一本就通
中國書法

王志軍、張明慧、永年◎編著

目次

前言

從日常書寫的角度來看，書法太平常了，平常得幾乎人人都可以參與實踐，即「寫字」。書法創作活動幾乎是伴隨文字產生而開始的，後來書法「從業」人員的數量和結構逐漸擴大和變化，從專職人員到文人士大夫，從帝王將相到布衣平民，歷朝歷代人數眾多。

書法的書寫工具十分簡單，一管毛筆、一張紙、一塊墨，就可以揮毫書寫。

但在眾多的中國藝術類門中，從最具特色、藝術形式又最純粹的平面視覺藝術角度來看，書法又太神秘了：學習書法不僅要精研書寫技巧，還要學習傳統文化。要「技進乎道」，書寫技巧需與抽象的「道」銜接，以表達書家主體的情意、胸臆和人生理想。單就一管毛筆的使用方法來說，就已經變化多端：中鋒與側鋒、藏鋒與露鋒、順勢與逆勢、提筆與按筆、快速與舒緩、陽剛與陰柔、蒼勁與溫潤等，再加上紙張等書寫載體的豐富多樣，書寫筆觸墨跡的變化更是「神鬼莫測」。當然，書法的神秘還不止於此，書體的演化、書寫技法的與時俱進，書法對傳統文化和思想的體現（文以載道）、書寫過程對書寫者心境、性情和審美觀念的自然流露等等，都「全息」地表露於書法創作之中。因此我們在觀看古人書法作品時，依然能夠感受到古人執刀而刻或者援筆而書的氣息和情境。

有人會問：書法是什麼？如何欣賞書法作品？由此，我們開始理性的思考和追問：

為什麼世界上那麼多種文字，唯獨漢字的書寫能稱為書法藝術？

書法是什麼？書法的本質是什麼？

如何欣賞書法作品？

學習書法為什麼要臨摹？如何臨摹？

書法創作的契機和條件是什麼？

書法創作與臨摹的關係如何安排？

中國歷史上那麼多人寫書法，為什麼王羲之、王獻之、顏真卿、蘇軾、黃庭堅、米芾、趙孟頫、董其昌、徐渭、鄧石如、何紹基、吳昌碩、沈曾植等人會成為傑出的書法大家？

在毛筆已經退出日常書寫的現代社會，書法的價值（生存的立足點）是什麼？

對以上問題的不斷追問，不是「鑽牛角尖」，而是我們在欣賞和學習書法要面臨的具體命題，是我們在欣賞和研習書法必須要解決的主體認知問題。我們常說「感受」和「感知」，只有對傳統書法基礎知識和相關文化有所儲備和感受，才能主動感知、意會書法作品的氣息、意境等問題；只有理解書法演變的本質規律性因素和時代審美追求，才能切實感知書法作品的個性風格價值和書寫技巧變化的內在動因。通會於此，我們的欣賞和研習才會進入一個主動的狀態，從而完成與書法作品不斷重複進行的互動過程。

本書的寫作，遵循以下基本原則：

一、由淺入深，循序漸進。從書法的三個維度（書寫工具和材料、書寫對象、書寫者）入手，歸納出書法的基本概念。進而分別介紹篆、隸、草、行、楷各種字體書法的特點、發展過程、代表書家和作品、學習導引。最後論述書法與其他文化藝術門類的關係。

二、目標明確，層次清晰。以基礎知識、技能講述和專業性闡析相結合，有助於書法愛好者和專業人員從不同層次深入感知書法。以「書法的本質是什麼」作為主要脈絡，在此基礎之上講述各種書體的演變、內因，分析代表書家和作品特點。

三、圖文結合，論述明晰。理論講解與作品圖片結合的闡述方式，有助於闡述的簡便、具體和閱讀的輕鬆、活潑。

四、知行合一，深化理解。以「知行合一」作為本書撰寫的基本指導思想，在書法欣賞和技能實踐的過程中，注重對書法的深化理解，知其然，用於書，行於事。

一

理解中國書法的三個維度

中國有五千多年璀璨的文明及豐富的文字記載，在這一博大精深的歷史長河中，中國的書法藝術以其獨特的藝術形式和語言，再現了這一歷時性的嬗變過程。作為一種獨特的視覺藝術，中國書法這一古老的書寫藝術，從甲骨文、金文（鐘鼎文）、石鼓文演變而為大篆、小篆、隸書，至定型於東漢、魏、晉的草書、楷書、行書等，一直散發著藝術的魅力。所以，其形成、發展與漢文字的產生與演進存在著密不可分的關係。它是以漢字為基礎、用毛筆書寫、具有四維特徵的抽象性符號藝術，既完美地體現出了萬事萬物「對立統一」的基本規律，又反映了人作為主體的精神、氣質、學識和修養。

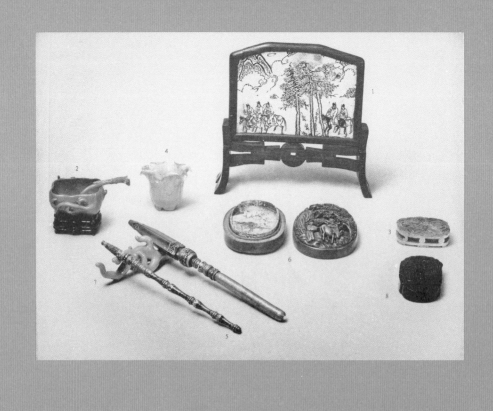

文房用品

「文房」的解釋可以從三個層次來看：一是指官府掌管文書之處；二是指書房，泛指讀書、寫作和書畫創作的空間場所；三是特指書寫用品，即書寫工具和材料，包括毛筆、墨、紙、硯臺、筆洗、筆架、筆筒、鎮紙等。在西方硬性書寫工具（蘸水筆、鋼筆、鉛筆等）傳入並在中國普及之前，人們一直使用相對較為軟性的毛筆，並配之以墨、紙、硯臺等工具材料進行書寫。由於中國各個地域的氣候差異、地理不同、物性有別，再加上工匠人（包括文人的參與）的長期精心鑽研、創意與製作，最終形成公認的以湖筆、徽墨、宣紙和端硯為代表的文房四寶。而日常所說的文房四寶，是泛指一般的書寫工具和材料，即毛筆、墨、紙、硯臺。

（一）書寫用品——文房四寶

毛筆

傳統毛筆的製作方法是以動物毛髮做成圓錐形筆頭，再與圓柱狀筆桿裝束而成。歷史上有秦朝蒙恬造筆的傳說，但這與考古實證不符，不可當真。

毛筆究竟起源於何時、為何人所創，尚不可知。但由出土於陝西西安半坡新石器時代陶器上的彩繪，我們能夠強烈地感受到運用毛筆書寫時留下的筆觸痕跡，這說明新石器時代的「毛筆」已具備了書寫的基本功能。因此可以肯定，我們的先民早在約六千多年之前，就在生產和生活中使用了類似「毛筆」的書寫工具。目前，古代毛筆出土實物年代最早的，是戰國時期的楚墓毛筆。這種毛筆筆毫尖銳，筆桿細長。而甘肅出土的戰國時期的毛筆，筆毫與筆桿直徑明顯加粗。這一時期的毛筆，已與現今毛筆的形制基本相同。現存大量戰國簡牘書法和湖南長沙子彈庫戰國古墓出土帛畫的線描語言，使我們感受到了當時毛筆勾勒的高超筆意和痕跡。

春秋戰國時期的毛筆稱為「聿」、「拂」等，秦朝統一天下之後，改稱「筆」。筆字之所以從「竹」，可能是因筆桿主要採用竹竿製作的。

毛筆主要由筆頭和筆桿兩部分組成。筆頭呈圓錐狀（筆肚略瘦）和「棗核形」圓錐狀（筆肚略肥）。筆肚較瘦的圓錐狀筆頭，突出

戰國時期的毛筆

明清時期之文房四寶鑒賞筆記

- **曹昭**
 《格古要論》

- **都穆**
 《寓意編》

- **高濂**
 《遵生八箋》

- **屠隆**
 《考槃餘事》

- **陳繼儒**
 《妮古錄》

- **沈德符**
 《飛鳧語略》

筆鋒的造型功能，適合筆畫較細、字跡面積較小的書寫；筆肚略肥的棗核形圓錐狀筆頭，突出筆鋒與筆肚的造型功能，適合筆畫粗細變化較大、字跡面積較大的書寫。筆頭的內外結構由內部中心略長的「筆柱」和外周略短的「蓋毛」（或稱披毛）組成。筆頭由圓粗到尖細部位，依次稱為筆根、筆肚和筆鋒三部分，或者稱為筆根、筆腰、筆肚和筆鋒四個部分。在日常書寫中，主要是筆鋒和筆肚接觸紙面，筆腰尤其是筆根極少直接觸碰紙面。古人用筆方法講究「書不過腰」，即是說書寫按筆時不能一味用力過大，產生「聲嘶力竭」、「精神衰竭」的感覺，並且使筆鋒在連續書寫過程中，不能適時依靠本身的彈性恢復原狀。

筆桿呈「圓柱體」狀，有利於執筆舒適和運筆過程中「捻筆」等細微動作的運用。筆桿有竹、木、玉石、象牙等單一材質，適於較小尺寸的筆頭。如果筆頭尺寸較大，則需要在竹、木桿上配以安裝筆頭的「斗子」，從而避免筆桿過粗、運筆不靈活的弊端。日常書寫，毛筆筆桿的粗細（直徑）宜在五至十公釐之間：過細容易執筆不穩，字跡點畫飄滑不定；筆桿過粗則運筆不靈活，難以表達字跡點畫的用筆細節。特大型號的「榜書」毛筆和「拖布」狀毛筆的筆桿粗細要求，情況特殊，不在此說之列。

筆桿

・文震亨
《長物志》

・項元汴
《蕉窗九錄》

・程君房
《程氏墨苑》

・方于魯
《方氏墨譜》

・方瑞生
《墨海》

・姜紹書
《韻石齋筆談》

・劉體仁
《七頌堂識小錄》

・金農
《冬心先生隨筆》

・陸時化
《書畫說鈴》

筆頭與筆桿接觸部位呈圓柱狀的「中空」空間，稱為筆腔。筆頭安裝於筆腔的深淺，對毛筆的品質有很大影響。品質好的毛筆裝入筆腔的長度，應占整體筆頭長度的三分之一左右，即裝入筆腔的筆根與外露筆頭（出鋒）的長度比例約為一比二，這樣安裝的毛筆優點有三：一是增加筆頭的蓄墨量；二是增強筆頭的聚鋒性和彈性；三是筆頭不易脫掉。

根據動物毫毛的軟硬差別及其配製比例不同，可將毛筆簡單地劃分為三類：

一是軟毫類毛筆。以羊毫（山羊毫）為代表，另有雞毫筆、胎髮筆（用嬰兒的胎髮製成）等。筆頭的軟硬（即彈性）對比和書法點畫線條的軟硬對比是相對而言的，軟毫的「軟」不是一味的軟弱無力，而是軟而不弱、軟而綿韌、內力含蓄充盈，就像太極拳一樣，丹田發力、氣力充盈、外柔內剛、周運於身、以柔克剛、四兩撥千斤。羊毫筆的毛料以取材於湖州善漣地區的山羊毛為佳，而且要經過自然的日曬水浸，使其脫掉多餘的油脂，這樣的羊毛稱為「宿羊毛」，其毛質細膩、直滑、色白。

以羊毫為代表的軟毫類毛筆，其特點有五：一是溫柔敦厚，彈性較小。利於表達中和、溫潤的氣息與筆跡；二是蓄墨量較大。能夠一筆多字地連貫性書寫，而且墨水會隨著書寫過程中筆尖墨水量的減少而從筆根和筆腔徐徐匯流於筆尖；三是行筆速度適宜以慢為主，適度增快。因為羊毫筆本身的彈性較弱，在連續書寫過程中如果行筆速度過快，筆鋒則不能及時恢復原狀，從而產生不應有的露鋒、尖鋒、散鋒、疲軟等毛病；四是宜於藏鋒和回鋒筆法的輔助性書寫。這有利於溫柔敦厚氣息的表現和羊毫筆鋒的調整以及連續書寫動作的調整；五是初學時，提筆與按筆不易掌握，會感覺按筆（筆畫較

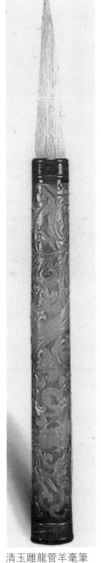

清玉雕龍管羊毫筆

•清高宗乾隆帝下令
編纂
《西清硯譜》

•紀昀
《閱微草堂硯譜》

•梁同書
《筆史》

•鄒安
《廣倉研錄》

•沈石友
《沈氏硯林》

清玉龍紋管琺瑯斗狼毫筆

粗）容易、提筆（筆畫細）困難，需要多加練習。中國傳統文化講究內在的和諧、圓通，不過多追求外在的對比、鬥爭。運用毛筆時，「按」與「提」的辯證關係也是如此，正確的認識和操作方法應是「按中有提，提中有按」、「按即是提，提即是按」。「按中有提，提中有按」的理解為：按的時候不能一味簡單地全力按下，而是向下的力量要以按為主，同時輔之以向上的提力。在書寫實踐中，按筆的時候要能通過筆鋒，感受到紙張對筆鋒向上的反作用力，即向上「頂」的力的感覺。「提中有按」道理也同此。「按即是提，提即是按」，是較高的書寫經驗體會。可以這麼理解：我們用筆於向下「按」的同時，就要有向上「提」的意識，並且在手部的動作中迅速做出相關的反應。這如同武術家的出拳動作，未出拳之前已經下意識地有了收拳的意念。如此理解的書寫動作，才能表達連貫、整體的書寫氣息和筆勢。

二是硬毫類毛筆。以狼毫筆（用黃鼠狼尾巴上的毫毛製成）為代表，另有紫毫筆（山兔背部較長「黑尖」狀的毛）和石獾筆等。相對於以羊毫為代表的軟毫類毛筆，硬毫筆中的狼毫筆彈性較大，石獾筆的彈性則更強一些。狼毫筆的毛料以取材於東北地區為最佳，華北地區次之，南方再次之。應該注意的是，狼毫筆的彈性遠不是初學者認為的像尼龍絲一樣強大的彈性，而是在書寫中表達出的一種適中的彈性和筆鋒的爽利。這很像武術中的少林拳，雖以英勇剛猛著稱，但並不是一味外在的硬功夫，而是剛柔兼濟、表裡相一、軟硬通透。

以狼毫為代表的硬毫類毛筆的彈性特點有五：一是彈性適中，筆鋒爽利，利於表達清新流美、爽快灑脫的氣息和筆跡；二是蓄墨量適中或較少。因為狼毫尤其是石獾筆，毛質比較粗硬，彈性強，在書寫過程中墨水容易很快從筆根和筆腔匯流到筆鋒，特別是在運筆「重按」的時候。因為用為適中，兔毫的蓄墨量較少，石獾筆的蓄墨量更少。因此狼毫筆能做較多字數的連續書寫，石獾筆相對而言書寫的字數會減少；三是行筆速度適中或者略快，應注意用筆速度的交替變化。狼毫筆相對快的要求；四是利於藏鋒和露鋒、回鋒和出鋒的書寫，發揮狼毫筆筆鋒變化多端的特點。狼毫筆相對於羊毫筆的重要優點之一，在於彈性適中，筆鋒爽利，因此狼毫筆在連續書寫運筆過程中，能夠較快地恢復並調整到需要的狀態，利於一氣呵成的連貫性書寫。

傳說東晉大書法家王羲之以紫毫筆（兔毫）書寫，其流美遒勁、優雅灑脫、跳宕多姿的王書之風皆得力於此；五是注意含蓄筆意、氣息的體味和表達。正是因為硬毫筆的彈性強，初學者容易產生「露鋒」、「露骨」等對立因素處理得和諧統一。

沉穩與飄逸、含蓄與跳宕等對立因素處理得和諧統一。

三是將硬毫與軟毫兼用而成，比如羊毫與狼毫兼用的狼羊毫筆、紫毫（兔毫）與羊毫兼用的紫羊毫筆（兔羊毫筆）等。根據硬毫與軟毫配製比例的不同，產生不同強度的彈性。比如「三狼七羊」為弱彈性，但蓄墨量略大；「七狼三羊」為中彈性，蓄墨量適中；「九狼一羊」彈性較大，蓄墨量較前兩者略少。目前市場上銷售和使用量最大的，應該是兼毫筆，種類繁多，品質差異很大。

概括地說，兼毫筆的性能特點有四：一是兼毫彈性適中，剛柔相濟，易於初學者掌握使用。兼毫筆的筆鋒利於按提、折轉等動作變化，有助於運筆幅度大的行筆表現；二是蓄墨量和蓄墨性適中，有助於點畫（筆畫）「起筆—行筆—收筆」動作的完成，以及點畫連帶等精細筆法的書寫；三是行筆速度的快慢和節奏變化更易於掌握和輕鬆表達；四是產量大、市場價格數一氣呵成的書寫

羊毫兼用的紫羊毫筆（兔羊毫筆）等。

主要是羊毫、狼毫與紫毫、豬鬃、石獾、麻、尼龍等材質的兼用。兼毫筆的筆鋒利於按提、折轉等動作變化，有助於運筆幅度大的行筆表現；二是蓄墨量和蓄墨性適中，有助於點畫（筆畫）

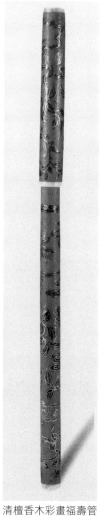

清檀香木彩畫福壽管
紫毫筆

比較便宜，整體性價比較高，適宜於初學者和專業書家選擇使用。

根據筆頭的長短，特別是鋒穎的長短，毛筆又可以分為長鋒筆和短鋒筆。

長鋒筆的筆形相對瘦長，短鋒筆的筆形相對比較粗短。長鋒筆適宜表現舒緩、連綿、飄逸的感覺，因此適宜篆書、隸書、行草書體的書寫。但是使用長鋒筆需要具有比較深厚的功底，包括懸腕運筆，筆力是否能自如通暢地傳達於筆鋒，以及有利於在長鋒毛筆揮運過程中對「舒緩」、「勁健」節奏和力感的體味。短鋒筆的彈性相對大一些，容易使手臂的運筆之力傳達至筆鋒（筆尖），因此適合正楷書、行書、行楷書體的書寫。正如前面提到的長鋒毛筆有利於在揮運過程中對「舒緩」、「勁健」節奏以及力感的體味，運用短鋒毛筆書寫時，「勁健」易於體會和表達，而「舒緩」的氣息和節奏對於初學者來說則比較難以體會。因此，在長期學習體會過程中，我們可以將長鋒筆和短峰筆交替使用，追求以短鋒筆的「勁健」來融合長鋒筆的「舒緩」，以長鋒筆的「舒緩」氣息來豐富短鋒筆的勁健、爽利。

需要強調的是，嚴格意義上的長鋒、短鋒和中鋒，不僅是指筆頭形狀的長與短，更重要的是指「鋒穎」所占筆頭的長度比例。什麼是鋒穎？我們仔細觀察筆毫後會發現，每根毫毛都是從毛根到毛尖呈微妙的圓錐狀，即毛根圓粗、毛鋒尖細，其中從毛根部到中部是「中空」狀，然後從中部逐漸過渡到毛尖的實心錐尖狀的毛尖部分。毛筆頭上很多的實心錐尖尖狀毛尖聚攏在一起形成毛筆的「尖」，即筆鋒或稱鋒穎。

羊毫加健大斗筆

新筆「開筆」（用涼水把經過菜膠定型的堅硬筆頭泡開）以後，經過蘸水，鋒穎呈現透明狀。透明鋒穎部分的長度大，證明筆毫的品質高。這樣的筆毫能保證毛筆在使用過程中聚鋒性好、筆鋒不易開叉、經久耐用。

道理很簡單，尖細的毫毛易於聚攏，而無鋒或短鋒的粗大毫毛則易於分散，難以聚合，從而產生「散鋒」的弊端。

根據書寫內容和字形尺寸大小，毛筆可以分為小、中、大三種型號。

小型號毛筆的出鋒一般在二公分之內，主要用來書寫小楷、小行書等書體和小尺幅的尺牘、扇面、冊頁等形式。中型號毛筆一般出鋒在三至五公分之內，主要用來書寫中楷、大楷、隸書、篆書、行書和草書等書體，主要是四尺宣紙左右的中堂、條幅、斗方、屏風、長卷等形式。大型號毛筆一般出鋒在五公分以上，筆頭直徑和出鋒長度多有變化，適宜書寫字形尺寸或篇幅尺寸較大的作品，比如題匾額、摩崖書丹、少字數大型尺寸作品的書寫。

對於初學者來說，應該以小、中型號的毛筆作為主要書寫工具。一是較小型號的毛筆易於掌控，而毛筆的出鋒越長、筆頭的直徑越大，就越需要書寫者具備更高的運用毛筆的功力；二是較小型號的毛筆易於獲得優質的筆頭製作原材料，毛鋒銳細、毛桿粗勁健。較大型號的毛筆很難選用優質的製筆毛料，並且製作工藝水準也很難像製作小筆一樣技藝精湛；三是練習掌握中、小型號毛筆有一定基礎之後，才可體會、運用較大型號的毛筆。運用較大型號的毛筆書寫「小字」的輕鬆與嚴謹，不能像「拖地板」雄強的筆勢揮運中應體味寫毛筆，應該注意體會強烈的揮毫書寫氣魄，在

• 邢侗輯
《來禽館帖》

• 吳廷輯
《餘清齋帖》

• 章藻輯
《墨池堂選帖》

• 董其昌輯
《戲鴻堂帖》

• 王肯堂輯
《鬱岡齋墨妙》

• 陳息園輯
《秀餐軒帖》

• 陳瓛輯
《渤海藏真帖》
《玉煙堂帖》
《小玉煙堂帖》
（董其昌專帖）

• 馮銓輯
《快雪堂法書》

一樣寫字；四是將寫「小字」與「大字」、用「小」筆與「大」筆的體會、認知互相融通，用「小」筆需要體會用「大」筆的筆氣、筆勢和筆力，用「大」筆需要體會用「小」筆的輕鬆、精細與謹嚴。寫字的道理也是如此，古人講大字應謹嚴、小字當疏朗，意思是說寫大字雄強之筆勢、疏朗之結構易得，而精細之筆法、嚴謹多變之結構易失。同樣道理，寫小字易於結構嚴謹、筆法精到，但也容易丟失雄強的筆力和偶然意外的疏朗結構。在練習中，需要將兩者深刻體會，並且逐漸地融通合一，能大能小，能緊能鬆，能收能放。

毛筆製作工藝的評判標準：

一是「尖、齊、圓、健」。這是對筆毫的評判標準。「尖」有兩層意思：一是指筆鋒尖銳、尖細，否則筆鋒容易很快磨成禿狀，即禿筆、禿鋒；二是筆毫的每一根毫毛要尖銳，即毫毛要有毛鋒，這樣的筆毫容易聚鋒，否則容易散鋒。「齊」是指筆毫開筆壓平後，筆鋒呈基本「齊平」狀，否則筆鋒容易出現偏鋒、散鋒的問題。「圓」是指筆毫的中心筆柱與圓周披毛的橫斷面呈「正圓」狀，否則說明筆毫的配置比例和捆紮技術有問題，容易出現偏鋒、散鋒。「健」是指筆毫要有一定的彈性，否則在提按、轉折等運筆過程中，筆鋒不容易恢復原狀，影響筆力的傳達和筆勢的連貫書寫。

二是「圓、直、粗細適度」。這是對筆桿的評判標準。「圓」是指筆桿圓潤，而不是扁圓、橢圓狀。筆桿不圓，不僅影響執筆，而且影響運筆過程中捻筆等細微動作的表達。「直」有兩層意思：一是筆桿呈勻直、細長的圓柱體狀，可以筆毫端略粗、筆掛端略細，但不能相反；二是筆與筆桿的裝配要順直，不能偏歪。「粗細適度」是指筆桿的粗細要適度，不能太粗或太細，太細容易導致執筆不穩，太粗則執筆發木，影響靈活、精細筆法的表達。

目前市場上毛筆的品牌比較繁雜，從所屬地域來看，主要有湖筆（浙江湖州）、宣筆（安徽宣城）、贛筆（江西南昌）、冀筆（河北任丘）、湘筆（湖南長沙）、齊筆（山東東營、萊州）等，其中以湖筆、宣筆和贛筆最為著名。

關於毛筆的傳說

歷史上有秦朝蒙恬造筆的傳說。據記載，西元前二二一至西元前二〇七年，蒙恬帶領三十萬大軍固守秦朝北部邊疆，路經侯店，時值三月三日，始（試）以兔毫竹管為筆寫成家書一封，隨後將毛筆贈送給侯店人。蒙氏的製筆方法，是將筆桿一頭鏤空成筆腔，筆頭毛塞在腔內，毛筆還外加保護性大竹套，竹套中部兩側鏤空，以便於取筆。後來，侯店人便仿製出「蒙恬精筆」，即「蒙筆」，又稱「侯筆」。侯筆即侯店毛筆，古稱「象筆」。筆長桿硬，剛柔相濟，含墨飽滿而不滴，行筆流暢而不滯。

毛筆的種類和大小

毛筆的品種有二百多種。根據選用的原材料不同，可分為羊毫、兼毫、紫毫和狼毫。有些毛筆還是由兩種獸毛製成的，比如兼毫是用山兔毛和羊毛合制的；紫羊毫則根據兩種毛的比例，有「七紫三羊」、「五紫五羊」等。也有用山兔毛與黃鼠狼毛合制的紫狼毫。紫羊毫比紫狼毫軟些，羊狼毫的軟硬程度則在兩者之間。兼毫一般適合初學者練字時使用。

另外，毛筆的大小尺度也有不同。最大的叫「楂筆」，筆桿比碗口還粗，有幾十斤重；其次是「提鬥」、「條幅」；再次是「大楷」、「中楷（寸楷）」和「小楷」。最小的是「圭筆」。初學者寫大字可用大楷筆，寫小字用小楷筆。

毛筆是什麼時候產生的

毛筆是古代漢族與西方民族用羽毛書寫迥異的獨特的書寫、繪畫工具。當今世界上雖然流行鉛筆、圓珠筆、鋼筆等，但毛筆卻是替代不了的。據傳毛筆為蒙恬所創，所以至今被譽為毛筆之鄉的河北衡水縣侯店每逢農曆三月初三，如同過年，家家包餃子，飲酒慶賀，紀念蒙恬創製毛筆。但毛筆的起源可追溯到新石器時代。一九八○年，陝西臨潼姜寨村發掘了一座距今五千多年的墓葬，出土文物中有四形石硯、研杵、染色物和陶製水杯等。同時，從彩陶的紋飾花紋也可辨認出毛筆描繪的痕跡，證實了在五六千年前，我們的祖先就已使用了毛筆或類似毛筆的筆書寫或繪畫。商代甲骨文中已出現筆的象形文字，形似手握筆的樣子。

在湖南長沙和河南信陽兩處戰國楚墓裡，曾分別出土過一枝竹管毛筆，是目前發現最早的毛筆實物。

湖南長沙出土的那枝筆，竹桿粗零點四公分，桿長十八點五公分，筆頭為兔箭毛製成，長二點五公分，筆頭夾在劈開的竹桿頭上，用絲線纏捆，外塗一層生漆。從其製作工藝和文物出土分布地區看，毛筆在戰國時已被廣泛使用，只是沒有統一的名稱。東漢許慎的《說文解字》中有「楚謂之聿，吳謂之不律，燕謂之拂」，「秦謂之筆，從聿從竹」的記載。而唐朝的白居易則稱筆為「毫錐」，其〈寄微之〉詩中就有：「策目穿如劄，毫鋒銳若錐。」

戰國楚毛筆

中國古代的名筆

元、明時期，浙江湖州湧現出一批製筆能手，如馮應科、陸文寶、張天錫等，以山羊毛製作的具有「尖、圓、健」特點的羊毫筆風行於世，世稱「湖筆」。自清代以來，湖州一直是中國毛筆製作的中心之一。湖筆揮灑自如，經久耐用，素有「筆穎之穎技甲天下」之稱。

河北衡水侯店村的製筆業開始於明永樂年間，距今已有五百多年的歷史。所製之筆，聞名遐邇。清光緒年間，侯店毛筆藝人李文魁在北京開設筆店，一名愛好書法的太監同他結為兄弟，經常把他製作的毛筆買進皇宮，受到皇帝的賞識，光緒帝特立碑表彰，稱之「御筆」，於是侯店毛筆譽滿天下，故被稱為「毛筆聖地」、「北國筆鄉」。與此同時，其他地方也有不少名牌毛筆陸續出現，其中上海李鼎和毛筆、安徽六安的一品齋毛筆都曾在國際博覽會上獲獎。

最有名的筆是出自浙江的湖筆、江蘇的太倉筆以及河北的侯店筆。

東漢蔡邕的《筆賦》，是中國製筆史上的第一部專著，對毛筆的選料、製作、功能等作了評述，結束了漢代以前對製筆無文字評述的歷史。

唐代的毛筆

墨

墨在文房四寶中排序第二。

東漢許慎在《說文解字》中，把「墨」解釋為「墨者黑也，墨者黑也，墨所成土也」。許慎所說的墨，是以松樹枝杆煉煙而成的「松煙墨」。製作墨的基本工藝，包括松枝煉煙、取煙、「成土」等流程，與現在成熟概念的製墨流程基本相同，只是缺少後續的雕模、壓製、成形、晾乾、描畫等工藝流程。

墨是何人首創？創於何時？

約西元前二千五百年至約西元前二千一百年新石器時代的彩繪陶器上，我們的先民就已利用黑、白、紅等色彩進行美化和裝飾，但當時彩繪所用的顏色，是取材於天然礦物質材料（石墨），並非我們現在認識的成熟概念的墨。

出土的商代（前一六〇〇～前一〇四六）甲骨文，也有用石墨、朱砂書寫的情況，但也與墨無關。

《述古書法纂》中，有「邢夷始制墨」的記載，邢夷生活於西周時期，我們先民已有製墨的可能。這一記載說明，在西周時期，墨在周朝應該簡牘書法和帛畫等出土文物可以證明，墨在周朝應該已經得到製作和應用，只是當時墨的製作工藝和品質相對較為粗糙，不如魏、晉特別是明、清以來的製墨工藝精湛、品質優良罷了。

墨究竟創始於何時，在目前條件下無休止地追問下去好像沒有太大的意義，留一點神秘，一點懸念，可能比得到一個簡陋、粗糙的答案更有意思。

製墨水平的提高和發展，經歷了東漢魏晉南北

一九七四年寧夏固原出土東漢松塔形墨

明永樂雙龍國寶橢圓形墨

唐代的文府墨

朝、唐宋、明清幾個重要階段。

漢代設立專門官員監管製墨事宜，產墨區分布於北方長安周邊地區和南方少量地區。

三國至晉代是製墨水平的提高時期，墨的濃度、黑度大大提高，當時有「仲將之墨，一點如漆」之說（韋誕，字仲將，三國時期魏國人）。晉代發明了以動物膠和墨的製墨方法，不僅提高了墨的品質，也增強了墨在紙、絹等書寫載體上的附著力。

唐、宋時期是製墨水平的成熟期。這一時期製墨水平繼續提高，製墨區在唐朝末年經由河北易水等地轉入安徽歙縣。李廷珪（原姓奚，生活於唐末和後唐時期，因為製墨技藝高超得賜皇姓）製墨技藝精湛，名滿天下，當時就有「黃金易得，李墨難求」之譽。李廷珪在製作松煙墨的基礎之上創制了油煙墨（以動、植物的油煉煙而得）。油煙墨的黑度高、質地更加細膩，並且濃淡層次豐富，宜書宜畫。宋代製墨工匠眾多，製墨地區從歙縣很快擴展到整個徽州，「徽墨」之名因此而得。

明、清時期是傳統製墨工藝的極盛期。這一時期的徽墨在選煙、配製名貴中藥、搗製、刻模、成形等重要工藝環節，均有登峰造極的表現。明代有邵格之、方于魯、程君房、羅小華製墨四大家，清代有曹

■東晉

・衛鑠
《筆陣圖》

・王羲之
《書論》
《自論書》
《筆勢論十二章》
《題衛夫人筆陣圖後》

■南朝

・羊欣
《采古來能書人名》

・虞龢
《論書表》
《法書目錄》

・王僧虔
《論書》
《筆意贊》

素功、汪近聖、汪節庵、胡開文四大家）。徽墨不僅名譽全國，而且享譽世界（徽墨中的「地球墨」，於一九〇五年獲巴拿馬萬國博覽會金獎），產品銷往日本和東南亞等國家和地區。

墨的種類：

墨的種類主要分為固體墨（墨丸、墨錠）與液體墨（墨汁）兩大類。

墨丸亦稱丸墨，是早期墨的成形狀態，需要配置硯石和研錘加以研磨後使用。

墨錠是煉煙之後，經過選煙、和膠（廣東產牛皮膠，簡稱牛皮廣膠）、配製中藥、搗製、刻模、壓模成形、晾乾、彩繪等工藝流程而成。

墨汁是為節省研磨時間而創制，節省了製墨流程中壓模成形以後的工藝環節。目前市場上的墨汁多為工業炭黑加工業香精、化工膠製成，其品質與傳統製墨工藝下的墨汁已經完全不是一回事了。墨汁的大量使用，是二十世紀以後的事。

明朱企武款八吉祥墨

墨錠則分為松煙墨與油煙墨。

松煙墨，顧名思義，是以松木煉煙而成。松煙墨的特點是淡黑無光澤，以松煙墨書寫，字跡點畫凝重，墨跡呈現細細的絲絨狀質感。松煙淡，墨色性偏冷，傾向於墨青色調，以淡松煙墨書寫繪畫，能明顯感受到筆鋒的細微變化，墨色淡而不薄、蒼茫古雅。松煙墨發墨速度比較快，但耐水性差，因此作品完成後應多放一段時間，待乾透後再裝裱，否則容易「跑墨」。

油煙墨，是以動、植物油脂煉煙而成。油煙墨的特點是濃黑光亮、墨色精神、濃淡層次豐富。因為墨中含油脂成分，所以發墨速度較松煙墨慢得多。油煙墨適宜

於書寫和繪畫。

徽墨的優秀品質在於揮毫不濡筆、乾後不皺紙，歷經千年而墨色不衰、光彩如新。

選墨的注意事項：一是經濟實用。不論墨錠還是墨汁，我們在選擇時都要從自身的學習階段、經濟能力綜合考量出發；二是一看、二摸、三掂、四聞、五敲、六磨。「一看」是指看墨錠色澤飽滿、細膩光亮，泛紫玉光澤者是上品好墨，黑色光澤者次之，泛青光者再次之。「二摸」是指手指觸摸墨錠有細膩、溫潤的感覺。「三掂」是用手掂，好的墨錠感覺分量較輕，如果手感較重，說明墨中摻雜其他物質成分，而且含膠量大。「四聞」是指研磨墨錠時會發出沁人心脾的濃郁香氣。也可以將墨錠近距離對嘴呵氣，並迅速將墨錠移近鼻子細聞，有麝香、冰片等名貴中藥香氣的，則證明此墨錠是上品好墨。「五敲」是指用指關節輕輕叩擊墨錠，聲音清脆如磬者說明是好墨，反之，如果聲音沉悶說明是次墨。「六磨」指用硯臺研磨墨錠，好墨錠發墨快、墨色易濃黑，研磨溫潤細膩，無雜質，研磨無異響，質地細密，墨錠乾後研磨面平整、細膩、光滑、無氣泡。

墨的使用與保存方法：古人講「磨墨如病夫」，就形象地說明磨墨要輕要慢，不能急躁，否則墨汁顆粒會粗糙，或者墨中有雜質會劃傷硯臺。所謂「輕與慢」是輕按慢移，特別是剛研磨的時候，稍後研磨速度可以適當加快。研墨時要用常溫清水，少許勿多，至濃勿淡。具體的研磨方法是：墨錠保持垂直狀態，走「8」字形線路，研磨至濃黑。研磨後，用吸水性較強的紙將墨錠研磨面的水吸淨、陰乾。墨錠保存注意避免受潮、高溫、日曬、水浸，置於陰涼、無風處。

•李世民
　〈筆法論〉

•李嗣真
　〈書後品〉

•孫過庭
　〈書譜〉

•徐浩
　〈論書〉

•顏真卿
　《述張長史筆法十二意》

•韓方明
　〈授筆要說〉

•張彥遠
　《法書要錄》

•張懷瓘
　〈書斷〉
　〈文字論〉
　〈書議〉

誰發明了墨

大富貴亦壽考五色墨

墨是由油煙、松煙等原料製成的一種黑色顏料。墨的雛形應追溯到新石器時代用於燒製彩陶的顏料上。史料記載：西周時期的邢夷始制墨，以黑土、煤煙所成。這是最早產生的磨石炭為汁而成的石墨，是天然礦物，故許慎《說文解字》認為「墨」是「黑土」的會意字。解放後，在湖北雲夢地區曾出土了一塊秦代的墨，呈圓柱形，質地粗硬；同時出土的還有石硯一方、研石一塊。那時的墨要用研石粉碎研磨後才能使用。大約到了漢代，才有煙煤加膠黏合成的人造墨。歷代產生了許多製墨名家，如唐代的李超、李廷珪等，宋代的晁說之、胡景純等，明代的程君房、方于魯等，清代的曹素功、胡開文等。

・竇臮
〈述書賦〉

■宋代

・歐陽修
《集古錄》
《筆說・夏日學書說》

・蘇軾
《東坡題跋》
〈評草書〉

・朱長文
〈續書斷〉

・黃庭堅
《山谷題跋》

・米芾
《海嶽名言》
〈書評〉
〈書史〉
《硯史》

歷代有哪些著名的墨

松煙墨，燃松取煙炱，經過漂、篩，除去雜質，配上上等皮膠與麝香、冰片加工而成，是採用中國較早的製墨法所製。屠隆《考槃餘事》卷二云：「余嘗謂松煙墨深重而不姿媚，油煙墨姿媚而不深重。」松煙墨的特點是濃黑無光，入水易化。宜寫小楷、書繪瓷器、印刷製版、畫人物鬚眉、動物的翎毛和蝶翅等。

油煙墨，用桐油、麻油、脂油等燃燒之煙炱，再配以麝香、冰片加膠而成。此墨黝黑呈紫玉光澤，運筆時，滋潤流暢、靈活應手，不黏、不滯，使紙上墨色神采奕奕，層次分明，水走墨留，經久不褪。

曹素功紫玉光墨，居曹氏名墨十八之冠。曹氏〈墨品贊〉稱其「應運而生，玉浮紫光」。今傳世之紫玉光墨，以黃山風景三十六峰為主題，圖為通景，按山勢地位之高低，分為三十六錠墨。此墨「堅而有光，黝而能潤，舐筆不膠，入紙不暈」。

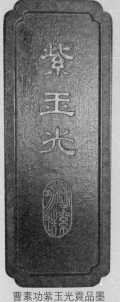

曹素功紫玉光貢品墨

紙

一九八六年甘肅天水放馬灘漢墓出土西漢紙質地圖

紙是中國書法作品承載情感、文思和筆墨形跡的重要載體之一。除紙之外，還有竹、木、絹、牆壁、石頭、磚塊、陶瓷等載體，但紙憑藉其「溫潤細膩」、「可塑性強」、「價廉物美」和「種類繁多」的優勢，在書寫載體中占據主要地位。

像「蒙恬製筆」、「刑夷造墨」一樣，歷史上也有東漢「蔡倫造紙」的說法，他們可能在某項技術工藝的推廣運用方面做過努力和貢獻，從而成為「摘取桃子」的人，譽在身後，永載史冊。但他們可能不是第一個「種桃樹」的人。考古出土的古代紙張實物證實，早在東漢蔡倫造紙之前，紙張就已出現了，並且出土地區廣布新疆、內蒙古、陝西等地。考古出土的紙張實物可以證實，早期的紙主要是麻紙和皮紙。

秦代以前書法的書寫、鐫刻載體，不外乎金屬、紡織物、竹木、石材等，至今尚未發現紙質作品實物。由此推測：一是秦代以前可能有少量造紙的施行和紙張的使用，只是因為紙質不易保存，歷久而毀，所以迄今尚未發現實物資料。二是確如歷史所載，造

宣紙、毛邊紙、冊頁和卡紙

紙始於漢代。

唐代張彥遠在《歷代名畫記》中記載：「好事家宜置宣紙萬幅，用法蠟之，以備摹寫。」歷史上也有修生和尚於唐高宗年間在宣州用楮樹皮製造宣紙的記載。從以上文字資料可以看出，在唐朝初期已有「宣紙」的製作，高宗年間已有宣紙的正式稱謂，宣紙的品質和聲譽已很高。「置宣紙萬幅」，說明當時製作紙張的技術和產量有了很大提高。這裡所說的「宣紙」，與明、清以後的宣紙還不是一回事。

明、清之際，安徽的涇縣、宣城、寧國、太平四地盛產以檀樹皮、稻草為主要原料的書畫用紙，因為這些地方都隸屬宣州，「宣紙」因此而得名。

東漢後期至明代初期，紙張的尺寸不大。考古發現的東漢紙的尺寸如成人手掌大小，約二十公分。之後，紙的尺寸略有增大，但是不明顯。如魏、晉時期紙的尺寸大約在二十五公分，南唐後主李煜參與研製的「澄心堂紙」，也只有四十公分左右。小尺

● 豐坊
《書訣》

● 徐渭
《玄鈔類齋》

● 顧從異
《法帖釋文考異》

● 王世貞
《藝苑卮言》
《古今法書苑》
《弇州山人四部稿》

● 董其昌
《畫禪室隨筆》

● 趙宧光
《寒山帚談》

● 項穆
《書法雅言》

寸紙張的作品，適合於近距離把玩、欣賞，比如尺牘、冊頁、扇面、手卷等。至明代中後期，由於內有政治昏庸、宦官專權，外有倭寇入侵，社會思想文化產生巨大變化，心學興起，導致恣肆、雄強的書風興盛，紙張的尺寸也因此明顯增大，而巨型書風作品適合於殿堂、廟宇等較大空間的懸掛裝飾。

中國古代生產的書法用紙，主要是麻紙、皮紙和竹紙，其製作流程主要包括收集原料、浸泡分解、蒸煮發酵、日曬雨淋、搗製纖維、打漿入膠、抄紙烘乾、剪裁成形等，工藝十分繁複，費時費工，而且關鍵技術要求十分嚴格。

紙張做好之後，根據不同的需要進行後期加工，主要包括砑光、錘打、印花、塗蠟等工藝。

目前市場上書法用紙的主要種類和選擇方法：

從加工工藝來看，有手工製紙和機器製紙。手工製紙的特點是溫厚、綿韌，紙張表面呈溫和的「粗糙」感（不像機器製紙那樣光滑），吸墨性、附著力和抗拉力好，墨色變化豐富、自然。機器製紙的特點是光滑、脆硬，吸墨性、附著力和抗拉力比較差，墨色變化相對單調、枯燥。

從原材料來看，主要有皮紙、麻紙、竹紙等，是利用樹皮纖維、麻纖維、竹纖維等植物纖維作為造紙原料，分別有手工製紙和機器製紙兩大類。紙張著墨後，皮紙和麻紙的墨色會變灰，竹紙的墨色稍好一點；皮紙的滲墨性最強，麻紙次之，竹紙再次之。

一九七四年甘肅武威旱灘坡出土的帶字紙

從紙的性能來看，有生紙和熟紙。生紙是未加工處理的紙，紙張的纖維空隙有助於墨色的滲化。熟紙是經過膠礬等材料加工處理的紙，紙的表面就像塗上了一層不透水的透明保護膜，因此，熟紙吸墨，但不滲化。

■清代

•宋曹
《書法約言》

•笪重光
《書筏》

•馮班
《純吟書要》

•王澍
《論書賸語》

•楊賓
《大瓢偶筆》

•蔣衡
《書法論》

•阮元
《石渠隨筆》
《北碑南帖論》
《南北書派論》
《西清續鑑》

宣紙的由來

關於宣紙的由來，民間傳說，東漢安帝建光元年（一二一）造紙家蔡倫死後，他的弟子孔丹在皖南以造紙為業，很想造出一種世上最好的紙，為師傅畫像修譜，以表懷念之情。但年復一年，難以如願。一天，孔丹偶見一棵古老的青檀樹倒在溪邊，由於終年日曬水洗，樹皮已腐爛變白，露出一縷縷修長潔淨的纖維，孔丹取之造紙，經過反覆試驗，終於造出一種質地絕妙的紙來，這便是後來有名的宣紙。宣紙中有一名叫「四尺丹」的品種，就是為紀念孔丹而得名，一直流傳至今。另據清乾隆年間重修的《小嶺曹氏族譜序》云：「宋末爭攘之際，烽燧四起，避亂忙忙。曹氏鍾公八世孫曹大三，由蚺川遷涇，來到

清代梅花玉版箋

小嶺，分從十三宅。此係山陬，田地稀少，無法耕種，因貽蔡倫術為業，以維生計。」曹大三繼承了前人的造紙技術，經過實驗改良，逐步提高水準，終於造出了潔白純淨的好

● 劉璋
《書畫史》

● 吳寬
《匏翁家藏書》

● 梁巘
《評書帖》
《承晉齋積聞錄》

● 梁同書
《頻羅庵論書》

● 王文治
《快雨堂題跋》

● 翁方綱
《蘇齋題跋》
《復初齋文集》

● 錢泳
《書學》

● 包世臣
《藝舟雙楫》
《書譜辨誤》

紙，因紙的集散地多在州治宣城，故名宣紙。

據《歷代名畫記》、《新唐書》等史書記載，宣紙的聞名始於唐代。張彥遠的《歷代名畫記》云：「好事家宜置宣紙百幅，用法蠟之，以備摹寫。」這說明唐代已把宣紙用於書畫了。另據《舊唐書》記載，天寶二年（七四三），江西、四川、皖南、浙東都產紙進貢，而宣城郡紙尤為精美。可見宣紙在當時已名冠各地。南唐後主李煜，曾親自監製的「澄心堂紙」，就是宣紙中的珍品，它「膚如卵膜，堅潔如玉，細薄光潤，冠於一時」。

宣紙的原產地是安徽省的涇縣。此外，涇縣附近的宣城、太平等地也生產這種紙。到宋代時期，徽州、池州、宣城等地的造紙業逐漸轉移集中於涇縣。當時這些地區均屬寧國府（府治宣城）管轄，所以這裡生產的紙均以府治名被稱為「宣紙」，也有人稱涇縣紙。由於宣紙有易於保存、經久不脆、不會褪色等特點，故有「紙壽千年」之譽。宣紙「韌而能潤、光而不滑、潔白稠密、紋理純淨、搓折無損、潤墨性強」，有獨特的滲透、潤滑性能。宣紙用於寫字則骨神兼備，作畫則神采飛揚，成為最能體現中國藝術風格的書畫紙。

所謂「墨分五色」，即一筆落成，深淺濃淡，紋理可見，墨韻清晰，層次分明，這是書畫家利用宣紙的潤墨性，控制了水墨比例，運筆疾徐有致而達到的一種藝術效果。

•梁章鉅
《學字》

•何紹基
《東州草堂金石跋》

•劉熙載
《書概》

•楊守敬
《激素飛清閣平碑記》
《激素飛清閣平帖記》

•朱履貞
《書學捷要》

•吳德旋
《初月樓論書隨筆》

•朱和羹
《臨池心解》

薛濤箋

唐薛濤製箋圖

《浙江通志·物產》引《嵊志》：「剡藤紙名擅天下，式凡五，藤用木椎椎治，堅滑光白者曰硾箋，瑩潤如玉者曰玉版箋，用南唐澄心堂紙樣者曰澄心堂箋，用蜀人魚子箋法者曰粉雲羅箋，造用冬水佳，敲冰為之曰敲冰紙，今莫有傳其術者。」紙造出來以後經過加工以供題詩、寫信所用的精美的紙張即為箋，「薛濤箋」就是成都古代一種著名的加工紙。

相傳唐代女詩人薛濤旅居成都浣花溪畔，好寫小詩，見一般紙張尺幅太大，「乃命匠人狹小為之，蜀中才子既以為便，後裁諸箋亦如是，特名曰『薛濤箋』」。薛濤箋是彩箋，顏色有十種之多。大概因為薛濤是女性，愛用紅色，加之傳說紅色為芙蓉花汁染成，這樣的紅色小箋就尤為人們推崇，成了薛濤箋以至整個蜀箋的代表。

- 周星蓮
 《臨池管見》

- 趙之謙
 《章安雜說》

- 陸增祥
 《八瓊室金石補正》

- 康有為
 《廣藝舟雙楫》

- 梁啟超
 《碑帖跋》

- 張宗祥
 《書學源流論》

- 諸宗元
 《中国書學淺說》

- 祝嘉
 《書學史》

硯臺

正如筆、墨、紙、硯文房四寶的排序，硯的出現應當在筆、墨之後，但不會晚於墨的製作年代很久，應該早於紙的製造。

從目前發現的硯的考古實物來看，漢代的陶質硯，形質較為樸實粗糙，由硯體和研錘組成（如同現在研磨中草藥或搗蒜的器皿），使用方法是把墨丸或墨粒放於硯體上，再以研錘搗碎和研磨。

隨著製墨水平（選煙、和膠、壓模、成形等）的提高，早期硯體與研錘的組合形制逐漸演化、簡練為目前所見常用的硯臺樣式，研墨時手持墨錠在硯臺上面的硯堂（研磨區）研磨。

硯臺的材料主要有黏土、玉、石等，如考古出土的漢代早期陶硯、澄泥硯、玉硯等。硯臺發展至唐代以後，選材主要以石為主，如廣東肇慶端硯、安徽歙州歙硯、山東青州紅絲硯、甘肅洮河硯等。

硯臺的形制：主要分為規格硯、隨形硯和工藝硯三大類，其中產量最大、使用最廣的硯臺是規格硯。

規格硯是指硯臺呈現圓形、方形等幾何形狀，多為正圓形體和長方形體。有的硯臺覆有硯蓋，以防止墨汁很快乾掉，影響

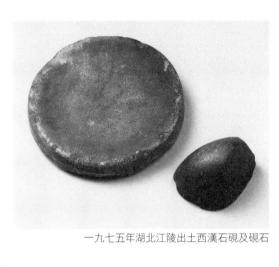

漢代雲龍紋圓石硯

一九七五年湖北江陵出土西漢石硯及硯石

· 馬宗霍
《書林藻鑑》

· 黃賓虹、鄧實
《美術叢書》

· 余紹宋
《書畫書錄解題》

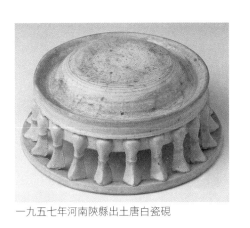

一九五七年河南陝縣出土唐白瓷硯

一九六〇年江蘇鎮江出土南朝青瓷褐釉十足硯

書寫使用。抄手硯也屬於規格硯一類，為取用、清洗時持硯方便，將硯臺底部自前而後鑿掉一部分並琢磨而成，故名「抄手硯」。

隨形硯是指硯石材料獨立成形，經硯臺藝人賞心會意，根據對硯石材料獨特意境或與詩詞文賦意境的暗合、創意，略經雕磨而成。隨形硯，多表現為山水、花卉、植物、瓜果等造型。

工藝硯是指在規格硯和隨形硯的技藝之上，對硯臺突出工藝雕刻製作的表現。

選擇硯臺的方法：一看，二摸，三掂，四磨。

一看：感受硯臺是否氣息充盈、質樸大氣、品相完整。氣息充盈，是指硯臺內在凝聚的製作藝人深沉情感、超逸文思、獨特意境和精湛的製作技藝，如同在欣賞藝術作品和文物鑒賞時稱藝術感染力強的作品為「開門」一樣，是說作品一下子就能抓住你的眼睛，吸引你。質樸大氣是指從製作意境出發，盡量保持體現石材自身的石質、紋路的材質美感，遵循「少少許勝多多許」、「少則得，多則惑」的原則，而不是畫蛇添足、生拼硬湊，產生瑣碎、小氣的感覺，每一方硯臺的石質、紋路都不會一樣，我們選擇硯臺時，在感受硯臺氣息的基礎上，要觀察硯臺是否形質完整、有無大的缺損和瑕疵。

經濟實用，大小合適。選擇硯臺要量力而行，以實用為好，

如果是收藏硯臺則另作別論。實用的硯臺是拿來用的，因此硯臺不能太大，也不能太小，過大則浪費占用空間、搬動、清洗不方便；硯臺過小，作為玩賞或寫小楷可以，但寫大字書法研磨不便、蓄墨不足。硯臺的尺寸以十五至三十公分之間的規格為實用。書寫小楷可選擇小一點，十公分見方大小足夠；如果是書寫類似於明清大草、篆隸或條幅匾額，則應選擇尺寸大一些的硯臺，一般十五至三十公分之內的硯臺足夠用了。

二摸：以手撫摸硯臺，手感細膩、潤滑，說明是好硯石材料並且做工精細。以手撫摸硯堂（研磨區和蓄墨區）表面，平整無起伏、潤滑如凝脂、無粗糙感，說明硯堂琢磨精良。以手撫摸硯臺時，會留下「水氣」，水氣較長時間不乾，說明石材結構精細、緻密而不吸水，有助於蓄墨而不乾枯。

三掂：以手輕掂硯臺，「沉重感」強說明石質結構細密、堅硬，硯堂石面因石質堅硬而不易磨損，而且研磨的墨汁顆粒細膩。

四磨：墨錠在硯堂研磨時，手感細膩、溫潤，光潔而不打滑，研磨聲音細膩、沉穩無噪音，發墨快，墨色易濃重，墨汁顆粒細膩無渣滓，這樣的硯臺材質和工藝均較好。

中國最早的硯台是什麼時候產生的

硯臺有多久的歷史？是誰發明的？據《古今事物考》說：「自有書契，即有此硯。蓋始於黃帝時也。」考古學家曾在陝西臨潼姜寨一處原始社會的遺址中發現了一套原始人用作陶器彩繪的工具，其中有一方石硯，硯有蓋，硯面微凹，四處還有一根石質磨杵，硯旁留存數塊黑色顏料，這就是先民們借助磨杵研磨顏料的早期硯的形制。由於姜寨遺跡屬仰韶文化初期的一處母系氏族村落，這一發現，就把硯臺的歷史推到了五千

一九七八年山東臨沂金雀山漢墓出土西漢漆盒石硯

多年之前。

硯這種附帶磨杵或研石的形制從什麼時候才開始發生改變，即取消磨杵或研石，而接近於現在的硯呢？目前所知，是在兩漢時期。漢代由於發明了人工製墨，墨可以直接在硯上研磨，故不須再借助磨杵或研石來研磨天然或半天然墨了。如此看來，磨杵或研石經過史前及夏、商、周共三千多年的漫長發展，才逐漸消隱。一九七八年，在山東臨沂金雀山漢墓內，曾出土過一套完整的盒硯。這套彩繪盒硯，包括硯石、硯蓋和硯盒三部分。硯石是一塊經過仔細加工的長方形石板，長十六公分，寬六公分，厚零點二公分，硯面上還殘留著墨跡。這是漢代的一件實用研墨器，它距今已兩千多年了。考古學家還在湖北雲夢睡虎地秦墓中發現有一方石硯，硯及研墨石都是在鵝卵石的原形基礎上稍加改動後製成的，這方秦硯及硯石面上均有使用過的痕跡和墨跡。

中國的名硯

中國的硯臺經秦、漢、越魏、晉，到了唐、宋，出現了一個輝煌的時期，開始用廣東端州的端石、安徽的歙石、甘肅臨洮的洮河石製作硯臺，生產出著名的端硯、歙硯、洮河硯。唐代著名書法家柳公權曾說：「蓄硯以青州為第一，絳州次之。」後始重端、歙、臨洮，及好事者用未央宮銅雀台瓦，然皆不及端，而歙次之。」於是歷史上便將「端、歙、臨洮」，合稱為「三大硯」。清代末期，又將山西絳州的澄泥硯，與端、歙、臨洮硯合稱「四大名硯」。在四大名硯中，端硯最上乘，名聲最大，有「群硯之首」、「天下第一硯」、「文房四寶的寶中之寶」美譽。端硯產於廣東肇慶的端溪，據《石隱硯談》記載：「始於唐武德之世。」因肇慶在古時屬端州，端硯因此而得名。中國第二大名硯歙硯，始於唐、宋時期的安徽歙州，其中最負盛名的是婺源龍尾山，又稱硯山，有「龍尾硯」。第三大名硯洮河硯，硯石產於甘肅西南洮硯鄉的洮河水底，這裡出產的硯臺稱為「洮硯」。洮河硯在唐代就已名揚天下，它具有發墨快、耐用、蓄水持久、色澤保濕、利筆等優點。「四大名硯」中，唯獨澄泥硯與前三者不同，它不是以石料製作而成，而是以泥為原料，經特殊焙燒工藝製成的珍貴硯臺，產於山西絳州，始於唐代，至今已有千餘年的歷史，被譽為「唐硯」。由於泥料可塑性大，因而它有自己獨特的雕塑風格，注重形象的塑造，講究精雕細刻，圖案和造型古樸大方，質地細膩，但又細而不澀、堅而不燥。除上述四大名硯外，還有山東的「魯硯」，四川的「陝硯」，寧夏的「賀蘭硯」，江西的「金星硯」、「羅紋硯」，吉林的「松花硯」，山西的「段硯」，浙江的「西硯」，河南的「天壇硯」，河北的「易水古硯」等也頗負盛名。

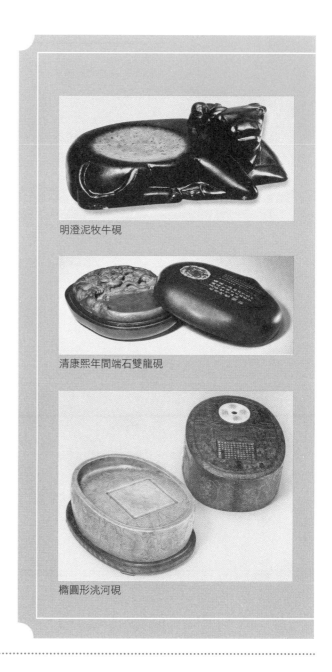

明澄泥牧牛硯

清康熙年間端石雙龍硯

橢圓形洮河硯

（二）書寫對象——漢字和漢文學

漢字是中國文化的結晶，是中國文化的主要載體之一。漢文學是中國文化的漢字表述，是中國文化的突出代表之一。漢字與漢文學之間具有天然的相互依存關係。中國書法是以漢字為書寫對象、體現文化素養和書家審美情感的視覺造型藝術。因此，對漢字和漢文化的深入理解和研究，是學習中國書法不可或缺的重要基礎和發展動力。

漢字

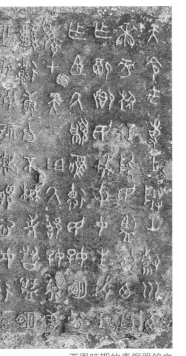

西周時期的青銅器銘文

對於書法欣賞者和學習者來說，對漢字的理解和研究可以從三個方面著手。

字體的演變及其特點

從書法藝術的角度來看，漢字是具體（基本語義）而又抽象（延伸語義、書寫造型）的概念，「漢字」本身並不能完全表達具體的內容，必須借助於具體的「字體」，即通過漢字的書寫造型，來傳達語義和視覺造型審美意義。

字體有兩層含意：一是漢字的結構形式，比如篆書、隸書、草書、楷書、行書；二是書體的流派或風格特點，比如顏體與柳體、雄強與平和等。

字體的演變經歷了篆書、隸書、草書、楷書和行書，每一種字體都具有自身的造型特點和相互之間的傳承關係。比如篆書的特點是象形性、結體對稱、筆

戰國時期秦國的石鼓文拓片

畫分布均勻、中鋒筆法、線條平實圓潤、體勢縱向等等；隸書的特點是抽象性、結體均衡、筆畫分布均勻、中側鋒筆法、線條方圓兼備粗細變化、體勢橫向等等。這還只是就篆書與隸書兩種字體各自共性特徵之間的對比，在每一種字體內部的具體作品之間還存在書寫的差異，如秦代李斯的嶧山刻石與秦詔版筆法方圓和質感方面的差異。同時，篆書與隸書兩種字體又存在某些特點相近的作品，如石鼓文與隸書〈石門頌〉的中鋒圓筆和線條質感就十分相近。

字體的風格特點，即文字書寫的風格特點，豐富多樣。中國書法史上，歷代書家絕無完全相同的作品，即使是臨摹、學習別人的作品，也會無意間流露出自己的造型特點，由此可以理解字體風格差異的客觀必然性。

對字體風格差異的理性歸納，有助於對作品的深入理解和輕鬆把握，簡單地說，字體風格可以從意境、章法、結字、筆法、墨法五個方面來把握。

如意境方面包括靜謐、恬淡、活潑、激越、雄強、豪放、恣肆等，章法方面包括齊整、均勻、勻稱、錯落、聚散、鬆緊、疏密、虛實等，結字方面包括平正、端莊、傾斜、鬆緊、欹側、錯落等，筆法方面包括中鋒—側鋒—中側兼用、圓筆—方筆—方圓兼備、平實—起伏—跳宕、勻速—快慢變化、粗細均勻—粗細變化、平動—絞轉—翻轉等，墨法方面包括焦墨—濃墨—重墨—淡墨—清墨、乾墨—濕墨等。

漢字的構造方法

漢字的構造方法有象形、指事、會意、形聲、假借和轉注六種，其中前四種是漢字的主要構造方法。象形是漢字最早的構造方法，指事和會意是象

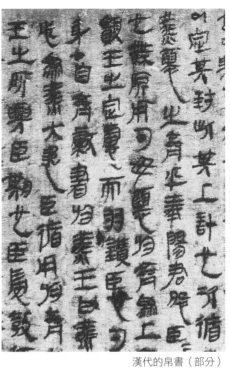

漢代的帛書（部分）

形構造方法的擴展和補充，形聲是漢字最為成熟的構造方法，數量大、運用廣。假借和轉注主要適用於以字解字。

結字或稱結體，是指漢字形體的結構方法。漢字的結字方法（結體方法）主要有獨立結構（如「木」字、左右結構（如「江」字）、上下結構（如「采」字）、全包圍結構（如「圖」字）、半包圍結構（如「這」字）。

漢字書寫的造型方法

漢字書寫的造型方法，主要有平正端莊、欹側

生動、解構誇張三種。

平正端莊主要運用在篆書、隸書和楷書三種字體或正式場合，有助於表現平和、肅穆、莊重的氛圍。

欹側生動主要應用於行楷、行書、行草或者比較輕鬆的環境，有助於營造活潑、生動的情緒。

解構誇張主要體現在草書或者特殊環境之下，有助於強化視覺心理審美和藝術性表現。

漢字的六書

六書即象形、形聲、指事、會意、轉注、假借，其中象形、形聲、指事、會意主要是「造字法」，轉注和假借是「用字法」。它是後人根據漢字的特徵歸納出來的六種構造條例，而非造字法則。六書一詞出於《周禮》：「保氏掌諫王惡，而養國子以道，乃教之六藝：一曰五禮，二曰六樂，三曰五射，四曰五馭，五曰六書，六曰九數。」只記述了「六書」之名，並沒解釋。東漢學者許慎在《說文解字敘》中解釋說：「周禮八歲入小學，保氏教國子，先以六書。一曰指事：指事者，視而可識，察而可見，上、下是也；二曰象形：象形者，畫成其物，隨體詰詘，日、月是也；三曰形聲：形聲者，以事為名，取譬相成，江、河是也；四曰會意：會意者，比類合誼，以見指撝，武、信是也；五曰轉注：轉注者，建類一首，同意相受，考、老是也；六曰假借：假借者，本無其字，依聲托事，令、長是也。」這是歷史上首次對六書定義的完整記載。

北宋蘇軾〈黃州寒食詩帖〉（局部）

漢文學

從表達形式來看，漢文學是漢字的組合、結構和運用。從內在訴求來看，漢文學和漢字都是中國文化的結晶。

漢文學的表現形式豐富多樣，有形式嚴密的唐詩、宋詞等，有形式活潑生動的古文、散文、小說、戲劇和白話文等。

從歷史現象來看，漢文學與書法往往集中展現在一個人身上，也就是說，文學家往往是書法家，書法家一般都具有比較高的漢文學修養。

漢文學在發展過程中，逐漸積累了豐厚的文化內涵，如屈原的〈離騷〉、李白的〈獨坐敬亭山〉、杜甫的〈茅屋為秋風所破歌〉、李煜的〈相見歡〉、岳飛的〈滿江紅〉、辛棄疾的〈永遇樂·京口北固亭懷古〉等，都以個性化的文字語言，記錄、抒發了作者對自然、人生和時代環境的情感和思考。

漢文學的文化內涵和表達形式，對中國書法的成熟和發展起到了積極的作用。北宋蘇軾就是極有說服力的例子，他開創、引領了有宋一代的「尚意」書風，即得力於他深厚的文學修養。蘇軾是繼歐陽修之後的文壇領袖，是「唐宋八大家」之一，他的詩、詞風格沉鬱而豪放，兼有浪漫主義和現實主義雙重審美品格。其行書〈黃州寒食詩帖〉（簡稱〈寒食帖〉），是一篇書法與文采俱佳的書法藝術作品，後世稱為「天下第三行書」。

因此，漢文學對於學習書法的意義，不僅僅是「陶冶情操」那麼簡單，而是要求書家在陶冶情操的基礎之上，對漢文學進行深刻地體驗和認知，進而「文」而「化之」，建立起自己的文學審美結構和表達方式，最重要的是「化之」，即書法藝術創作，將自己的理想、審美、情感、技巧，用文學的方式表達出來。

在重視對漢文學學習、研究、體認的基礎之上，我們欣賞和練習書法時，還要避免一個問題：過度的「文學化」傾向。文學化傾向表現在過於關注書法文字的語義內容，如文學意境、情感、修辭、詞語等，而忽略對書法作為「視覺造型藝術」的本體書寫造型內容的感受、分析和表達，如書法的形式、布局、結體、筆法、墨法等。

漢文學修養和書法本體書寫造型內容的和諧，是一個書法欣賞者或實踐者成熟的標誌。

唐宋八大家

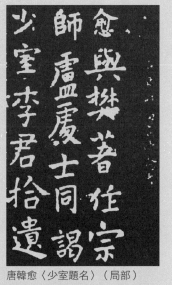

唐韓愈〈少室題名〉（局部）

是唐、宋時期八位著名散文作家的合稱，即唐代的韓愈、柳宗元和宋代的蘇軾、蘇洵、蘇轍（蘇軾、蘇洵、蘇轍父子三人稱為三蘇）、歐陽修、王安石、曾鞏。其中生活在唐朝的二家，生活於宋朝的六家。

明初朱右曾最早將韓愈、柳宗元、蘇軾、蘇洵、蘇轍、歐陽修、王安石、曾鞏八位作家的散文作品編選在一起，成《八先生文集》刊行，之後唐順之在《文編》一書中也選錄了這八位唐、宋作家的作品。明朝中葉，古文家茅坤在前人的基礎上加以整理和編選，取名《八大家文鈔》，共一百六十卷，「唐宋八大家」從此得名。

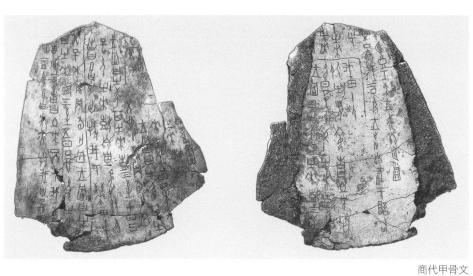

商代甲骨文

（三）書寫者——書家

「書寫者」是進行文字書寫的人。「書家」不僅是進行文字書寫的人，而且是能夠創作出精妙書法作品的人。

書寫者應該是伴隨文字產生就出現了，書寫者概念的出現，早於「書家」概念的出現。

商代的書寫（刻）者稱為「卜人」，是記錄占卜內容和刻製甲骨的人。

漢代的書寫者稱為「史官」，是記錄國家重大事件和編撰史籍的人，如司馬遷。

東漢末期的張芝，被三國魏的韋誕稱為「草聖」。

魏、晉時期至隋代，書法評論中大量出現書寫者的名字，以及「能書人」、「善能書」、「善書者」的稱呼。

唐代懷素首先在〈自敘帖〉中提出了「書家」的概念。之後，中國古代的「書寫者」和「書家」基本上是「兼職人員」，他們大多是主要從事政務、軍事或文學創作方面的工作，「書寫」只是業餘的事情。

從漢、唐開始，由於統治者對書法的重視，特別是科舉考試和官吏選拔制度對書法條件的重視，催生了書法教育和專業人才的大量產生。但是，書法在人的綜合才能中所占的位置還不是十分突出。如王羲之和王獻之父子及其王氏家族的其他善書成員，很多是行政或軍事

人員；顏真卿是行政人員；蘇軾是文學家和行政人員；徐渭是文學家、戲劇家、畫家等。

隨著書法的發展和社會分工的細化，專業書家逐漸增多，但所占社會從業人數的比例依然不多，如米芾、趙孟頫、董其昌、王鐸、金農、何紹基、趙之謙、吳昌碩等。

書寫者與書家的不同主要表現在：一是書寫者人數眾多，書家是書寫者中很少的一部分；二是大多數書寫者的社會地位比較低下，書家的社會地位則相對較高；三是書寫者的文化水準一般較低，書家的文化水準則一般較高；四是書寫者注重文字書寫的實用性功能，書家則較關注書法的藝術性功能。綜上所述，書家是具有較高傳統文化修養、深刻洞察當代文化發展方向、掌握書法規律和技能、勇於創作的人。

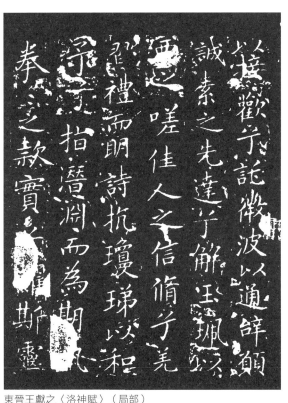

東晉王獻之〈洛神賦〉（局部）

退筆塚與鐵門限

著名書法家王羲之有臨池學書的佳話，智永也有「退筆塚」、「鐵門限」的美談。智永出身於天下第一名門望族的琅琊王氏，是晉代大書法家王羲之的七世孫。智永在永欣寺苦練書法三十多年，十分用功，寫壞了無數毛筆。每壞一枝，就將廢筆頭投入甕中。三十多年臨池不輟，廢筆頭也積攢了數甕，每甕數石，智永遂將廢筆頭埋葬在一起，世人稱之為「退筆塚」。經過勤學苦練，智永的書法達到了很高的境界，真正繼承了王羲之書法的精髓。當時求字之人絡繹不絕，居然把門檻都踏破了。智永遂請人在門檻上包了一層鐵皮，人們稱之為「鐵門限」。此事歷史上有相關記載：「（智永）積年學書，後有禿筆頭十甕，每甕皆數石。人來覓書，並請題額者如市，所居戶限為之穿穴，乃用鐵葉裹之，人謂之鐵門限。」（張宗祥抄本陶宗儀《說郛》卷九十二）

智永的「退筆塚」和「鐵門限」千百年來被人們讚頌，智永也因此成為勤奮好學的典範。

浙江紹興鵝池

48

五種字體的流變：篆書

篆書是大篆、小篆的統稱。大篆指甲骨文、金文、籀文、六國文字，它們保存著古代象形文字的明顯特點，但已具備中國書法藝術中的用筆、結構、章法等基本要素。小篆也稱「秦篆」，原是秦國的通用文字，秦始皇統一中國後，統稱為「小篆」。它是大篆的簡化字體，其特點是排列整齊、行筆圓轉、線條勻淨而長，字體較籀文容易書寫，呈現出莊嚴美麗的風格。

在漢文字發展史上，它是大篆到隸、楷之間的過渡。秦代的小篆有圓筆、方筆之別，圓筆以秦刻石為代表，方筆以秦詔版權量文字為代表，可以看作是秦篆的俗體。漢、魏之際是小篆的強弩之末，除用於碑銘篆額和器物款識之外，難得有獨立的篆書。篆書在唐代因李陽冰出而復蘇，但秦篆的渾厚宏偉之氣已蕩然無存。宋代以後，篆書式微日重。至清朝，隨著金石學的勃興，篆書也呈百花爭豔之勢，進入了越唐超秦的繁榮階段。

秦嶧山刻石

嶧山刻石是西元前二一九年秦始
皇東巡至嶧山所立刻石，為現存
最早的秦篆刻石，由秦相李斯撰
文並書。嶧山刻石是秦始皇第一
塊頌揚其廢封建、立郡縣、一統
天下功績的刻石，形式為四言韻
文，字跡橫平豎直，布白整齊，
筆畫挺勻剛健，風格端莊嚴謹，
一絲不苟，字的結構上緊下鬆，
垂腳拉長，有居高臨下的儼然之
態。在章法上行列整齊，規矩和
諧。其整齊劃一、從容儼然、強
健有力的藝術風範，與當時秦朝
的時代精神是一致的。

（一）篆書概說

篆書及其特點

目前成熟概念的篆書書體最早的是商代的甲骨文，延續至今，主要包括商代甲骨文、周代金文、戰國竹木簡牘和絲帛書、秦代篆書、漢代篆書、唐代篆書和清代篆書等。其中，商代甲骨文、周代金文、戰國竹木簡牘和絲帛書以及秦代石鼓文歸屬大篆；秦代李斯篆書、漢代篆書、唐代篆書歸屬小篆；而漢代碑額中的篆書和清代篆書形制多樣，相容大篆和小篆的形制和特點。

篆書的基本特點：

一是氣息靜謐安詳，布局均勻，寓動於靜。在外表靜謐和平的氣象之下，內含舒緩的節奏和韻致。

二是單字獨立，字與字之間有空白間隔，相互之間沒有明顯的筆畫連帶和筆勢呼應。但字與字之間通過微妙的大小、疏密、倚側變化，營造出內在結構氣息的關聯。

三是字形以圓為主或圓中帶方，而字形內部結構突出強烈的方的結構形式。如水平橫線與垂直分隔號的「十」字形交叉結構。

四是線條的方向以橫、豎為主，輔助以斜線變化。如水平方向的橫線、垂直方向的分隔號和傾斜方向的「撇、捺、彎鉤」等筆畫，以此營造出篆書靜穆和平中的微妙變化。

戰國秦石鼓文拓片（局部）

五是以平行線組合為主要特徵的均勻、對稱排列方式。即同一方向的一組筆畫在排列方式上均勻布置，沒有強烈的空間上的疏密變化。起筆和收筆，強調藏鋒和護尾。筆畫的起筆要藏鋒逆入、欲右先左。如自左向右寫一個橫畫，要先向左鋪毫、逆勢起筆，然後蓄勢折鋒（包括翻折和轉折兩種筆法）裹毫向右行筆。護尾是指對筆畫末端要用心處理，不能使其「尖鋒」飄出。護尾也有兩種方式：一是駐筆、折鋒回筆，二是駐筆、提鋒漸行漸提，緩緩出鋒收筆。

六是以中鋒用筆為主，略輔側鋒。所謂中鋒是指在用筆、行筆過程中，筆尖（筆鋒）始終在筆畫墨跡的中央區域運行。中鋒筆法的運用，使點畫線條骨氣記憶體、真力充盈，線條的視覺心理感受圓渾、厚重、勁健。篆書筆法以中鋒為主，並不是簡單的一味追求中鋒，而是在轉折和某些筆畫的收筆動作中輔助以微妙的側鋒筆法，在平穩、中和、靜穆的氣象中豐富以靈動的氣息，從而避免呆板的視覺效果。側鋒是指運筆過程中，筆鋒偏側於筆畫墨跡的一側運行。側鋒筆法在之後的隸書（特別是竹木簡牘隸書書寫）中逐漸增多，在行、草書法中更是大量使用，即使在一畫之內，提、按之間也會兼具中、側鋒運筆方法，致使初學者有時很難分辨中鋒與側鋒。側鋒筆法使行筆速度加快，產生飄逸靈動的感覺，但初學者在欣賞、研習篆書時應以中鋒筆法為主，否則「沉雄」、「古厚」之氣難求，而容易產生浮躁、飄滑的毛病。

七是筆法提、按變化幅度不大，筆畫粗細均勻，行筆速度舒緩、勻速。篆書筆畫的起、行、收三個動作的提、按用筆變化不大，行筆動作更是如此，筆毫的控制幾乎固定在提、按程度上平穩運行，因此筆畫粗細均勻。起筆和收筆動作即使有一定的提、按變化，筆毫的提、按也是控制在很小的範圍內，以此書寫出粗細均勻的線型特徵。篆書行筆舒緩、勻速，是指行筆速度控制在較為緩慢的節奏中勻速行筆，筆速沒有過快與過慢、遲疑與暢滑的變化。

蝌蚪書示例

何謂蝌蚪書

蝌蚪書是篆書手書體的別稱，也是古文書體的一種。其特點是筆畫多頭粗尾細，形如蝌蚪，故而得名。

《晉書‧束晳傳》中說：「科斗文者，周時古文也，其字頭粗尾細，似科斗之形，故俗名之焉。」所謂「似科斗之形」，是指用毛筆書寫篆書時，由於用筆的力度不同而造成的筆畫頭部、腹部過肥的一種形象，並非形狀真的和蝌蚪一樣。蝌蚪書我們現在一般很少見到，僅有三國魏石經中出現過粗頭細尾的字體。魏正始年間（二四○—二四九）刻儒家經典《尚書》、《春秋》等，立石於洛陽太學門前，被後人稱為「正始石經」。因經文是用古文、小篆、隸書三種字體書寫而成，所以又被稱為「三體石經」。其中的古文，據衛恒的看法，書寫者正是用「科斗（蝌蚪）書就」的。

大篆與小篆

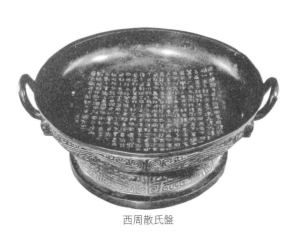

西周散氏盤

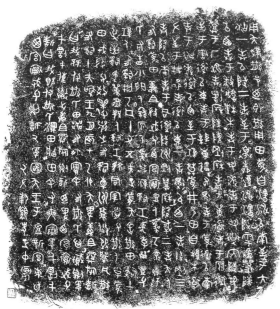

西周散氏盤銘文拓片

任何事物都有草創、成熟和衰落三個時期和過程。事物在草創時期，一般呈現清新質樸、率意無序而又真氣瀰漫的面貌。成熟期往往表現為繼續上升的發展勢頭，趨向一定的秩序感，形神豐茂，神完氣足，細節完善而精到。衰落期是由盛而衰的過程，此一時期往往表現為內蘊不足，氣息消散，細節過於繁縟而有畫蛇添足之嫌，呈現為表面的「虛假繁榮」和對表面技法的過多修飾。

大篆書法是篆書的一種書寫方式，涵蓋篆書的「草創期」和「成熟期」。大篆書法表現風格自然，符合「草創期」和「成熟期」的特徵，表現出從天真率意到穩重含蓄、從無序到有序、從稚拙到精成。

秦七刻石

秦刻石一般是指《史記・秦始皇本紀》中所記載，秦始皇於西元前二二一年統一六國後，數次出巡各地，群臣為歌頌其功德所刻之石。共有六處七塊刻石，分別為「嶧山刻石」（前二一九年）、「泰山刻石」（前二一九年）、「琅琊刻石」（前二一九年）、「之罘刻石」（前二一八年）、「東觀刻石」（前二一八年）、「碣石刻石」（前二一五年）和「會稽刻石」（前二一〇年）。相傳均由李斯以秦小篆寫成。

秦嶧山刻石拓片（局部）

巧，從氣息雄強到神形質俱佳的演化過程。大篆書法的興盛時期主要包括商代、周代、春秋戰國和清代中晚期。代表作品主要是商代甲骨文、周代金文、戰國竹木簡牘、帛書、戰國秦石鼓文以及清代鄧石如、趙之謙和吳昌碩等人的篆書書法。

小篆書法是篆書的另一種書寫方式，是涵蓋篆書由「成熟期」到「衰落期」的作品。表現風格具有從成熟向衰落演化的種種特徵：小篆書法除了具有「成熟期」穩重、含蓄、稚拙、精巧的優點之外，也體現出「衰落期」從真氣充盈到敗象百出、從周密精緻到草率粗俗、從綿勁細韌到鬆散乏力的不足。小篆書法的興盛時期，主要包括秦代、漢代、唐代、清代早中期。代表作品主要包括秦代泰山刻石、琅琊台刻石、嶧山刻石，漢代〈袁安碑〉、碑刻篆額、唐代李陽冰小篆以及清代小篆。

何謂籀文

籀文即指大篆，因其著錄於字書《史籀篇》而得名。《漢書・藝文志》記載：「《史籀》十五篇。周宣王太史作大篆十五篇，建武時亡六篇矣。」《說文解字》中保留的二百二十五個籀文，就是許慎依據當時所見到的《史籀》

清吳昌碩〈臨石鼓文〉（局部）

九篇輯入的，是我們今天研究大篆的主要資料。大篆的真跡，一般認為以「石鼓文」為代表。石鼓出土於唐初的天興縣陳倉（今陝西寶雞），是徑約三尺、上小下大、頂圓底平像饅頭似的十個像鼓一樣的石墩子，是中國最早的刻石文字。後經過失而復得，得而復失，原刻的七百多字，現僅存三百多。因記載內容為畋獵之事，故命名為「獵碣」或「雍邑刻石」。唐朝詩人韋應物認為石的形狀像鼓，故改稱「石鼓文」。這十個石墩，現存北京故宮博物院。

（二）篆書的流變

篆書作為中國書法園地中一門最古老的書法藝術，從它產生之日起，就沿著自己獨特的軌跡發展著，遵循其發展規律，我們將中國篆書書法的發展分為篆書的萌芽期、甲骨文時期、金文大篆時期、小篆盛行期——秦朝、篆書的衰退期——漢至清前期、篆書的中興期——清乾隆以後等幾個時期。

篆書的流變，包括篆書書體體系內的流變和體系外的流變。篆書書體體系內的流變是指篆書書體向隸書的演變。篆書書體體系外的流變是指篆書書體內部的演變，體系外的流變是指篆書書體體系內的流變，主要包括商代和西周早期甲骨文、兩周金文、戰國竹木簡牘與石刻、秦代石刻與漢代篆額、唐代小篆、清代小篆等。

篆書的萌芽期

研究中國篆書書法的發展史，必然會涉及到中國文字的起源這一個非常棘手的問題。中國的文字起源於何時，歷來文字學家和政治學家爭論不休。

歷史上有「倉頡造字」的傳說。傳說倉頡是黃帝的「史官」，他作為當時先進文化的代表，仰觀星辰感悟天象，俯察鳥獸萬物體會物理，融匯人意從而創造了文字，使中華民族開始步入文明之門。倉頡所造文字是什麼樣子，現已無從考證。但據考古發掘的資料可知，中國文字的起源當推至仰韶文化時期。一九九○年，在河南賈湖遺址中出土了距今八千年的刻畫文字符號，據專家論證，這當是中國文字的源頭。在稍後的姜寨和關中地區其他仰韶文

河南二里頭夏代文化遺址出土的刻畫符號

篆書作品年表

■ 商（甲骨文）

- 帶刻辭鹿頭骨，河南省安陽縣小屯出土。
- 帶刻辭牛距，河南省安陽縣小屯出土。
- 帶填硃卜辭龜腹甲，河南省安陽縣小屯出土。
- 帶卜辭龜腹甲，河南省安陽縣小屯出土。

化遺址的陶器外壁上，發現有很多整齊規則並有一定規矩的刻畫符號，這些符號經過整理共有五十多個，類似的符號在河北、甘肅等地也有發現。這些符號有規律地普遍出現，表明它已經具有簡單文字的特徵，當與商、周文字有著淵源關係。在大汶口文化和良渚文化的陶器上，都發現有筆畫整齊規則的圖形刻畫，比之關中仰韶文化的刻畫符號有了明顯的進步，已經發展成為早期的圖像文字，當是中國古代文字形成的一個重要發展階段。可以說從仰韶文化到大汶口文化，原始文字已經出現，並在逐步發展中。從殷墟等處發現的甲骨文字和金文，是中國現已發現的較早的基本成熟的文字，正如郭沫若所說：「中國的文字到了甲骨文時代，毫無疑問是經過了至少三千年的發展的。」（〈古代文字之辯證的發展〉）從殷墟時代上溯到夏初不過八、九百年，夏代已有文字記載，當是無可懷疑的。據古代的文獻記載，先秦時期就曾經存在有關夏代的文獻資料，如〈夏書〉、〈夏訓〉等，可以說夏代已確有文獻記錄存在，已經進入了有文字可考的歷史時期。但由於資料匱乏，現在我們已無法知道夏代文字書法的大致概況。

關於漢字起源的傳說

清趙之謙〈許氏說文敘冊〉（局部）

關於漢字起源的傳說，流傳下來的主要有兩種：

一、伏羲造字。如《通鑒前編》中記載：「太昊（伏羲）德合上下，天應以鳥獸文（紋）章，地應以河圖洛書。於是仰觀象於天，俯觀法於地，中觀萬物之宜，始畫八卦，造書契，以代結繩之政。」二、倉頡造字。這是漢字起源說中最為流行的。關於倉頡造字也有兩種傳說：一說倉頡是伏羲時代的史官，伏羲造書契，倉頡即是創造文字的專職官員；另外一種說法則指倉頡是黃帝時期的史官。傳說中的倉頡，聰穎過人，面生四目，上能觀日月星辰的變化，下能察山川風雨。他受到自然萬物形跡的啟發，體類象形，合類會意，因而創造出了漢字。倉頡造字成功後，神鬼驚嚇得在黑夜裡哭叫，老天感動得為他下了一場穀子雨——二十四節氣中的「穀雨」即源自於此。實際上，無論是伏羲還是倉頡造字的傳說都不完全可信，不過這些傳說卻印證出文字起源的大致年代。中國文字的產生時期，距今至少有六千多年的歷史。

甲骨文時期的篆書書法

甲骨文是指殷商和西周初年刻在龜甲或其他獸骨上的文字。由於商代甲骨文出土於殷商王朝的故都河南安陽小屯，故又稱之為「殷墟文字」。其內容絕大多數是王室占卜之辭，故又稱「卜辭」。

它是從商王盤庚遷殷（前一三○○）到帝紂被滅二百七十多年間王室的檔案材料，由於這種文字大多數是先寫後契而成，故又稱之為「契文」或「殷契」。甲骨文是中國目前發現的最早的成熟文字，於占卜的材料大多是烏龜的背甲及腹甲，也有些使用牛的肩胛骨。商人在占卜前會先在這些骨頭上鑽出小孔，占卜時骨片一經火烤就會產生裂痕，這些裂痕就是用以判讀吉凶的「兆」，而甲骨文就是占卜之人刻寫在骨片上的判讀結果。占卜的內容則包括祭祀的時機、戰爭的結果、作物豐收與否、疾病的治療等。

它既久遠又「年輕」，既神秘又「現代」。說它既久遠又「年輕」，是指它誕生、使用於三千多年以前，而被後人重新發現並得到重視是近一百多年的事情。說它既神秘又「現代」，神秘是指商王的占卜記錄及記事，鮮少出現一般人民生活及文化的相關文字。甲骨文於十九世紀末葉被發現，後陸續出土，迄今已累計出土達二十餘萬片，分藏於中國各大圖書館、博物館和日本、美國、英國、俄羅斯等國。據統計，已隸定出單字近五千個，已經認識的漢字約一千五百餘個，餘下的三千多個字還難以辨認。再加上對當時語言應用系統及其運用環境的陌生，如今的人們也很難理解某一單字應用狀態下的引申含意。一個多世紀以來，海內外研究甲骨文的學者很多，著述甚豐。最早拓印成書的是一九○三年劉鶚編著的《鐵雲藏龜》，而集大成的著作，則是一九八○年中國科學院編集的《甲

們還不知道在甲骨文文字系統中還有什麼字，因為占卜刻辭的內容主要是商王的占卜記錄及記事。

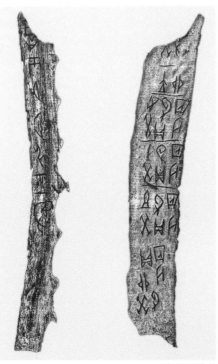

商代甲骨文

甲骨占卜

甲骨文是商王占卜吉凶後刻下的卜辭。用

骨文合集》。

在中國書法演進史上，甲骨文在商代之後迅速銷聲匿跡（深埋於地下），隨之而來的好像是周代的寬博金文。甲骨文在地下靜悄悄地安睡了三千年左右的時間，直到清代末期的一八九九年才在較小範圍內被人認識。以甲骨文氣息、筆法書寫的書家，僅有羅振玉、容庚、商承祚和王襄等幾位先生，且其書法作品也不被一味信奉〈蘭亭〉的人們所認同，甲骨文的神秘性可想而知。甲骨文的「現代」有兩方面的含意：一是甲骨文在三千多年前的當時，就具備了很高的鐫刻水準，技藝嫻熟；二是從視知覺的角度來直覺地感知甲骨文字體及其整體形制抽象、神秘、蒼涼的視覺美感。卜人是具有較高「文化修養」的人，因此他們在鐫刻卜辭時，自然地流露出作為人的個體性情、審美，再加上龜甲、獸骨的形狀、大小、質地等因素的變化，刻辭在甲骨上的刻制與布局，表現出或整齊莊重，或參差錯落，或凝重沉

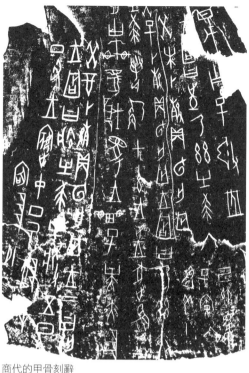

商代的甲骨刻辭

穩，或靈動飄逸的審美視覺效果，有的甲骨文還在刻畫的刀痕裡填上朱紅色彩。

甲骨文因為是用刀在硬物上鐫刻而成，不像毛筆書寫那樣運用自如，故多用直線，曲線也是由短的直線接刻而成，其筆畫基本成為等粗的線，有的線兩頭略尖、中段稍粗，故顯得瘦硬挺拔、堅實爽利，富有立體感。其結體多為長方形，由橫、直、斜等長短線條所組成，偶爾也有一二用接連而成的曲線摻

僕

甲骨文的「僕」以奴隸的形象呈現，一個人面朝左站立，頭上有奴隸的標記（刑刀）、雙手則捧著類似「箕」的用具。金文則將「人」向左移，「手」則移到右下方。小篆的右邊為雙手捧著一件如同掃帚的東西，而且也加上形聲（左形右聲）的概念。

小篆

金文

甲骨文

雜其間，顯得很有變化，在勻整、大方、平穩的構架中又具有運動感。有的字還具有或多或少的象形圖畫的痕跡，顯現出文字最初階段的稚拙和生動。卜辭較多的文字章法布局，全篇分行布位，行氣清晰，文字筆畫多少順其自然，有大有小，參差錯落，故其全篇或每行，上下左右有疏密變化。

從文字發展上看，甲骨文雖然存在著一字多形的異體現象，但已有了象形字、指事字、會意字、形聲字、假借字，已有明顯的構造規律可循，它以象形為基礎，沿著表形、標音、假借的系統向前發展。

嚴格地講，只有到了甲骨文，才稱得上書法。因為甲骨文具備了中國書法的三個基本要素：用筆、結字、章法。而此前的圖畫符號，並不全有這三要素。

甲骨刻辭經歷了簡樸、雄厚—工整、秀雅—頹靡、草率—粗獷、多變—豐茂、秀麗的演化過程，既實踐了書體演化過程的一般規律，也表現出甲骨文書體的多姿多彩。這些文字大都有一個先寫後刻的過程，考古學家及古文字學家則多把甲骨文字分成幾個歷史時期進行仔細研究，如近人董作賓將甲骨文斷代分為五個時期。但從書法方面來看，我們可以將甲骨文字大體上分為兩大類型：一類是瘦勁挺拔的細筆道；一類是渾厚雄壯的粗筆道，可以說甲骨文給後世書法篆刻留下了不少用筆、用刀的方法。從結體上看，雖然甲骨文錯綜變化、大小不一，但均衡、對稱、穩健之格局已定。從章法上看，或錯落有致，或嚴整端莊，且因骨片大小和形狀不同而異，都顯露出古樸而又爛漫的情趣，給予現代書法之章法求新許多有益的啟示。尤其是十分罕見的殷人墨跡——玉片、陶片、獸骨上的墨書、朱書，懸針、轉折處圓潤自然，尤可寶貴。同時，一九五〇年代後期起，在山西、陝西等地又陸續出土了一些西周早期的甲骨文，其中以「周原」遺址出土的較多。這些甲骨文大都小如芝麻，其卜文排列、章法、結體、用刀用筆，與商代甲骨文是一脈相承的，同時又具有與商代不同的書風。它的結體大小長短，各隨其字的筆畫多少而略有差異。但筆畫堅挺勻稱，秀勁舒展，方正大度，線條圓潤，筆意自然。在周原甲骨文中，通篇字形有大有小，字距有疏有密，但都能貫通一氣。從章法上看，通篇字形有大有小，字距有疏有密，但都能貫通一氣。從章法上看，通篇字形在周原甲骨文中少得多了，而漸漸走向以線條組成的符號概括結構，這為中國以後文字、象形文字已較商代甲骨文中少得多了，而漸漸走向以線條組成的符號概括結構，這為中國以後文字、象形意意俱存。

夢

小篆　　楚帛書　　甲骨文

甲骨文的「夢」字是描繪左方一個人躺在右邊的床上，手撫著額頭在做夢。楚帛書文字已失去原形，但在下方加上代表夜晚的「夕」。小篆上與楚帛書文字相同。

書法藝術的發展成熟鋪墊了一個基礎。

王懿榮與甲骨文的發現

一八九九年秋天，清國子監祭酒（國子監是元、明、清三代所設管理國家教育的最高行政機構和最高學府，國子監祭酒就是這個機構的最高主管）王懿榮患瘧疾，請太醫診治，太醫給他開了一張處方，其中一味藥為「龍骨」。王懿榮馬上打發家人到宣武門外菜市口一家名叫達仁堂的中藥鋪去購藥。藥拿回家後，王懿榮發現一些被稱為「龍骨」的中藥上刻有整齊而有規律的簡單線條。精通金石學的王懿榮憑直覺感到，這很可能是古文字，於是便派人將達仁堂的「龍骨」統統購買回來。不久，濰縣的骨董商趙執齋攜甲骨數百片來京，也悉數為王所收購。舉世聞名的甲骨文就因這一純屬偶然的機會重見天日，王懿榮也因此被譽為「甲骨文之父」。

實際上，圍繞著何時、誰最早發現甲骨文以及何人將其斷定為商代遺物，學界歷來存在爭論。關於甲骨文發現的年代，歸納起來至少有一八九四年、一八九八年、一八九九年、一八九八──一八九九年之間、一九〇〇年等幾種說法。關於甲骨文發現者，大家提到的有王懿榮、王襄、劉鶚、端方等人。但是，學者們經過論證，最終認為發現時間是一八九八年或一八九九年，發現人為王襄或王懿榮比較可信。

受

甲骨文

金文

小篆

甲骨文的「受」上下各為一隻手、中間為一艘「舟」，代表一手授與一手接受之意。金文也是這樣的形體。小篆則將「舟」加以簡化。

王襄與甲骨文的發現

殷墟卜骨（正、反面）

中國國家博物館研究員李先登認為，發現甲骨文的第一人並非現在廣為人知的山東人王懿榮，而是天津人王襄（一八七六—一九六五）。李先登說：「我於一九六一年從北大畢業後到天津市藝術博物館工作，認識了天津文史館館長、著名的甲骨文專家王襄先生。王襄先生多次向我仔細介紹殷墟甲骨文最初發現以及他和孟廣慧（一八六七—一九三九）先生收藏和研究殷墟甲骨文的經過，並一再說解放後出現的王懿榮發瘧疾時發現甲骨文的說法是沒有根據的。」據王襄說：在一八九八年（清光緒二十四年）以前，安陽小屯村農民在收花生時，偶然撿到一

馭

甲骨文的「馭」下方為一隻手，上方則是一匹頭向上仰的馬，代表以手駕馭馬匹。金文將右方的手加上馬鞭，小篆則又回到甲骨文的以手駕馬而非執鞭。

小篆　　金文　　甲骨文

64

些甲骨，但大家都未意識到其珍貴價值。直到一八九八年，濰縣骨董商范壽軒在天津出售文物時，他告訴王襄，在河南出土了一些帶字的古版。當時，正巧著名書法家孟廣慧也在場，孟廣慧判定這些「古版」可能是古代的簡策，遂敦促范壽軒前往收購。第二年（一八九九）秋，范壽軒從小屯村買回了一批甲骨帶到天津。孟廣慧和王襄輕輕地拂去上面的灰塵，看到了甲骨上面的文字，驚嘆不已，頓覺這些龜甲和獸骨上的文字非同尋常。但兩人當時都不富裕，只能以甲骨上每個字一兩銀子的價格，小的則按塊各收購了一些，其餘甲骨，則由范壽軒帶到北京，賣給了王懿榮。

後來，王襄開始了甲骨文研究，並著有中國最早的甲骨文字典等專著，而孟廣慧和王懿榮均沒有留下這方面的著作。李先登認為，王襄不僅認出且系統地研究了甲骨文，「理應成為發現甲骨文的第一人」。

甲骨文的「轡」上半部為車，下方則是三條馬韁繩，意謂此為一輛套了三匹馬的車子，金文與甲骨文相似，小篆則把韁繩轉化為絲狀，「車」下方加一個「口」則代表「叀」，即車軸端。

轡

小篆

金文

甲骨文

金文時期的大篆書法藝術

商代除甲骨文之外，還發現少量的金文。隨著科學技術的進步和文明程度的提高，商代的青銅冶煉和鑄造技術也得到充份的發展。青銅器在古代屬於國家重器，在天子與諸侯之間的使用也有嚴格的等級制度（如天子九鼎、諸侯七鼎、大夫五鼎等規定）。為了說明鑄鼎原因或記述重大的國家事件，往往在青銅器上鑄造或鑴刻字數不等的文字。由於中國古代把青銅稱為「金」，鑄造或鑴刻於青銅器上的文字即被稱為「金文」。金文過去又稱「鐘鼎文」，屬於篆書的大篆體系。但鑄刻金文的青銅器不僅有鐘、鼎等禮樂器，還有食器、酒器、水器、兵器、量器等，具體的器用名稱有鼎、簋、豆、盤、簠、角、盉、尊、彝、壺、缶、瓿、杯、盂、鐘、鉤、鈴、戈、矛、戟、劍、量器、權、符節、車馬器等幾十種，「鐘鼎」二字還不能涵蓋以上眾多繁雜的器用名稱，因此就依據鑄刻載體的青銅材質，將這一類文字統一稱作「金文」。

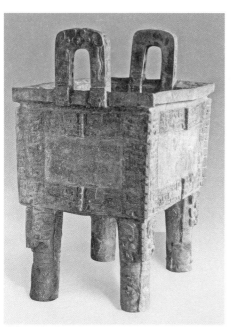

商代司（後）母戊大方鼎（一九三九年河南安陽殷墟出土）

考古出土的商代青銅器以禮器（國家重器）為主，如著名的「司（後）母戊大方鼎」。可能與同時代甲骨文的鑴刻過程相似，商代金文也要經過書寫、鑄造（或刻製）等過程，即書寫者和鑄刻者共同參與。即使是前期考古出土文物的缺失，我們也會情不自禁地驚嘆，正如商代中晚期甲骨文的橫空出世，青銅器為什麼在商代突然大量出現，並且迅速達到令人驚嘆的藝術水準？它沒有任何準備過程？抑或尚未發現所有的準備過程？或者得到神聖力

■商（金文大篆）

· 司（後）母戊大方鼎銘文

· 小臣艅犀尊銘文

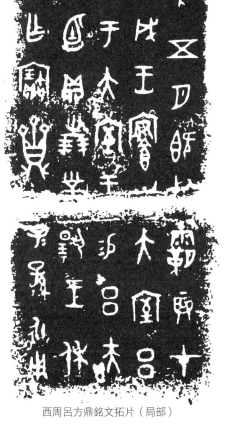

西周呂方鼎銘文拓片（局部）

量或外星人的幫助？我們現在只能承認：商代的先民們太了不起了！時間也太捉弄人，它讓現今的我們無法感知商代先民書法藝術的「全息」狀態。

商代金文書法的特點：一、有字青銅器數量少，金文字數也比較少。這與兩周金文相比，甚至與同代的甲骨文相比，都可以得到印證。自唐、宋以來，青銅器時有發現，但大多屬於西周時期的器物。商代器物上一兩個字的情況很普遍，字數在十字以下的青銅器約有數百件。字數較多的僅有十多件，字數也一般在三十至四十字左右。二、書體造型趨向「圓」，方圓兼備。甲骨文主要是單刀、直線性鐫刻，字體和線條都呈現方、直、瘦、硬的視覺特徵。與之相反，商代金文開始趨向「圓」的變化：首先是字形趨圓，具體的說法是上方下圓，內方外圓，如口、自、周、午、月、司等字形結構；其次是筆畫轉折處的表現，在甲骨文書體單一「方折」（是由縱橫兩筆直線刻成）的基礎上豐富了「圓轉」筆法；其三圓筆中鋒的書寫風格和書寫技巧已經成形，書寫線條更加圓勁、寬博、渾厚。三、布局緊湊，氣勢完整。甲骨文在甲骨上的布局經常是參差錯落，呈現多

■■西周（金文大篆）

武王時期

・天亡簋銘文

・利簋（又名武王征商簋）銘文

成王五年（前一〇三八）

・何尊銘文

康王時期

・大盂鼎銘文

・大克鼎銘文

個幾何形狀組合，很少有垂直的「行氣」出現，多是上緊下鬆的「放射狀」行氣。商代金文往往字數比較少，且少字數的金文採取緊湊的縱勢，較多字數的金文呈長方形的布局結構方式。每一行的字統一在明顯的「垂直性」行氣中，行與列的間距有大有小，從而形成疏朗和茂密兩種不同的意象。四、橫空出世，旋即成熟。青銅器在商代之前的出土文物中尚未發現，這不能不讓人感慨商代國力的強盛和科技文明的進步。讓我們難以相信的是，商代青銅器形制巨大、工藝精湛、材質優良。與此相關聯的是金文書體的產生和成熟。像甲骨文字的「突然」現身和成熟一樣，商代金文在甲骨文字的基礎上，橫空出世並且迅速達到基本成熟的水準。其中的原因有兩個：首先是經驗的累積和科技的進步。這通過對青銅合金材質的配比、冶煉、鑄造和雕刻的分析研究可以證明；其次是在封建社會中，統治者的意志和國家行為。任何時候，統治者的意志都是占主導地位、具有決定性的，特別是在封建社會中，統治者的意志自然地成為國家意志並付諸實踐，這就是國家行為。在商代，作為祭祀服務的青銅器是國家重器，其設計、製作、工藝都會傾國力而為之，並置於嚴格、殘酷的監管之下。

早期的青銅器銘文一般與器物同時鑄成，春秋戰國時期，有些銘文則是在器物鑄成之後鐫刻上去的。

周繼殷而王天下，統治達八百年之久。周所整理、推廣的文字從西都鎬京到東都洛邑，已是當時流行極為廣泛的文字。特別是西周及秦系文字，更是後來秦朝「書同文字」的基礎。這種文字的書法，也是我們要討論的先秦書法的主要內容。

從字體的演變過程來看，金文的前身無疑是甲骨文。早期商周青銅禮器銘文，是在甲骨文的基礎上有所繼承和發展的，而最具代表性的是西周康王時期的重器大盂鼎，以及稍前的利簋等銘文。這類銘文彌補了甲骨文筆畫方折、單調的缺陷，以圓筆居多，當然這與其使用的工具和材料質地是分不開的。甲骨文中有許多合文，這在金文中也有所繼承，如「小臣」、「十朋」等。這樣不僅避免了如布算子的弊病，而且更體現了自然奇趣，使得空間分布有疏有密，正如鄧石如所講「疏處可以走馬，密

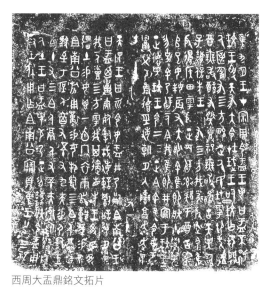

西周大盂鼎銘文拓片

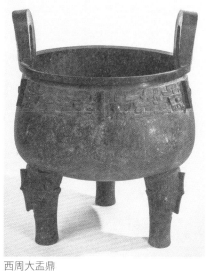

西周大盂鼎

處不可容針」。另外，在結構安排和書寫特點上，與甲骨文相比早期金文也都有比較明顯的繼承因素，比較容易和西周中期以後的金文區別開來。進入康王之世，大篆字體即將形成的勢頭在一些金文作品中顯露得十分清楚。周人在國勢安定之後，坐下來重新思考。一方面這一時期的殷人百工逐漸消失，另一方面逐漸成熟起來的周人工匠，既不欣賞商人的窮兵黷武，也很難理解商代金文風格中的強悍意味。周人要表現其祖先精於農耕種植的傳統精神和帶有濃厚泥土氣息的樸實凝重與肅穆雍容，所以他們開始以圓轉代替方折，以頗帶裝飾性的工整規範代替放縱不羈，以禮樂和雅代替粗野狂暴，這是大篆字體產生的時代和文化背景。

西周中葉，特別是昭王以後，金文大篆逐漸進入成熟階段，字體結構已比較固定，每個字的結構均以橫畫豎筆為經緯，有一種平衡、穩重的感覺。大量彎曲、圓滑的筆畫有機地組合進去，使字中的斜筆、曲筆起到了輔助平衡的作用。其代表作品有通篇排列顯得協調有致，在橫平豎直的基礎上，將昭王時期的宗周鐘銘文、恭王時期的牆盤銘文、夷王時期的虢季子白盤銘文、厲王時期帶界格的大小克鼎銘文以及散氏盤銘文、宣王時期的毛公鼎

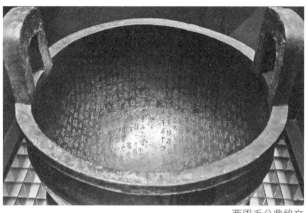

西周毛公鼎銘文

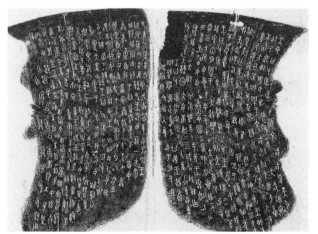

西周毛公鼎銘文拓片

銘文等。這一時期金文大篆書法的主要特點是：一、筆畫圓勻，起筆、收筆、轉換多為圓筆，是後人學習篆書必須用藏鋒裹鋒、中鋒運筆才能得到的篆書筆意。這種圓轉、藏鋒的筆畫，就是後來隸書、楷書中圓筆筆法的由來。同時，草書中的使轉，也從中得到了啟示；二、結體比周初金文更緊密，更平正，更穩定，更有規律性；三、從章法上看，除最末一行顯得擁擠外，大都通篇之中縱成行、行距小、橫有列、字距大。其中有界格的大小克鼎等，章法尤為嚴整規矩。虢季子白盤字距、行距均比較大，顯得特別疏朗開闊，是西周金文大篆章法中最有特色者。在此基礎上，周宣王時期才命史籀主持進行了中國歷史上的第一次整理、統一文字的工作。唐張懷瓘〈書斷〉云「大篆者史籀所作也，始變

昭王時期

・宗周鐘銘文

穆王時期

・遹簋

恭（共）王時期

・呂方鼎銘文

・衛盉銘文

・師虎簋銘文

・牆盤銘文

孝王時期

・大克鼎銘文

厲王時期

・散氏盤銘文

・小克鼎銘文

古文，或同或異，謂之「為篆」。金文大篆發展到西周晚期，便形成了以端莊蕭穆、雍容華麗為主要特徵的書法風格。

春秋戰國時期，金文大篆書法隨著當時社會政治、經濟的發展變化，也發生了一些變化。春秋早期，隨著各諸侯國割據爭霸日盛，分裂割據日露，各諸侯國的青銅器銘文雖對西周金文大篆風格有一定的延續性，但地方性特徵也已經有不同程度的顯露。春秋以後，銅器銘文逐漸地移至器表與花紋圖案、浮雕裝飾相結合，成為器物美的一部分和欣賞的內容之一。這就對文字提出了更高的要求，以適應新的審美需要，於是增加字形線條的美感，使之富於裝飾性，成為春秋戰國時期正體篆書注重風格變化的主要動力。另一方面刻款開始流行，它以更加方便、文字更具有書寫的美感而風靡各國，體勢修長、線條婉曲的金文大篆成為時尚，字勢縱長修美、高雅端莊、亭亭玉立、風姿翩然。其線條柔韌婉通、瘦如鐵線，再輔之以粗細變化，既避免了單純，又具有手寫篆體頭重尾輕的筆意，精麗非常。

這一時期秦國的文字繼承了西周金文的書法特點，產生了劃時代的優秀書法作品——石鼓文。石鼓文在書法史上具有承前啟後的重要地位，它的字體與虢季子白盤及秦公簋等青銅銘文一脈相承，並對後來秦朝小篆的出現產生了很大的影響。石鼓文結體方正勻整，舒展大方，線條飽滿圓潤，筆意濃厚，在其字裡行間裡已看不出象形圖畫的痕跡，而完全是由線條組成的符號結構。石鼓文雖是從西周金文發展而來的，但已擺脫了金文的影響，成為一種嶄新的風貌。其用筆、結字和章法，也沒有春秋戰國時期金文的那種裝飾意味，它的魅力完全體現在用毛筆按照一定的筆法書寫出來的自然流暢的效果之中，顯示出一種成熟而富有修養的藝術匠心，所以在唐初被發現以後，受到歷代書法家的一致讚賞。唐張懷瓘〈書斷〉中云：「體象卓然，殊今異古。落落珠玉，飄飄纓組。倉頡之嗣，小篆之祖，以名稱書，遺跡石鼓。」清康有為在《廣藝舟雙楫》也說：「觀石鼓文字與秦篆不同者無幾。」「石鼓即為中國第一古物，亦當為書家第一法則也」，「為篆之宗」。

戰國時期工整的青銅器銘文有一個很大的特點，就是更加注重文字的裝飾性，與器物風格協調一

宣王時期
- 毛公鼎銘文
- 頌鼎銘文
- 虢季子白盤銘文
- 史籀十五篇

■春秋——戰國時期
- 厚氏鋪蓋
- 陳曼簠
- 樂書缶
- 中山王三器
- 楚王酓感鼎銘文
- 石鼓文（「獵碣」或「雍邑刻石」）
- 侯馬盟書
- 詛楚文
- 雲夢睡虎地竹木簡

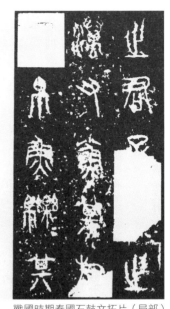

戰國時期秦國石鼓文拓片（局部）

致，並體現出濃郁的地區性特徵。由於這一時期諸侯國長期分立，造成了語言異聲、文字異形的局面。如齊國的書法就屬於方筆意派，銘文大都體勢修長端正，有雄強之風；線條瘦骨嶙峋，有傲岸之氣。這一時期的刻款文字，以三晉地區最為草率，均為單刀刻畫，了無法度，如五年司馬成公權等銘文。楚國長期稱霸於南方，其文化具有濃郁的地方色彩和獨特的面目，其文字結構造型的奇詭難辨，是楚國書法的個性顯著特徵，這一點與楚文化本身崇尚鬼神巫術的神秘氣氛是十分協調的。其文字發展到後期，從書法風格上看，或為裝飾性頗強、字形修長的鳥蟲篆，或為書寫意味極其濃郁、字形扁平的草篆。進入戰國時期，由於實用等一系列因素的強烈影響，大篆書法開始向小篆書法轉化。這種轉化的趨勢，早在春秋時期的石鼓文中就已顯出端倪。成於戰國時期的秦國遺物《詛楚文》，在其書法風格上比石鼓文更接近於後來的小篆。

何謂金文

金文是指鑄或刻在青銅器物上的銘文，也叫鐘鼎文。商、周時期是青銅器的時代，青銅器的禮器以鼎為代表，樂器以鐘為代表，「鐘鼎」是青銅器的代名詞。所謂青銅，就是銅和錫的合金。中國在夏代就已進入青銅時代，尤其是商、周時期，銅的冶煉和銅器的鑄造技術十分發達。因為周以前把銅也叫金，所以銅器上的銘文就叫做「金文」或「吉金文字」；又因為這類文字以鐘、鼎上的字數最多，所以過去又叫做「鐘鼎文」。金文應用的年代，上自商代的早期，下至秦滅六國，約一千二百多年。金文的字數，據容庚的《金文編》統計，共有單字三千七百二十二個，其中可以識別的字有二千四百二十個。現在所能見到的金文大致分為四種，即殷金文、西周金文、春秋戰國金文和秦漢金文。

明拓本秦代泰山刻石殘字冊頁

小篆書法大盛期——秦朝

秦朝建立之後，針對春秋戰國以來數百年間「言語異聲」、「文字異形」造成的諸多不便，秦始皇統一中國後，於西元前二二一年命丞相李斯等人主持，在沿襲西周文字中秦系文字的基礎上統一了全國的文字。

「斯作《倉頡篇》，中車府令趙高作《爰歷篇》，太史令胡毋敬作《博學篇》，皆取史籀、大篆，或頗省改，所謂小篆者是也」（許慎《說文解字·敘》）。以小篆作為學童啟蒙的識字課本，以為推廣應用的楷模。從此，小篆成了通行的書體。這種書體，比前代文字具有書寫線條圓勻、結構統一定型、字形呈縱勢長方等特點，從漢字發展上看，這無疑是一大進步。但秦代是文字結構和書寫風格劇烈變革的時代，正如東漢許慎所說：「秦書八體：一曰大篆，二曰小篆，三曰刻符，四曰蟲書，五曰摹印，六曰署書，七曰殳書，八曰隸書。」但從漢字形體而論，許慎所言的秦代八種書體，卻不外乎大篆、小篆、隸書三體。可以說從漢字形體演變上看，秦朝是極其重要的一個時期；從書法發展來看，秦代以小篆光耀史冊。我們現在能見到的秦代書跡，主要有金石刻辭、墨書竹簡、詔權量文以及刻符、鉥術印等。依據這些實物，我們可以將秦朝的小篆分為兩種書法風格：

一是刻石。據《史記·秦始皇本紀》記載，秦始皇統一中國後巡遊各地，一共留下有六處七次刻石，現在能看到的比較著名的有泰山刻石、嶧山刻石、琅琊台刻石和會稽刻石。這些刻石均是秦始皇東巡時為了炫耀其文治武功而刻的，相傳都是當時的大書法家李斯所寫，用的都是當時的標準書體小篆。其書法作風是勻圓平正，即所謂的「玉箸篆」。這些刻石作

■秦代

趙高

· 爰歷篇（秦篆、鳥蟲書），始皇三十六年（前二一一）。

胡毋敬

· 博學篇（秦篆、鳥蟲書），始皇三十六年（前二一一）。

李斯

· 秦始皇七刻石（玉箸篆）：嶧山刻石、泰山刻石、琅琊台刻石、會稽刻石、之罘刻

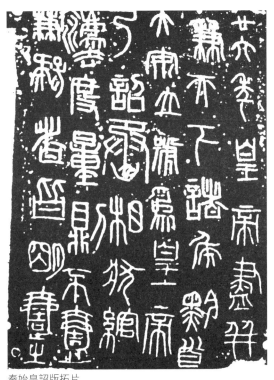

秦始皇詔版拓片

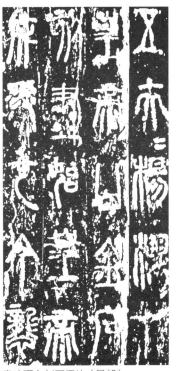

秦琅琊台刻石拓片（局部）

為秦篆正體，從書風的整體面貌上看，它們有很多相同的地方，這一方面是由於刻石頌德的功利傾向，力求作品書風的茂密與巍然，用以昭示大秦帝國一統天下的煌煌業績；另一方面也是秦朝統一文字的標準，所以他們皆不失工整嚴謹的作風，其結體平穩端莊凝重，疏密勻停，一絲不苟。部分有縱長筆畫且其下無橫畫托底的字，大都密上疏下，穩定之中又見飄逸舒展。

這種結字方法，至今仍為人們書篆、刻篆所沿用。清王澍在《虛舟題跋》中云：「小篆開自李斯，省大篆之繁縟以趨簡易。三代以來，大篆之繁縟以趨簡易。後來李陽冰祖述斯法，更就流動，遜不及斯遠甚。蓋李斯筆法敦古，於簡易中正有渾樸之氣，不許人以輕心掉之。」

二是權量詔版標準小篆。其文字不同於刻石上的標準小篆，而是將圓變方、曲筆變折筆，漢代篆書大都

石、碣石刻石、東觀刻石，束皇二十八年（前二二九）。秦始皇東巡之際。

- 倉頡篇（小篆），始皇三十六年（前二一一）
- 「大府丞印」拓片
- 阿房宮小篆體十二字磚
- 小篆體十二字瓦當（「維天降靈，延元萬年，天下康寧」）

源於此。由於這類文字大都急就刻成，故不像刻石那樣從容，其文字大多前小後大、前緊後疏，且長扁不一，刻寫隨意，行文大小錯落無法，使得每個單字和通篇章法上都顯露出一種天然爛漫的神態。書風則欹側跌宕，相當隨意，不作整齊劃一的長方形。這種書風直接影響了漢代，兩漢的金文及新莽嘉量，甚至漢碑額的書法，均或多或少地帶有這種隨意性。從歷代篆書家的作品來看，如唐之李陽冰、元之趙孟頫、清之王澍、鄧石如、吳讓之、楊沂孫等，不論其燒筆作篆還是參以隸法，但大的作風均是平正均衡，而絕無欹側跌宕之趣。而詔版漢金文、漢碑額自然純樸的作風，為現代書家、篆刻家們開闢了一個新天地。

何謂玉箸篆

玉箸篆為小篆的一種，始於秦代。凡筆畫纖柔勻稱、結構工整、字形特別優美典雅，猶如玉箸一般線條者，即可稱「玉箸篆」。如六朝北周布泉、五行大布以及金代泰和重寶之文體，即為玉箸篆。由於玉箸篆筆畫均勻一致，與鐵線篆相同，故兩者亦互為別名。

秦漢時期的篆書小品──印章、瓦當、簡牘

印章作為權力和憑信工具，在戰國時期已廣泛使用，至漢代而大盛。根據其使用範圍，可以分為官印和私印。古代以「冊」（多根竹木簡以細繩繫紮，連接成冊）作為主要的書寫載體，為了防止書寫公文內容的「冊」在傳遞過程中被人私拆，中央政府為官員製作印章，簡冊寫好後用繩捆紮並在繫繩處封上濕泥塊，在泥塊上加蓋印章作為保密的憑證。印有印文的泥塊稱為封泥（或泥封）。這種做法沿用至今，演化成公文信函、檔案的騎縫章（在紙袋封口線上蓋章）。用印章蘸印泥在絹、紙上蓋章，是以後的事情。現在我們習慣把刻製印章稱為篆刻，是因為刻印使用的書體在唐朝以前多是篆書，唐朝以後的印文變為以篆書為主，輔助以楷書、隸書和行草書。

戰國至秦、漢印章的基本特徵：一是材質以銅為主、輔以玉石。與唐代印章相比，其尺寸較小，大者三公分左右，小者不足一公分。二是印痕形狀呈方形和圓形，邊緣處有「實邊」與「虛邊」之分。實邊包括陰刻虛邊和陽刻虛邊。虛邊包括陽刻實線邊和陰刻鄰邊鑿線形成的實邊。三是印文字數不一，有單字、雙字、三字、四字，字數多者有六、七字。印文空間分布呈「日」、「�」、「囲」、「品」左倒「品」右倒「品」、「田」和「冊」字結構特徵，字形有大小，筆畫排布有疏密。四是刻製方法有陰刻和陽刻兩種：陰刻是指筆畫痕跡凹陷，筆畫之外的印面保持不動，蘸印泥在紙上蓋章的視覺效果是「紅底白字」；與此相反，筆畫的痕跡保持不變，鑿掉筆畫之外的「底」，使筆畫痕跡凸起，蓋印章後的視覺效果是「紅字白底」。

戰國至秦、漢印章的區別，在於文字書體和刻製刀

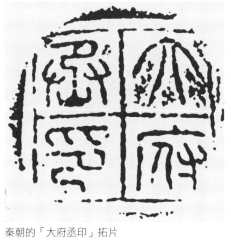

秦朝的「大府丞印」拓片

東漢「漢匈奴歸義親漢長」銅印

法等方面的不同：一是戰國時期印章以大篆書體入印，秦、漢印章以小篆入印。二是戰國時期印章的風格大都渾厚古拙（陰刻）、古雅沉雄（陽刻）和瑰異天趣（陰刻與陽刻）。秦、漢印章的風格大都率真隨意、圓潤齊整和兩者結合的中間狀態。三是戰國時期印章的字體筆畫書寫自然，筆畫和諧相融。秦、漢印章的字體筆畫呈現明顯的「設計」感。四是戰國時期印文雕刻用「雙刀法」，線畫的邊緣線勻整光滑，質感圓潤渾厚，近似於毛筆的中鋒書寫。秦、漢印文雕刻用「單刀」和「雙刀」法。單刀法刻成的印文筆意率真、飄逸，近似於毛筆的側鋒書寫。

■三國

邯鄲淳

・正始石經，曹魏齊王正始二年（二四一）。

秦小篆體十二字瓦當（「維天降靈，延元萬年，天下康寧」）

在中國古代，磚最初是用來保護和裝飾牆面（形體比較薄，背面四角各有一個乳釘，能牢固地嵌入牆內）的，而且專供王室貴族使用。考古發現最早的磚是陝西扶風出土的西周晚期的殘磚。至春秋時期薄磚飾紋增多，有饕餮紋、蟠虺紋等。戰國時期磚的種類，包括貼牆、鋪地面用的小型磚和鋪路的大型空心磚。自西漢時期開始，大型建築廣泛用磚

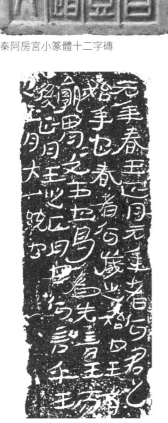

秦阿房宮小篆體十二字磚

東漢〈公羊傳〉磚文拓片

鋪地。磚上的文字稱為磚文，磚文的製造方法主要有三種：一是模印法，即用模具在濕軟磚坯上壓印文字（秦代磚文多為此類），或用刻字磚模直接成形；二是刻畫法，即用較硬的工具在磚坯或成磚上刻畫；三是用毛筆在塗有底色（主要是白色）的磚上書寫。

秦、漢時期，磚文的書體包括篆書和隸書兩大類，但明顯有別於同時期的金文、刻石等書法藝術特徵：一是文字書寫在民間最底層的應用。除了數量較少的秦代模印型磚文屬於官方用磚外，大量的磚文都體現為漢代民間的日常使用。因此，磚文首先反映了漢代民間書寫的真實狀態。二是呈現從篆書到隸書轉型（隸變）的變化軌跡。根據漢代刻石資料，我們以往認為隸書成熟於東漢時期，但隸書在西漢時期是如何演化的？標準隸書在什麼時間成形？限於刻石資料的不足，我們很難做出合理的推斷。但是由於戰國簡牘、西漢簡牘以及漢代磚文的出土發現，我們對於篆書向隸書的過渡轉型有了一個比較清晰的認識。

簡牘文字書寫時，由專業書手（書隸）書寫並受官方掌控，因此簡牘文字反映了上層文化在日常書寫中的審美和書寫能力。磚文的刻畫和書寫，大多是下層百姓自發的表現，反映了民間書寫的審美和狀態。漢代磚文的書體包括篆書、隸書、楷書和行草，其中磚文隸書表現為如下特徵：一是西漢磚

文大篆和小篆的兼融。如「金口吉」磚文屬於大篆體勢、小篆用筆。體勢開張、筆勢超逸，氣息流暢、充盈，反映出西漢民間書書手的篆書書寫狀態，即存在大篆與小篆兼融的現象。二是小篆與鳥蟲篆書的融合。如「單于和親」磚文即體現出體勢、筆法成熟的小篆與簡化的鳥蟲篆筆意融合的現象。三是小篆與隸書結合。如「萇（長）樂未英（央）子孫益昌」磚文說明，在這件西漢時期的民間磚文書寫中，篆書意識尚存，但文字體勢、字形、內部筆畫結構，特別是點畫、撇畫、捺畫的挑起，明顯具有隸書特點。春秋戰國和秦、漢時期，是我國書體演化最為活躍的時期：大篆向小篆的演化、小篆向隸書的演化，快速書寫（大篆草寫、小篆草寫）是促進書體演化的重要原因。四是行草字體。比如《公羊傳》磚文。

何謂瓦當文

屋瓦皆仰，兩仰瓦之間，上覆半規之瓦，名瓦當，也叫「瓦頭」、「筒瓦」，作用是遮擋風雨。其上所刻文字，稱瓦當文，盛行於秦、漢時期。其字體多小篆，亦有隸書。字數少者僅一字，大多四字，如「千秋百歲」、「長樂未央」。多者有十二字的，如「維天降靈，延元萬年，天下康寧」。多吉祥語，如「延年益壽」、「千秋萬歲」等。也有宮殿、廟宇、陵寢、水井、道路的名稱，例如，羽陽千歲瓦、蘭池瓦當。清王昶《金石萃編·瓦當文字》中，著錄有三十三種瓦當文。北京歷史博物館收藏的一塊秦磚，約一尺見方，一寸左右厚，上刻「海內皆臣，歲登成熟，道無飢人」，這已能表達一個比較完整的主題思想了。

東漢〈袁安碑〉拓片（局部）

篆書的衰落期──漢至清朝前期

秦朝以後，篆書逐漸地退出實用階段，被隸書所取代。這種趨勢在西漢的文、景帝時期就已很突出，到漢武帝以後，特別是西漢末，更明顯地看出篆書衰落的跡象。不僅篆書作品的數量大大減少，更主要的是面貌和精神上的變化。針對此一現象，清代劉熙載在《藝概》中曾說：「漢人隸多而篆少，而篆體方扁，每駸駸入於隸。」這種篆書，解散了秦篆原有的書寫模式，滲進了一些隸書的用筆方法和表現形式，使作品較秦篆活潑過之，而嚴謹貫通不足，失去了圓而厚、勁而健、密而通的藝術精神。

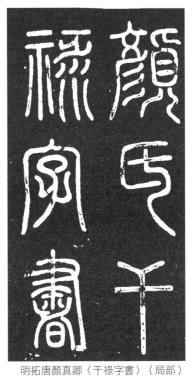

明拓唐顏真卿〈干祿字書〉（局部）

的，很少有人作篆書。蔚然成家者，勉強可以推出李陽冰等數人，然也不過臨李斯、畫《說文》而已。雖然唐代篆書不及楷書和草書成績卓著，但它對前代篆書（小篆）的復興和唐代書法的全面興盛仍具有不可忽視的重要意義。唐代篆書復興的原因可以簡單歸納為：帝王對書法（包括篆書）的喜愛、科舉考試和官吏選拔制度的建立等幾個方面。唐太宗李世民雄才偉略，精通書法藝術，有行書作品〈溫泉銘〉等存世。太宗不遺餘力地徵集王羲之的書法作品，並多次命人臨摹〈蘭亭序〉，並將臨摹的作品分賞給王公大臣，使王羲之行草作品能夠廣泛流傳、得以保存。太宗沿用前朝制度，在京城設立「弘文館」書法教學機構，並下詔要求五品以上的行政官員到弘文館進修書法，輔導老師都是當時一流的書寫高手，包括虞世南、歐陽詢、褚遂良等。太宗之後的唐代帝王，也有不少是書寫高手並親自參與實踐。如玄宗李隆基為〈代國長公主碑〉書寫篆書碑額，蕭宗為〈唐工部尚書朱曜碑〉書寫篆額，代宗為〈唐慈恩寺常住莊地碑〉書寫篆額，代宗為〈唐慈恩寺常住莊地碑〉書寫篆額等。

唐代以後，篆書書法大致延續於李斯和李陽冰的軌轍。元代吾丘衍主張燒筆作篆之說，更使後學者進入迷途。明代以至清初書家，或以楷法作篆，或以行入篆，或以草入篆，均不足效法。

漢代以篆入碑者不多，立碑多用隸書，但碑額仍用篆字，既作為「美術字」裝飾碑面，又可起到區別於正文、突出碑額的作用。六朝至隋代均沿用此法，因方格的限制，結體亦正方，轉折雖然圓渾，但不墨守成規，深得秦權、漢瓦神韻。

唐人由於趨時貴書的功利性目

■唐

玄宗李隆基
・代國長公主碑額

蕭宗李亨
・唐工部尚書朱曜碑額

代宗李豫
・唐慈恩寺常住莊地碑額

李陽冰
・般若台銘，代宗大曆七年（七七二）。
・顏氏家廟碑題額，德宗建中元年（七八〇）。

弘文館

古代的官署名。武德四年（六二一），唐置修文館於門下省。九年，唐太宗即位，改名弘文館，召集天下名士，號稱「十八學士」，有杜如晦、房玄齡、于志寧、陸德明、孔穎達、虞世南等名流。李世民和他們「引禮度而成典則，暢文辭而詠風雅」。其中聚書二十餘萬卷，置學士，掌校正圖籍，教授生徒。設館主一人，總領館務。學生數十名，皆選皇族貴戚及高級京官子弟，師事學士受經、史、書法。玄宗開元七年（七一九），仍改弘文館。唐中宗神龍元年（七○五），因避太子李弘名，改為昭文館。開元以後，令依國子監生例考試，惟帖經減半。當年的「弘文館」是唐代文化的熔爐，儘管規模不大，但卻集聚和造就了一大批精英人才。

- 城隍廟碑
- 栖先塋記
- 謙卦碑
- 滑臺新驛記

篆書的中興期——清乾嘉以後

清朝前期，由於統治者大興文字獄，文人學士對國事稍有微詞，即會招來牢獄之災，乃至殺身之禍，致使「群儒結舌」，學人大都轉而致力於金石考據之學。同時，這一時期金石古物出土日多，由此開闢了書法創作的新局面。不少人由考據進而學書。至乾、嘉之世，便形成書學嬗遞中之大轉捩點，本流傳日廣，西周金文、秦漢刻石、六朝墓誌、唐人碑版，大至摩崖刻石，小至造像、殘磚殘瓦、片石隻字，皆為世重。隨著語言、文字之學的昌盛，學者學習籀篆，名家輩出。如翁方綱、孫星衍等號稱善篆，但由於泥古不化，未免乾枯板滯之病。至鄧石如，能超越唐朝，直追秦、漢，在篆、隸和篆刻方面皆開清代新的風尚。他的篆書，繼承秦代李斯和唐代李陽冰的體勢，但不死守其法，而是另闢蹊徑，從漢代篆書石刻書跡中獲得新的筆法，創造出了充滿新的生機和活力的篆書體貌，從此

清鄧石如〈白氏草堂記〉

打破了清代以前篆書一味模仿李陽冰而日趨低俗僵化的舊習。自鄧石如以後，小篆書法藝術轉而蒸蒸日上，得到了新的發展。

鄧石如的篆書，在結體上破小篆的長方整飭，變為上緊下伸、舒展自如，從而開創了婀娜不失勁健、婉通而有雄姿的一代篆書新風。故清人楊翰

■宋

釋夢英
• 篆書千字文
• 篆書夢英十八體詩刻
• 篆書目錄偏旁字源碑，真宗咸平二年（九九九）。

■元

趙孟頫
• 福神觀記（篆額）
• 山州淮雲院記（篆額）

泰不華
• 王烈婦碑

清吳昌碩篆書〈焦陰納涼〉

清趙之謙篆書〈急就篇〉（局部）

在《息柯雜著》中對其推崇備至，稱「完白（鄧石如號）篆法直接周、秦，繼六書之絕學，片楮隻字，世寶尚之」。康有為在《廣藝舟雙楫》中，也充分肯定了鄧石如在清代篆書藝術發展中的重要作用，他說：「懷寧集篆之大成……實與汀州分分隸之治而啟碑法之門。」進入嘉慶、道光以後，帖學盛極而衰，碑學大興，書家從三代、秦、漢、魏、晉各種金石文字中汲取營養，開拓了篆書書法繼承與創新的廣闊天地。所以，這一時期個人風格突出、卓有成就的篆書法家很多，著名者有趙之謙、吳昌碩等。

趙之謙是清朝中後期

碑派書法的重要代表人物之一。有別於鄧石如篆書對以李斯和李陽冰為代表的秦代篆書和唐代篆書的深入理解和實踐，趙之謙的小篆書法，具有小篆書法的「正宗」血脈氣象，並在結構和筆法的有限繼承空間內加入自己的獨特面貌，體現出與正宗血脈強烈的「和而不同」，造成視覺心理的強烈刺激感受，使其篆書能在清代強盛的碑派書法中占得一席之地。

吳昌碩是晚清和民國時期傑出的書法家、畫家、篆刻家。其篆書以取法石鼓文為主，旁涉商、周和戰國金文大篆。行書以王鐸行草為宗，雜糅篆書和北碑筆法。晚年，吳昌碩將行草書的雄強筆勢、靈動筆法和自然多變的墨法與篆書古樸、渾厚的金石筆意相融合，其篆書藝術取得了碑與帖的完美結合，體現了古雅與生動、沉雄與多姿、謹嚴與隨意的辯證統一，為晚清碑學書法建構起碑與帖相融的高峰，其書法藝術歷經民國，影響至今。

何謂碑學

所謂的碑學有兩重含意：一是指研究考證碑刻源流、時代，鑑別碑刻拓本的種類、年代、真偽和考證識別刻石中古文字結體的一門學術科目；二是指清代阮元宣導的南北書派論，把妍美瀟灑的古代墨跡歸為南派「帖學」，把古拙、樸厚、粗獷的碑刻納入北派「碑學」範疇。從書法藝術角度說，碑學是指崇尚碑刻書藝的書法流派。碑學與起於乾、嘉時期，是借帖學的衰微之機而乘勢發展起來的。由於人們在思想上已厭惡了靡弱和薄俗的帖學，同時又有逐漸出土的大批碑誌造像等可供文人書家們研究、借鑒和學習，碑學的興起就是很自然的了。至清末民初，碑學的發展達到了頂峰，甚至到了以談碑學碑為榮、並對談帖學帖不屑一顧的地步。

（三）名家述評及名跡賞鑒

甲骨文篆書

對於以中文為母語的我們而言，對漢文字好像是再熟悉不過，對書法也太「熟知」了，如文字有象形、會意、形聲、假借，書法的書體有篆、隸、楷、行、草，唐楷有歐、褚、顏、柳，行草有王羲之和王獻之父子，欣賞書法作品也會鏗鏘有聲地朗讀詩文，學習書法的起步也會從唐楷入手。

我們對傳統書法有太多的「熟知」，而缺乏對「生知」和未知的探究；習以為常地滿足於詩文意境的欣賞，而缺失對書寫本體的感悟和仔細觀察能力。我們來看一個對中國傳統文化不很了解的外國人練習書法的狀況：他可能不了解詩文的典故、措辭、語法、意境，但他能感受到書法作品的氛圍和整體布局的疏密、鬆緊，行氣的倚側變化，字形大小，用筆輕重，行筆速度的快慢，墨色的濃淡乾濕變化等視覺印象。他會強化視覺形象因素的表現，而這些影響視覺效果的因素做出極致化的「書寫」表現，就像在畫一張抽象畫。這裡講的例子不是想表達「形式」，並且對這些影

容」，也不想證明在書法中到底什麼是「內容」，什麼是「形式」，以及兩者究竟誰更重要，只是想說明一個問題：好的素材還要有好的表達方式，好的素材還能變化成好的書法作品嗎？對書寫方法的探尋和錘鍊，是每一個研習書法的人都極為重視並且占用其一生時間進行探索的。但太多的實例和現象證明，人們往往缺失對書法進行視覺形象抽象的感知和分析能力。從「二王」至顏真卿、張旭、懷素、楊凝式、蘇軾、黃庭堅、米芾、董其昌、倪元璐、朱耷和王鐸等，他們的書法作品之所以能稱為經典，就是依靠各自的才情、修養，自覺或潛意識地突出了書法本體、抽象的視知覺的思維和書寫能力。

神秘而陌生的甲骨文書法，正是提供了一個考量我們感知視覺造型具象因素尤其是抽象造型因素的試金石，使我們不得不拋棄概念化的思考、認知模式，像一個「陌生人」一樣感知其視覺造型因素，包括甲骨的形狀、質地、布局的疏密、鐫刻刀法的氣息、行文擺布的大小與錯落、用刀的速度和起止，以及字內空間、字與字之間的空間（字間空間）、行與行之間的空間（行間空間）、刻辭之外的甲骨空間（「空白」空間）的形狀和構成意趣等等。

記載北方民族入侵、王命諸侯以及田獵、天象等內容的商代甲骨文

論述至此，再來欣賞甲骨文就會發現，之前可怕的神秘感就會轉化為可以親近的神秘感，欣賞者彷彿進入了時光隧道，與三千多年前的商代貞人們默默對視，進而緩緩地交流。

甲骨刻辭多以筆墨書寫，然後再契刻而成。甲骨文主要是以單刀、直線性鐫刻，字體和線條都呈現方、直、瘦、硬的視覺特徵，因此甲骨刻辭難以充分體現毛筆書寫的筆墨效果。武丁時期少量甲骨文按墨跡刻成，然後填塗朱色而成。帝乙、帝辛時期的晚殷「宰豐」骨，乃是依據墨跡點畫的外形雕刻，筆畫的起止多顯露鋒芒，筆畫中部比較寬博肥厚，可以感受到筆墨書寫的痕跡。

剃頭匠與甲骨文的發現

據民間傳說，一百多年前，河南安陽小屯村有個叫李成的剃頭匠，有一年夏天身上生了疥瘡、疼癢難耐，無意間他把一塊刻有「畫紋」的白骨片碾成粉末塗在身上，結果疼癢竟神奇地止住了，如此幾番，疥瘡竟不治而癒。於是他把田地裡散落的白骨片收集起來作為中藥材「龍骨」，送到城裡的藥店去賣。從此，李成便做起了收購販賣龍骨的生意。他收集了大量龍骨賣給藥店，藥店老闆為了賺錢，又陸續把龍骨轉賣給各地的藥店。就這樣，一些龍骨進入了京城的大藥店。三千多年前殷商統治者用來占卜的甲骨，就這樣被當作龍骨，一直沒能逃脫「粉身碎骨」的命運。一八九九年秋，在北京為官的王懿榮，在所服中藥裡，就發現了龍骨上的人工畫痕。這位酷愛金石古文字的文人，馬上意識到這可能是古代文字，於是立即分派家人到北京各大藥店將有畫痕的龍骨買了回來，幾天之內竟收集到三四百片。王懿榮對西周春秋時的金石銘文非常熟悉，而這些「龍骨」上的文字與金文完全不一樣：用筆纖細，多方折而少圓轉，他推斷這些文字應該是周以前的文字遺存。於是他將《尚書》中記載的「惟殷先人，有典有冊」與之聯繫起來，認為應該是殷商時期的文字。王懿榮因此成為最早發現甲骨文的學者。一九○○年，八國聯軍入侵北京後，王懿榮自殺殉國，所藏甲骨主要流入其好友、金石學家劉鶚之手。一九○三年，劉鶚選拓一千零五十八片龜板，印成《鐵雲藏龜》一書出版，這是著錄甲骨文的第一部著作。此後，甲骨學逐漸成了新興起的國際性顯學。甲骨出土於河南安陽小屯村，直到一九○八年才被世人知曉，而在此之前的八九年間，其出土地一直作為秘密被骨董商們守口如瓶。一九一○年，考古學家羅振玉考證出甲骨的出土地在河南安陽小屯村，這是甲骨學者第一次親臨出土地勘察。由於他在甲骨學研究方面的突出貢獻，與郭沫若、董作賓、王國維被學術界並尊稱為「甲骨四堂」。一九一五年，羅振玉來到殷墟，這是甲骨學者第一次親臨出土地成為第一個準確了解甲骨出土地的學者。

金文篆書

1. 司（後）母戊大方鼎銘文

司（後）母戊大方鼎是商代祭祀禮器，形體雄渾壯碩，鑄造技藝精湛。銘文整體分布呈「品」字形組合結構，但在視覺形象上表現為一比二的長方形幾何形狀，體勢左高右低，即動勢主線貫通長方形的左上角和右下角。「司（後）母戊」三字，是商代青銅器少字數銘文的典型代表。

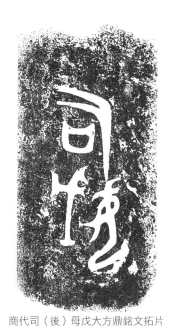

「司（後）」字上部兩筆橫畫，也呈左高右低狀。「母戊」二字「母」大「戊」小，「戊」高「母」低，錯落自然。書寫筆畫呈現兩端略尖細、中部圓肥的特徵，書寫速度舒緩與流暢、沉靜與靈動運用自如，基本體現出毛筆書寫的筆意效果。

商代小臣艅犀尊銘文拓片　商代司（後）母戊大方鼎銘文拓片

2. 小臣艅犀尊銘文

銘文整體布局呈一比二的長方形，字形結構與甲骨文字近似：字形偏方，「宀」呈尖頂聳肩狀，線形方直瘦硬。書體大小隨意相間，字距錯落，行間距較大。偶有肥筆出現，比如「十」、「大」字中的肥筆。

3. 何尊銘文

鑄成於西周成王五年（前一○三八），一九六二年出土於陝西寶雞。銘文記載何姓人士輔佐文王、武王滅商後向天下宣布以「成周」作為國都，統治人民，又命令何氏子孫尊敬贍養何氏，使其安享晚年的故事。何尊銘文十二行，共計

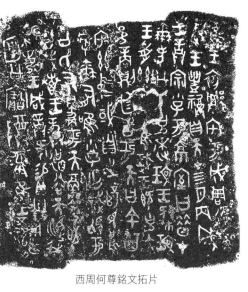

西周何尊銘文拓片

一百二十二字。銘文布局近似「正方」幾何形特徵。行間距小，間而稠密。每一行內字體、字形大小隨意，錯落參差，並且每個字的動勢呈現左右倚側變化，筆畫的方向都自然傾斜，沒有規範化的橫平豎直，天真自然，瑰異多姿。筆畫圓渾特徵明顯，藏頭護尾而不露鋒，中鋒用筆，筆畫結構的轉折處突出豐富了「圓轉」的筆法。字形上方下圓、內方外圓，很多單字字形擺脫甲骨文和商代金文的狹長體勢，有向正方形變化的趨勢。筆畫在粗細基本一致的基調上，強調寬橫肥筆的運用，更顯凝重之感。銘文比較好地體現了筆墨書寫的自然狀態。

4. 大盂鼎銘文

大盂鼎鑄成於西周康王時期，銘文十九行，共計二百九十一字。記載周文王、武王滅商建周以及商朝因酗酒喪師亡國的史實。大盂鼎銘文鑄造時間早，技術成熟，字數較多，因此具有突出的史學和書學研究意義。大盂鼎銘文整體布局齊整，秩序井然，縱橫都有明顯的行氣，但橫向相鄰的文字略有上下錯落。字體圓渾飽滿、呈縱勢，結構均衡而有變化，很少有對稱的現象。中鋒用筆，起筆粗大、圓實，收筆略尖細。字體縱（豎畫）橫（橫畫）方向的筆畫在「橫平豎直」的端莊理念中，表現出主動的傾斜感和微妙的行筆起伏變化。筆畫線形圓渾、沉穩、舒緩，而略有起伏、頓挫，筆力遒健。如「王」、「才」、「天」、「正」、「古」、「有」、「民」等字，筆畫線形加粗為肥筆，裝飾感強，視覺審美因素豐富。

5. 利簋銘文

利簋，又名「武王征商簋」，一九七六年出土於陝西臨潼。銘文記載了周武王征討商朝，經過一天一夜的戰鬥，攻占商國的史實。周武王率兵消滅商朝的戰役，即歷史上著名的「牧野之戰」。周武王以幾萬軍隊，擊敗了數倍於

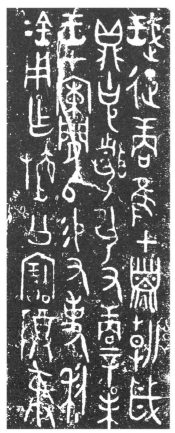

西周利簋銘文拓片

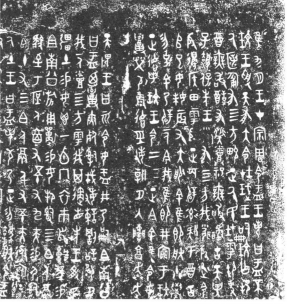

西周大盂鼎銘文拓片

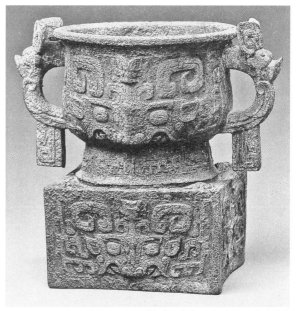

西周利簋（一九七六年陝西臨潼出土）

己的商軍，此次戰役成為中國古代戰爭史上的不朽戰例，也成為後世家喻戶曉的神話小說《封神演義》的基本創作素材。

利簋銘文為一比二比例的縱勢長方形布局，四行，行八至九字，共計三十三字。銘文整體氣息端莊、平和、靜謐、舒展，行間距較何尊，作冊大方鼎增大，有垂直流暢的行氣，字體大小統一均衡，僅有「十」、「以」等小字摻雜其中。橫畫和豎畫呈標準的橫平豎直狀，筆畫中鋒用筆，藏頭護尾，圓潤遒勁。單字結構對稱或均衡，字內同組筆畫等距、均勻排列。不同組筆畫也保持均衡的空間組織，只在「王」字下端橫畫趨圓加肥。利簋平實、平和、質樸的書寫風格，在周初雖然為數不多，但它具有強烈的「超前性」，是以後特別是秦代標準字體（小篆）的先驅。利簋證明，西周初期的金文已經成熟，即在草創期取得成熟期的成績。但這絕不是個例，綜覽各書體在草創期的實例我們會發現，武丁時期的甲骨文、周武王時期的金文、戰國竹簡的小篆、西漢竹簡中的隸書（規範隸書和草隸）、漢代張芝的草書、鍾繇的小楷以及東晉王羲之的行草，他們在「草創」的同時即刻成熟。分析其成功的原因，不外乎天時、地利即時代風尚、文化思潮、經濟基礎。人和即歷史的積累，另一方面是統治者的參與和宣導。地利、人和。天時一方面是歷史的積累，另一方面是歷史的傳承和書家個人的突破。

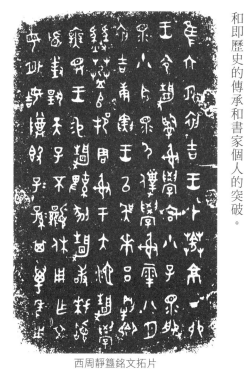

西周靜簋銘文拓片

6. 靜簋銘文

隨著歷史的發展，西周早期金文質樸茂密、大小錯落、倚側動宕、粗細相雜、疏密對比的瑰異雄奇、天然恣肆的書寫氣骨日漸消退。至西周中期，金文的流行書寫表現出筆畫圓潤柔和、粗細均勻、結體工整、布局平穩的風格，靜簋正是這一時期典型的代表作品。

靜簋銘文整體佈局疏朗勻整，字間距、行間距都比較大，縱橫均有明顯的行氣，但體現出微妙的倚

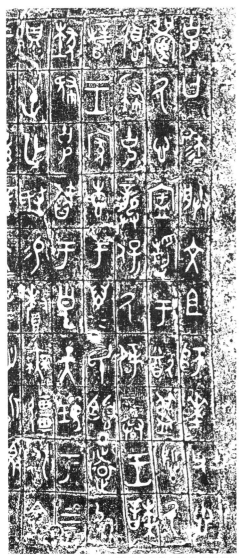

西周大克鼎銘文拓片（局部）

側和錯落變化。字形在同一基調之上有大小的自然變化，字體結構正、斜相間。如右三行「學」字上部與下部扭挫處理，右二行「靜」字自右上至左下動勢傾斜奇異，結構變形，左三行「鞫」字左右結構的疏離和左側結構的傾斜，左一行「姞」字左低右高結構的錯位等。字形體勢有上下縮短、趨「方」的意向，明顯有別於甲骨文和其他金文修長的縱勢特徵。

7. 大克鼎銘文

大克鼎銘文共二十八行，計二百九十字。字跡碩大，屬於金文中的「摩崖石刻」。字體筆畫有粗細變化，字形大小相同，從而營造出端莊、舒展的盛大氣象。大克鼎銘文的布局比例呈一比二的扁方形，從右至左分三塊區域書寫，各自所占區域面積不同。左側書寫區域面積最大，約占二分之一，右側書寫面積約占三分之一，中間一段面積最小，約占十分之一。中間書寫與右側書寫區域的間隔較小，結構緊密，與左側書寫的間隔較大，在空間布局上形成強烈的

疏密對比。左側區域的書寫好像受限於「界格」的影響，字形較小，端莊、平和、內斂。中間區域字形增大，大小相間，文字體勢倚側變化，中下部字體甚至脫離行氣中軸線的控制，錯位動感強烈。左側區域的書寫復歸平和，但字形無視界格的束縛，突然擴大，行筆圓潤、輕鬆暢快，字與字的組合關係是縱、橫都有明確齊整的行，進一步表現出作品端莊、舒展、盛大的氣象。

審視大克鼎銘文的藝術特點，讓我們自然地想起行草書的布局與書寫狀態，也想到中國繪畫（特別是文人畫）「起、承、轉、合」的布局方法和繪畫語言的大小、動靜、疏密、鬆緊、虛實的運用。

恭、懿時期的金文除上文提到的質樸、遒健的風格特徵外，另有純熟圓潤、形體遒麗的書風，這主要是得力於書者與鑄刻者技藝嫻熟、強化金文書體線條柔韌因素的表現。

8. 牆盤銘文

牆盤出土於陝西扶風，銘文二百八十三字。牆盤銘文追述文王、武王等先祖功業和恭王對文王、武王的仰慕。銘文書體圓潤內斂、端莊靜穆，豎有明顯垂直的行，橫的行氣更加明顯。這是由於字間距的擴大，在整齊、靜穆、自然與靈動中顯露出成熟後的規範。字形隨筆畫的繁簡而有大小變化，在垂直性行氣中，單字沒有橫平豎直的規範化，而是呈一定角度的傾斜或曲線變化，字與字通過倚側變化加以銜接。如橫畫呈微妙的左高右低，豎畫呈「左傾」或「右傾」變化，並參以微妙的曲折，字體結構均衡而不追求對稱。同一字多次出現而沒有雷同，如「子」、「乍」、「王」、「不」、「且」等。中鋒筆法，藏頭護尾，運筆不走直線，行筆舒緩、曲折，表達出了書寫者從容自信、恬靜寬博的氣象和中鋒、舒緩、綿韌、適意的書寫狀態。字內結構和筆畫有「調皮」、「任性」的表現。

西周牆盤

西周師虎簋銘文拓片　　　　　　　西周牆盤銘文拓片

9. 師虎簋銘文

師虎簋銘文有別於牆盤銘文的顯著特徵有兩點：一是適度減弱了橫向行氣的特徵，使每一個單字在縱向和橫向兩個方向都能與相鄰的字平和相處，顯示出自然、相親相和的舒緩氣象。雖然左半部分區域的書體有增大的趨向，但沒有影響、動搖這一特徵。二是文字的書寫狀態進一步成熟、穩定。除了右二行的「居」字、左四行的「官」字略有變形和移位外，通篇銘文自始至終體現出成熟沉穩、規範典雅的氣息和書寫狀態。

西周中後期的金文呈現出一個新的現象：筆畫草率、布局疏放。但具體分析造成「草率」與「疏放」這一現象的原因可能有三個：一是書刻者主動隨意的因素增強，但又缺乏周代早期金文作者瑰異雄奇的天資；二是統治者的監管力度減弱；三是書體風格轉變過程中流露出來的暫時不穩定和不自信。

恭王十五年的趞曹鼎即屬於此類，銘文整體布局豎有列、橫無行，字間距和行間距基本均等。氣象比較散漫，既不像行間距壓縮的何尊樸茂，也不像行間距擴大的牆盤疏朗。書體結構比較鬆散，但又缺失瑰異氣象，運筆疏懶，卻含遒勁的力感。

因為青銅器鑄造工藝的繁縟，金文在鑄刻過程中為加強

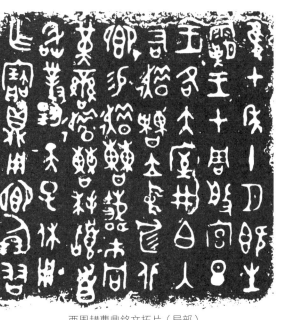

西周趙曹鼎銘文拓片（局部）

工藝的製作性和裝飾性，肯定會弱化對筆墨自然書寫效果的模擬。這件筆墨草率、布局疏放的趙曹鼎銘文，是不是真實地反映西周中期的自然書寫痕跡，即弱化鑄刻工藝的製作性和美化裝飾性呢？這是一個需要深入思考和進一步研究的問題。任何書體，只要進入成熟期或者成為「標準化」字體，必然會明顯加入秩序感、美化裝飾等規範化因素，如秦代小篆、漢代隸書、唐代楷書、趙孟頫行楷書等。書體的規範化是書體發展的必然過程和結果，規範化本身不是問題，問題是規範化運用過度或者被規範化束縛，則是書法始終存在的大問題，輕者阻礙書法的演變和書家水準的發展，重者會導致書法演變的衰落。

西周晚期是金文的成熟期。這一時期的金文可歸納為兩條脈絡：一是延續西周中期端莊和平、圓潤遒麗的風格；二是延續西周中期筆畫草率、布局疏放的風格。其中第一種是大篆的「流行書風」，是典型的成熟形態，標誌著周代金文達到輝煌的藝術頂峰，代表作品是以優美著稱的頌鼎。第二種是周代金文「邊緣化」、「民間化」書風極致化追求的結果，是對「流行經典」書風的重要補充。如果說周代中期的趙曹鼎銘文是書體轉型探索的「兩不靠」狀態（既沒有「經典」彩）的話，那麼西周晚期的散氏盤銘文，則進一步突出了書刻者個體主觀性情的表現，作品似乎拋棄了書寫法則的規範化要求，把布局、結體、用筆掌控在個性化的書寫狀態之中，從而表現出雄渾厚重、樸拙粗放的品格。

10.頌鼎銘文

頌鼎銘文的形狀像一個上下凸圓、兩側內收的「束」字，以中間一行為中軸線，右七行與左七行呈對稱性「弧

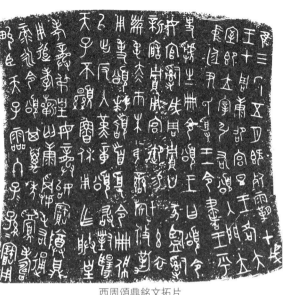

西周頌鼎銘文拓片

線）結構。銘文共十五行，行十字，中間字體較大，向兩側漸次縮小。豎向呈內收的弧形行氣，橫向上端一至二行弧形行氣明顯，向下逐漸參差錯落。銘文字體結構以對稱性為基調，也略有均衡性的擺布，但是字形大小、體勢長短的變化明顯。書體筆畫圓潤遒麗，中鋒勻整，行筆平和、清雅，自始至終保持著這一特徵而不鬆懈。但是後半（左半）部分的書體形狀略顯擴大，以至於使整篇作品呈現出前半（右半）部分清雅、疏朗，後半（左半）部分舒擴、細密的對比變化。

11. 散氏盤銘文

散氏盤銘文呈正方形狀，十九行。縱橫都有明顯的行，字間距、行間距均勻統一，單字體勢縮短，字形趨向「圓中帶方」。這種字形、行氣和整體布局的安排，在後代魏、晉、隋、唐楷書、墓誌碑板中是常見的主流形式，一般表現為相對靜態、溫潤、清雅的氣象。但散氏盤銘文表現出來的氣象絕非如此，而是蒼茫、樸拙、雄渾、厚重、粗放。造成這一特點的原因，不在於其外在、宏觀的布局形式，而在於其對微觀的單文書處理。這包括兩方面：一是筆法，二是字體結構。先看其筆法方面：一是中鋒用筆，藏頭護尾。這是篆書的基礎性筆法。二是運筆比較平實，而且是重按。不如此，筆畫線條就難以做到雄渾、厚重。三是行筆速度比較快（但不是特別快），「中鋒—平實—重按」勢必使紙（或其他書寫載體）對筆毫產生更大的反作用力，這就要求在行筆過程中使用較大的筆力，如此才能達到雄渾的意境。四是筆勢強勁。筆勢不是「描」出來，而是「寫」出來的，筆法的重要內容之一就是筆勢，即在用筆書寫過程中自然產生的連貫的書寫氣勢。氣勢所到，「開山鑿路」。散氏盤銘文的筆勢自然、雄強、博大，往來呼應。五是筆畫內部筆法的豐富性。有別於頌鼎銘文的圓潤、平和、遒麗，散氏盤銘文的筆法表現出

筆畫內部豐富的運動變化。除以上筆法內容外，散氏盤還有捻筆、提按、頓挫、起伏的用筆變化，從而強化了作品蒼茫、古拙意境的表現。

12. 毛公鼎銘文

毛公鼎銘文布局形式獨特，分左、右兩部分，為相向的弧形瓦片狀結構關係。銘文縱向有明顯的弧形行氣，與甲骨文布局相似，字間距略大。橫向上半部分有明顯的行氣，下半部分行氣不明顯，字體錯落。銘文書體體勢和風格，

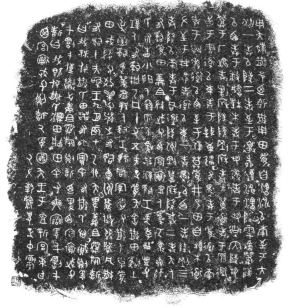

西周散氏盤銘文拓片

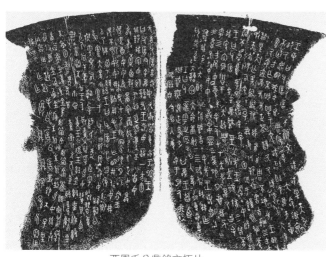

西周毛公鼎銘文拓片

介於頌鼎和散氏盤銘文之間，體勢修長、端莊，結構有對稱和均衡之別，中鋒筆法，藏頭護尾，行筆速度適中，按筆

適度，筆畫有粗細變化，從而豐富了筆畫內部用筆的變化，即用筆的提按、行駐、頓挫、快慢、起伏和捺筆

13. 虢季子白盤銘文

虢季子白盤文呈長方形布局，八行，行十三字。其在西周晚期的金文作品中不同凡響，具有自己鮮明的特徵。

它既不同於散氏盤銘文一類的蒼茫古拙、雄渾粗放，也有別於正統「流行書風」的端莊、圓潤、勻整、靜穆、遒麗，

表現出端莊而流美、嚴正而奇絕、質樸而秀雅、體靜而意動、舒闊而內斂、裝飾而暢達的多種矛盾因素的和諧統一。

銘文的顯著特徵有二，一是空間的設計與安排，二是筆畫內部筆法的細微變化。

在空間的設計與安排方面，字外空間、縱、橫方向都有明顯的行氣，布局整齊勻稱，空間疏闊，縱向字間距大，

有一字之長。橫向字間距（行距）更大，有一至二字之寬，作品因此表現出超越以往作品的疏朗與闊綽，雍容自

得。銘文字內空間的處理更加複雜：一是筆畫的「向心性」移位、集合，即強調單字「重心」的上移（如「王」、

「子」、「行」）或下移（如「吉」、「乍」、「以」、「白」），促使相關筆畫向重心區域移動、集中，形成字內

空間強烈的疏密對比，並增強了線條組合構成的裝飾性特徵；二是字內造型均呈有意識的開放狀態，即使像「日」字，也會通過上橫

（如「白」字、「周」字中的「口」），幾乎所有文字造型均呈有意識的開放。除極少數全包圍的字和局部結構

與豎畫結構的「斷開」，增強書體內部空間的開放意識。字外空間與字內空間，有意地有機地融為一體；三是通過上橫

畫的延展，創造字內空間。如「又」、「子」、「方」字斜畫的延展，「宣」、「曰」豎畫的延展。同時通過上緊下

鬆或上鬆下緊的構字方式，營造靈動、飄逸的意境。

筆畫內部筆法富有細微變化。橫畫短促，豎畫與斜畫舒緩、綿長，筆畫少的字橫畫略粗。起筆略粗（重按），收

筆畫尖細（輕按）。橫畫起筆有仰與臥的動態變化，豎畫起筆有左傾、右傾之別。收筆有垂露（回鋒）、懸針（輕慢

出鋒）之異。在圓潤、勻整、舒緩的筆法基調之上，強調筆鋒的起伏、筆勢的呼應、行筆的頓挫和暢澀。

戰國楚王酓感鼎銘文拓片　　　　西周虢季子白盤銘文拓片

14. 楚王酓感鼎銘文

春秋戰國時期，是書法演化史上最重要的轉型期和探索期之一。如前所述，由於東周王室的衰微，致使諸侯列國迅速發展、張揚具有鮮明地域特色的文化，其中包括書法風格、書寫技巧和書寫載體三方面的發展演化。

楚國地處中國的西南區域，山清水秀，人傑地靈，文化瑰異。銘文圓潤細勁、延展奇逸的書風，也印證了楚國地區的文化特徵。楚王酓感鼎銘文，書體中鋒用筆，筆鋒輕按（提筆），蓄勢快行（筆畫內的筆法變化不多），行筆時指腕靈活隨意，線條婉轉多變。書體字形趨扁，體勢呈左右橫延展。縱向豎畫縮短，但橫向與斜向的筆畫呈現出前無古人的極度延伸，表現出視覺的延展效果和心性的暢達率意。銘文書體的筆法除中鋒因素外，提筆、勁疾、流暢、方向等因素均有時代的鮮明個性特徵，同時也開啟了漢代竹木簡牘「隸書草寫」（草隸）的先河。

筆、墨、紙、硯何時被統稱為「文房四寶」

將筆、墨、紙、硯統稱「文房四寶」有一個逐漸發展的過程。五代南唐後主李煜擅長詩詞、書畫，酷愛「澄心堂紙」。五代時，始將「澄心堂紙、李廷珪墨、龍尾石硯」稱為「新安三寶」。到了宋代，蘇易簡著《文房四譜》（又名《文房四寶譜》），第一次將紙、筆、墨、硯從文房用具角度做了專門研究，開始有「文房四寶」之說。於是北宋詩人梅堯臣便有了「文房四寶出二郡，邇來賞愛君與予」的詩句，「文房四寶」的稱呼，遂流傳至今。宋陸游〈閒居無客所與度日筆硯紙墨而已戲作長句〉詩中，就有「水復山重客到稀，文房四士獨相依」之句。

先秦其他篆書

1. 侯馬盟書

戰國時期的侯馬盟書，書寫於玉石之上。玉石表面光滑，質地細密堅硬，具有吸墨性弱而顯筆性強的特點。盟書的書體趨於圓方，氣象古樸。行筆逆向起筆、重按蓄勢，旋即提筆快行，兼以筆鋒的起伏和曲折變化，顯現出筆法沉雄樸質、雄渾奇絕的風格特徵，線條呈現明顯的粗細和鬆緊變化。運筆過程三個階段的筆力不是均勻送到，而表現為從逆鋒起筆重按到收筆快提出鋒的「滑行」書寫動作，這與漢代草隸、草書、晉代行草一脈相傳，筆法相通。清代趙之謙篆、隸書的筆法，即取法於此。

戰國晉侯馬盟書及拓片

2. 雲夢睡虎地竹木簡

數量眾多的湖北雲夢睡虎地秦代竹木簡，墨跡的共同風格特徵是：字體結構和筆法在繼承西周金文大篆特點的基礎之上，雜糅「隸書」和「草書」的某些特徵。當然，我們的先民在任性揮毫書寫的時候，不可能見到百年以後才逐漸成熟的隸書和草書，也不能是有意識主動地相容篆書、隸書的結構和筆法特徵，他們的日常公文書寫，完全是下意識地順應人體生理特點自然狀態的書寫。事物的發展往往不像我們想像的那麼簡單和單純：在某個時間，舊的書體突然消亡，新的書體驟然誕生。戰國時期秦國竹木簡牘書跡說明，書法演變絕不是這樣，在轉型期內，往往是多種書體書寫方式或者

雲夢睡虎地秦簡（部分）

多種書寫因素（書體結構、筆法、觀念）並存。

雲夢睡虎地竹木簡的造型特點又可分為兩種類型：第一類是書體體勢修長，字間距和字內空間較大，疏朗自得。少筆畫字的體勢呈橫向（如「二」、「以」、「之」、「甘」、「不」等），結構更具隸書特徵。書體結構中，「主筆畫」地位明顯突出。主筆畫是指對一個字的造型有重大影響的筆畫，如隸書「百」字上端「蠶頭」、「燕尾」狀的橫畫就是主筆畫。橫畫起筆講求

藏鋒，但不是以往正統筆法逆向（180°）藏鋒，而是斜逆向（30°-60°之間）切入藏鋒。行筆提鋒，線條挺拔、勁健飄逸，筆鋒有筆勢方向和起伏變化。收筆提鋒，順勢飄逸寫出。豎畫以及其他筆畫的起筆，仍舊承襲圓筆藏鋒（180°逆向），行筆短促凝重且呈弧線造型，收筆順勢有「垂露」與「懸針」的細微差別。所謂垂露，是指豎畫在收筆時使筆鋒略提、略頓、旋即回返，收筆處形狀圓潤。所謂懸針，是指收筆時筆鋒漸提漸行，筆鋒微微寫出，收筆處形狀較尖。全部筆畫輕鬆隨意，並參以行草筆勢，給人以風姿綽約、抑揚有致、疏朗閒適的感受。第二類是字間距小而緊迫，筆畫粗壯，字內空間狹小，作品濃重茂密、模拙遒健。其突出特徵是：經典篆書的筆法趨向簡化，行草書筆意更加濃重，書寫速度加快，作品在濃重、模拙的品格中增添了靈動和流動的意味，使作品得以避免呆板。此類書寫風格的篆書，也可稱為草篆。

3.石鼓文

石鼓文是中國現存最早的石刻文字，因刻於十個鼓形石上，而得名石鼓文。每個石鼓上刻一首四言詩，文字內容

戰國秦石鼓文拓本（局部）

記述的是秦王出遊打獵的情景。

作品表現出端莊道麗、雍容華美的書風。布局齊整勻稱，縱橫都有明顯的行氣。字間距和行間距都比較大，字間距約為字長的二分之一，行間距約為字寬的二分之一左右。書體體勢端莊平穩，結構對稱或均衡勻稱，字形呈圓方形、略長方形、梯形（正、倒）、三角形（正、倒、斜）等規則幾何形和變化奇異不規則幾何形。如「遊」、「子」、「之」等呈不規則三角形，「皮」、「鰷」等呈不規則四邊形等。字體筆畫基本遵循「橫平豎直」，但有筆勢向背和筆鋒起伏的變化，並豐富以曲線線條的婉轉，使結構端莊而靈動。中鋒筆法提按適度，逆向藏鋒起筆，起筆處按筆略重（筆畫略粗重）。行筆時稍提筆，筆速稍快，收筆處有回鋒和含蓄出鋒兩種情況。

通篇作品在端莊勻稱的基調之上，流露出自覺的字體結構變化和筆勢暢達的書寫造型美。如開篇四個「吾」字的體態和結構，錯落鬆緊均有變化。

石鼓文書體的結構對稱、中鋒筆法、提按適度等書寫因素的進一步極致化發展，演化為秦統一六國之後的標準字體──小篆。

石鼓文及其播遷

石鼓文是中國現存最早的石刻文字，世稱「石刻之祖」。石鼓文處於承前啟後的時期，上承秦國書風，為小篆先聲。它刻於十座花崗岩石墩上，因石墩形似鼓，故稱為「石鼓文」。石鼓文與金文有較大差別，具有明顯的動感。其上的文字，原來認為描述的是周穆王出獵的場面，後經考證認為是秦穆公時代的作品，有的字已經殘缺不全。當時由於其被發現時尚沒有發現甲骨文，所以石鼓文被認為是中國最古老的文字。因其內容記述的秦國君遊獵之事，故又稱「獵碣」。石鼓刻成後，因戰亂等原因，最後輾轉被棄於陳倉，也稱「陳倉十碣」。石鼓原在天興（今陝西寶雞）三畤原，唐初被發現。自唐代杜甫、韋應物、韓愈作歌詩以後，始顯於世。宋代司馬池（司馬光之父）搜得其九，移置府學。皇祐問（一○四九—一○五三）向傳師始得其全。大觀中（一一○七—一一一○）遷至東京辟雍，後入內府保和殿稽古閣。金人破汴，輦歸燕京，置國子學大成門內。一九三七年抗日戰爭爆發後，南遷至四川，戰爭結束後始運回北平（今北京），現藏北京故宮博物院。

秦漢時期的篆書

泰山刻石和琅邪台刻石為同一年刻制（前二一九），但風格和體勢均有明顯差異。泰山刻石風格清新遒麗，體勢疏朗，縱逸開張。琅邪台刻石則更加古樸稚拙，內斂含蓄。兩者相同的特點除端莊平正、中鋒筆法之外，於筆畫線條的起筆、行筆和收筆方面，體現出的毛筆書寫的提按動作比較明顯。

嶧山刻石是秦始皇巡視各地所立的第一塊刻石，原石已經遺失，也沒有原石拓片傳世。現存的嶧山刻石是宋人根據南唐時摹本重新刻成，之後又有元人根據宋代刻石翻刻。現存嶧山刻石風格近似於泰山刻石，結體更加舒闊開張，中鋒筆法更趨單純內斂，線條的圓轉變化和組織結構關係更具裝飾性。後人把秦朝這一類小篆稱為「玉箸篆」。

現代書壇有將書法分為「靜態」與「動態」的說法，意思是說篆書、隸書、楷書是靜態書體，行書、草書則是動態書體。這種簡單的論說，如果是針對書法初學者，為了階段性教學的表述方便是可以理解的。但隨著學習的深入和理解的深化，我們會重新感知表面靜態下所蘊含的內在的用筆律動和節奏。

秦泰山刻石拓片（局部）

東漢〈袁安碑〉拓片（局部。河南偃師發現）

東漢〈袁安碑〉的小篆書體繼承秦代小篆的體勢特徵，字體縱逸。書體吸取春秋戰國鳥蟲篆線條圓曲往復的造型特徵，並將其簡化用於筆畫的書寫之中。中鋒用筆，但線條的起、收筆處方圓特徵兼備，筆畫起筆和收筆處藏頭護尾，筆跡略為粗、實；中部行筆略提鋒，筆速略快而遒健。筆畫結構的基調是端莊平正，但呈現上緊下鬆、上密下疏的對比。

筆畫轉折處的用筆圓中帶方，字形有「收腰」的態勢，即字形左右兩側的中部有「內收」的造型特徵，進一步增強了書體圓中帶方、寓方於圓的特徵。

與碑文書體風格相統一，〈張遷碑〉篆額的筆法和體勢，呈現「方」的特徵，形體表現為更加不規則的扁方形。橫向筆畫延展開張，然而筆勢又有內斂，流露出含蓄內在的張力。豎向和斜向筆畫短小而曲體多姿，略呈鳥蟲篆筆意。

〈韓仁銘〉篆額則保持了秦代小篆體勢縱逸的基本特徵，但結體橫向略顯疏闊，字形近於正方形。筆畫結構布局勻稱，但字內空間造型體現出有意識的疏密安排。字形的大小隨筆畫多少而變化，但整體布局均衡穩定。其篆額更主要的特徵：一是筆畫更加趨向自然書寫筆意和筆法的變化多端。線條均體現出一定程度的弧度，充分發揮手指和手腕運筆的生理功能：線條起筆和收筆呈現尖筆露鋒特徵，與中段中鋒行筆配合，共同營造出沉著飄逸的書寫風格。縱向和斜向筆畫表現出更加突出的折筆曲線運動特徵，對稱豎畫表現出相向和相背的弧線造型變化。二是線條的抽象構成意識明顯。這一點與漢代印章有異曲同工之妙。如「漢循」二字，左側疏朗，右側繁密。「漢」字以縱向豎畫為主，

筆畫均體現出一定程度的「弧形」動勢，絕無規範化的「橫平豎直」，但整體表現出自信、坦蕩、奇崛的筆意特徵。

每行三字，字與字之間相互穿插楔入，線條不僅表現出一個字實用性、具象性的書寫價值，更體現出線條所應具備的抽象性和抽象構成關係。這是我們在欣賞、感知、實踐書法過程中應該逐漸培養和訓練的一種境界和能力，這種能力對於感知「抽象」、「動態」的行草書是如此，對於深刻體會「具象」、「靜態」的篆書、隸書和楷書也是如此。

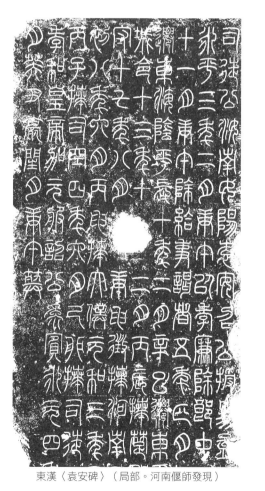

東漢〈袁安碑〉（局部。河南偃師發現）

108

東漢〈韓仁銘〉篆額拓片（局部）

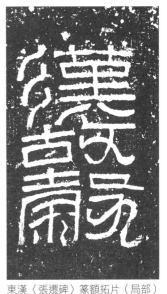

東漢〈張遷碑〉篆額拓片（局部）

「循」字以橫斜向筆畫為主。「循」字左側兩筆撇畫的斜橫方向，與「漢」字左側的豎向線條形成對比，「循」字中部的長豎畫與「漢」字中間的長豎畫，在空間上形成筆勢的串聯和呼應。

從書體演化的角度來看漢代書法，隸書當然是漢代最重要的象徵性符號。但是通過以上對漢代篆書碑刻和篆額的欣賞分析，我們仍可感受到漢代篆書在非主流語境中所取得的進一步發展和演化。

何謂「秦書八體」

春秋戰國時期，諸侯割據數百年，文化多元，文字異形，書體多樣，為便於文化的交流和發展，秦始皇統一全國後，實行了「書同文」政策。雖然在政策上統一了文字，確立了小篆的正體地位，但秦朝文字依然紛繁複雜，有「秦書八體」之稱。東漢許慎在《說文解字敘》中云：「自爾秦書有八體：一曰大篆、二曰小篆、三曰刻符、四曰蟲書、五曰摹印、六曰署書、七曰殳書、八曰隸書。」大篆，即籀文，相傳是周宣王時太史籀書寫整理的十五篇文字。小篆，即秦朝李斯《倉頡篇》、趙高《爰歷篇》、胡毋敬《博學篇》等著錄的文字，是根據大篆字形改簡化而成，又名「秦篆」。刻符，是刻在符節上的字體。蟲書，是寫在旗幡、銘旌上的字體，因這些字體有鳥蟲之形，故稱「鳥蟲書」。摹印，是鑄造、刊刻在印章上的字體。署書，是題刻在匾額、書榜上的文字。殳書，是鑄造、刊刻在兵器上的文字。隸書，是篆書簡化演變而成，萌芽於秦，盛行於漢，字體書寫較為便捷，一說為程邈所創。

唐李陽冰〈般若台銘〉拓片（局部）

唐至明的篆書

李陽冰

李陽冰篆書〈般若台銘〉，唐大曆七年（七七二）刻於福州烏石山，共二十四字。〈般若台銘〉是現存唯一唐代原刻李陽冰篆書，其餘李陽冰篆書皆為後人摹刻。

〈般若台銘〉篆書，單字縱二十二公分至二十八公分不等，橫十點五公分至十七公分不等，書體端莊，體勢縱逸，大小錯落，疏密相間，筆畫有粗細微妙差別。

將李陽冰〈般若台銘〉與李斯泰山刻石作進一步分析比對我們發現，前者與後者的明顯差異表現在：一是〈般〉字形碩大、縱逸外展，泰山刻石字形較小、含蓄內斂；二是〈般〉體勢端莊，筆畫書寫有奇崛多變之意，泰山刻石體勢與筆勢均端莊、平穩、沉穩。如〈般〉的筆畫書寫表現出起筆—行筆—收筆的明顯節奏和速度變化，起筆處逆向藏鋒，用筆沉著緩慢，行筆處略提鋒，筆畫細而遒健，收筆處筆鋒略頓，旋即回鋒。再如，在整體體勢隨筆勢書寫而成，呈一定的斜勢和弧線變化，變化多端，筆畫隨筆勢書寫，突破了秦小篆「橫勢端莊的基調中，筆勢的表現靈活，衝破了「玉箸篆」筆法平豎直」的規範化束縛。筆畫運行中間有明顯的筆路曲折變化和筆法提按的粗細、輕重變化，〈般若台銘〉體現出成單純、圓潤劃一的概念性書寫特徵，使〈般若台銘〉體現出成熟、自然書寫性的盛大氣象。

傳為李陽冰書寫的〈城隍廟記〉碑刻，是宋代宣和五年（一一二三）重摹，刻石現存於浙江縉雲縣的城隍廟。

〈城隍廟記〉有別於〈般若台銘〉的古樸遒健、縱逸奇崛，在風格、體勢、筆法各方面更接近於秦代李斯書寫的嶧山碑（此碑也是經過宋代和元代兩次摹刻）。宋人摹刻唐〈城隍廟記〉篆書書體，與唐代原刻〈般若台銘〉篆書書體氣象差異甚大，往往

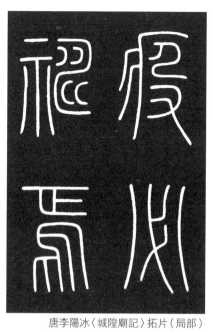

唐李陽冰〈城隍廟記〉拓片（局部）

使初學者判若兩人所為。這一方面說明李陽冰對篆書寬博的理解能力和多樣的書寫風格與技巧，另一方面是否也說明宋人摹刻的唐〈城隍廟記〉加入當時的審美和風格、技巧呢？

比對同為宋人摹刻的李陽冰〈城隍廟記〉和李斯嶧山碑我們發現：一、嶧山碑篆書體理性因素明顯，體勢端正，結構對稱，字內筆畫空間布白勻整，以橫平豎直的結構為主體骨架，筆畫的藏鋒和方向具有理性而規範的冷靜控制；二、〈城隍廟記〉篆書書體，在理性的控制之中感性因素顯露：體勢端莊而有飄逸之感，單字體勢呈右上至左下或左上至右下，即使像「山」、「與」、「自」等結構對稱的篆書，也會通過筆畫的微妙傾斜和弧形變化，使原本對稱的結構呈輕微的動勢。筆畫造型的婉轉曲折變化更加豐富，橫畫與豎畫盡力回避絕對規範化的「橫平」與「豎直」，而呈現弧形軌跡或內在含蓄的曲性用筆，內部的疏密布置更加強烈，突出筆畫結構的鬆緊與疏密的構成關係。用筆更加感性、輕鬆、靈動和隨意，線條在運行過程中呈現出舒暢和適意的筆法調整。〈城隍廟記〉也有與嶧山碑明顯不同的筆畫寫法和偏旁部首的造型方法，如「之」字右上部位「豎折」筆畫的強烈反向折筆、「巔」字上部「山」的特異造型，筆畫線形體和起、收筆處比較輕鬆隨意。

由此不難看出：一、兩方宋摹篆書石刻，不同程度地融入宋人對小篆書法（玉箸篆、鐵線篆）的理解；二、體現出宋人高超的篆書雕刻技藝；三、能夠尊重並且表現出〈城隍廟記〉與嶧山碑在風格體勢、結構筆法方面的細微差異；四、能夠從另一個側面證明李陽冰小篆風格面貌多樣化的真實性和唐代篆書的主流風格和特徵。

釋夢英

宋釋夢英篆書〈千字文〉，體勢端正，結構對稱，布局勻整。橫平與豎直結構特徵明顯，並輔助以婉轉的曲線造型，顯現出端莊流麗的形式感。筆畫圓潤而瘦勁，筆勢起伏婉轉，少量筆畫顯露方筆特徵。如「巨」、「短」字的橫

畫，寓有楷書筆意。字形小，但內部空間疏朗而不局促。

趙孟頫的篆書

元趙孟頫書〈福神觀記〉和〈山州淮雲院記〉篆額，在氣象、結體和筆勢方面呈現出不同的特徵。〈福神觀記〉氣象肅冷峻，結體內收，體勢縱逸，筆畫縱向特徵突出，筆勢凝重內斂。〈山州淮雲院記〉氣象鬆闊適意，結體略微寬博，筆畫橫向造型特徵顯著，筆勢暢達瀟灑，中、側鋒兼用。

世間的事物越簡單的往往是越複雜的，換句話說，簡單的東西往往包含複雜的內容。再進一步說，我們習以為常的「簡單」文字書寫的「簡單」筆畫，往往是「最直接」地表達書寫者內在複雜的書寫內容。「內在複雜的書寫內容」則包括書寫者的性靈、品味、修養以及當時當地的意境、情境和物境等因素，可以簡單地歸納為天時、地利、人和等多方面因素。關於這一點，我們通過分析書法演化過程中的個例和時代風尚與個體差異即可了然於胸。從甲骨文書法至秦代小篆作為標準字體之前的先秦書法，都表現出鮮明的個性獨立，它們既有時代的共性特徵，又有絕對明顯的個性造型符號，其他「正式」場合之外的簡牘和磚文書法更是如此，均自然地流露出鮮明的個性化特徵。即使是「尚法」的唐代楷書，呈現在我們面前的也是顏（真卿）、歐（陽詢）、褚（遂良）、柳（公權）的個性化面貌特徵。

上文提到的趙孟頫兩篇篆額作品的風格和書寫差異，也從個例的角度說明，主、客觀因素對書寫狀態和作品面貌的影響。但是，兼工諸體、以行書和楷書著名的趙孟頫，卻在行書和楷書的表現上缺少變化，這一現象應該引起我

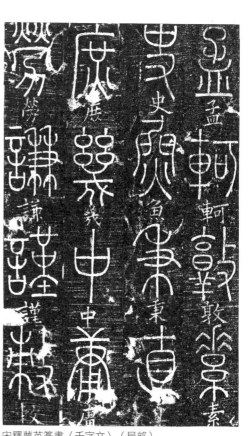

宋釋夢英篆書〈千字文〉（局部）

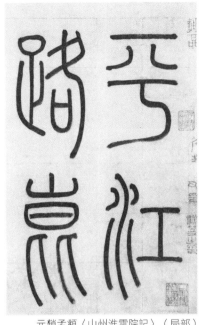

元趙孟頫〈山州淮雲院記〉（局部）

元趙孟頫〈福神觀記〉篆額

明李東陽篆書〈自序題識〉（局部）

們的關注和思考。

李東陽

明代李東陽篆書的飛白效果，表現為兩種形態：一是由濕到乾的漸變。如「藏」字的上橫畫，筆鋒在勻實的運行過程中，墨水漸漸減少，但依然中鋒勻速前行，墨跡中顯現中鋒運筆過程中，參以捻筆、絞轉等筆法，在筆畫彎轉處，使圓錐狀筆鋒的一側毫毛更加著力於紙上，此處墨色較濃重，而相對一側的墨色則比較乾枯，從而產生一側濕、一側乾的效果。

其次，李東陽篆書另一個刺激的感受，是莫名其狀的內在壓抑和局促。分析其運筆軌跡我們發現，其原因主要在於其內在運筆的急促和運筆行進過程中時時感受的阻力。其筆畫起筆和收筆均短促而含蓄，沒有過多的筆鋒調整，旋即運筆前行，筆毫在前行的同時感受到紙面對筆毫的逆向摩擦阻力，並因此輕微地調整筆毫起伏（橫向筆畫）和彎曲（縱向筆畫）的前行軌跡。古人評論書法時所講的「屋漏痕」，可能意與此同。

趙孟頫與道教

趙孟頫，字子昂，吳興（今浙江湖州）人。元代著名畫家，又與歐陽詢、顏真卿、柳公權並稱中國書法史上的楷書四大家。趙孟頫與道教有著很深的淵源關係，其祖父和父親均曾任職於道觀，本人曾師從過茅山宗高道杜道堅，往來對象多是吳全節、張雨、薛元曦等高道。他並受訣於茅山宗師劉大彬，可算是一名茅山宗的道士，故又自號松雪道人、水晶宮道人等。據陶宗儀的《輟耕錄》記載：其在宋亡後仕元為相，曾刻有一私印，曰「水晶宮道人」。而水晶宮則是其家鄉吳興金蓋山純陽宮的別稱。皇慶元年（一三一二）的〈墓誌銘〉載：「孟頫請假歸，為先人立碑，夫人亦以管氏無丈夫子，欲命繼又無其人，乃即故居作管公孝思樓道院（昔湖州金婆弄內有管公樓，為管夫人父親所居。明成化、萬曆《湖州府志》載：『管公樓在金婆樓左，元趙孟頫建』，『趙子昂夫人奉贊先之所』）。」在他一生的藝術創作中，也有極深的道教烙印。書法作品中與道教有關者有〈洛神賦〉、〈道德經〉、〈玄妙觀重修三門記〉等。畫作名品甚多，關於道教內容的有〈玄真觀圖〉、〈三教圖〉、〈軒轅問道圖〉、〈松石老子圖〉、〈溪山仙館圖〉等。又有〈玄元十子圖〉，畫道教人物關尹子、文子等十人像，並旁書小傳，元大德九年（一三○五）路道通於杭州刻版印摹，後被收入明《正統道藏》。

清代篆書

鄧石如

鄧石如篆書的代表作品是〈白氏草堂記〉，其藝術特徵：一是佈局勻整，通過誇張豎畫和斜畫的微妙動勢，使原本端莊的體勢呈現出內在含蓄的欹側動態變化；二是每一行中的字形大小略有差異，豎向有規整的行，橫向行氣略有減弱，相鄰的字略有上下錯落，豎向行間距離較大；三是結構對稱，筆畫布局勻整。但避免了規範化的「橫平豎直」，左右結構的字明顯呈「左低右高」，獨立結構（如「南」字）利用豎畫的左長右短變化增強這一感覺。橫向筆畫的筆勢呈現左低右高（或左高右低）的上弧線造型。對稱結構的豎畫，呈現相向或相背的弧線造型，並強調豎畫的長短對比，增強體勢的動態變化。斜向筆畫突出左弧或右弧的延展筆勢特徵（婉而暢）；四是筆畫書寫的起筆、行筆和收筆的提按和速度對比明顯。起筆藏鋒、重按、沉穩，行筆提鋒略快，收筆漸頓漸行、提筆、回鋒（或略停筆，旋即出鋒寫出）；五是體勢和筆法呈現圓中帶方的造型特徵。體勢結構的圓中帶方有兩種表現狀態：一、如「南」、「十」、「國」等字的橫畫與豎畫的垂直結構呈現出「方」的意味。二、如「石」字的「廠」、「潤」字的「門」、「松」的「公」等偏旁部首的橫折筆畫，體現出「方折」筆意。

清鄧石如〈白氏草堂記〉（局部）

趙之謙

趙之謙的篆書不同於秦代小篆之後「端正圓潤」的小篆書風，也有別於漢代極具裝飾性的篆書碑額，而是採取「有所為，有所不為」的保險方法，即承襲正統小篆的結構，強化筆勢和筆力，兼糅隸書、魏碑、行草的用筆方

清趙之謙篆書〈急就篇〉（局部）

法，其中篆書和行草筆法是「體」，是靈魂，魏碑和隸書筆法是「用」，是表象特徵。

趙之謙篆書書史游〈急就篇〉，氣象詭異，筆法沉雄，方圓多變，豎畫縱逸，宛如長槍大戟。首先需要說明的是，趙之謙對傳統小篆書法有精深的研究，如書體體勢的縱向特徵、筆畫布局的勻稱、筆畫中部的中鋒運筆、筆畫轉折處的某些圓轉筆法。其鮮明特徵主要表現在筆法的變化：兼糅篆書、行草書、隸書和魏碑筆法。具體地說，是取行草書的強烈筆勢增強書體、體勢的張力和跳宕感覺，取篆書的中鋒行筆和行草書方向變化的圓轉筆法，取隸書的方筆筆法和行草書方向變化的方折（一筆書寫）與「方性」搭肩結構（兩筆書寫），取魏碑的方筆和尖筆（側露鋒）增強筆畫起筆和收筆處陽剛、銳利的「方性」造型特徵。魏碑筆法側向露鋒的「方尖」筆形，是趙之謙篆書有別於以往經典小篆書法和當時代其他書家篆書的主要原因，是對「體」與「用」、「源」與「流」等中國文化「知」與「行」觀念的踐行。

吳昌碩

吳昌碩篆書書體現出典型的儒家思想與佛教、道家思想的融合，即淳樸、典雅、規則、秩序與雄強、超逸、灑脫的完美結合。他一生用功最勤的是篆書和行草書。石鼓文是吳昌碩篆書取法的主要對象之一，旁涉商、周和戰國金文大篆，兼融行草和北碑筆意，形成了其古樸、渾厚、雄強、華滋的書法風格。

吳昌碩篆書的技法特點：一是以中鋒筆法為主，融合行草、北碑等筆法。中鋒筆法有助於古樸渾厚凝重氣息的表達。在中鋒筆法的基礎之上，融合行草、北碑等筆法，增強中鋒筆法的筆勢、虛實、輕重變化，使點畫表現出雄強、靈動、率意的筆意追求。起筆逆向藏鋒，點畫圓實，收筆多變化，或漸行漸提，或戛然而止，增強了篆書連續書寫的

清吳昌碩篆書〈臨石鼓文〉（局部）

氣息和節奏變化；二是點畫擺脫橫平豎直的書寫觀念，結字呈「左低右高」的縱向不規則四邊形，打破了秦代以後篆書端正、平穩的審美格局，有助於強化篆書的寫意審美因素；三是單字的重心位置表現出靈活的上、下變化，營造出字內空間疏密、虛實的豐富動感，並且能夠將強烈的造型意識與書寫性自然地融會貫通。

什麼是繆篆

繆篆是漢代用於摹刻印章的一種篆書。形體略方，筆畫平直，與小篆略同。用繆篆刻印，方正平直，古樸深厚，具有很高的藝術性。對「繆」字的含意歷來有不同解釋：一說繆即綢繆，意思是糾纏或束縛重疊，像一根繩子纏繞在一起，形容一種曲折回繞的字體；另一說：古文中的繆與謬通用，具有不合理、錯誤、違反、假裝的意思。這種字體在結構上有謬誤、不大規矩，對字體筆畫隨意增減或回環摺疊，以適應印面布局的需要，是不規範的篆體，故而被命名為繆篆。清代桂馥《繆篆分韻》則將漢魏印採用的多體篆文統稱為「繆篆」，亦稱「摹印」。繆篆在結構上有五大特點：一曰字形方正，二曰橫平豎直，三曰筆畫均布，四曰線條摺疊，五曰充滿頂格。繆篆體屬於篆書，但並不同於大篆、小篆。清代陸增祥《八瓊室金石補正》說：「以筆勢審之，似與秦篆有差異。」繆篆中融入了一些隸書的偏旁和結構特徵，字形方扁皆有，轉折處有方折帶圓轉。如群臣上壽刻石、武威張伯升柩銘等，同屬於典型的繆篆。

（四）篆書實作入門

臨摹

臨摹是學習書法最重要和必須的方法，繪畫可以從臨摹入手，也可以從寫生物像入手，但是學習書法只能從臨摹入手。因為書法是人造的藝術，自然界當中沒有直接的書法形象可供學習。臨摹古代經典書法藝術，不僅能夠使我們迅速有效地掌握書寫技法，更重要的是可以直觀地深刻感知傳統文化的博大精深和書法藝術的文化內涵。

臨摹包含「臨」與「摹」兩層含意。「臨」是對著範本臨寫，一般稱為「對臨」。對臨又分為寫實性對臨（實臨）和寫意性對臨（意臨）兩種狀態。所謂實臨是完全忠實於原作的臨寫，意臨是在原作的基礎上融入臨寫者的主觀情思。臨寫有助於對範本感性、概要地學習。「摹」是以比較透明的紙覆蓋在範本上，忠實地摹寫。摹寫也可以分為直接書寫和先勾勒點畫外輪廓，再以筆墨填寫兩種狀態。摹寫有助於更加理性、細緻地感受範本的細節特徵。摹寫的學習方法主要運用在初級和中級階段，臨寫的學習方法運用在所有階段。

臨摹注意事項

首先是臨摹的切入點。可以感性地直接從某個自己喜歡的範本入手，也可以先「通讀」書法史，再選擇自己喜歡的範本。但不管怎樣，最後都要涉獵整個書法史，並且要明確自己喜歡寫什麼、能寫什麼，書法史上有什麼細節可以完善或可以突破。

其次是範本的難易。應該先選擇比較容易的範

戰國鳥蟲篆拓本

本，待臨摹進行一段時間後，再選擇難度較大的範本，這樣容易培養學習信心和循序漸進。以篆、隸、草、行、楷五種字體來說，筆法最「簡單」的是篆書和草書。初學者會有疑問，平常都認為篆書和草書最難，怎麼說它們最容易？

其實，我們認為篆書和草書難是因為：一是不熟悉它們，有明顯的神秘感和畏懼感；二是草書書寫速度比較快，不適應就會有力不從心的感覺。實際上，篆書筆法是中鋒、平動，沒有太多的中、側鋒和提、按變化，因此相對來說比較簡單；草書的書寫不一定很快，越是高水準的草書書寫，就越要體會「慢」的感覺，如果是初學者或對範本不熟悉的情況下，當然更要慢。

以字形大小來說，小字要比大字「容易」。如對初學者來說，小楷要比大楷和榜書容易。

以年代遠近來說，年代近的範本要比年代遠的容易。因為年代近的範本，容易意會理解，而且墨跡多、數量大。

但學習到一定階段，務必要追根溯源，取法乎上，否則只能「取法乎中，僅得乎下」了。

以範本形制來說，墨跡要比石刻容易。

北朝泰山經石峪〈金剛經〉（局部）

其三是範本的選擇。一要選擇自己喜歡的範本，喜歡是最好的學習動力。二要選擇清晰的範本。「清晰」有兩層意思：一是範本印刷清晰；二是範本的字跡和點畫清晰，容易認讀。如古代石刻範本，因為年代久遠而「石花」漫漶，我們應該先挑選清晰的字進行臨寫。

其四是讀帖。學習書法是從讀帖開始的，而且讀帖的品質，直接影響到具體欣賞和書寫的效果。讀帖有兩種狀態，即語義閱讀和造型形式閱讀，要處理好兩者的關係，使之各盡其力、各有其效，最終成為書法欣賞或書法臨寫的合力。當然，語義閱讀對欣賞者的心理意義多一些，而造型形式閱讀對書法臨寫者卻占有絕對大的分量。

臨摹目標和效果

首先，學習目標要明確。不論是「臨」還是「摹」，不論是實臨還是意臨，都要求目標明確。如比較抽象的意境、氣息、節奏等，比較具象的筆法、結字、行氣、章法等，是初學者更要如此追求。經驗告訴我們，將一件範本臨摹得肖似，不是一件容易的事情。臨摹不像的內容，恰恰是我們未理解並且容易忽略的重要學習內容。其三，臨摹時段安排要靈活。對書法傳統經典的敬意和學習是一生的過程，初學者在短時間很難表現出對範本的高水準臨寫，因此適時地調換臨摹範本，是從不同角度接近學習目標或者解決問題的一個有效方法。

篆書學習導引

篆書筆法的基本特點，是中鋒圓轉、逆向起筆、藏頭護尾、提按平穩、筆速勻實。結字的基本規律，是體勢端莊、結構對稱、字內點畫布局均勻。章法的基本規律，是字間距與行間距呈等距離分布，表現出莊重、蕭穆、安詳和寧靜的氛圍。

臨寫大篆書法，可以選擇筆鋒稍長、蓄墨量較大、彈性適度的羊毫筆或兼毫筆。臨寫小篆書法可以選擇筆鋒、蓄墨量、彈性適中的狼毫筆或兼毫筆。

紙張的選擇，初學者可以選擇洇水程度較弱的手工元書紙和毛邊紙，這樣不僅能夠降低書寫難度，還有助於表現出篆書線條蒼茫、厚重的質感，使得與年代久遠的篆書範本氣息相和諧。

初學者應該選擇比較規範的範本，比如清代鄧石如篆書、漢代〈袁安碑〉、秦代嶧山刻石、西周虢季子白盤和毛公鼎等。在臨寫一段時間、掌握一定基礎之後，可以閱讀和臨寫風格、造型特點明顯的範本，如清趙之謙篆書、漢代碑刻篆額、秦代篆書簡牘、散氏盤等。

何謂字帖

清乾隆時期重刻〈淳化閣帖〉的鉤摹底本

帖，東漢許慎《說文解字》解釋為「帛書也」。古人把寫在竹、木片上的字，稱之為簡牘，書寫在絲織品上的字跡稱之為帖。由於帖最早是指寫了字的奏事的小紙片，一般指字條、請帖、庚帖之類，因此凡是小件篇幅的書跡、過去都稱之為帖。自東漢開始，書法藝術逐漸受到社會的重視，很多士大夫習慣於把書家信札作為珍秘收藏起來欣賞研習，稱之為帖。自北宋，刻帖之風盛行，人們把帖刻於木板、石頭之上，名之曰叢帖、匯帖或集帖。從木板、石頭上拓下來的拓本，為便於欣賞學習，裝裱成冊，亦稱之為帖。清末西方攝影技術傳入中國後，凡鐫刻、手寫等一切書法文字，一經影印裝訂成冊，亦皆稱之為帖。

歷史上的臨摹大師

三國時人衛覬，字伯儒，為當時的臨摹高手。〈四體書勢〉云：「魏傳古文者，出於邯鄲淳。伯儒嘗寫淳古文《尚書》，還以示淳，淳不能別。」南北朝時期的王由，字茂道。《書小史》稱其「好學有文才，尤善草隸書；性方厚，有名士風」又工摹書，為時人所服。」

唐朝人善於臨摹者很多，如唐太宗李世民，得二王法，尤善臨古帖，殆於逼真。唐太宗之子曹王明，《書小史》稱其「特善飛白，不減其父。」陶宗儀《書史會要》云：「曹王明行書絕時，飛白亂王右軍，有唐以來一人而已。」肖誠，善書，妙於臨寫，李邕每不重誠，誠因採野麻土毅，造五色班紋紙，作王右軍書帖與之，邕覽玩不悟，謂其真跡，邕乃嘆服。張彥遠，字愛賓，《法書要錄》本傳云：「……又嘗以八分錄前人詩什數章，至於仿古出奇，亦非凡子可到。」陸柬之，工正行書，善臨摹，與虞、歐、褚並稱唐初四大家。釋辨才，智永弟子，何延之〈蘭亭記〉云：「每臨永禪師之書，逼亂真本。」

宋朝人秦觀，真行法顏、蘇。曾過維揚，作蘇軾語以題壁，軾見而不能辨。趙雍，文敏（趙孟頫字）之子。《書史會要》稱其真行草法魏公，公嘗為幻住庵僧寫〈金剛經〉，未及半而薨，雍足成之，其連續處人莫能辨，於此有以見其得家傳之秘也。

三 五種字體的流變：隸書

隸書，也稱漢隸，相對於篆書而言，是漢字中常見的一種莊重的字體。隸書的出現，是中國文字的又一次大變革，使中國的書法藝術進入了一個新的境界，是漢字演變史上的重要轉捩點，並由此奠定了楷書發展的基礎。

其書寫略微寬扁，橫畫長而直畫短，呈長方形狀，講究「蠶頭雁尾」、「一波三折」。隸書起源於秦朝，由程邈整理而成。隸書之名源於漢，在東漢時期達到鼎盛，書法界有「漢隸唐楷」之稱。

馬王堆漢墓帛書

馬王堆漢墓帛書，一九七三年出土於湖南長沙馬王堆西漢三號墓。帛書放於一塗漆木匣中，有的寫在整幅帛上，有的寫在半幅帛上，字體有篆、隸之分。篆書抄寫於漢高祖十一年（前一九六）左右，隸書約抄寫於漢文帝初年。帛書共有二十八種，計十二萬餘字。內容涉及戰國至西漢初期政治、軍事、思想、文化及科學等各方面，具有重要的學術價值。不僅是研究歷史的第一手資料，也為研究漢代書法及書法演變、發展，提供了珍貴的依據。

（一）隸書概說

隸書肇始於春秋戰國時期對篆書的草寫（日常書寫），成形於西漢早期，興盛於東漢，之後又歷經唐代隸書短暫中興和清代隸書「以古為新」的復興。

隸書又稱「佐書」、「隸草」、「八分」等。「佐」有輔佐、輔助之意，佐書應該是對秦篆隸變之後早期隸書的稱謂，是把小篆作為正式官方文字，把秦隸和西漢早期的竹木簡牘隸書作為官方正式

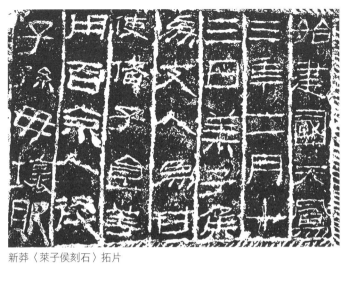

新莽〈萊子侯刻石〉拓片

文字的輔助運用，因此佐書應該是包括自秦隸至西漢早期波磔特徵尚不成熟的早期隸書的自然書寫形態。

「八分」名稱大約始用於東漢之後的魏、晉之際，這是因為東漢中後期，隸書的書寫在成熟、規範、熟練的基礎上更趨快捷、簡省，作為隸書符號化特徵的波磔又開始收斂，或只保留基本的筆意動作，在此過程中孕育了草書、行書和楷書的初級形態。魏、晉時期，人們把這種比隸書簡捷，同時又比較工整的新書體（楷書的雛形）繼續稱為「隸書」，作為區別，則把有明確波磔筆法、成熟規範形態的隸書稱為八分書，簡稱八分或分書。根據以上對佐書和八分書概念的理解，東漢刻石隸書應屬於八分的範疇。

根據形態差異，隸書有「古隸」和「今隸」之別：西漢的簡牘隸書和之前篆隸雜糅的早期隸書屬於古隸，東漢以後的「蠶頭雁尾」或「波磔」特徵明顯的隸書屬於今隸。

根據載體不同，隸書可分為刻石隸書（碑版刻石和摩崖刻石）和墨跡隸書（帛書、簡牘和紙本）。根據朝代不同，又有漢代隸書、唐代隸書和清代隸書等。

「隸書的特徵」是一個不很具體、又很籠統的命題：它是指東漢成熟碑刻隸書的特徵，還是指東漢簡牘隸書的特徵？或者是指兩漢早期刻石隸書的特徵？即使是東漢成熟碑刻隸書，現存的也有碑版與摩崖兩大類，碑版刻石隸書也有很多個性特徵鮮明的作品存世。因此，「隸書的特徵」，只能相對於篆書和楷書特徵而簡單歸納為：形體趨方（正方形或扁方形），體勢變篆書的縱逸為橫向延展，筆法的方筆意明顯或方中帶圓，筆畫的轉折處變「一筆圓轉」為「兩筆方折」，化圓為方，每個字中具有一個形似「雁尾狀」的波磔筆畫。

隸書的書寫狀態主要有兩種：自然書寫狀態和非自然書寫狀態。自然書寫狀態，是書寫者不受到外部因素干擾，在自然狀態下的書寫。自然書寫狀態貫穿於整個書法的演化過程中，又分為無意識自然書寫狀態和有意識自然書寫狀態。人類最初的書寫可能處於無意識書寫狀態，如一個人在寫日記的時候可能處於無意識書寫狀態，書法家在人書俱老、無名利誘惑的時候，也有可能處於無意識書寫狀態。人們更多的時候則可能處於有意識自然書寫狀態，如潛意識裡想著要把字寫好。非自然書寫狀態，是指受到某種外部因素干擾的書寫狀態。如完成某項任務、為討某個人喜歡的書寫狀態，再如我們熟悉的秦代小篆刻石、唐代楷書碑刻等，多數是非自然狀態下的書寫。相對來說，考古發現的秦、漢簡牘，則多屬於自然書寫狀態下的筆墨痕跡。

我們研究隸書的起源和流變，就要從自然書寫狀態的墨跡和非自然書寫狀態的刻石兩條線索進行探尋。

居延漢簡

「居延」是匈奴語「天池」的譯音，漢稱「居延澤」，唐稱「居延海」。《史記·衛將軍驃騎列傳》記載：漢武帝元狩二年（前一二一）夏，驃騎將軍霍去病攻打小月氏，曾「逾居延至祁連山」，因漢代居延為匈奴南下河西走廊的必經之地，漢名將騎都尉李陵兵敗降匈奴，即在居延西北「百八十里」處。漢武帝時為加強防務，也為防止匈奴和羌人聯繫，令路博德在此修長城，名「遮虜障」。設都尉於居延，歸張掖郡太守管轄。居延即為中心地區。居延長城周邊兵民活動在漢代持續兩百多年，留存有大量的檔案文書。二十世紀，中外學者在中國西北居延等地區發現大量漢代簡牘。這些簡牘，對研究漢朝的文書檔案制度、政治制度具有極高的史料價值，被譽為二十世紀中國檔案界的「四大發現」之一。因這批漢簡最早發現於內蒙古自治區額濟納旗的居延地區和甘肅省嘉峪關以東的金塔縣破城子而得名「居延漢簡」。居延漢簡中最早的紀年簡為漢武帝太初三年（前一〇二），最晚者為東漢建武六年（西元三〇）。內容涉及面很廣，有政治、經濟、軍事和科學文化等方面的記載。

居延東漢簡（部分）

（二）隸書的流變

隸書創始時期——先秦

關於隸書起源於何時，目前尚無定論。

遠在隸書之前，中國就已產生了甲骨文、大篆、小篆等書體，為隸書的產生奠定了基礎。關於隸書的創始人，班固在《漢書·藝文志》中稱「隸書始造於秦朝」，有的歷史文獻則將隸書書體的創造歸為某個具體人物的貢獻，如認為是程邈首先創造了隸書。唐張懷瓘在〈書斷〉中即云：「程邈，隸書之祖也。相傳邈善大篆，初為縣之獄吏，得罪始皇，繫雲陽獄中，覃思十年，損益大小篆方圓之筆法，成隸書三千字。始皇善之，用為御史，以其書便於官獄隸人佐書，故曰隸書。」然而，一種書法體勢絕不是一人一時之功所成，我們認為程邈之功當為編纂之功，而非世人所言創始之力。從考古發掘的一些先秦金文、帛書和簡冊遺物看，隸書的萌芽期當在先秦。

進入春秋時期，由於王室衰微，諸侯群起爭雄。文字不再是專為王室服務的工具，開始逐漸走向社會的中下階層，文字應用越來越廣泛。社會動盪和戰事頻發，導致「禮崩樂壞」，反映在文字書寫上，是更加快速和簡化，變莊重為隨意，變中鋒藏筆為信筆書寫，變圓轉為方折，變舒緩勻速為快速跳宕，變繁瑣修飾為簡捷實用。我們把這一時期由於「篆書草寫」所蘊含的隸書因素，稱為「篆書隸變」。如西周孝王時代的小克鼎

西周散氏盤銘文拓本（局部）

隸書作品年表

■戰國時期——秦

• 青川木牘（古隸雛型），秦武王二年（前三〇九）。

• 湖北雲夢睡虎地秦簡

• 「語書簡」（古隸），始皇二十年（前二二七）。

• 甘肅天水放馬灘秦簡，書於秦始皇八年（前二三九）之前。

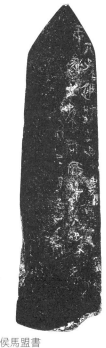

戰國秦青川木牘　　　　戰國晉侯馬盟書

銘等作品，在其筆法上已初露隸書的端倪。西周晚期的散氏盤銘文，是早期篆書草寫的代表性作品。其書寫風格是典型的「草篆」，體勢欹側，結體和筆畫變化多端，全文無一字造型類同，無一筆畫相同，與以往篆書的端莊圓潤、舒緩沉靜風格迥異。更為重要的變化，是縱向體勢消失，字形由圓趨方，一部分字形更趨於橫向開闊（如「田」、「散」、「大」、「內」、「三」、「且」等字）。筆畫很少有圓潤的轉筆，多為轉筆與折筆結合、圓中帶方的運筆方法（如「封」、「自」、「西」等字），或者是明確折筆的方筆特徵（如「田」、「廠」、「原」、「若」等字）。

到戰國時期，中國的文字開始了由篆向隸的轉變。這一點，從一些出土的戰國中期的帛書和木簡文字上，可以看得非常清楚。通過對考古出土戰國時期竹木簡牘的分析研究我們發現，篆書的「草寫」和「簡化」，使先秦篆書中蘊

侯馬盟書

侯馬盟書出土於山西省侯馬市，因其內容為春秋戰國時期諸侯、大夫之間定立盟約時的用語，而被稱為「盟書」。這些文字載於總數約五千枚的玉片上，使用的是春秋時代晉國的文字，據信是目前中國年代最為久遠的毛筆字。

含有明顯的隸書意味，縱勢壓縮，字形趨方，筆畫「斜向」逆勢藏鋒起筆，行筆有起伏變化，但無明

顯「雁尾」狀的波磔特徵。侯馬盟書和溫縣盟書是這一時期的早期作品，大篆體勢和結構特徵明顯，筆

是自然狀態的篆書書寫，篆書草寫的特徵更加明顯：筆墨書寫更加隨意，筆法具有「方筆」特徵，筆

畫起筆粗重，收筆尖細，方筆意味顯著。尤其是春秋時期的溫縣盟書，除了篆書的基本結構之外，筆

法完全是行草書的筆意。仰天湖楚簡、楚帛書等，字跡均矮小扁平，大多數橫畫和豎畫已有強烈的隸

意。特別是寫成於秦武王二年（前三〇九）的青川木牘，大多數字形已出現隸書的筆勢、筆順、筆畫

連接方式，但還沒有出現後來隸書的波勢和挑法。湖北雲夢睡虎地秦簡是這一時期較晚的代表作品，

體勢更趨方整，除尚存篆書的結構特徵外，筆畫書寫更加簡捷，橫畫有微妙的波磔變化，隸書的波勢

和挑法就比較明顯，隸書筆意更加強烈。尤其是其中的「效律簡」，基本上屬於標準的古隸，在字形

上已擺脫了篆書的結體法則。再如成於秦始皇二十年（前二二七）的「語書簡」，則已是一件抄寫工

整的古隸作品。可以說，從西周時期開始，一些不知名的「書法家」在書寫時，往往不受當時篆書規

矩的限制，自由性大，出現了一些篆書的變體筆畫。他們本無意創造一種新書體，只是為了書寫方

便、迅速而簡化了一些複雜難寫的程式。我們把這一時期由於篆書的草寫和簡化而產生的篆書蘊含隸

書意味的演變稱為篆書的隸變，簡稱「隸變」。於是，這種無意的書寫，便導致了一種新的書體——

隸書的誕生。

青川木牘

青川木牘出土於四川省青川縣郝家坪的第五十號戰國墓，是兩片楠木製成的木牘。

其中一片以墨書秦隸記載了秦丞相甘茂受命在秦武王二年（三〇九年）修訂〈田律〉等事蹟，另一片色澤斑駁，已無法判斷字跡。

隸書是誰創作的

隸書的發明者，按照現在的有關記載，應為秦末掌管文書的小官吏程邈，所以在古代，隸書又稱為「佐書」。秦始皇在實施「書同文」過程中，命令李斯創立小篆後，也採納了程邈整理的隸書。漢代許慎在《說文解字敘》中說：「……秦燒經書，滌除舊典，大發吏卒，興役戍，官獄職務繁，初有隸書，以趨約易。」由於作為官方文字的小篆書寫速度較慢，而隸書化圓轉為方折，因而書寫效率大大提高。郭沫若也用「秦始皇改革文字的更大功績，是在採用了隸書」來評價其重要性（〈奴隸制時代‧古代文字之辯正的發展〉）。

另外，據《仙傳拾遺》記載，隸書為戰國時期的神仙方士王次仲所創。《太平廣記》引《仙傳拾遺》云：「王次仲者，古之神仙也。當周末戰國之時，合縱連衡之際，居大夏小夏山。以為世之篆文，功多而用寡，難以速就。四海多事，筆札所先，乃變篆籀之體為隸書。始皇既定天下，以其功利於人，徵之入秦，不至。覆命使召之，敕使者曰：『吾削平六合，一統天下，孰敢不賓者！次仲一書生而逆天子之命，若不起，當殺之，持其首來，以正風俗，無肆其悍慢也。』詔使至山致命，次仲化為大鳥，振翼而飛。使者驚拜曰：『無以覆命，亦恐見殺，惟神人憫之。』鳥徘徊空中，故墮三翮，使者得之以進。始皇素好神仙之道，聞其變化，頗有悔恨。今謂之落翮山，在幽州界，鄉里祠之不絕。」此乃神仙家語，聊備一說。

湖北雲夢睡虎地秦簡

雲夢睡虎地秦簡出土於湖北省雲夢縣。

學者認為竹簡所在的十一號墓屬於一位縣吏，因此這批一千一百五十五枚的竹簡上，載有十部戰國晚期至秦代的與法律、軍事有關的文書律例。其中《秦律十八種》共占兩百零二簡，數量最大，內容也最為豐富，包含了與當時農業、工業、商業、軍事等社會層面相關的律文。

隸書的成熟期——兩漢

兩漢既是隸體的定型和成熟時期，也是漢字書法史上的關鍵時期。從漢字的形體發展方面看，當時占主流地位的是隸書，同時小篆也仍在應用，而東漢在隸體大盛的基礎上又產生了草書、行書和楷書。兩漢隸書發展，又可分為兩個階段。清末康有為認為：

「西漢人變秦篆長體為扁體，亦得秦之八分；東漢又變西漢而增挑法且極扁，又得西漢八分。」由此可見，西漢之隸書體與東漢有很大的區別，是處於篆、隸之間的一種書體。因此，有的書學者稱西漢隸書為古隸，稱東漢隸書為今隸。從二十世紀七○年代出土的長沙馬王堆漢簡和內蒙古的居延漢簡以及帛書〈老子〉甲乙本中我們可以看出，西漢的隸書直接繼承了秦隸的傳統，既有篆書圓融流動的筆意，又有八分的波磔與行草書的連筆；字形大小參差，錯落有致，結字或取縱勢，或取橫勢，行氣疏朗而又氣韻連貫。西漢馬王堆帛書已經是明確的隸書結體，字形變圓為方，筆畫呈方筆，並且具有微妙的起伏變化，收筆「重按」、「挑起」具有隸書的波磔特徵。西漢中晚期的定縣漢簡，書於漢宣帝時期（前七三—前四九），體勢端莊平穩，橫向延展，波磔筆法定型。早定縣漢簡一年的「元平元」（前七四）磚文，體勢方正，隸書筆法規範，呈現出明顯的波磔筆法特徵。以往由於西漢存世碑刻較少，〈五鳳二年刻石〉和〈萊子侯刻石〉雖然隸書結構明顯，但無成熟隸書的波磔筆畫特徵，再加上竹木簡牘和帛書尚未大量出土，因此前人認為隸書的成熟是在東漢初期。西漢定縣漢簡和「元平元」磚文的出土證實，隸書的成熟是在西漢中後期，至少應該在西元前七四年之前。進入東漢以後，隸書變西漢之體而增挑法，再加上西漢官方非自然書寫狀態的簡牘隸書和東漢官方非自然書寫狀態的簡牘隸書和東漢官方非自然書寫狀態的簡牘隸書證實，隸書的興盛始於西漢。隸書的興盛包括自然書寫狀態的簡牘隸書和東漢官方非自然書寫狀態的出土簡牘隸書證實，隸書的興盛是在西漢中後期，達到高度成熟的狀態。隸書的興盛包括自然書寫狀態的簡牘隸書和東漢官方非自然書寫狀態，形成了定型的隸書，達到高度成熟的狀態。

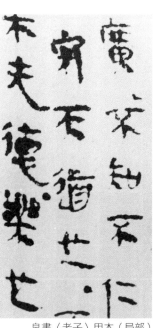

帛書〈老子〉甲本（局部）

■西漢

- 湖南長沙馬王堆簡牘帛書（古隸），高祖元年（前二○六）至文帝前元十二年（一六八）之間。

- 居延漢簡（古隸），武帝太初三年（前一○二）至東漢光武帝建武六年（三○）。

- 武威儀禮簡（古隸）

- 「元平元」磚文（古隸），宣帝元平元年（前七四）

- 定縣漢簡（古隸），宣帝時期（前七三—前四九）。

- 五鳳二年刻石（古

態的碑版刻石隸書、摩崖石刻隸書和磚文隸書等。定型後的隸書，有了最能體現隸書標準體的波、磔筆畫。其在左為平彎，逆而不順，故多短促；在右為後人稱為燕尾的磔。除波、磔畫外，隸書的長橫畫有蠶頭、波勢、仰勢、磔尾；點如木楔，豎如柱，折如折劍；中宮筆畫收緊，由中心向左右舒展。從體勢上看，已由縱勢長方，漸次變為正方，再變為橫勢扁方；此時的隸書，從用筆到結體，都形成了一套完整的規矩。它既莊重嚴整，又勁挺若動，具變化之妙。我們從東漢留傳下來的大量碑版文字中，便可以清楚地看到這一點。

武威漢簡（部分）

在漢代簡牘隸書出土之前，我們對漢代隸書的認知，主要是通過刻石隸書和歷代書法史論文獻。漢代簡牘的大量出土是近百年的事情，現有漢代簡牘出土資料，向我們展示了篆書是如何經過草寫首先演化為隸書，如何演化為草書（章草），並為下一步楷書、行書的演化做好準備的。

東漢簡牘隸書主要出土於西北地方，如內蒙古居延漢簡、甘肅武威漢簡和甘谷漢簡。簡牘隸書出土數量多、跨越年代長、風格多樣、個性鮮明和自然書寫的特點，越來越受到當代書壇的關注。簡牘隸書不僅提供了有關歷史實事的考證材料，也為當代書壇重新認識隸書的形成原因和具體演化形態，以及漢代隸書日常書寫的真實面貌，提供了可信的佐證和書法資料。

隸），宣帝五鳳二年（前五六）。

■新莽
• 萊子侯刻石，天鳳三年（一六）（古隸）。
• 「元平元」磚文（古隸）

■東漢
• 居延漢簡
• 甘肅武威漢簡
• 甘谷漢簡

明帝時期
• 開通褒斜道摩崖刻石·永平六年（六三）。

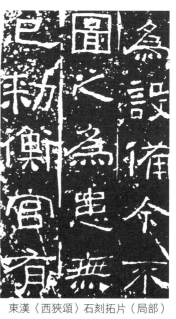

東漢〈西狹頌〉石刻拓片（局部）

漢代簡牘隸書是一個龐大、風格細緻多樣、發現認識時間較短的書體存在。同時，漢代簡牘書法，還蘊含大量的草書、行書和楷書的書寫因素。對於漢代簡牘書法的全面認識，有助於我們更加全面地理解漢代隸書的全貌和篆書向隸書、草書、行書、楷書的具體演化過程。

東漢樹碑立傳之風特盛，所遺碑版刻石最為精湛，數量也最多。根據應用環境和形質的不同，東漢刻石隸書可以分為摩崖刻石隸書、碑版刻石隸書和題名刻石隸書。如〈石門頌〉為摩崖刻石隸書，〈禮器碑〉和〈曹全碑〉等為碑版刻石隸書。題名刻石隸書是指體現在畫像石、石闕、墓室等非以書法為主題內容的石材上的隸書，這一類隸書書寫比較隨意，字數不多。

東漢代表性刻石隸書一覽表

名　稱	年　份	發現地點
開通褒斜道摩崖刻石	永平六年（六三）	陝西
子游殘石	元初二年（一一五）	河南
石門頌摩崖刻石	建和二年（一四八）	陝西
西狹頌摩崖刻石	建寧四年（一七一）	甘肅
乙瑛碑	永興元年（一五三）	山東
孔彪碑	建寧四年（一七一）	山東
禮器碑	永壽二年（一五六）	山東

安帝時期
・子游殘石，元初二年（一一五）。

順帝時期
・北海相景君碑，漢安二年（一四三）。

桓帝時期
・石門頌（又名故司隸校尉楗為楊君頌），建和二年（一四八）。
・「漢隸摩崖三大頌」之一。

威宗時期
・乙瑛碑，永興元年（一五三）。
・禮器碑，永壽二年（一五六）。

東漢〈鮮于璜碑〉拓片（局部）

楊淮表記摩崖刻石	熹平二年（一七三）	陝西
張景碑	延熹二年（一五九）	河南
熹平石經	熹平四年（一七五）	河南
鮮于璜碑	延熹八年（一六五）	天津
尹宙碑	熹平六年（一七七）	山東
史晨碑	建寧二年（一六九）	山東
曹全碑	中平二年（一八五）	陝西
張遷碑	中平三年（一八六）	山東

從此表我們可以總結：一、摩崖刻石隸書主要分布於西北地方，並且數量較少。東漢中後期（桓帝）石刻隸書成熟規範以後的摩崖刻石隸書只有〈西狹頌〉和〈楊淮表記〉兩處，地點也是在西北的甘肅和陝西；二、東漢中後期刻石隸書的主流製作形式是碑版刻石，存世數量巨大，風格多樣。製作年代集中在桓帝至東漢末大約七十年的時間內；三、刻石主要分布在中原文化比較深厚的以陝西為中心的陝、甘、豫地區和儒家文化比較濃厚的以山東為中心的魯、冀等地區。

摩崖刻石隸書，是指將隸書書寫、鑿刻在山體的懸崖峭壁或巨大山石體面之上。東漢摩崖刻石隸書主要有〈開通褒斜道刻石〉、〈石門頌〉、〈西狹頌〉和〈楊淮表記〉四種，其中〈石門頌〉、〈西狹頌〉和〈楊淮表記〉風格比較相近。其共同特徵是：古樸自然、雄渾大氣、稚拙奇妙。

由於東漢碑版刻石隸書存世數量巨大，

靈帝時期

- 張景碑，延熹二年（一五九）。
- 鮮于璜碑，延熹八年（一六五）。
- 張壽碑，建寧元年（一六八）。
- 史晨碑，建寧二年（一六九）。
- 孔彪碑，建寧四年（一七一）。
- 西狹頌（又名武都太守李翕西狹頌、李翕頌、黃龍碑），建寧四年（一七一）「漢隸摩崖三大頌碑」之一。
- 郙閣頌（又名武都太守李翕析里橋郙閣頌），建寧五

我們從欣賞和臨摹學習的角度出發，將東漢碑版刻石隸書進行歸類並且選擇有代表性的作品進行賞析和評說。對碑版刻石隸書的分類有不同的標準，如文字內容、歷史年代、社會階層、地域特徵、石材形制、布局整齊與否、書寫與刻製是否統一、書體演化的階段性特徵、作品風格、字體大小、字體形狀、字體結構、筆法特徵、書寫性與裝飾性等。

以風格為評價內容的東漢主要碑版隸書一覽表

風格類別	作品名稱	細微差異
古拙豪放	石門頌	圓勁寬博、舒展放逸
	張遷碑	方整古拙、雄健恣肆
	封龍山頌、裴岑紀功碑	古樸豪放、平和流美
	鮮于璜碑	方整平實、古樸雄強
	開通褒斜道刻石	橫平豎直、古拙細密
	西狹頌	方整寬博、雄邁姿媚
勁健清和	禮器碑、沈府君闕銘	細勁清雅、沉定超逸
	史晨碑、子游殘石碑	整肅內斂、綿韌秀麗
	張景碑、孔彪碑、韓仁銘碑	整肅清雅、勁健遒麗
	曹全碑	整肅開張、遒麗流美
	乙瑛碑	圓潤秀雅、遒麗流美
圓潤媚麗	華山廟碑	整肅凝重、雍容華美
	陽嘉殘碑、熹平石經	莊重華麗、嬌飾姿媚
	夏承碑	整肅規範、姿媚拘謹
	尹宙碑	端莊華美、嬌飾詭麗 輕鬆隨意、嫵媚流麗

- 年（一七二），「漢隸摩崖三大頌碑」之一。
- 西狹頌摩崖刻石，建寧四年（一七一）。
- 熹平石經，蔡邕撰於熹平四年（一七五）（飛白體）。
- 楊淮表記摩崖刻石，熹平二年（一七三）。
- 尹宙碑，熹平六年（西元一七七）。
- 曹全碑，中平二年（西元一八五）。
- 張遷碑，中平三年（一八六）。

以筆法為評價內容的東漢主要碑版隸書一覽表

作品	方筆與圓筆	按筆與提筆	平動與起伏	快速與緩慢	陽剛與陰柔
張遷碑	方筆	重按輕提	平動、起伏	慢速	陽剛
禮器碑	方筆	提筆重按	平動、起伏	慢速	清剛
鮮于璜碑	方筆	重按輕提	平動	中速	陽剛
張景碑	方筆	中按輕提	平動、起伏	中速	溫剛
韓仁銘碑	方筆	中按輕提	平動、起伏	中速	溫剛
孔彪碑	方筆	中按輕提	平動、起伏	中速	溫剛
子游殘石	方筆	中按輕提	平動、起伏	中速	溫剛
陽嘉殘石	方筆	中按輕提	平動、起伏	中速	溫剛
熹平石經	方筆	中按輕提	平動、起伏	中速	溫剛
西狹頌	方筆	重按輕提	平動、起伏	慢速	溫厚
石門頌	圓筆	中按輕提	平動、微變化	慢速	溫厚
曹全碑	圓筆	中按筆	平動、起伏	中速	柔韌
開通褒斜道刻石	圓筆帶方	提筆輕按	平動	慢速	陽剛
楊淮表記	圓中帶方	中按輕按	平動、起伏	慢速	綿韌
乙瑛碑	方中帶圓	重按輕提	平動	慢速	溫剛
華山廟碑	方中帶圓	提按幅度大	平動、起伏	中速	柔健
史晨碑	方中帶圓	中按輕提	平動、起伏	中速	溫剛

碑的形制

一座典型的碑，可分為上、中、下三個部位：頂端的碑首，又被稱為碑額，上面多以篆書或隸書刻上標題，輔以周邊的蟠飾或浮雕。中段的碑身是刻有碑文的主體，正面稱為碑陽，刻有碑文，反面稱為碑陰，多刻有題名。一座碑的最下方則是碑座，常見龜趺或方趺兩種造型。

以結體為評價內容的東漢碑版隸書一覽表

作品	字形			體勢		中宮		筆畫分布	
	正方	橫方	豎方	平正	欹側	緊	鬆	均勻	變化
張遷碑	✓				✓	✓		✓	
乙瑛碑	✓			✓		✓		✓	
禮器碑		✓		✓				✓	
史晨碑		✓	✓	✓				✓	
張景碑		✓		✓				✓	
曹全碑		✓			✓	✓		✓	
石門頌				✓			✓		✓
開通褒斜道刻石			✓	✓			✓		✓
楊淮表記				✓			✓		✓
西狹頌				✓				✓	✓
鮮于璜碑	✓			✓		✓		✓	
夏承碑	✓					✓		✓	
華山廟碑		✓		✓		✓		✓	
韓仁銘碑		✓				✓		✓	
子游殘石		✓				✓		✓	
陽嘉殘石		✓				✓		✓	
尹宙碑	✓				✓	✓		✓	

傳世的東漢碑版達一百七十餘種，所表現的書法風格也多種多樣。其中最受後人稱道的，是漢隸「館閣體」的代表作〈禮器碑〉。清王澍《虛舟題跋》云：「此碑上承斯、喜，下啟鍾、王，無法不備而不可名一法，無妙不臻而莫能窮眾妙。」這種碑刻隸法，對後世的影響也最大。可以說，隸體書

拓本

以宣紙與墨自碑刻或器物上拓下的書跡或圖案稱為拓本，最早出現於唐代。文物本體剛出土時首次拓印的成品稱為「初拓」。拓本類型又因為墨與紙的差異有不同的名稱，使用豎紋紙配合油煙墨拓下的拓本，色澤烏黑且有浮光，稱為「烏金拓」。使用橫紋紙配合松煙墨所拓下的拓本色澤較淺呈青色，稱為「蟬翼拓」。使用朱紅色顏料拓下的則稱為「朱拓」。

法至漢末已經發展到頂峰，處於盛極而衰的境地。

長沙馬王堆漢墓

馬王堆漢墓是西漢初期長沙國相、軑侯利倉及其家屬的墓葬。一九七二年，湖南省博物館與中國科學院考古研究所共同發掘了一號墓。一九七三至一九七四年初，又發掘了二號和三號墓。由於馬王堆漢墓兩千多年來從未被盜，保存完好，因此出土了大量的文物，震驚了世界。特別是一號墓出土的歷兩千年不腐的神奇女屍及三號墓出土的大量帛書文獻，為研究西漢初期的歷史提供了翔實的資料。據《史記》和《漢書》記載，長沙相利倉於漢惠帝二年（前一九三）卒。二號墓發現「長沙丞相」、「軑侯之印」和「利倉」三顆印章，表明該墓的墓主即第一代軑侯利倉本人。一號墓發現年約五十歲左右的女性屍體，墓內又出「妾辛追」骨質印章，墓主應是利倉的妻子。三號墓墓主遺骸屬三十多歲的男性，可能是利倉兒子的墓葬。三號墓出土的一件木牘，有「十二年十二月乙巳朔戊辰」等字樣，標誌著該墓的下葬年代為漢文帝十二年（前一六八）。一號墓內棺覆蓋了一幅精美的T型帛畫，畫面上、中、下三部分別表現了天上、人間與地下的場景，體現了當時楚地的傳統習俗。同時，一號墓還出土了大量陪葬用的漆器，如杯、盤、化妝盒等。在三號墓中出土了大量的帛書，其中包括《易》、《老子》、《戰國縱橫家書》、《養生方》等漢初學術與方術文獻，其中《易》與《老子》都與今本有較大的區別，被認為是這些書正式定本之前流行的傳抄版本之一。大量的方術文獻有助於了解漢初的占卜、星相、醫術、房中術等內容。帛書的字體接近於漢隸而別具一格，被書界稱為「馬王堆體」。

窮則思變、形體多姿的六朝隸書

隸書到東漢桓、靈時期，已發展至極致。同時，隨著魏、晉時期楷書的興起與普及，隸書也逐漸被楷書所取代而退出了實用階段，僅以其獨特的審美價值被保留下來。

此時，從文學發展而來的玄學，也有力地推動了藝術精神的自覺，形成了書法史上的又一個輝煌時期。書家們從審美的要求出發，對隸體書法進行了多種形式的美的探索，使得這一時期的隸書書法呈現出多采多姿的景象，其主要表現為：一、襲漢末之流俗。隸書發展到〈熹平石經〉，已成為嚴格的廟堂書法。由於這種書法過分地強調某一方面的社會功利目的，因而就犧牲了其最精髓的藝術個性和審美價值，在書法上主張法度規範、不逾繩墨。三、國時期鍾繇所書的〈上尊號奏〉和〈曹真殘碑〉、晉朝的〈張朗碑〉等都屬於此類。這種書體點畫堅挺，筆法迅捷，主筆誇張，波挑明顯，在用筆上雖不失漢法，也正是這種書法，才開了唐隸之先河。其整體上雖顯得莊重、精妙，但缺乏漢碑的凝重、渾樸之氣。二、章草繼續發展。章草作為隸書的草寫體，在字體和書體的演變上具有雙重意義。在字體上，它使隸書過渡到楷書；在書體上，它又使隸書過渡到今草。作為楷書母體和後來一切草書之祖的章草，在六朝時期的書壇上並沒有銷聲匿跡，如晉索靖的〈月儀帖〉、〈出師頌〉等。這種書體用筆是隸，結體似楷，意態為草。三、以隸為主略帶楷意的隸楷體。魏、晉時期興盛的楷體書法，對隸體書法也產生了深刻的影響。特別是在北碑中，這種隸楷體非常多，如為數眾多的北朝摩崖法，對隸體書法是隸，結體似楷，意態為草。三

西晉索靖〈出師頌〉（局部）

144

石刻和隋朝的部分造像題記。隸楷體方重安穩，其結構全用隸法，用筆則多為楷體，因而顯得清勁峻峭。

四、隸用篆法。這類書法作品，結構全用隸法，在筆畫造型上運用篆書的某些寫法，通過一些圓弧形的筆畫，力圖使隸書已呈現出的呆板結構發生一些變化，其代表作為隋朝的「正解寺殘碑」等。

書法藝術發展至隋朝，經過數百年的隸、楷、篆的雜糅，魏、晉以來藝術主體精神和客體化自由的發展，以及藝術家們不斷自覺地強化對「法度」的追求，使書學思想從魏、晉、六朝的超形質而重精神、追求天真自然的審美趨向，逐步地轉向並形成新的注重形質、注重法度的審美定勢。可以說，隋朝在書法史上具有承先啟後的重要地位。它上承六朝遺緒，下開唐隸之風，使得隸體書法過分地強調裝飾性，一味地追求平穩工整，以致日趨僵化，直接造成了隋朝以後的唐、宋、元、明近千年隸體書法的衰微。

什麼是八分書

何謂八分書，歷代說法不一。南朝宋王愔說：「王次仲始以古書方廣少波勢，建初中，以隸草作簽法，字為八分，言有楷模。」齊蕭子良也說：「王次仲飾隸為八分。」宋郭忠恕則說：「書有八體，漢蔡邕以隸作八分體，蓋八體之後又生此法，謂之八分。」因為魏、晉時期的楷書又稱為隸書，所以將有波磔的隸書都叫做八分書。唐杜甫〈李潮八分小篆歌〉：「陳倉石鼓又已訛，大小二篆生八分。」《唐六典》稱：「四曰八分，謂《石經》碑碣所用。」漢代成熟的隸書，字形扁方而規整，用筆上有蠶頭燕尾的特點，具備這些特點的隸書稱為漢隸，也稱八分。

• 爨寶子碑，桓玄太亨四年，即東晉安帝義熙元年（四〇五）。

• 隴東王感孝頌，北齊武平元年（五七〇）。

趙文淵
• 西嶽華山神廟碑（又名華嶽頌），北周天和二年（五六七）。

■隋
• 太平寺碑，文帝開皇九年（五八九）。

• 正解寺殘碑，文帝開皇十六年（五九六）。

• 青州默曹殘碑

隸書式微的唐宋元明時期

唐朝至明朝近千年的書壇上，由於多種歷史原因，造成了隸書的衰微，其主要表現為：一、以楷法作隸書，使隸書漸趨方整，失去了應有的生機；二、在唐以後的科舉考試中，楷書成為應試的標準字體，書體以封建皇帝和主考官的好惡為轉移，再加上如「顏氏字樣」、「干祿字樣」等標準抄書、寫書體式以及宋以後標準印刷體的出現，使唐以後特別是明代，雖有重書之名，且書家眾多，但唯以應考、干祿之故，不復能推陳出新。至於隸書，更沒有多少發展與創新，遠不如漢隸豐富多彩。雖也有幾位隸書名家，大抵也只在繼承的範圍之內；三、帖學盛行。宋代以後，由於皇帝的大力提倡，帖學大盛，明代更有僵死的館閣書體。此時，人們在日常生活中已很難看到兩漢的刻石，隸書作為一種實用文體也早已成為過去，人們只能通過留傳下來的書帖來臨習，對隸書的認識不免流於膚淺。於是，隸書一方面囿於帖學臨摹而法度愈加森嚴，另一方面在書寫時往往忽視了隸書本身的規定性，致使隸書逐代式微，至明，「篆籀八分」，幾於絕跡」（祝嘉《書學史》）。唐玄宗李隆基曾獨開門徑，力倡隸學，一時隸學成為風尚，並出現了一批以隸見長的書法名家，但他們的隸書均是以楷入隸，而且在當時大一統和粉飾太平的政治文化環境下，其作品大都是端莊典雅、肥厚妍麗、平直刻板、波磔分明、左舒右展、追求法度、裝飾性強而缺乏生機和意趣，因而仍然不能扭轉隸書式微的不利局面。

式微期的隸書特點，主要表現在：一是明顯受到楷書影響。如北齊時期的〈感孝頌〉等作品，明顯表現出楷書體勢和筆意的滲入，如果將把挑畫、鉤畫和雁尾等筆畫遮蓋，會使人誤以為是楷書作品，其筆法的顯著特證是關注筆畫兩端、中端平順輕滑，改變了漢代隸書「中實」、「遒勁」的筆法特徵，從而使作品表現出類似於褚遂良〈伊闕碑〉的清朗俊美、簡潔開張。二是個性色彩消失，作品概念化、模式化。如受「標準化」隸書〈熹平石經〉影響的唐代徐浩所書〈嵩陽廟觀碑〉。唐代孫過庭〈書譜〉論述書法結體說：「初學分布但求平正。既能平正，務追險絕。既能險絕，復歸平正。」我們暫且不說先後兩個「平正」的確切含意，但就「平正至險絕」而言，是需要在書寫中追求變化……體

■唐

褚遂良
• 伊闕碑

徐浩
• 嵩陽廟觀碑

玄宗李隆基
• 石台孝經碑，天寶四年（七四五）。
• 紀泰山銘（碑額），開元十四年（七二六）。

146

唐玄宗〈石台孝經〉拓片（局部）

北齊〈感孝頌〉拓片（局部）

勢、結體、筆勢、方圓、大小、輕重、虛實、性靈、情趣……這是我們在書法欣賞和撰寫時務必要注意體會和追求的內容，像〈禮器碑〉的「無意於變而變」是熟極之後的自然表達。三是由於生疏的原因。衰變期隸書的書寫，往往故意誇張符號化的波磔筆畫，風格做作浮華。如唐玄宗〈石台孝經〉，就是隸書衰微階段的一種力不從心追求的反映，鼓弩為力和浮華是其明顯特徵，作品缺乏漢代隸書震撼人心的力量，亦即缺乏精神的、生命的、審美的、性情的、技法的力量。

何謂破體書

「破體」二字，最早出現於唐徐浩〈論書〉中，原文為：「厥後鍾善真書，張稱草聖，右軍行法，小令破體，皆一時之妙。」這裡的小令指的是王羲之之子王獻之。唐張懷瓘《書議》曰：「子敬之法，非草非行，流便於草，開張於行，草又處其中間。」另外唐戴叔倫〈懷素上人草書歌〉和宋吳曾《能改齋漫錄‧論文》及清錢謙益〈華山廟碑歌〉也均對破體一詞有解釋。因此，何謂「破體書」，歷來學界爭論不休，歸納起來比較有代表性的有以下幾種解釋。一是指書法結構的變體，是王獻之創造的非草非行、多體雜糅並存的行草書和一筆書。另一種解釋是，破體書法中的「破」字即不完整之意。從多體雜糅這點來立論，破體書法有三種，即大破體、小破體、全破體。大破體是指四種以上破體書法作品，給人錯落有致的感覺；小破體是指三種書體以內的破體書法作品，給人

東晉王獻之破體書示例

秀美、清新之感覺；全破體是指字字皆為破體書法，給人一種雜亂無章的感覺。總之，破體書法是中國書法的一枝奇葩，它打破了單一書風的流行和限制，融會貫通各種書體進行創新，成為書家施展才華、表現思想、抒發個性的良好載體。

書道中興的清代隸書

清代的隸體書法大致分為三個時期：一是清初書壇。有成就的隸書書家多為前朝遺民。亡國破家的複雜心情，使他們需要傾訴自己的滿腹心語，藉以平衡顛倒紊亂的精神。而最直接的宣洩感情方式，就是以歷代士大夫用來消遣的丹青翰墨作為代用品。他們的隸書深受明朝董其昌、陳繼儒等人的影響。於是，清初的隸書一方面盛行帖學，延續了宋、明以來的柔媚書風；另一方面在風格上以熱烈、明快立於古代書史之林。這些遺民書家雖技術不完滿，宣洩太過，但絕無無病呻吟、矯揉造作的缺點。被譽為清初三隸的王時敏、朱彝尊和鄭簠，基本上代表了清初隸書的風貌。

二是清代中期。清代書壇發展到乾、嘉時期，由於當時朝廷實行嚴酷的文化鉗制政策，使得大批學者再也不敢致力於經世致用之學，只好轉而埋頭於故紙堆中。雍、乾時期，隨著金石之學的逐步興起，碑碣的大量出土，佳拓的傳布日廣，出現了大量金石學方面的著作。這些本來是作為學者用於解經證史的資料，卻被越來越多的學書者藉以研求書法，考據家之所貴，遂為臨池者之所寶矣。這種變化，導致了清代書壇上碑學的興盛和帖學的衰微。早在清初，鄭簠和朱彝尊就力倡恢復隸書古樸奇拙、雄深峭拔的風貌，開闢了碑學的先河。稍後於兩人的金農，在其書法生涯中參碑夾帖，而長於碑學。他以漢、魏隸書為基礎，又從民間書法藝術中汲取養分，形成了以旨趣高雅、法度森嚴、神氣古穆、淳厚凝重為特點的高古奇異的

清鄭簠隸書〈劍南詩〉

■清

朱彝尊
• 臨曹全碑

金農
• 度量如海帖
• 相鶴經軸（漆書）
• 廣陵旅舍之作屏（漆書）

鄭燮
• 宮燈片
• 行書軸（六分半書）

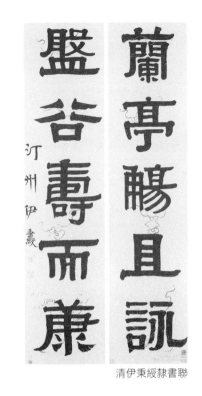

清鄧石如隸書聯　　　　　　　清伊秉綬隸書聯

隸學流派。這一時期有名的隸書家還有鄭板橋、黃易、桂馥、伊秉綬、鄧石如、姚元之等人。伊秉綬的隸書，篆隸結合，善用濃墨，烏亮如漆，筆畫光潔精到，無斑剝的碑跡而有金石之氣。其追溯秦、漢，返璞歸真，是在更高層次上的再現古風。這種古風的再現，恰恰宣告了流美飄浮帖學之風的終結。鄧石如的隸書，為清代隸學的高峰。他以骨勁茂豐、雅潔勻稱的風格，卓然立於眾多隸書名家之中。由於他是在學成篆書之後臨寫漢碑的，因此結構用筆出規入矩，且多新意。其隸書總的來說是方圓並見，以方為主，體勢方正，筆畫平實，重感和力感非常強烈。所以，包世臣將其隸書列為「神品」，認為已臻「平和簡靜，遒麗天成」的境界，從而使碑刻重新獲得了生命力。

三是清末隸書。正當碑學盛行之際，漢簡也不斷地被發現。經過清代中期近百年的雜糅，到了清末嘉

道時期，隸書家們在參研碑版簡冊的基礎上，逐漸開始獨樹一幟，其代表書家有陳鴻壽、何紹基、楊峴、胡震、錢松等人。陳鴻壽的隸書以奇特的造型、古樸的氣息和強烈的個性色彩受到世人的推崇。在結體上，他汲取了漢摩崖石刻的意趣，將隸書結體割裂改裝，使之七零八落，加上用筆清瘦蒼秀，更加顯示了簡古率意、飄逸超脫的古隱士之風。他學隸雖以漢碑為基礎，但在其隸書中卻不見漢碑的方整，有匠心別具之妙。何紹基是清末最有影響的書法家之一，其隸書放浪形骸，鬆弛任性，了無誇飾矯情，筆勢豪宕奇崛，不留古人跡痕，突出地表現了自己的風貌，為光、宣以來開宗立派的大家。楊峴在晚清以精研隸書擅名。他是一位隸書改革派，其隸書不著意於點畫的工整而一味追求情趣。作為清末崇碑抑帖的大家，他又不純以漢碑的陽剛取勝，而是化剛為柔，柔中見剛，彎曲柔韌而又不失雄強之勢。值得一提的是，他的邊款行書滲碑入帖，行書中透出碑味，拙樸可愛。楊峴的隸書，對後世影響很大，如近代大書法家吳昌碩就直接師承於楊峴的書法藝術。

綜而論之，在清代兩百多年裡，由於碑學的勃興，隸書之學成為漢代以後的又一興旺時期，出現了一大批書法家，留下了大量的書法作品，並對近代乃至現代隸書書法產生了較大的影響。

楊峴

- 臨婁壽碑
- 易林語四條屏

鄭板橋與「六分半書」

清代著名書畫家鄭板橋，稱自己的書法為「六分半書」。這種書體參以篆、隸、草、楷等書體的字形，介於楷隸之間。一說因隸書又稱「八分」，故而他戲稱自己所創的非隸、非楷的書體為「六分半書」，至於其所謂的「六分半」具體為哪「六分半」，便不得而知。鄭板橋的書法是典型的以碑破帖，他在〈署中示舍弟墨〉中自云「字學漢魏，

清鄭板橋六分半書

崔、蔡、鍾繇。古碑斷碣，刻意求索」。

此外他還以以蘭草畫法入書，形成了有行無列、疏密錯落、瀟灑自然、變化莫測的書法風格，體現了獨特的審美情調。

關於鄭板橋創「六分半書」還有一個傳說。據說，鄭板橋年輕時，在歷代書法名跡上下了很大的工夫，達到了很高的水準，但依然不被世人所關注。一日，他從夢中醒來，用手指在自己身上寫字，不經意間，就寫到了妻子身上。妻子被驚醒，問：「你有你的體（身體），我有我的體，為什麼不在自己的體上練呢？」言者無心，聽者有意，鄭板橋從妻子的話中得到了啟發。從此，他另闢蹊徑，融會貫通，在汲取各種書體優點的基礎上，努力熔鑄自己的風格，創造了「六分半書」，從此聲名遠播。鄭板橋的「六分半書」有較高的藝術價值，可謂「前無古人，後無來者」。它打破篆、隸、正、行、草等各種書體之間的界線，將文字的點畫和結構析出後整合，熔鑄了各種書體的優點於一爐，通篇大小、方圓、濃淡、斜正、疏密錯落穿插，猶如「亂石當道」，節奏性強，給人一種靈動跳躍、跌宕有序的感覺。

152

（三）名家述評及名跡賞鑒

在漢代簡牘大量出土之前，人們對漢代隸書的認知，主要是通過刻石隸書和歷代書法史論文獻。

漢代簡牘的大量出土是近百年的事情，現有漢代簡牘出土資料，向我們展示了篆書是如何經過草寫首先演化為隸書，如何演化為草書（章草）並為下一步的楷書、行書演化做好準備的。

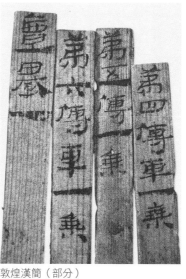

居延漢簡（部分）

敦煌漢簡（部分）

敦煌漢簡與居延漢簡

漢武帝時期，在河西走廊設置武威、張掖、酒泉和敦煌四郡，之後又建立起東自五原西至居延的邊防要塞，那裡遺存下來大量的漢代竹木簡，書寫年代自西漢初期至東漢之後的魏、晉時期。其中，敦煌漢簡數量巨大、風格多樣，是漢代竹木簡牘的重要代表之一。

簡牘書法呈現「無意於書」的自然書寫狀態，其藝術水準是「無意於佳而佳」。敦煌漢簡的單字墨跡大多在十公釐以內，有的小字（如「陽朔二年車輦簿」中的字）僅三至四公釐寬，個別的「大字」寬為二十五公釐。

敦煌漢簡中的書體包括隸書和章草二種。隸書書體已經演化為成熟狀態，波磔形態明確、規範，書寫流利，並且改變馬王堆西漢墓竹木簡的縱向波磔為橫向延展。筆畫橫與豎的轉折處以「方折」為基調，筆法造型更加多樣：頓筆方折是最常見的折筆方法，類似於行楷書的折筆筆法，筆法又可分為聳肩方折、平肩方折和溜肩方折三種形態；提筆後縱向方折，類似於楷書和魏碑的筆法。其單字

體勢、筆勢的橫向延展，與行氣的縱向排列構成強烈的視覺對比，再加上筆法的起伏、波磔特徵和行草筆意的回環與呼應，從而引起視覺與心理強烈而美妙的感受。

與敦煌漢簡的整體風貌相比，東漢時期的居延漢簡書寫更加突顯草書筆意，即隸書的隸書作品。其特點是體勢沉靜、端莊、秀雅，提筆書寫僅以筆尖接觸竹片，筆畫細勁肯定；筆勢左右開張拓展，有起伏變化，加上明顯的波磔用筆和熟練的書寫節奏，使作品在沉靜、端莊和秀雅中，流露出東漢刻石隸書難得的隨意與靈動。以此竹簡的神韻，理解、臨習刻石隸書〈禮器碑〉，就很容易表達該碑清新、勁健、流美的風格特點。「遂長病書」竹簡的書寫風格，介於章草書「死駒孩狀」和嚴謹、精細隸書「塞上烽火品約」之間，類似隸書與行書交融的狀態。其特點是文字體勢和筆勢呈左下—右上動態變化，筆速適中，提筆與按筆幅度變化比較大，「雁尾」筆畫的波磔特徵明顯突出，體勢橫向延展，但絕無規範化的橫平豎直，筆畫內部用筆蘊含微妙的橫向「S」筆路變化，字內筆畫空間比較勻稱，但上密下疏特徵顯著，筆畫書寫體現出輕重、虛實的筆法變化。

武威漢簡中大約書寫於西漢成帝時期（前三三—前七）的武威「儀禮」木簡，呈現出古樸、溫厚的風格面貌。作品體勢橫向，但不過分左右延展；波磔特徵明確，但不誇張；字間距明顯加大，行氣布局疏朗自得；字內空間與字外空間對比強烈；字體結構左斂右舒、上斂下舒，筆法的起伏和圓轉特徵明顯。此作品好像是一位太極高手，氣息沉定，寓動於靜，綿裡藏針，偶有發力。

甘谷漢簡是目前出土發現的東漢中晚期隸書的代表作品，書寫於東漢桓帝延熹元年至二年（一五八—一五九）。不同於武威「儀禮」木簡的結構內斂和布局疏朗，甘谷漢簡結體峻拔開張，布局勻密。作品很像少林長拳，中宮內收，舒展大方，節奏硬朗。體勢端莊而筆勢延展飄逸，筆畫布局勻整，中宮收緊而「主筆」突出，筆畫圓潤渾厚而又勁健颯爽。

甘谷東漢簡（部分）

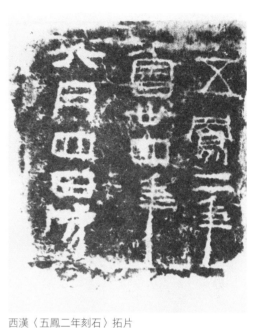

西漢〈五鳳二年刻石〉拓片

以上所述是規範、嚴謹、成熟的漢代簡牘隸書實例，從以上分析我們可以具體地認知自然書寫狀態下隸書的形態演化過程。但是漢代簡牘隸書是風格細緻多樣、有生命力、發現認識時間較短的書體存在，其中還蘊含大量草書、行書和楷書的書寫因素。對於漢代簡牘書法的全面認識，有助於我們更加全面地理解漢代隸書的全貌和篆書向隸書、草書、行書、楷書的具體演化過程。

漢代刻石

〈五鳳二年刻石〉，長七十公分、高約四十公分、厚約二十四公分，隸書三行，共十三字。其文曰「五鳳二年魯卅四年六月四日成」，刻於西漢宣帝五鳳二年（前五六）。作品方正古樸，欹側變化不大，但是右一和右三行通過控制橫畫的起筆位置和長短，使每個字的重心線自左向右移動，產生動勢變化，兩個「年」字的末筆豎畫伸展飄逸，是典型的自然書寫的筆法。

〈五鳳二年刻石〉和稍晚的〈萊子侯刻石〉，均無明顯成熟的波磔筆法特徵，可能是由於當時書刻者自身的原因。因為，在此二刻石之前的竹簡和刻石隸書已經成熟，波磔筆法能夠自然流麗地寫出。也許正由於成熟隸書符號化波磔的隱含，才使作品平添了高古的氣息。

〈萊子侯刻石〉，高四十四公分，寬六十五公分，七行，共三十五個字，隸書。行與行之間有縱向界線，作品讓人產生寫於「冊」上的感覺。作品右端起始二行體勢端正方整，筆畫瘦硬勁健。右三行起，體勢開始欹側變化，筆速加快，橫畫的用筆方向變化逐漸激烈：仰橫與臥橫、右上與右下對比強烈。左端第二行加大按筆力量，線型粗壯。左端末一行筆法回復細勁，但字形大小和欹側變化強烈。短短的七行三十五個字，體現出了自然書寫過程從起勢到高潮的筆勢和章法布局的書寫規律。

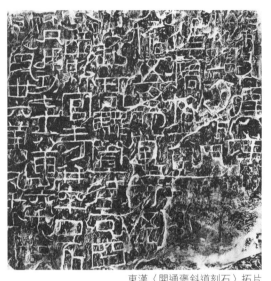

東漢〈開通褒斜道刻石〉拓片

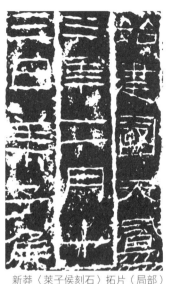

新莽〈萊子侯刻石〉拓片（局部）

〈開通褒斜道刻石〉刻於東漢永平六年（六三），為東漢早期摩崖刻石隸書。其特點是體勢方整，筆畫像線描畫的線條一樣勻細，無太多粗細變化和明顯的波磔特徵，既有隸書的方整簡捷，又內含篆書「婉而通」的特點。這裡的「婉」是指筆線內部的起伏和向背筆法變化，「通」則是指線條質樸單純、氣韻流暢、一瀉千里的筆勢。字間距和行間距比較密集，字內空間和字外空間勻整化一、融為一體，字形大小、體勢敧側和線條疏密自然變化。因此，〈開通褒斜道刻石〉的風格特徵是：方整古拙、茂密充盈、開張大氣而又靈動自然。

字體結構方整，首先表現在每個字的筆畫都統轄在方形的幾何形空間之內，很少見到簡帛墨跡和其他刻石隸書的橫向、豎向和斜向筆畫伸展飄逸的書寫特徵。這表明〈開通褒斜道刻石〉的書刻者，具有明確的書寫造型意識和很強的掌控能力。其次，字體結構有意識地誇張和弱化，如「開」字，「門」部的比例明顯增大，幾乎占了書寫面積的五分之四；再如「通」字，「門」部的比例誇張強烈，「走」部在視覺效果上幾乎弱化到可以「忽略不計」的程度。最後，雖然由於橫向和豎向筆勢的強化，造成通篇筆畫「橫平豎直」特徵明顯，但絕不是一般規範意義上的橫平豎直。如「開」字，全部橫向筆畫呈「左低右高」傾斜，「門」中左右六根三組橫向短橫畫，各自在同一斜位置上，三條斜線呈右上至左下的放射狀分布，「門」部中的左右部分，在造型比例上也有明顯的變化；「開」字中，「門」部四根豎向筆畫向左下傾斜，「開」中兩個豎

東漢〈石門頌〉拓片（局部）

東漢〈楊淮表記〉拓片（局部）

向筆畫向右下傾斜。再如「通」字，上面四筆橫畫順應「開」字的體勢與筆勢，下面橫畫（走字末筆）改變方向，呈左上至右下傾斜，與「開」字中兩豎向筆畫呼應，並且與「開通」兩字中的橫向筆畫特別是右上至左下的豎向筆畫形成對比，使字體結構在變化中得到均衡的穩定處理。正是由於這些「大巧若拙」的細節性書寫的藝術處理，使此摩崖刻石在方整簡樸的風格之中避免了呆板和笨拙。

〈石門頌〉和〈楊淮表記〉同為陝西地區的摩崖刻石，刻製年份相差僅二十五年。與同時期碑版刻石隸書的成熟形態相比，兩者屬於同一風格：即古樸、自然、大氣。但兩者又具有明顯的特徵差異。〈石門頌〉體勢端莊飽滿，形狀扁方，大小統一，行筆從容寬博，有帝王之象、廟堂之氣。〈楊淮表記〉體勢欹側明顯，形狀有扁方、正方、長方之別，大小錯落，行筆勁健颯爽，有書家之氣。在結體上，〈石門頌〉筆畫結構勻整，氣勢開張，但筆畫控制在扁方幾何形之內，筆勢開張但內斂筆意強烈。〈楊淮表記〉結體或緊或鬆，筆畫隨意多變，字內空間比較密集而字外空間疏朗，中宮收斂、長畫（橫、豎、撇、捺）延展恣肆。在用筆上，〈石門頌〉以圓筆為主，近似於篆書筆法，中度按筆，行筆呈自然「同向」弧形筆勢，行筆舒緩從容，小動作變化不多，波磔筆法收斂。〈楊淮表記〉以方筆為主，輕按筆，線形瘦硬，行筆過程自然起伏變化，但筆勢方向變化多端，行筆勁健快速，波磔筆法特徵收斂。總之，〈楊淮表記〉在結體和筆法書寫方面已顯露出早期楷書的痕跡，如

「郎」、「蔡」、「書」、「舉」、「孝」等字。

〈石門頌〉，碑額題刻「故司隸校尉犍為楊君頌」，因刻於陝西褒城縣東北褒斜谷石門崖壁而得名，刻於東漢建和二年（一四八），是東漢隸書「圓筆放逸」的代表。〈石門頌〉結體寬博、舒朗，單字結構結構處理有兩種情況：一是中宮收緊，長畫放逸，如「達」、「為」、「祖」、「命」等字；二是外形規整，內部結構比較勻散，如「惟」、「靈」、「城」、「高」等字。筆法主要是藏頭護尾、中鋒圓筆、寓方於圓，筆力勁健，筆勢流動奔放、頓挫起伏。

首先，「藏頭護尾」、「中鋒圓筆」和「寓圓於方」是決定〈石門頌〉沉著、圓渾、高古等品格的筆法因素，前人評論其筆法與篆書筆法相似，大概緣於此。如「惟」、「川」等字，中豎畫和大部分橫畫，篆書筆意明顯。但〈石門頌〉的「圓筆」形態有五種變化形式：一是逆向藏鋒、筆鋒圓轉或配合按筆動作，類似於篆書中鋒圓筆；二是逆向藏鋒、筆鋒圓轉並且突然折筆改變運筆方向，如「光」字上部兩點畫、「口」的左豎畫、「川」字左撇畫等；三是藏鋒表現為「圓中帶方」或「方中帶圓」，是介於「標準化」篆書圓筆和隸書方筆之間的某種狀態，有的筆畫「圓」的因素多一點，有的「方」的因素多一些；四是中鋒運筆，呈「弧形」起伏變化，絕無概念化的橫平豎直；五是收筆回鋒，特別是波磔筆法動作收斂，筆勢圓通流暢，有別於〈禮器碑〉波磔處的「重按筆」強化方筆力度的筆法。其次，「筆力勁健」、「筆勢流動奔放」和「頓挫起伏」筆法，使此作品「沉著、圓渾、高古」，亦即其品格相容圓勁、古樸、放逸、開張大氣。

與前三件摩崖刻石隸書相比較，〈西狹頌〉比〈楊淮表記〉早兩年，其隸書書體特徵中的「楷書」因素更加顯著。這說明在當時，隸書一方面繼續成熟、興盛，並作為官方和刻石的通用書體樣式，另一方面同時孕育了楷書早期的書寫意識和造型因素。〈西狹頌〉體勢端莊、字形正方、中度按筆、結體鬆緊隨意。筆畫的書刻更加精緻，

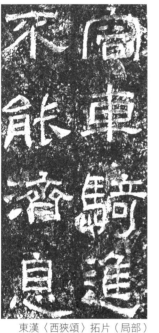

東漢〈西狹頌〉拓片（局部）

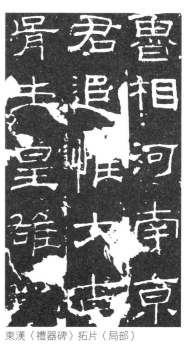

東漢〈禮器碑〉拓片（局部）

能夠表現出筆墨書寫方筆與圓筆、藏鋒與出鋒、方折與圓轉、提筆與按筆，以及自然書寫狀態中行筆筆意的細微變化。作為摩崖刻石作品，其書刻技藝的精湛，不亞於同時代碑版刻石的水準，反映了東漢隸書刻石技藝的全面興盛。

多種書體因素的雜糅，是其另一個重要的藝術特徵。此作品以隸書書體為基調，如「陽」、「君」、「降」、「豐」等字寬博體勢和規範化隸書書法的表現，以及大量隱含楷書書體和行書筆意，如「知」、「郎」、「民」、「詩」、「滅」、「則」等字為楷書寫法，行書筆意隱含在筆勢的跳宕和呼應之中。

〈禮器碑〉，全名「魯相韓敕造孔廟禮器碑」，因此又稱「韓敕碑」，刻於東漢永壽二年（一五六）。如果說〈張遷碑〉是東漢碑版隸書「方筆—按筆」的代表，那麼〈禮器碑〉則是「方筆—提筆」的代表。其特點有二：一是端莊、穩健、厚重，既有碑刻書法的廟堂之氣，同時又具有筆墨自然書寫自然、輕鬆的狀態；二是書刻成熟、規範，堪稱隸書書法的典範。但作品並未被形式規範約束，表現為結體和筆法的生動多變。

首先來看特點一：端莊、穩健、厚重的廟堂之氣與自然、輕鬆書卷之氣的融合。〈禮器碑〉體勢端莊平正，結體和筆法穩健厚重、清剛颯爽，其筆法特徵是方筆、提筆、筆力雄健，波磔收筆處和少量字的筆畫作重按筆挑起，作品在細勁、清剛、勁健的基調中透出樸厚之氣。大部分筆畫是提筆書寫，筆尖觸碰「紙面」，因此〈禮器碑〉與〈張遷碑〉雖然同屬「方筆」，但有明顯差異。「提筆—筆尖」觸碰紙面，使筆毫的藏鋒動作表現為兩類狀態：一是逆向藏鋒，二是斜向切入藏鋒。逆向藏鋒在鋪毫蓄勢之後的折筆角度與〈張遷碑〉相同，有直角、鈍角和銳角三種折筆方向，區別在於〈禮器碑〉「提筆—鋒尖」接觸紙面，筆鋒運動的幅度比較小，往往是在技藝熟練的基礎之上、有意無意之間的隨筆自然書寫，不像〈張遷碑〉「粗毫重按」提供的「筆筆到位」的寬敞空間。清代書家王澍評論〈禮器

碑〉說：「書到熟來，自然生變……此碑無意於變，只是熟故。」〈禮器碑〉清剛、超逸的品格，得益於在有意無意之間獲得筆法的精湛與多變，但初學者臨摹此碑，應當「有意」追求。「斜向、切入」藏鋒，主要運用在筆畫繁雜的字和比例較小的筆畫上，筆勢明顯（如「壽」、「青」、「歡」、「靈」等字），並且與明確逆向藏鋒筆法的字交互出現，筆畫之間、單字之間形成隱含的動──靜、輕──重、虛──實氣韻變化，使莊重與自然、飄逸與沉著、廟堂氣與書卷氣巧妙地融為一體，故王澍評價說：「此碑無意於變，只是熟故。若未熟便有意求變，所以數變而輒窮。」

其次來看特點二：〈禮器碑〉突破成熟規範的束縛，結體筆法生動多變，堪稱典範。王澍評論此碑「無字不變」，我們欣賞此碑發現：不僅僅是「無字不變」，而且前後的書寫狀態、字間距、體勢、字形大小、筆法也都在變化。書寫狀態從莊重肅穆到平靜從容再到任性遣興，字間距從整齊劃一到舒朗再到錯落隨意，體勢從端莊開張到平和再到欹側野逸，字形從飽滿方正和扁方再到恣肆多變，筆法從勁健清剛到遒麗超逸再到任性揮毫，總的來說，書寫狀態從對碑版刻石的「眷顧」，逐漸進入自然書寫。

〈曹全碑〉，全名「漢郃陽令曹全碑」，立於東漢中平二年（一八五），是東漢碑版隸書「圓筆流麗」的代表。

〈曹全碑〉像一個教養良好的儒雅之士，與人友善、態度謙和、性情溫順、不喜張揚、生活美滿、適意自得、與人保持適度距離。其風格特徵得益於舒朗的字間距和行間距、舒緩的筆勢、圓潤的筆法，以及左右均衡、布白均勻。仔細研究可發現，〈曹全碑〉並不是概念化完全中規中矩的「人」，其個性特色內含於表面的共同性之下。除少量豎畫的「垂直感」明確外，其他筆畫均呈弧形、「S」形，即使短小的點畫，也呈現「S」形筆意，強化了作品的圓柔特徵和筆畫及其結體造型的豐富。其單字外形包括規則的幾何形（方形、圓形、梯形、倒梯形、三角形、菱形）和不規則的幾何形，兩者穿插出現，其中以不規則的幾何形居多，長度誇張的撇畫和捺畫更增強了單字外形的複雜變化。通過單字結構的鬆散「解構」、錯位和長畫（如捺畫）超越單字方格空間的延展，使單字體勢主線傾斜或扭錯，增添了作品的險絕動勢，使字與字之間的欹側關係增強。

〈曹全碑〉筆法圓潤，但不是一般理解的中鋒圓筆。其特點是起筆、收筆均藏鋒。起筆多為「斜向入紙」藏鋒，但每個字的且行筆與收筆之間、收筆處的按筆與挑起自然流暢，並沒有像〈禮器碑〉那樣表現出大幅度的提按動作，但每個字的

160

東漢〈張遷碑〉初拓片（局部）　　東漢〈曹全碑〉拓片（局部）

運筆方向、按筆力度、收筆出鋒方向變化多端。〈曹全碑〉筆法中的「潤」，表現在筆毫蘸墨較飽、筆畫肥美而不乾硬。因此，我們體會其筆法，要著重理解圓中帶方、柔而不弱、潤而不腫，以及圓潤與遒麗相融合的特徵。

〈張遷碑〉刻於東漢中平三年（一八六），是東漢碑版隸書中「方筆、古拙」的代表作品之一。東漢中後期，隸書的自然書寫和碑版刻石全面成熟。與此同時，隸書在自然書寫過程中又逐漸弱化其符號性的「波磔」筆法，由於書寫速度加快和對結體、筆畫的簡省，從而產生了楷書和行書的造型特徵因素。〈張遷碑〉在這一環境中，還只是對波磔筆法進行收斂的書寫，著重強化體勢欹側、方筆筆法和運筆過程中的複雜變化。

〈張遷碑〉的體勢欹側是通過兩方面來實現：一是單字造型的不穩定感，二是字與字之間的欹側關係。〈張遷碑〉給我們的第一印象是「方正」，筆法是方筆，字形接近正方形。通過細緻觀察我們發現，〈張遷碑〉是「方而不正」的：單字外形是不規則的四邊形；橫向筆畫呈左低右高，豎向筆畫多為斜勢；同一邊線上的筆畫起筆位置呈「左上至右下」斜線，「王」字三個橫向筆畫起筆位置呈左低右高，豎向筆畫多為斜勢；同一邊線上的筆畫起筆位置呈點狀斜線，如「之」字上部三個豎向筆畫起筆位置呈左高右低斜線，大部分字的下部邊線呈「左下至右上」或「左上至右下」斜線，有意壓縮局部筆畫，如「龍」、「行」、「以」、「係」、「肱」等字壓縮右半部筆畫，「煥」、「隱」、「縺」等字壓縮左半部筆畫，「帝」、「幕」、

「六」、「君」、「吾」等字壓縮下部筆畫。這些造型因素，決定了每個單字的不穩定感。不穩定的單字為了取得均衡的穩定，就需要在同一行中與下面的字形成不同的動勢對比關係。像「之」字的折線左右擺動，我們稱之為欹側關係。欹側不僅能保證字與字的均衡性穩定，還增強了字與字之間的連貫動勢，這在行、草書中體現得十分明顯，在篆、隸書和楷書中由於表現比較含蓄，需要用心體會。

對於〈張遷碑〉的方筆筆法，有人認為不符合自然書寫規律，是刻工不尊重書寫墨跡的「粗劣」之作，其實不然。〈張遷碑〉正文隸書與篆書碑額同屬方筆，方筆風格和諧統一。正文隸書方筆形態豐富多變，主要體現在起筆和收筆處，起筆處方筆有三種書寫狀態：一是逆向鋪毫，藏鋒折筆。主要有直角折筆、鈍角折筆和銳角折筆三種形態；二是與筆畫方向呈垂直角度落筆折筆調整筆鋒；三是逆向鋪毫藏鋒180°折筆調整筆鋒。

〈張遷碑〉運筆過程中的複雜變化，主要包括筆勢的相承與相背、行進與駐留、順勢與逆勢、按筆與提筆。如「君」字，上三橫畫與上一橫畫筆勢相承（均為上弧橫畫）、上三橫畫（下弧）與上一、上三橫畫相背（上弧下弧）。再者，〈張遷碑〉是重按筆（摩擦力大），「駐留」是按筆力量大（阻力大），行進與駐留是平移與按提的合力效應。「行進」是平移力量大（前進動力大），因而運筆需要雄強的筆勢與筆力，反映在書寫動作上，是筆勢雄強而又運筆緩慢。「順勢」包含兩層意思：一是用筆方向自上而下、自左至右為順勢，反之，自下而上、自右至左為逆勢；二是用筆方向與前面筆畫方向相同，不斷重複，稱為順勢，如果與之前筆畫行筆方向相反，稱為逆勢。順勢、逆勢與相承、相背有相通的內容。順勢和逆勢在行、草書法中體現得很明顯，在篆、隸和楷書中運用得含蓄一些。順勢、逆勢、影響起筆的位置、筆鋒入紙的角度、藏鋒異，特別是在嚴格用筆順序（筆順）中運筆方向的反向變化。順勢與逆勢、相背有相通的內容、筆鋒入紙的角度、藏鋒的程度、運筆方向、運筆快慢、筆鋒提案和行留、收筆是否回鋒、收筆輕重、收筆方向。最後來看按筆與提筆、按與提是筆力上下方向的動作變化。標準小篆書體的筆法隱藏提按，尤其在筆畫中段是穩定的筆毫平向移動，因此筆畫圓潤、均勻、安靜，而隸書強化方折與波磔，使提按筆法相對明顯許多。〈張遷碑〉的提按既含蓄又強烈。提按「含蓄」，是說〈張遷碑〉筆畫重按筆、運筆平實，波磔書寫動作也比較收斂；提按「強烈」，是指在重按筆筆畫中提按的微妙變化，即可產生強烈的視覺心理反應。以上具體的用筆內容，共同構成此碑運筆過程中的複雜變化。

東漢〈乙瑛碑〉拓片（局部）

〈乙瑛碑〉和〈史晨碑〉是東漢碑版隸書「方筆與圓筆相容」的代表。〈乙瑛碑〉全名「魯相乙瑛請置孔廟百石卒史碑」，立於東漢桓帝永興元年（一五三）。〈史晨碑〉兩面刻字，故又稱〈史晨前後碑〉，前碑全稱「魯相史晨奏祀孔子廟碑」，後碑全稱「魯相史晨饗祀孔廟碑」。〈乙瑛碑〉筆法特徵是寓圓於方，其方圓兼備表現在四個方面：一、體勢從開篇的正方、平穩逐漸轉變為扁方、欹側；二、運筆方向的轉折從開篇的方折，逐漸演化為圓轉明顯，如「司」、「祠」、「空」、「罪」等字；三、撇筆的提按動作平和，方筆意味趨向收斂；四、筆畫從開篇的寬厚雄壯，到後面轉變為勻稱秀美。〈史晨碑〉方圓兼備的筆法特徵表現在三個方面：一是體勢從開篇扁方、凝重到後來的正方、激宕；二是筆法從開篇的圓中帶方到方圓兼備，從沉靜圓潤轉變為跳宕勁健；三是從開篇緩慢謹嚴的藏頭護尾，到後面提按強烈、收筆盡情出鋒。

東漢〈乙瑛碑〉拓片

漢隸摩崖三大頌碑

作為漢隸成熟期摩崖石刻代表作的〈西狹頌〉、〈石門頌〉、〈郙閣頌〉，並稱為「漢隸摩崖三大頌碑」。〈西狹頌〉，全稱「武都太守李翕西狹頌」，亦稱〈李翕頌〉、〈黃龍碑〉。該碑位於甘肅成縣天井山，鐫刻於東漢靈帝建寧四年（一七一）。〈石門頌〉碑額題刻「故司隸校尉犍為楊君頌」，因刻於陝西褒城縣東北褒斜谷石門崖壁而得名，刻於東漢建和二年（一四八）。〈郙閣頌〉是東漢靈帝劉宏建寧五年（一七二）刻於陝西略陽的一方摩崖石刻。當時，是為紀念漢武都太守李翕重修郙閣棧道而書刻的，故全稱「武都太守李翕析里橋郙閣頌」。三頌中的後兩頌慘遭自然與人為的毀損：〈石門頌〉被剝離於崖壁，歷經輾轉，現藏陝西漢中博物館。〈郙閣頌〉被炸為碎塊，僅存鳳毛麟角。唯有〈西狹頌〉仍壁立於原址，風貌依然，真實地再現了漢隸摩崖石刻藝術大氣磅礡的卓爾風姿，堪稱國之瑰寶。

隸書復蘇的清代

鄭簠和金農是清代隸書復蘇期的主要代表。

鄭簠（一六二二—一六九四）字谷口，上元（今南京）人。其隸書取法《曹全碑》，個性獨具，內涵豐富。表現為多種對立因素的和諧統一：一是體勢端莊平正，字形扁方規整，布局勻整，但筆法犀利激宕，有渴筆飛白摻雜於濃墨書寫之間；二是篆、隸筆法的勻和、平實、厚重，有行楷筆勢的勁健、簡捷、跳宕。與鄭簠「以古為新」、「兼糅古法」不同，金農則主張「不同於人」。金農的隸書，創造出面目全新、獨一無二的「漆書」樣式：以側鋒書寫，中、側鋒雜糅，筆墨方勁、犀利、蒼古。基本用筆方法規範，但橫畫粗、豎畫細的特徵誇張明顯。

鄧石如、伊秉綬、陳鴻壽、何紹基、趙之謙是清代中後期隸書復興的主要代表。

鄧石如（一七三九—一八○五）名琰，字石如，安徽懷寧人。他擅長用長鋒羊毫寫篆、隸，氣勢雄偉而又規矩森嚴，開一代風氣。其隸書取法漢代碑刻，體勢端莊、古樸、大氣，筆法中鋒飽墨、藏頭護尾，中實舒緩，圓渾厚重。

伊秉綬（一七五四—一八一五）字墨卿，福建寧

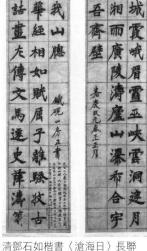

清鄧石如楷書〈滄海日〉長聯

清金農的隸書

清鄭簠隸書〈四屏〉之四

聖生倉際觸期稽度
為赤制故春秋已明
禮義臣以為養王稽
文命綴紀撰書修定
古德亞皇代雖有襄
成世享之封四時來
祭畢即歸臣伏見臨
辟雍日祠祝大宰

清何紹基隸書〈四屏〉

化人。伊秉綬隸書主張「方正、奇肆、恣縱、更
易、減省、虛實、肥瘦、毫端變化出乎腕下；應
和、凝神、造間莫可忘拙」。觀其隸書作品確實
如其所言：其隸書體勢端莊方正，中鋒，平實，
藏頭護尾，中實圓厚，橫平豎直，分布均勻，通
過對字形和字內空間的創意設計，使作品大巧若
拙，避免了平板。

陳鴻壽（一七六八—一八二二）字子恭，號
曼生等，浙江錢塘人。陳鴻壽論書，主張「不必
十分到家乃天趣」，強調將抒發書寫者的性靈和
意趣放在藝術創作的首位。其作品以天趣見長：
古樸自然，隱藏標誌性的波磔筆法，重視體勢欹
側、點畫粗細、放縱與收斂以及中實基調之上的
提按變化。

何紹基（一七九九—一八七三）字子貞，湖
南道州人。何紹基隸書主要取法漢隸，尤其於
《禮器碑》和《張遷碑》用功最多，同時吸收魏
碑書法的結體和筆法趣味，因此其隸書作品是處
於隸書與魏碑之間的書寫狀態，其特徵是中鋒飽
墨，體勢欹側，筆勢雄強超逸，起伏多姿。

清金農〈相鶴經〉

金農與漆書

漆書，書體名。其含意有兩種解釋：一是以漆作材料寫成的文字。相傳在孔子住宅的牆壁中發現了以漆書為之的古文經書，故而得名。南朝梁周興嗣〈千字文〉中就有「漆書壁經」之說。二是書法形體。清代中期的大書法家金農為進一步強化個人書法的特點，截毫端作書，用筆側鋒寫出橫畫寬厚、豎筆瘦削、字形豎長的一種字體，被後世稱為「漆書」。金農的漆書，無論點畫撇捺，均以方筆為主，追求刀味石趣，橫畫兩端時起圭角，豎畫收筆常露尖頭，結體方正茂密，時長時扁，字形往往上寬下窄，常取斜勢，再加上用墨黑濃，磅礴大氣，險勁雄渾，給人極強的視覺衝擊力，後人無不為其藝術上的超人創造力所折服。鄭板橋嘗有一詩讚金農：「亂髮團成字，深山鑿成詩。不須論骨髓，誰能學其皮。」這是對金農漆書藝術最高、最恰當的評價。

（四）隸書實作入門

「篆書隸變」導致隸書字體的生成，隸書對篆書具有內在的繼承性，這尤其體現在秦代至西漢時期的竹木簡牘和刻石隸書作品中。因此，我們在臨寫隸書範本時，不僅要認清範本的隸書特徵及其與篆書的差異，而且要體會隸書內含的篆書筆意。

了解篆、隸書體的特徵與差別

隸書對篆書的演變主要體現在以下三個方面：

一是筆法。篆書筆法相對比較簡單，主要是中鋒、圓筆、圓轉、平動、勻速。隸書筆法在篆書筆法的基礎上，有了很大的變化：首先，以中鋒為主、中、側鋒兼用。其次，「方筆」特徵明顯。如橫畫和豎畫，變篆書起筆筆法的「逆向按筆鋪毫—捻筆或轉筆調整筆鋒—回向書寫（蠶頭）」為「逆向或斜向按筆鋪毫—折筆或捻筆調整筆鋒—回向提筆書寫（蠶頭）」，變篆書收筆筆法的「漸提漸收（懸針）或轉筆回鋒（垂露）」為「下斜按筆—上斜提筆收鋒（雁尾）」。筆畫轉折處，隸書變篆書的圓轉為兩筆方折。其三，提按動作明顯。如隸書橫畫標準的「蠶頭—雁尾」形態，即是由於筆毫的提按和折筆書寫動作完成。其四，筆速快慢變化。篆書書寫「起筆—行筆—收筆」的速度雖然有微妙的緩急變化，但基本是勻速狀態。隸書的「起筆—行筆—收筆」，則表現出整體上的較快速度和三個行筆過程的明顯快慢節奏變化。

二是結字。首先，隸書結字變篆書體勢的縱向為橫向，因此隸書橫畫的書寫造型意識增強。隸書字體與篆書比較，有明顯的「飛動」感覺。其次，隸書結字變篆書的對稱為均衡，字內的點畫安排出現疏密變化，字體的動感與造型變化增強。

三是章法。首先，篆書的字間距和行間距一般是等距安排、齊整劃一。隸書的變化是：字間距緊密，行間距相對疏闊，因此隸書的章法更能體現靈動與對比變化。其次，篆書的點畫一般控制在單字的空間之內，字形大小基本雷同。隸書根據筆畫多少，出現字形大小的明顯差異，而且筆畫有時突破單字空間。但在整體視覺效果上，又顯得均衡。

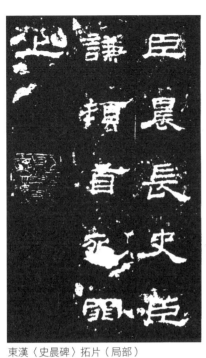

東漢〈史晨碑〉拓片（局部）

而合理。

範本的選擇

初學者選擇範本，應該選用規範性比較強的作品作為臨寫範本。所謂規範性比較強的作品，是指比較成熟、共性因素比較完善而個性因素不是太強的作品。如東漢碑刻隸書、漢代簡牘隸書中比較規範的隸書和鄧石如等隸書作品，適合作為初學者的臨寫範本。再如東漢碑刻隸書中的〈曹全碑〉、〈禮器碑〉、〈史晨碑〉等，較為適合初學者臨寫；而〈石門頌〉、〈張遷碑〉等，則需要有一定的書寫基礎，因此不太適合作為初學者的臨寫範本。

漢代簡牘隸書的大量考古發現是近百年的事情。簡牘隸書的現身，不僅改變了以往對隸書和相關書法理論的觀念，而且數量眾多、歷時長久、不同地域、風格懸殊的簡牘隸書，直觀地展現出篆書向隸書的演變和隸書的自然存在狀態。將簡牘隸書與風格相近的刻石隸書進行比對和研究，有助於從本質上和內在規律上把握隸書的欣賞和臨寫，不至於被石刻作品的表面形象所困惑。

關注非自然的書寫作品。所謂非自然的書寫作品，是指超越自然狀態書寫的作品，如摩崖石刻、磚文等。對這一類隸書作品的關注，更加有助於開拓認知隸書的

視野，使隸書的形象更加飽滿和博大，更重要的是加深對不同書寫狀態的體會，有助於後期書法創作經驗的豐富。

書寫工具材料

隸書的書寫工具、材料與篆書的要求差別不大，只是要求筆毫的彈性略強一些。這是因為隸書筆法的筆毫更加豐富，如提按、折筆等變化，都要求筆毫具有一定的彈性，使筆毫在連續書寫過程中能夠保持合適的書寫狀態。

何謂毛筆的「四德」

毛筆是古人必備的文房用具，因此，古人非常重視毛筆本身的功能，一款好的毛筆必須具備「四德」，即「尖、齊、圓、健」。尖：指筆鋒聚攏時，末端要尖銳。只有筆尖，寫出的字才能有鋒有稜，富有神采。齊：指筆尖潤開壓平後，毫尖平齊。只有毫尖平齊，長短相等，運筆時才能做到「萬毫齊力」。圓：指筆鋒要圓滿。筆鋒圓滿，運筆時才能圓轉如意。健：指筆要有彈性。筆有彈性，才能運用自如。

四

五種字體的流變：草書

草書是漢字的一種書體，始於漢初，是為書寫簡便而在隸書的基礎上演變出來的。特點是結構簡省、筆畫連綿，存字之梗概，損隸之規矩，縱任奔逸，赴速急就，因草創之意，故謂之草書。草書有章草、今草、狂草之分。章草的筆畫省變有章法可循，代表作如三國吳皇象的〈急就章〉。今草不拘章法，筆勢流暢，代表作如東晉王羲之的〈初月〉、〈得示〉等帖。狂草出現於唐代，以張旭、懷素為代表，筆勢狂放不羈，成為完全脫離實用的藝術創作。

東晉王羲之〈喪亂帖〉

〈喪亂帖〉是王羲之寫給友人的書信。此帖用筆挺勁，結體縱長，輕重緩疾極富變化，完全擺脫了隸書和章草的殘餘，成為十分純粹的行草體。書寫時先行後草，時行時草，可見其感情由壓抑至激越的劇烈變化。〈喪亂帖〉現僅存一唐代摹本，流落日本一千六百多年，現藏於日本宮內廳三之丸尚藏館。

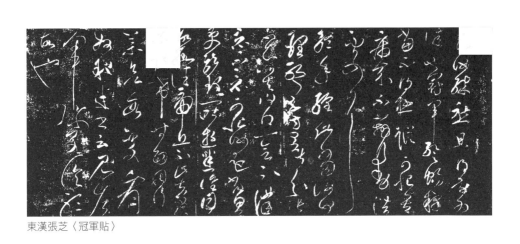

東漢張芝〈冠軍貼〉

（一）草書概說

草書最基本的書寫狀態是對文字的快速書寫。

草書的「草」有草稿、草率、急就等意思，體現出簡捷、隨意、自然的書寫狀態，因此在一些非正式場合或者針對日常輕鬆的文字內容，往往表現為「草書」書寫狀態。作為記錄祭祀占卜之莊重內容的商代卜辭——甲骨文中就已有「草書」（刻畫潦草）狀態；工藝繁雜、國家重器的周代青銅銘文——金文中有散氏盤式的「草書」狀態；春秋、戰國至秦、漢，在標準小篆和隸書的樣式之外，存在大量簡帛「草書」狀態和成熟意義上的草書。

草書在東漢後期逐漸完成了由「古草」向「今草」的演化，如張芝的草書。所謂古草，包括簡帛一類的「篆書草寫」和「隸書草寫」。「篆書草寫」使篆書到隸書的演變得以完成，又使隸書向草書、楷書、行書的轉變得以實現。「隸書草寫」直接促成了章草的生成。章草是最為成熟的古草形態。今草是在古草（以章草為代表）的基礎上，簡化單字的筆法和結體，沿用至今。今草是最為成熟的古草形態。章草體古拙勁健、渾厚蒼茫，連綿書寫。筆勢與體勢的連貫，是其顯著特徵，並且形成一套筆法與結體的規範，以便在日常書寫中應用。

所以，草書概念有廣義和狹義之分。廣義的草書，包括各

草書的應用

因為起草與抄寫公文的需要，漢朝開始，草書開始成為書吏必習的書體。在書吏例行的工作中，草書簡便的特性更勝隸書，在實用性上也逐漸地超越了篆書和隸書。因此，在出土的居延漢簡中，許多成熟的草書作品，都是出自這些基層書吏之手。

宋拓東晉王羲之〈十七帖〉

三國吳皇象章草〈急就章〉（局部）

種字體的快速書寫（如草篆、草隸）和規則完善的草書（如章草、今草）。狹義的草書，僅指規則完善的今草。唐張懷瓘《書斷》解釋草書為：「此乃存字之梗概，損隸之規矩，縱橫奔逸，赴俗急就，因草創之意，謂之草書。」

晉、唐時期，篆、隸、草、行、楷五種書體已經演化完畢，書家都是在獨善一體或多體雜糅、理法規矩森嚴或感性自然天趣、經典書風或野逸新奇等方向進行時代性和個體化的探索。草書逐漸從實用性書寫的依附地位（如漢簡的「隸書草寫」），轉變為意識明確、規則完善的藝術性書寫創作。王羲之和王獻之父子、張旭和懷素等書家的出現，使草書成為一種具有獨立審美意識、技法和規則臻於成熟的書體，使草書成為代表中國書法乃至中國文化的藝術樣式之一。

五代、宋、元時期，是草書的反思、積蓄和發展期，出現了像楊凝式、黃庭堅、米芾、康里巙巙、楊維楨等草書大家。他們不斷豐富草書的文化內涵，強化

急就

《急就》是西漢末年編成的字書，傳為漢元帝時黃門令史游所作，編寫的目的是教導孩童識字並傳播知識。字書以三言、四言或七言撰寫，介紹各類物品和人物名稱。從出土的漢簡和漢墓文物中，可看出《急就》不但在中原社會廣為流傳，也曾傳播到邊塞。以此字書為文本寫成的書法作品，稱為《急就篇》或《急就章》。

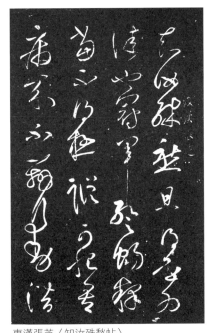

東漢張芝〈知汝殊愁帖〉

了草書的「文人化」氣息。

明代中後期，草書進一步表現出書家個性特色和時代特色的雄強、恣肆書風，代表書家有徐渭、黃道周、倪元璐、張瑞圖、王鐸、朱耷等。

草書體現在日常書寫和書法創作中，其重要性不僅表現在各字體的日常草寫和成熟概念的草書藝術，而且內含在各種正體字體的書寫中。換言之，正體字體的書寫離不開一定的草書筆意，如正體篆書（小篆）、正體隸書（東漢碑版隸書）和正體楷書（唐楷）如果缺少對草書的理解，將會呆板無生氣。如孫過庭〈書譜〉所言「真不兼草，殊非翰札」。隨著學習的深入，我們就能夠逐漸感受到散氏盤銘文、〈石門頌〉、秦漢簡牘、北碑楷書和褚遂良〈陰符經〉等作品中所內含的草書元素。

何謂「春蚓秋蛇」

「春蚓秋蛇」是對草書書用筆軟弱飄浮、筆畫盤結纏繞、沒有規律法度、一味縈繞的稱謂。《晉書・王羲之傳・贊》云：「（蕭）子雲近出，擅名江表，然僅得成書，無丈夫之氣，行行若縈春蚓，字字如綰秋蛇。」宋蘇軾〈龍尾硯歌〉云：「粗言細語都不擇，春蚓秋蛇隨意畫。」清宋曹在《書法約言》中說：「若行行春蚓，字字秋蛇，屬十數字而不斷，縈結如游絲一片，乃不善學者之大弊也。」也作「春蛇秋蚓」。如明宋濂在《史書會要序》中就云：「近世以來，徇末而忘本，濡毫行墨，春蛇秋蚓之連翩。」近人林散之也說：「滿紙給披誇獨能，春蛇秋蚓亂縱橫。強從此處看書法，閉著眼睛慢慢睜。」總之，是對此類草書書法作品的貶義評價。

（二）草書的流變

草書的萌芽

篆書和隸書的草寫

中國最早的成熟文字是商、周時期的甲骨文和金文。

這一時期作為文化和語言記錄符號的文字，被統治階級掌握並為其服務，主要用於記錄占卜內容、國家大事和歌頌統治者的功績。文字的書寫、刻畫和鑄造，是十分莊嚴、神聖的事情，都是統治者親自參與的工作。因此，我們看到的這一時期的文字書刻痕跡，大都嚴肅莊重、工整精細，當然其中也會自然流露出統治者和書刻者的審美和才情。其間偶有潦草、急就現象，也只是字形、結構、筆畫的簡省和筆法、刀法的動作加快，筆畫的形態依然比較嚴謹。如武乙時期的甲骨刻辭、西周晚期的散氏盤銘文、春秋戰國時期的邵鐘銘文、楚王酓感鼎銘文、睡虎地秦簡和包山楚簡等。這一時期文字的草寫，體現在體勢欹側、字形大小變化、空間錯落安排、筆法速度加快，但筆畫之間、字與字之間尚無明顯的連帶痕跡，而是體現為筆意上、筆畫形態之外的呼應關係。

秦朝統一前後，文字草寫的另一個內容，是「提按」筆法的強化。甲骨文、金文、石鼓文等作品的筆法特徵之一，是勻實平動，即中鋒用筆、藏頭護尾、中實厚重，運筆過程中沒有強

雲夢睡虎地秦簡選字

烈的提按變化。而秦朝統一前後的簡牘書法（包括之後的漢代刻石隸書）中的提按變化，已經成為普遍性、日常書寫的狀態。快速草寫產生提按筆法，提按筆法使書寫速度更加快捷和富於變化，如簡書〈秦律十八種〉、帛書〈老子〉等。

文字草寫和草寫，是含意相關而又有區別的兩個概念。草寫，是日常的簡捷化書寫，任何書體（篆、隸、行、楷）都可以草寫：篆書草寫導致隸變，生成隸書新體；隸書草寫產生章草；章草連綿草寫產生今草；楷書草寫生成行書。草寫的程度有大有小：草寫程度小者稱為草篆、草隸、行書、行草，草寫程度大者稱為章草、大草、狂草。草書在草寫的基礎上逐漸規則化（草法），以保證能在日常書寫中應用，所以草書是自覺強化情感抒發和藝術審美的一種字體。草書的具體形態有章草和今草，根據草寫的程度不同，又可區分為小草（行草）、大草和狂草。東漢末年趙壹〈非草書〉說：「蓋秦之末，刑峻網密，官書煩冗，戰攻並作，軍書交馳，羽檄紛飛，故為隸草，趨急速耳。示簡易之旨，非聖人之業也。」

漢代章草和今草雛形

章草得益於隸書的草寫，而章草的連綿書寫生成今草。

章草的字體根源，是秦隸和漢隸。其字與字獨立，筆法含蓄圓渾，中鋒平實，筆勢遒勁，筆法內含波磔筆意，但不刻意表露。今草的字體根源，則是漢隸和楷書（漢末和曹魏時期的楷書，而非北魏楷書和唐代楷書）。其波磔筆意隱退，筆勢連貫如「一筆書」，連帶增強，簡潔流暢，氣貫勢通。

章草的書寫，是伴隨著隸書的生成和草寫開始的（如漢簡章草），但「章草」概念的確定，則是東晉以後的事情。如東晉王羲之書「皇象草章旨信送之，勿忘，當付良信」。南朝劉宋時期虞龢〈論書表〉記載「（王羲之）嘗以章草答庾亮」。章草概念的產生，是因為東晉時期一種新體草書即王羲之草書的出現，人們便把漢代簡帛一類的草書稱為章草，把魏、晉以後的新體草書稱為今草。

章草成熟形態之前的「準章草」書寫形態，是漢代大量簡牘書跡中的「隸書草寫」。居延漢簡和章草書的出現，是漢代大量簡牘書跡中的「隸書草寫」。

草書作品年表

■西漢

‧急就篇（章草，亦稱隸草）
史游

居延東漢「建武三年簡」

武威東漢「儀禮簡」（局部）

武威「儀禮簡」，均具體、明晰地展示出了簡省筆畫和快速書寫所導致的隸書字形的形態變化：一是居延漢簡的隸書形跡還比較明顯，筆速快，順勢起筆，提按跳宕，方折筆法開始趨向圓轉；二是武威「儀禮簡」雖然保持明顯的平展體勢，但筆畫簡省和圓轉遒勁筆法，使作品初具章草形態特徵。「建武三年簡」的體勢和筆法均為成熟的章草特徵，特別是「建武三年簡」在同一根狹窄竹簡上出現精美隸書和古樸章草兩種風格迥異的字體，再一次證明戰國至秦、漢為字體變革最為激盪的時期，多種字體同時共存。這種情況，反映在漢代章草字體書寫風格的多樣變化中，同樣也存在於東晉王羲之的書法作品中，其字體有章草與今草兩類，而且各自特點分明。

張芝，約卒於東漢獻帝初平三年（一九二），甘肅敦煌人。擅長草書，傳世作品有〈芝白帖〉、〈今欲歸帖〉、〈冠軍帖〉和〈終年帖〉，其中〈冠軍帖〉和〈終年帖〉係〈知汝殊愁帖〉分割而成。

■東漢

張芝

• 冠軍帖（今草，亦稱小草）。

• 終年帖

• 芝白帖

• 今欲歸帖

• 二月八日帖

• 秋涼平善帖（章草）

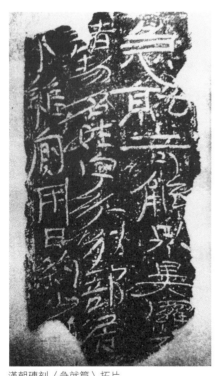

漢朝磚刻〈急就篇〉拓片

東漢張芝〈今欲歸帖〉

王愔《文字志》中記載：「芝少持高操，以名臣子勤學，文為儒宗，武為將表。太尉辟，公車有道徵，皆不至，號張有道。」漢末趙壹評論張芝：「誠可謂通道抱真，知命樂天者也。」這說明張芝才思聰穎、學養淵博、勤奮執著而又對人生感悟通透。雖然沒有直接的書法材料和同時代書風能夠證明張芝完成了從章草到今草的轉變，但憑藉以上對張芝「草書」文字的記載來看，張芝草書應已接近了新體樣式。

三國時期吳國皇象的〈急就章〉，向來被認為是章草的典範之作，其書法特徵逐漸成為規範樣式。每個字成為一個獨立單元，字與字相互之間沒有連帶，字形圓的平展體勢為縱向體勢，改變隸書帶方；改變篆、隸書的逆向藏鋒為順勢起筆，將隸書折筆處的兩筆書寫變為一筆圓轉書寫，簡省筆畫，

■三國

皇象
・急就章（章草）
・文武將隊帖（章草）
・騎乘帖（章草）

嵇康
・與山巨源絕交書

體勢平穩但筆勢激宕。筆畫內部和筆畫之間，筆勢呼應呈「S」形或連綿環繞疊壓，平挑和捺筆特點明顯，少量繼承隸書的筆法內容。

何謂章草

宋拓〈淳化閣帖〉之漢章帝章草書〈辰宿帖〉

章草的得名，歷來有兩種說法：一是漢元帝時期史游作〈急就篇〉而得名；一是漢章帝時期杜度擅長草書，章帝喜歡其書跡，下旨以草書寫奏章而得名。

漢代簡牘草書（章草），基本能證實章草得名於「奏章」這一說法的可信性。史游章草筆跡現已不存，無法查對，但之前的簡牘書跡和之後的章草痕跡存世較多。

魏晉新體與今草的成熟

魏晉新體是指肇始於東漢中後期，成熟於魏、晉時期的楷書。當時人們習慣沿用「隸書」概念，將這種新體仍稱為「隸書」，如孫過庭《書譜》中云「且元常專工於隸書……」，意思是說鍾繇專工於楷書。楷書的形成，緣於隸書的簡省筆畫和快速書寫以及對這種簡捷形態的理性歸納：橫畫縮短、體勢有縱勢傾向，藏頭護尾變為隨勢起筆，中實變為起收筆實、中部虛靈，筆速更加快捷，氣象變渾厚為清朗。

鍾繇（一五一—二三〇）字元常，三國魏潁川長社（今河南長葛東）人。官至太傅，史稱鍾太傅。鍾繇書《薦季直表》書體圓潤遒麗，字形方正，扁方兼用，體勢縱橫多變，古意較濃，尚留存隸書筆意，相當於「隸楷」。鍾繇書《戎路帖》字形方正，體勢欹側，筆法勁健清爽，跳宕多姿，已屬於成熟的行楷形態。筆法外顯、簡捷而豐富，筆力輕鬆快捷，筆勢交互激宕。唐張懷瓘《書斷》評論說「若鍾元常善行狎書是也」，爾後王羲之、獻之並造其極也」，意指鍾繇擅長行書，是早期行書的重要代表書家。

王羲之（三〇三—三六一，一作三二一—三七九）字逸少，琅琊（今山東臨沂）人，後遷居山陰（今浙江紹興）。官至右軍將軍、會稽內史，世稱王右軍。王羲之少年時代隨家南遷建康（今南京），隨後遷至紹興。其伯父王導是輔佐建立東晉的最大功臣，當時有「王與馬，共天下」的說法，「王」是指王氏家族，「馬」是皇室司馬氏，因此，王氏家族在東晉是名門望族，名

東晉王羲之〈頻有哀禍帖〉（局部）

■西晉

陸機
・平復帖（章草）
・李柏文書（行草）

索靖
・濟白帖（行草）
・皋陶帖（章草）
・月儀帖（章草）
・出師頌（章草）

衛恆
・一日帖

衛瓘
・頓州帖（章草）

聲顯赫。

王羲之年幼受家學影響，七歲學書，後求學於當時著名的女書法家衛夫人（衛鑠）。成年後遍遊各地，學習名家名跡。他後來總結此一經歷說「予少學衛夫人書，將謂大能。及渡江北遊名山，始知學衛夫人書徒費年月耳！遂改本師，仍於眾碑學習焉。」王羲之的自述說明他少年時期臨習名家作品，並且進步很大。而其「渡江北遊」體會到南北文化、自然風貌的差異，開拓眼界。最後，其開悟與革新，不限於一家之說、一人之能，將帖與碑（筆墨字帖與金文、刻石書跡）融匯學習。

貞觀二十三年（六四九），唐太宗臨終前召見太子李治說：「吾欲從汝求一物，汝誠孝也，豈能違吾心願？吾所欲得〈蘭亭〉，汝意何如？」唐太宗所言〈蘭亭〉，即為東晉王羲之行書〈蘭亭序〉。唐太宗的意思是希望他的兒子在他死後，將〈蘭亭序〉作為陪葬品隨自己下葬。憑藉唐太宗的皇帝身分，臨終前還要假借「誠孝」的封建道德向兒子索要〈蘭亭序〉，足以看出〈蘭亭序〉在他心目中的分量和王羲之書法藝術的魅力。「天下第一行書」（宋代米芾語），從此長眠於地下。王羲之行書世所共知，先且不表。王羲之草書的藝術水準

東晉王羲之〈蘭亭序〉（神龍本。局部）

■東晉

羊欣
・暮春帖（行草）

孔琳之
・日月帖（行草）

王導
・省示帖

王羲之
・豹奴帖（章草）
・遠宦帖（今草）
・十七帖（今草）
・初月帖（今草）
・寒切帖（今草）
・行穰帖（今草）
・漢時帖（今草）

更高，至少不在行書之下。

唐張懷瓘於《書斷》中評論東漢桓、靈時代的書家劉德昇時說：「即正書之小偽，務從簡易，相間流行，故謂行書。」其中的「正書」即正體書，此外是指隸書；「小偽」是指字體、結體、字形和筆法的輕微變化，變化的目的是字形簡潔，書寫方便和容易，使筆勢、筆氣在字與字之間、筆與筆之間流動行走。評論草書為：「此乃存字之梗概，損隸之規矩，縱橫奔逸，赴俗急就，因草創之意，謂之草書。」

從張懷瓘對行書和草書概念的評論來看，草書的體勢、結體、字形、筆畫、氣勢對正體隸書的變化更大。漢末至魏、晉時期，社會發生很大變化，戰亂頻繁，社會動盪，統治鬆弛，思想解放，人們通過外在的狷介、狂放和隱逸表達對人性解放的追求，如「竹林七賢」。這一時期的文學（建安七子）、繪畫（顧愷之）和書法藝術，均表現出對從外向內、由動到靜、由粗到細思想品格和技能的追求。對當時社會環境的深入了解，有助於我們深化理解王羲之草書書法作品產生的思想根源。南朝梁武帝評論王羲之書法作品「如龍跳天門，虎臥鳳闕」，一是說明王羲之草書書法超越一般的文字書寫，達到了崇高的藝術審美狀態；二是說明王羲之書法動靜相生，結體與筆法融為一體，或激越或沉著。

王羲之的行草書作品以字體為標準大致可分為三類：一是純草書，如《行穰帖》、《遠宦帖》、《初月帖》、《漢時帖》、《清和帖》等；二是純行書，如《蘭亭序》、《何如帖》、《奉橘帖》等；三是行書中雜糅草書，如《姨母帖》、《追尋傷悼帖》、《頻有哀禍帖》、《遊目帖》等。

以書體風格和筆法特徵為標準可分為三類：一是遒麗天成，如《姨母帖》、《漢時帖》、《清和帖》、《得示帖》、《平安帖》、《追尋傷悼帖》、《頻有哀禍帖》、《遊目帖》等；二是遒勁激越，如《喪亂帖》、《初月帖》、《二謝帖》、《得示帖》、《頻有哀禍帖》、《行穰帖》；三是流麗清健，如《何如帖》、《平安帖》、《蘭亭序》、《追尋傷悼帖》、《遊目帖》等。

在中國書法史上，不論明末清初之前的帖學，還是清代中後期的碑學，乃至帖學與碑學的相容，

- 清和帖（今草）
- 姨母帖（行草）
- 頻有哀禍帖（行草）
- 孔侍中帖（行草）
- 喪亂帖（行草）
- 二謝帖（行草）
- 得示帖（行草）
- 平安帖（行草）
- 遊目帖（行草）
- 追尋傷悼帖（行草）

桓溫
- 大事帖

郗愔
- 至慶帖（章草）

東晉王羲之〈喪亂帖〉

始終無法割離一個人的影響，他就是王羲之。他是中國書法史上的一座高峰，高得好像很難逾越。同時又是中國書法的軸心，不論君王還是百姓、不論帖學還是碑派，都在各自心中有一個對王羲之的具體理解。

王獻之，字子敬，又稱阿敬、王令、大令，王羲之第七子。王獻之性格峻拔超逸，「風流為一時之冠」。他生性頗自負，孫過庭〈書譜〉中記錄云：謝安問獻之：「卿書何如右軍？」答云：「故當勝。」獻之才識極高，據〈書議〉記載：他年十五六時，嘗白其父云：「古之章草，未能宏逸。今窮偽略之理，極草縱之致，不若藁行之間，於往法固殊，大人宜改體。」這本是他對父親創制新體的建議，竟成為自己書法創新的指導綱領和藝術主張。唐張懷瓘〈書斷〉評論說：「子敬隸、行、草、章草、飛白五體俱入神，八分入能。」其中所言的「隸」為楷書、「草」為今草、「八分」為波挑明顯的隸書，「飛白」因筆勢飛動、點畫漏白而得名。由此可知，王獻之能書隸書、章草、楷書、行書、草書、飛白六種字體，這一點與其父王羲之相似，只是當時看作「舊體」的隸書的書寫僅「入能」，不如其父。

歷史上王獻之書法作品傳世較少，主要原因在於：一、由於梁武帝、唐太宗等帝王對王羲之書法的喜歡，甚至是褒羲抑獻，導致王獻之書風和書法作品受到損毀；二、王羲之感悟自然和生命並將其融入書法的表現中，而王獻之作為名門之後，卻把書法看作是貴族表現風流的載體；三、王羲之

• 王徽之
　• 得信帖

王獻之
• 中秋帖（狂草）
• 鴨頭丸帖（狂草）
• 十二月帖（狂草）
• 送梨帖（狂草）

東晉王獻之〈鴨頭丸帖〉

對「舊體」隸書、章草深有研究，其書法變革是穩妥的「以行雜草」，王獻之對「舊體」關注、用功不如其父深刻，比較關注行草的創新，但草書創作狀態不穩定（「時有敗累」）。所以他的弟子羊欣就評其「骨勢不及父，而媚趣過之」（《采古來能書人名》）。而王獻之草書作品有〈鴨頭丸帖〉、〈十二月帖〉、〈送梨帖〉、〈悲塞帖〉等。

王氏家族成員大多擅長書法，而且書風表現出一脈相承的相近性。王廙是東晉第一代著名書家，字世將，其「能章、楷，謹傳鍾法」。王羲之和其從弟王洽為第二代書家。王洽字敬和，官至領軍將軍，世稱「王領軍」。王羲之曾言：「弟（王洽）書遂不減吾」，兩人共同在張芝、鍾繇書法基礎上進行創新。王獻之、王徽之（羲之子）、王珣（王洽子）、王珉（王珣弟）則是第三代書家，其中王獻之較為傑出。

東晉其他善書家族還有庾、謝、郗、衛等。衛鑠，字茂漪，世稱「衛夫人」，河東安邑（今山西夏縣北）人，是王羲之的書法啟蒙老師，繼承鍾繇書風。謝安，字安石，東晉名士，與王羲之交往甚密。作為長者的謝安，對王獻之的仕途生涯給予過很多幫助，但謝安對王獻之書法好像是「不以為然」。另外，郗愔的書法在當時也有一定的影響。這些名門望族成員對書法的熱情，極大地提高了書法的藝術表達功用與書法在社會中的地位和影響。

南北朝時期，書法「南北」差異顯著，至隋、唐時期出現南北交融、南派書風主導的局面。「南北」的差異，表現為南派二王行草書風與北派碑版、摩崖刻石書風。南派二王書風的代表書家有孔琳

王羲之〈游目帖〉的重生

〈游目帖〉的唐代摹本在清乾隆年間被皇室收藏，後於咸豐、同治年間賜予恭親王，在八國聯軍期間從恭王府流入民間。一九一三年在日本京都一次藝文人士的聚會中，廣島的收藏家安達萬藏向與會眾人展示他收藏的〈游目帖〉，而這是此帖最後一次公開亮相的紀錄。廣島在二次大戰末受到原子彈的襲擊，收藏在倉庫中的〈游目帖〉也隨之付諸一炬。二〇〇七年，中日合作，以安達萬藏當年製作的珂羅版黑白複製品進行復原，同年十月在北京復原成功。

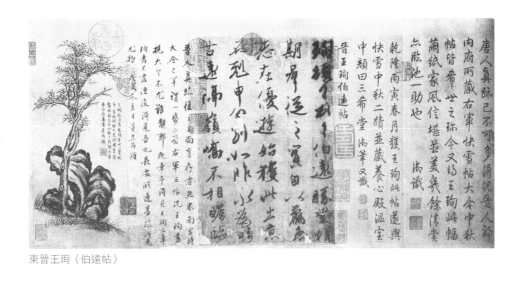

東晉王珣〈伯遠帖〉

王獻之《中秋帖》的流離

清乾隆帝將〈中秋帖〉與王羲之的〈快雪時晴帖〉和王珣〈伯遠帖〉合稱「三希」，收於紫禁城中的「三希堂」。溥儀遜位後，〈中秋帖〉及〈伯遠帖〉流入民間收藏家郭葆昌之手。郭曾允諾當時的北京故宮在身後歸還兩件墨寶。但其子郭昭俊於一九四九年為躲避戰亂而攜兩帖逃往台灣，並意欲出售予故宮博物院。但初至台灣的故宮無法在約定期限間籌足資金，錯失良機。郭昭俊赴香港經商後，因資金週轉而將二帖抵

之、羊欣、王僧虔、蕭子雲、王慈、王志，其中孔琳之、王慈和王志善草書。王慈的〈得柏酒帖〉留傳於世，作品磊落灑脫，開張疊宕，筆法緊實，方折圓轉，筆勢與王獻之比較，更加沉雄激盪。

飄若浮雲，矯若驚龍

王羲之對真、草、行諸體書法造詣都很深。他的真書勢形巧密，開闢了一種新的境界：草書穠纖折衷，行草書道媚勁健。人們稱他的字「飄若浮雲，矯若驚龍」、「龍跳天門，虎臥鳳閣」。《晉書‧王羲之傳》中云：「尤善隸書，為古今之冠，論者稱其筆勢，以為飄若浮雲，矯若驚龍。」

力透紙背，入木三分

王羲之畫像

「入木三分」源於王羲之的書法傳說。據唐張懷瓘的〈書斷〉載：王羲之書祝版，「工人削之，筆入木三分」。「力透紙背」則見顏真卿〈述張長史筆法十二意〉：「當其用鋒，常欲使其透過紙背。」又唐代韋續〈墨藪〉云：「用筆如錐畫沙，使其藏鋒，畫乃沉著。當其用筆，常欲使其透過紙背，此功成之極矣。」後來這兩個誇張的成語，成為用來形容書法筆力強健的專用術語。如何才能寫出「力透紙背，入木三分」的字呢？清劉熙載說：「用筆者……每不知如何得澀。惟筆方欲行，如有物以拒之，竭力而與之爭，斯不期澀而自澀矣。」包世臣云：「五指齊力，故能澀。」這樣寫出的筆畫，沉著、凝重，自然有「力透紙背，入木三分」的效果。如褚遂良的〈雁塔聖教序〉、顏真卿的〈顏氏家廟碑〉等，筆畫凝重，筆筆如鐵鉤銀畫，都是力透紙背的典範之作。

押予香港匯豐銀行。北京故宮博物院院長馬衡得知後向周恩來報告，周指示以五十萬港幣將二帖購回。

唐人尚法與狂草崛起

唐代書法各體興盛，但以楷書和草書的藝術成就最為突出。

「唐人尚法」源自於書家、理論家對筆法、結體和風格具體深入的研究和唐代楷書的成熟，表現為對前代書法的繼承以及書體結體和技法的嚴謹。中國書法是感性與理性高度統一的視覺藝術，隨著對草書認識的深入，我們逐漸發現「唐人尚法」也應包含草書在內，草法（草書結體、用筆法則）的嚴謹與規範，有助於藝術交流和藝術創作的提高。

唐代草書的代表人物，有中唐時期的孫過庭、張旭和懷素。

孫過庭，字虔禮，陳留（今河南開封）人。其代表作品是《書譜》。《書譜》是小草作品，章法嚴謹。他對二王行草書法進行過深入的研究和扎實訓練，品味遒勁，筆法精研，將大王內擫筆法與小王外拓筆法相結合，因此《書譜》筆法遒勁、跌宕而又激揚通暢。

張旭和懷素則開創了唐代大草書風，代表作品分別是《古詩四帖》和《自敘帖》。

張旭，字伯高，吳（今江蘇蘇州）人。曾任常熟尉、金吾長史之職，人稱張長史。因其行為癲狂，世稱「張顛」，其草書作品被稱為「狂草」。

所謂的大草與狂草，不是書體概念，而是指草書的表現狀態：字形較小、草法程度小、情感表達比較含蓄、字體較易辨認的為

唐孫過庭〈書譜〉（局部）

唐懷素大草〈千字文〉（局部）

唐張旭〈古詩四帖〉（局部）

「小草」，如孫過庭的〈書譜〉、懷素的小草〈千字文〉等；字形較大、草法程度大、情緒表現激烈、字體因勢誇張、視覺抽象因素強烈、字跡較難辨認的為「大草」；筆勢隨情緒表現緊實、癲狂狀態的草書稱為「狂草」，如張旭的《古詩四帖》、懷素的《自敘帖》和大草〈千字文〉、黃庭堅的《諸上座草書卷》等。

張旭性情豪放外顯，作為僧人的懷素則是激越而內斂。懷素，俗姓錢，字藏真，永州零陵（今湖南零陵）人。從小出家為僧，精研佛學。懷素的性情和草書在奔放中有所節制，但正是在這種節制和限制之中，表現出筆勢圓轉、通透、適意的暢快和筆法在快速行進時的控制與精妙變化。其草書作品有〈自敘帖〉、〈苦筍帖〉、〈食魚帖〉、大草〈千字文〉、小草〈千字文〉等。

- 古詩四帖（狂草）
- 苦筍帖
- 食魚帖

賀知章
- 草書孝經（今草）

懷素
- 草書千字文，德宗貞元十五年（七九九）。
- 自敘帖（今草）
- 藏真帖

楊凝式
- 神仙起居法（狂草），後漢高祖乾祐元年（九四八）。
- 夏熱帖（狂草）

顛張醉素

「顛張」、「醉素」分別是指唐代兩位著名的草書家張旭和懷素。張旭，字伯高，吳（今江蘇蘇州）人。曾任常熟尉，以草書而聞名。其母陸氏為初唐書家陸柬之的侄女，即虞世南的外孫女。陸氏世代以書法名世，故張旭學習書法有著良好的家庭環境。他為人瀟灑狂放，豁達不羈，又才華橫溢、學識淵博。曾官至「金吾長史」，故人稱之為「張長史」。與李白、賀知章等人交往甚密，杜甫將他們三人都列入「飲中八仙」。張旭是一位極有個性的草書大家，其草書筆畫精絕，神逸天縱，縈繞連綿。每作草書，必激情勃發，甚至達到癲狂的程度，且嗜酒成性，每喝大醉就呼叫狂走，然後落筆成書。有時竟以頭髮濡墨為書，酒醒之後，連自己都覺得神妙天真，故人們稱其為「顛張」。當時人把張旭的草書、李白的詩歌和裴旻的劍舞稱為「三絕」。懷素，俗姓錢，永州零陵（今湖南零陵）人。出身貧寒，早年出家為僧。懷素學書勤奮，性情爽朗，他「飲酒以養性，

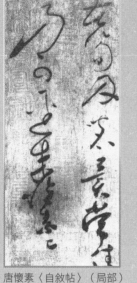

唐懷素〈自敘帖〉（局部）

草書以暢志」，故人稱「醉素」。

懷素繼承和發展了張旭的草書，其書法既有張旭癲狂怪奇之氣勢，又有圓轉玲瓏之氣韻，他把禪佛之學熔鑄到作品之中，從而達到「字字欲仙，筆筆欲飛」的境界。人們將他與張旭並稱為「顛張醉素」。

尚意書風與宋代草書

唐末至五代十國，書法如曇花一現，旋即步入宋代初期的委靡狀態。

淳化三年（九九二），宋太宗詔令王著（原西蜀書家）將秘閣所藏歷代法書摹勒刻石，得《淳化閣帖》十卷，其書跡真偽並存，並且傾向於秀逸風格。再加上當時學子或書家多趨附於權勢，正如米芾在〈書史〉所論：「李宗諤主文既久，士子皆學其書，肥扁樸拙，以投其好，用取科第，自此惟時貴書矣。宋宣獻公綬作參政，傾朝學之，號曰朝體。韓忠獻公琦好顏書，士俗皆學顏。及蔡襄貴，士庶又皆學之。」於此可見宋初書法的委靡、媚弱之風，歐陽修有感於此，曾痛切地說：「余嘗與君謨論書，以謂書之盛莫盛於唐，書之廢莫廢於今。」

北宋《淳化閣帖》之張芝章草〈秋涼平善帖〉

蘇軾、黃庭堅和米芾，開創了宋代書法「尚意」的時代風尚。三人與蔡襄並稱為「宋四家」。

宋代「尚意」書風，源於禪宗思辨的流行和對以往書風的深入反思。蘇軾和黃庭堅等均與禪師交往密切。禪宗強調「我心」，唯心意識較濃，但有利於藝術家的解放思想、體認自我、張揚個性，以「自我」眼界來感知自然萬物。如禪宗主張「我心即佛，佛即我心」，自然萬物皆「心之所生」，因

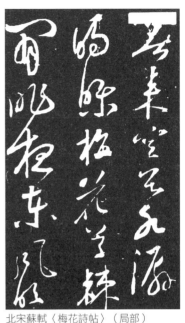

北宋蘇軾草書〈醉翁亭記〉（局部）　　北宋蘇軾〈梅花詩帖〉（局部）

此蘇軾等書家，在書法撰寫中便轉向對「本心」的體認和追問。蘇軾在〈評草書〉中說「吾書雖不甚佳，然自出新意，不踐古人，是一快也。」對於「新意」、「己意」的追求，成為蘇軾、黃庭堅等書家努力的方向。

蘇軾論畫所說的「論畫以形似，見與兒童鄰」，也論證了書家對簡單摹擬的否定和對「本心」、「新意」的嚮往。

對於書法的技巧和學養，蘇軾更強調後者。對此，蘇軾曾說：「作字之法，識淺、見狹、學不足三者，終不能盡妙。」「識淺」、「見狹」，是指對書法本旨的理解、對歷代優秀作品及其演化的認知；「學不足」，包括狹義的書法撰寫和廣義的對自然、宇宙、自我、文學等方面的不足。

蘇軾的書法以行書和楷書為主，草書作品有〈梅花詩帖〉、〈醉翁亭記〉等。

黃庭堅，字魯直，自號山谷道人，晚號涪翁、黔安居士，北宋詩人、書法家。

是宋代草書的重要代表之一，其代表作有〈諸上座草書卷〉、〈李太白憶舊遊詩卷〉、〈劉禹錫竹枝詞〉、〈廉頗藺相如傳〉、〈花氣薰人帖〉、〈杜甫寄賀蘭銛詩卷〉等。

黃庭堅在〈論書〉中曾說「隨人作計終後人，自成一家始逼真」，表明其「自成一家」的藝術主

張。他在〈論書〉中進一步具體描述自己的書寫狀態：「老夫之書本無法也，但觀世間萬緣……未嘗一事橫於胸中，故不擇筆墨，遇紙則書，紙盡而已，亦不計較工拙與人之品藻譏彈。」由此可見，他與宋初那些依附權勢書家的差異和表達「一家」之意的自信。

黃庭堅曾任國子監教授，因仰慕蘇軾才學，作古風兩首相贈，得到蘇軾「超絕塵，獨立萬物之表，馭風騎氣，以為造物者遊，非今世所有也」之類的讚許，兩人從此結下至死不渝的友情。

與蘇軾行書雜草、筆勢凝重、體勢扁方短促不同，黃庭堅書風偏於大草，筆勢勁健、環繞飄逸，體勢舒展、開合隨意。這裡的「勁健」與「飄逸」，都歸因於以提筆為主，在提筆運行過程中追求按筆變化，即在線條「細勁」的基調中，追求「粗」與「厚」的變化。「環繞」歸因於「圓轉」筆法（與「方折」筆法對立），「圓轉」筆法可以增強作品浪漫、抒情的氣氛，也可以強化字體開張的體勢和氣場，以及字體結構和點畫疊壓、往復、環抱的造型能力。「體勢舒展」、「開合隨意」，得力於黃庭堅熟練的草法、旺盛的筆氣、雄闊的筆勢和在快速、連續環繞運筆過程中的複雜筆法變化和對字體結構的打散、解構和重新組合。

北宋黃庭堅〈李白憶舊遊詩卷〉（局部）

關於學習書法的方法，黃庭堅在〈論書〉中說：「學書不盡臨摹，張古人書於壁間，觀之入神，則下筆隨人意。」這與蘇軾的「吾雖不善書，曉書莫如我。苟能通其意，常謂不學可」氣味相通。黃庭堅在〈論書〉中進一步說：「……然不必一筆一畫為準，譬如周公、孔子，不能無小過，過而不害其聰明睿聖，所以為聖人。不善學者即聖人之過處學

習，故蔽於一曲。」意思是說周公、孔子這樣的聖人都「不能無小過」，有「小過」但不損傷他們的聖賢品格與才能，這才是真正的聖人。而不善學的人「蔽於一曲」，僅學習聖人不好的東西，而真正有利於引發自己的好東西沒有學到，因此學習書法不必「一筆一畫」地拘謹學習，要從自我「本心」出發，理解、體悟、確認學習的具體內容和目標，將具體有效的因素從臨摹範本中抽離出來，而不是所謂「一筆一畫為準」，其最終目標是「自稱一家始逼真」。

禪宗「本心」的解放，意味著束縛的消滅和對自然萬物體認的通透，於是作字、著文、行事、為人、人生和宇宙皆通透之事。由此而論，書法既為「小道」，亦為「大道」，乃通透宇宙與人生理法之「大道」。蘇軾在〈跋文與可（文同）論草書後〉中曾說「留意於物，往往成趣」。在〈跋君謨（蔡襄）飛白〉中又說：「物理一也，通其意則無適而不可。」黃庭堅在〈跋文與可論草書後〉中評論文同因觀道士鬥蛇而悟得草書筆法時，也說：「豈真蛇耶？亦草書之精也。」

米芾初名黻，字元章，號襄陽居士、海嶽山人等，北宋書法家、畫家、理論家。曾任校書郎、書畫博士、禮部員外郎。因其個性怪異，舉止癲狂，遇石稱「兄」，人稱「米顛」。

論文學修養，米芾不及蘇軾和黃庭堅。但從書法「專業性」角度來看，米芾又有其優勢。米芾自六、七

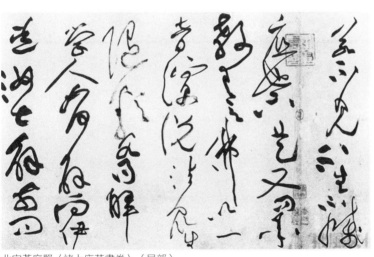

北宋黃庭堅〈諸上座草書卷〉（局部）

黃庭堅

・諸上座草書卷（狂草），北宋哲宗元符三年（一一〇〇）。

・李白憶舊遊詩卷（狂草），北宋徽宗崇寧三年（一一〇四）。

・劉禹錫竹枝詞（狂草）。

・廉頗藺相如傳（狂草）。

・花氣熏人帖（狂草）。

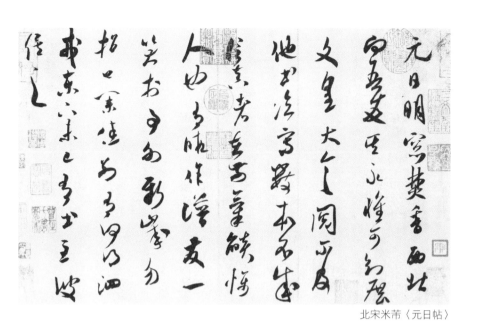

北宋米芾〈元日帖〉

歲學書，從顏真卿入手，遍臨唐代名家書跡。進而追慕顏、王書風，後期涉獵石鼓文、簡牘書法和金文書法。他自稱「集古字」、「一日不書便覺思澀」、「平生寫過麻信箋十萬」。其子米友仁在〈跋米芾臨右軍四帖〉中，曾說他父親「所藏晉、唐真跡，無日不展於几上，手不釋卷臨學之」。

相傳蘇軾被貶黃州的時候，米芾前去拜訪求教，蘇軾建議米芾學習晉代書法。從此米芾潛心魏、晉，更以晉代書風為指歸，其書齋也命名為「寶晉齋」。米芾的書法以行草為主，或行書雜草，或草書雜行。他對宋代以前的書法進行過全面系統的梳理和研習，對二王書法用功更深，因此其書法既嚴於法度，又瀟散奔放。米芾晚年在〈自敘〉中曾介紹其學書經歷：「余初學，先學顏（真卿楷書），七八歲也。字至大一幅，寫簡不成，見柳（公權楷書）而慕其緊結，乃學柳《金剛經》。久之，知其出於歐（陽詢），乃學歐。久之，如印板排算，乃慕褚（遂良）而學最久，又摩段季轉折肥美，八面皆全。久之，覺段全澤展〈蘭亭〉，遂並看法帖，入晉、魏平淡，棄鍾方而

北宋米芾〈臨沂使君帖〉

師師宜官，〈劉寬碑〉是也。篆便愛〈詛楚〉、石鼓文。又悟竹簡以竹聿行漆，而鼎銘妙古老焉。

米芾的書法藝術強調自然與變化，反對做作與平板。一是主張以「有意」的構思和書寫狀態，追求「無意」的自然、化境效果。即「心既貯之，隨意落筆，皆得自然……」，「無刻意做作乃佳」；二是反對以唐代楷書為代表的過於刻意、做作、呆板風格的正書。他將唐代名家歐陽詢、柳公權、虞世南、顏真卿等人的楷書幾乎全盤否定，甚至包括張旭和懷素的草書：「歐怪褚妍不自持，猶能半蹈古人規。公權醜怪惡札祖，從茲古法蕩無疑。張顛與柳頗同罪，鼓起俗子起亂離。懷素獦獠十解事，僅趨平淡為盲醫。」米芾的評論雖不免有過激之嫌，但其對唐楷過於理性安排、刻意做作、技巧繁縟的深刻反思和嚴激批判，對之後的書法發展產生了一定影響，尤其是清代碑學書法受其影響頗深。

米芾為何被稱為「米顛」

米芾字元章，以其行止違世脫俗，倜儻不羈，人稱「米顛」。這一稱號最早見於宋文天祥〈周蒼崖入吾山作圖詩贈之〉詩中，云：「三生石上結因緣，袍笏橫斜學米顛。」他六歲熟讀詩百首，七歲學書，十歲寫碑，二十一歲步入官場，但行為乖張，笑話很多。他

徽宗趙佶
・千字文卷（狂草）
・掠水燕翎詩團扇（狂草）

米友仁
・跋米芾臨右軍四帖

朱熹
・秋深帖（行草）
・卜築帖（行草）

出門不穿宋朝衣服，卻弄一身唐代衣帽，走在大街上，常常引來人群圍觀。而自己則洋洋自若，反而更神氣活現。米芾嗜石，據說有一天，他外出遇到一塊希奇古怪的大石頭，形狀奇醜，彷彿人形，非常喜歡，圍著這塊石頭轉了幾圈，不願離去，特意將自己的官服脫下給石頭披上，並作了一個揖，嘴裡念叨：「石兄，石兄，你能不能隨我一道回府？」於是命轎夫將石頭搬進轎子裡，就打道回府了。而他自己則短衣短衫、一路小跑地跟在後面氣喘吁吁地將石頭走回家去了。

米芾於硯素有研究，著有《硯史》一書，他把硯看得像自己的頭顱一樣重要，可謂溺愛之深。宋徽宗十分器重米芾，在一個風和日麗的天氣，徽宗在宮廷內院擺上一張長長的桌子，桌上鋪有長二丈的絹帛，旁邊放著瑪瑙硯、李廷珪墨、牙管筆、金硯匣和玉鎮紙、水滴等御用的書寫工具，然後派人把米芾請來，叫他當場揮筆，徽宗自己則藏在簾後靜靜的觀賞。米芾不急不忙地提起筆來，筆走龍蛇揮灑自如，徽宗看了非常喜歡，連聲讚嘆。

米芾寫完後，輕聲向簾後的徽宗請求道：「陛下，這硯臺已被臣濡染，陛下不宜再用，就賞賜給臣吧！」徽宗愛才惜才，立即點頭應允。米芾得到賞賜，就向忘年之交曾祖展示：

「我得到一方稀世之硯。」曾祖說：「如今贋品充斥，你的寶硯是否讓我鑒賞一番？」米芾連忙起身取硯，曾祖知道米芾有潔癖，他把手清洗乾淨，才小小心心的把寶硯拿在手中，左看右看，讚賞不已說：「這硯臺看外形，確實是上品，但不知發墨情形如何？」米芾忙叫家僮取水，心急的曾祖等不及水到，就吐了一口口水在硯臺上開始磨墨，米芾愣住了，而且很不高興說：「這硯臺已被汙損，失去了它的珍貴。」說完就把這硯臺給了曾祖，無論曾祖如何道歉，米芾就是不肯再要這硯臺了。

元鮮于樞〈評草書帖〉

回歸二王與元代草書

繼南宋書法衰落之後，元朝書壇對宋代書法進行了理性反思，認為宋代書法在蔡襄之後「去古意已遠」。即使是蘇軾、黃庭堅和米芾引導的「尚意書風」，也被指責為「坡、谷出……而魏、晉之法盡矣」、「米氏父子書最盛行，舉世學其奇怪」（虞集《道園學古錄》）。如趙孟頫就明確提出「貴有古意」的書學主張，他認為「當則古，無徒取於今人也」，意思是以古法、古意為準則，不向宋代以後的書家學習。

趙孟頫的好友鮮于樞也極力反對宋代書法。他在〈評草書帖〉中，鮮明地表達了自己的書學觀點：「張長史（張旭）、懷素、高閑各善草書，長史顛逸，時出法度之外。懷素守法，特多古意。高閑用筆粗，十得六七耳。至山谷乃大壞，不可復理。」趙孟頫和鮮于樞皆為元初書壇名流，趙孟頫以行書為主，鮮于樞擅長草書，兩人以相近的書學主張和不同的書體實踐，震撼當時書壇，興起向魏、晉學習的復古風尚。

趙孟頫，字子昂，號松雪道人，吳興（今浙江湖州）人。是宋太祖第十一代孫，秦王趙德芳的後裔，曾官榮祿大夫、集賢學士、翰林學士承旨。卒後追封魏國公，謚文敏。

《元史》本傳記載：「孟頫篆籀、分隸、真、行草無不冠絕古今，遂以書名天下。」楊載評論趙孟頫云：「公

性善書，專以古人為法。篆則法石鼓、〈詛楚〉，隸則法梁鵠、鍾繇，行草則法逸少（王羲之）、獻之，不雜以近體。」趙孟頫的書法，尤其是行楷書，自元代以後影響廣大，世稱「趙體」。

元朝是北方少數民族建立的政權，元初統治者將「國人」分為四等：蒙古人為一等，色目人（西域人）為二等，漢人（特指女真人和原先金國統治下的北方漢人、契丹人）為三等，南人（淮河以南的原南宋人）為四等。這種社會等級的劃分，嚴重挫傷了漢族尤其是漢族士大夫階層的自尊，激化了敵對矛盾，再加上為了躲避迫害，文人士大夫們普遍信仰佛教、道教，隱居山林，潛心文學和書畫藝術。仁宗延祐二年（一三一五），隨著元朝統治的日漸鞏固，統治者採納漢族儒士提出的「惟科舉取士，最為切務」的建議，吸收漢族士人參與朝政。但漢族士人入仕者依然很少，且為附庸而已。之後，元世祖忽必烈派程鉅夫（翰林集賢學士承旨）赴南方尋訪賢才，偶遇趙孟頫，經三次邀請，趙孟頫才復出仕元，並赴大都（今北京）得忽必烈召見。

趙孟頫仕元，位極一品，但榮耀背後的甘苦鮮有人知。首先，他最大的苦楚來自內心的責難。趙孟頫作為趙宋宗室後裔，卻改仕元朝，有違於「一臣不仕二主」的忠義道德規範，因此他歸隱之心較濃，從仕元第二年開始便有歸隱之意，可能就出於對矛盾現狀、糾結心情的排遣。其次，作為異族統治下的漢族文化精英，趙孟頫言行的謹慎可想而知，強大的心理壓力和精神束縛，在一定程度上制約了他藝術才思的自由取捨和表達。

對於趙孟頫「復出仕元」之事，我們應這樣理解：第一，趙孟頫少年才俊，即有報

元趙孟頫草書〈詩卷〉（局部）

元趙孟頫真草〈千字文〉（局部）

種復古主張，可上溯至南宋的高宗趙構。趙構在〈翰墨志〉中曾說：「本朝士人，自國初至今，殊乏字畫名世。縱有，不過一二數，誠非有唐之比。」趙構自述學書：「余自魏、晉以來至六朝筆法，無不臨摹……至若〈禊帖〉（即〈蘭亭序〉），則測之益深，擬之益嚴。姿態橫生，莫造其原，詳觀點畫，以至成誦，不忘懷也。」一代君王對書法可謂真知灼見，但其生不逢時，國運多難，使其復古思想未及實現。趙孟頫「貴有古意」的書學主張，一方面針對的是南宋至元初的書壇時弊，另一方面是對魏、晉隱逸生活觀念的追慕。明代董其昌對趙孟頫書學復古的主張曾有評論，他認為：「晉人書取韻，唐人書取法，宋人書取意，或曰意不勝於法乎？不然。宋人自以其意為書耳，非有古人之意

國之心，其自云：「少而學之於家，蓋亦欲出而用之於國。」第二，其父早逝，時年趙孟頫十二歲。十四歲時，因父蔭補官而未就職（因年少）司戶參軍。不足二十歲時，南宋江蘇儀征）司戶參軍。二十五歲時，南宋朝宗室，但生活在宋末混亂之際，可謂生不逢時，無法踐行其「用之於國」的抱負。第三，如果趙孟頫沒有復出仕元，沒有見到皇宮秘藏的歷代書畫和其他珍貴文物，如果沒有社會影響、不能有效組織文藝交流，其書法和身邊朋友的書法乃至元朝書法不知會是什麼樣子，元朝尚法的魏、晉之風可能就要改觀了。

趙孟頫的書學強調「貴有古意」，這

一本就通：中國書法

元鮮于樞〈王安石雜詩卷〉（局部）

元代草書除了二王一路今草之外，在趙孟頫的影響下，元代的章草，填補了唐、宋章草書法的空白，代表書家有鄧文原。

鄧文原，字善之，一字匪石，綿州（今四川綿陽）人。因綿州古屬巴西郡，故人稱「鄧巴西」。曾官翰林侍講學士、集賢直學士兼國子監祭酒、江南浙西道肅政廉訪司事、江浙儒學提舉。年輕時，鄧文原就與趙孟頫交往，被趙氏稱為「畏友」，其書法受趙氏影響較多。章草在唐、宋時期很少有人書寫，書跡罕見。鄧文原章草〈急就章〉古樸勁健，得源於對二王筆法的追摹，並且摻雜楷書筆法。

也。然趙子昂（趙孟頫）則矯宋之弊，雖已意亦不用矣，此必宋人所詬，蓋為法所轉也。」董其昌的評論，既指出趙孟頫取「法」而貶意（「雖己意亦不用矣」）的不足，也肯定其取「法」的歷史意義。

鮮于樞，字伯機，號困學山民、寄直老人，元代著名書法家。曾任太常寺典簿。他性情豪放，身材魁偉，因鬍鬚濃重，人稱「髯公」。

鮮于樞與趙孟頫是元初第一代書家的代表，兩人共同宣導了元代書法的復古潮流，影響深遠。他年長趙孟頫八歲，共同愛好文藝，因此兩人「契合無間言，一見同宿昔」、「奇文既同賞，疑義或共析」、「絕妙晉、唐帖」（趙孟頫語）。他對趙孟頫讚許有加，稱其「神情簡遠，若神仙中人」。曾提醒趙孟頫，勿迷戀宋高宗趙構書法，改從王羲之入手，使松雪書藝大進，為日後成為元代書壇旗手打下了堅實的基礎。

鮮于樞
- 杜甫詩卷，成宗大德二年（一二九八）。
- 論草書帖（今草）
- 唐詩卷（今草）
- 草書千字文（今草）
- 歸去來辭（今草）

鄧文原
- 急就章（章草）

虞集
- 不及入閣帖
- 波羅密多心經長卷（狂草）

202

元虞集〈不及入閣帖〉

元楊維楨〈城南唱和詩〉（局部）

繼趙孟頫、鮮于樞等元代早期代表性書家之後，虞集、張雨、朱德潤、康里巎巎成為元代中期的書家代表。

虞集，字伯生，號道園，人稱邵庵先生，晚稱翁生，諡文靖。曾為翰林院侍講學士、翰林直學士兼國子監祭酒、秘書少監、大都路儒學教授。仁宗延祐年間，與趙孟頫在翰林院共事，深受趙體書風影響。其晚年的作品〈不及入閣帖〉，布局、筆法和結體深探晉代書法真諦。其筆法遒勁連綿，抑揚有情，筆力中實，提按空靈。結體欹側與行氣緩急自然生動，爽朗蘊藉的氣息勝於趙孟頫。

元康里巎巎〈秋夜感懷詩卷〉

除趙孟頫、鮮于樞等仕元文人書風之外，還有吳鎮、楊維槇、倪瓚、陸居仁等隱士書風，其中吳鎮、楊維槇、陸居仁皆擅長草書。

吳鎮，字仲圭，號梅花道人，自署橡林先生，嘉興魏塘鎮（今屬浙江）人。吳鎮性情孤傲，品性高潔，不喜歡與達官顯貴交往，隱居不仕。與黃公望、王蒙、倪瓚並稱元代山水畫四大家。吳鎮的書法多留存於山水畫與花鳥畫的題款，以行草書為主，其存世書法作品僅見草書〈波羅密多心經〉長卷（簡稱〈草書心經卷〉）。

楊維槇，字廉夫，號鐵崖、抱遺叟、抱遺老人、鐵笛道人，晚號東維子，浙江諸暨人。其性狷介，朱元璋「召諸儒纂修禮樂書」，楊維槇寧死不仕，朱元璋「許之」。與陸居仁、錢惟善並稱為元末「三高士」。楊維槇擅詩、善書、能畫，其詩尤善樂府體，時稱「鐵崖體」，為元末東南詩壇領袖。其書法主要是行草書與楷書，以行草書名世。

康里巎巎，字子山，號正齋、恕叟，西域康里（漢高車國，今中亞和新疆一帶）人。是元代少數民族書家的傑出代表。曾為禮部尚書、江南行台治書侍御史、集賢直學士、中書右司郎中等。康里巎巎一生忠直清廉，擔任過文宗和順帝兩位帝王的老師，深得賞識與重用。至正五年（一三四五），巎巎五十一歲病逝，其清貧如洗，「幾無以為殮」。

康里巎巎之父東平王不忽木為元初名臣，曾向元世祖建議重

吳鎮

• 波羅密多心經

楊維槇

• 城南唱和詩卷（行草），順帝至正二十二年（一三六二）。

• 真鏡庵募緣疏卷（行草）

• 題錢譜

視儒學、改革考試和學校制度。不忽木和康里巎巎曾先後與趙孟頫共事，且關係友善；趙孟頫既是康里巎巎的上司，也是他的書法老師。

你儂我儂

趙孟頫是元朝著名的書畫家，他太太管夫人也是一位著名畫家，曾引用泥土和水的譬喻寫過一首很出名的詩詞。據說當時夫妻倆都在中年的時候，趙孟頫對夫人的感情似乎有所減弱，想納一個妾。管夫人不好直接阻撓，即作了這一首小令，委婉地表達了自己的意思，詩云：「你儂我儂，忒煞情多；情多處，熱如火。把一塊泥，捻一個你，塑一個我，將咱兩個一齊打破，再捻一個你，再塑一個我。我泥中有你，你泥中有我；與你生同一個衾，死同一個槨。」趙孟頫看了後非常感動，便取消了納妾的念頭。

心學興起的明代大草

明朝建立後，太祖朱元璋為鞏固政權，廣泛搜羅賢哲人士，同時又明文規定「寰中士夫不為君用，其罪皆至抄札（殺）」。統治者還從自己對書法認識、趣味的角度選拔、使用書法人才。政治上的干預和鉗制，使明初書壇陷入沉悶狀態。元初趙孟頫宣導的復古風尚，逐漸跌入「台閣體」的教條、概念與模式化之中。宋克是由元入明且影響最大的書家代表之一。

明宋克章草〈急就章〉（局部）

宋克生於元末亂世，性豪爽俠義，喜武廣交。其詩文與書法得楊維楨、倪瓚賞識，楊維楨曾跋其書曰「尤工諸家書法」。宋克的書法得饒介親授，饒介得於康里巙巙，康里巙巙又得於趙孟頫，因此宋克書法得元代書法經脈而取會魏、晉，其行草書傳世作品有〈急就章〉、〈錄子昂蘭亭十三跋〉、〈杜甫壯遊詩卷〉等。

陳璧，字文東，號谷陽生，松江華亭（今屬上海）人。陶宗儀在《書史會要》中評論陳璧的書法云：「少以才學知名，真、草、篆、隸流暢快健，富於繩墨。」元代至明初書壇在趙孟頫的影響下，崇尚兼善諸體，在各體中，以真、行草兩體著意最深，成就最高，概緣於真書（楷書）為實用體（如擬寫詔書等）、行草則利於遣興抒懷之故。

明代顧清於《松江志》中記載：「宋克遊松江，

■明

宋克

- 急就章（章草），太祖洪武三年（一三七〇）。
- 孫過庭書譜（章草），太祖洪武三年（一三七〇）。
- 草書進學解卷（章草）
- 錄子昂蘭亭十三跋
- 杜甫壯遊詩卷

陸居仁

- 茗之水行草卷
- 跋鮮于樞行書詩贊（行草），洪武四年（一三七一）。

明陳璧〈臨張旭秋深帖軸〉

陳文東嘗從受筆法。」說明陳璧曾師從宋克。其傳世行草書作品〈臨張旭秋深帖軸〉、〈贈孟桓詩軸〉可以明顯看出唐人草書的形模，作品草法熟練，行筆環轉流美，雖然略乏張旭之奔放恣肆和懷素之超逸清剛之氣，但在明初之書壇，仍為難得之草書作品。

進入明中期，書家們開始理性思考元代以來的復古風尚和台閣體模式。李應禎曾指責趙孟頫書法為「奴書」，認為趙孟頫的書法一味臨摹二王，而缺少自我創新和情意的表現。作為李應禎學生的文徵明，在〈莆田集〉也曾記有李應禎這樣的話語：「就令學成王羲之，只是他人書耳。」因此，明中期書壇在復古主義困頓之後，將取法的目標轉向復古主義原先貶抑的宋代革新派書法，從理論與實踐兩方面對蘇軾、黃庭堅和米芾進行重新思考。

明代中期書壇，思想之所以開始鬆動、活躍，其原因包括：一是朝廷內部矛盾、紛爭激化；二是通過對晉代二王尚韻書風和宋代革新派尚意書風的深入體認，台閣體書風逐漸得到抑制，書家的主體心性得以釋放；三是以王陽明為代表的「心學」的創立。心學反對理學束縛，開啟思想解放運動。王陽明的學生李贄進一步發展為「童心說」，反虛偽，崇真率；四是民間經濟得到發展，資本主義的萌

207

明祝允明〈雲江記卷〉（局部）

生與發展，催生了新的市民階層，因此對文化藝術審美提出了新的要求，故吳門書派應運而生。江南蘇州地區古稱「吳」，從周朝時的吳國，到三國時期的東吳，再到南朝時「三吳」之一的吳郡，至明代則指蘇州府管轄的太湖地區。吳門書派的早期代表有徐有貞、沈周、李應禎、吳寬等人，多擅長行書。吳門書派高峰期的代表人物，是祝允明、文徵明以及文徵明的學生陳淳、王寵，世稱「吳中四名家」。

祝允明，字希哲、晞喆，號支指生、枝指山人、枝山、枝山居士、枝山樵人等，長洲（今江蘇蘇州）人。祖父祝顥為進士，曾官山西布政司右參政，其母為大學士武功伯徐有貞之女，其妻為太僕少卿李應禎長女。祝允明少年與青年時期具有良好的教育環境，史書記載祝允明「五歲作徑尺字，九歲能詩，稍長博覽群集……尤工書法，名動海內」。文徵明評論祝允明的書法淵源，認為他學楷書於岳父李應禎，學草書於外祖父徐有貞，並能「兼二父之美」，「而草法奔放出於外大父（外祖父徐有貞）」。

祝允明雖然少年才顯、名動海內，僅在五十歲時得授廣東一個七品知縣小官，但科場屢試不中。正德十四年（一五一九），稱病辭官回鄉，時年六十歲。辭官回鄉的祝允明參透人生，信奉禪宗，追溯魏晉風流，放浪形骸，玩世不恭，以狂放草書表達失意的憤懣、失望與不恭。王世貞評論祝允明書法云：「行草則大令（王獻之）、永師（智永）、河南（褚遂良）、狂素、顛旭、北海（李邕）、眉山（蘇軾）、豫章（黃

祝允明

・雲江記卷
・前後赤壁賦
・杜甫詩軸

庭堅）、襄陽（米芾），靡不臨寫工絕。晚節變化出入，不可端倪，風骨
爛漫，天真縱逸，直足上配吳興（趙孟頫），他所不論也。」由此可以看
出：第一，祝允明取法外拓筆法，以體勢激宕、流美書法為主；第二，用
功精深，「靡不臨寫『工絕』」；最後，晚年變法行草，取得「直足上配
吳興」的讚譽。

文徵明，初名壁，字徵明，號衡山居士，長洲（今江蘇蘇州）人。其
父文林曾官太僕寺丞、溫州永嘉知縣，擅書，有宋人風味。由於家庭的原
因，文徵明青少年時期的老師，皆是當世名流，如書法老師李應禎、繪畫
老師沈周、詩文老師吳寬等。同祝允明人生經歷相似，文徵明也是位不得
意文人。他從二十六歲至五十三歲，先後十次參加鄉試均不中。後經工部
尚書、時任蘇州巡撫李充嗣薦舉入翰林院。但不堪約束與排斥，其中以
上疏乞歸，得回家鄉。從此以書、畫、詩、文作為人生的寄託，先後三次
書、畫影響最大。在書法方面，文徵明與祝允明、陳淳、王寵世稱「吳中
四名家」；在繪畫方面，文徵明與沈周、唐寅（伯虎）、仇英號稱「明四
家」。

王世貞與文徵明交遊甚密，對其書法理解頗深。王世貞評論其書法
「無所不規，仿歐陽率更（歐陽詢）、眉山（蘇軾）、豫章（黃庭堅）、
海嶽（米芾），抵掌睥睨，而小卷尤精絕，在山陰父子（二王）間」，
「行筆仿蘇、黃、米及《聖教》。晚歲取《聖教》損益之，加以蒼老，遂
自成家」，所論多為行書和楷書。關於文徵明草書作品，王世貞說他「少
年草師懷素」。

明文徵明行草書〈西苑詩卷〉（局部）

文徵明

- 草書赤壁賦，世宗嘉靖二十四年（一五四五）。
- 答陳汝玉書（今草）
- 晴明帖（今草）
- 千字文（今草）
- 草書詩軸（今草）

徐渭

- 一枝堂帖（狂草）
- 杜甫詩軸（狂草）
- 代應制詠劍草書軸
- 代應制詠墨草書軸

陳淳，字道復，號白陽山人，長洲（今江蘇蘇州）人。祖父陳璚與吳寬同年考中解元，曾官南京都察院左副都御史，與吳寬、沈周等交往至深。陳淳之父與文徵明也交往友善，因此陳淳得以師從文徵明。張寰在〈白陽先生墓誌銘〉中曾對其評價說「……凡經學、古文、詞章、篆籀、畫、詩，咸臻其妙……」。陳淳初學書於文徵明，「作真行小書，極清雅」（王世懋評語），「晚好李懷琳、楊凝式書，率意縱筆……」。陳淳行草書法的創變，得益於早年向文徵明的學習、性情放蕩不羈以及向前代書法家學習的開闊視野。

王寵，初字履仁，後改字履吉，號雅宜山人，長洲（今江蘇蘇州）人。王寵書法擅長小楷與行草，其初師蔡羽，後得識前輩文徵明，與陳淳、文嘉（文徵明之子）交往甚密。其行草書特點有二：一是「師心而不師跡」，師法祝允明、文徵明而能「稍出己意」；二是晚年書法「以拙取巧」，表現出變法傾向。

明中後期，政局多變，法令嚴酷，時局多艱，朝野文人士大夫們或明哲保身，或抗爭，或被殘殺，或隱居，他們劫後餘生，多潛心書畫創作，以藝術的方式表達自我狀態和追求。在書法方面，行草書的豪放、激宕、暢快、直接、敏感，使明晚期的書家們不約而同地選擇行草作為藝術表現、情感宣洩和人生追求的表現媒介。

中國書法的演化過程在表面和局部來看，表現為進化論的特徵，如篆書—隸書—草書—行書—楷書，再如晉代書法—唐代書法—宋代書法—明代書法—清代書法。但在本旨上符合辯證法「正—反—合」的內在規律，如晉代二王行草，經歷初唐清朗俊逸（正）—中唐渾樸豪放（反）—晚唐五代兼融（合）；再如宋代革新派書法（反）—元至明初復古主義書法（正）—明末清初融匯（合）。因此，明晚期書法處於宋代革新書法（反）、元代復古主義書法（正）之後合情合理的融匯（合）時期，即處於新一輪的由「反」至「正」而至「合」的階段。

陳淳

・草書詩
・草書春詞卷

王寵

・草書西苑詩（行草）
・夔州歌（行草）

創始於明中期的王陽明「心學」思想，對人本主體意識的尊重和思想解放的意義，同於魏、晉時期的玄學。王陽明認為「心明便是天理」，強調主體心性意識的重要性。王陽明的學生李贄，將「心學」思想發展為明確的「童心說」。「童心說」進一步啟發、強調藝術創作中的本心、直覺和自我個性的重要意義。李贄解釋說：「夫童心者，絕假純真，最初一念之本心也。」主張每一個人皆有其價值，要肯定、認識和發揚自我（本心、本身、本能），而不應生活在前人既定的規則、模式或範式之中。在〈答耿中丞〉中，李贄說：「夫天生一人，自有一人之用，不待給予孔子而後足。若必待取足於孔子而後足，則千古之前無孔子，終不得為人乎?!」

這種思想，對晚明時期的董其昌產生了重要影響。董其昌，字玄宰，號思白、香光居士，諡文敏，松江華亭（今屬上海）人。曾官南京禮部尚書、禮部左（右）侍郎、太常寺卿兼侍讀學士等。董其昌的身上，集中體現了中國傳統思想文化多方面的影響。首先，儒家思想根柢固。董其昌作為一個文人，從三十九歲任太子朱常洛的老師，到七十六歲出任禮部尚書（正二品，相當於省部級），雖仕途屢遭兇險，但總能化險為夷，足以證明其為人行事之圓通、省察與老練。其次，道教、禪學影響深刻。明中後期，局勢動盪，人們將希望寄託於超現實的佛教、道教以及「心學」等思想。董其昌半

明董其昌草書軸

董其昌

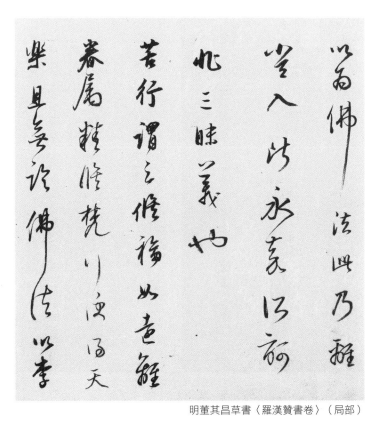

明董其昌草書〈羅漢贊書卷〉（局部）

官半隱，接受王陽明「心學」思想，同時又接受佛教與道教思想。他從青年時期起即研究禪學，至老不輟。其畫室取名「畫禪室」，其理論著作命名《畫禪室隨筆》，足見其受佛學影響之深。

董其昌宣導文人書畫，其藝術成就集中表現在書法、繪畫和理論等三個方面。他以禪宗分南宗（頓悟）和北宗（漸修）為契機，在山水畫領域提出「南北宗論」，褒「南」貶「北」，即宣導文人畫的真率、天趣和書卷氣。「南北宗論」的意義，首先在本質上是對山水畫、書法乃至中國傳統文化的一次回顧、梳理和張揚。其次，董其昌並不完全排斥「北宗」，說明董其昌對中國傳統文化藝術認知的全面和深刻。

在書法領域中，董其昌雖然沒有明確提出類似山水畫「南北宗論」的主張，但是書法、繪畫與禪宗意理相通，我們可以通過禪宗與其山水畫的「南北宗論」，來深入理解其書法藝術。董其昌書法以行草書為主，上溯魏、晉風流，下探宋、元義理，可謂窮目之所極、盡心之所會。清王文治在《論書

絕句》中就盛讚董其昌書法：「書家神品董華亭，楮墨空無透性靈。除卻平原（顏真卿）俱避席，同時何必說張邢。」

董其昌行草，主要取法二王、顏真卿、懷素、楊凝式和米芾。這些書家均為「善學能變」之士，如王羲之師法張芝、鍾繇、衛夫人，遒麗流美為一變；顏真卿學書於張旭、王羲之，渾樸大氣為一變；懷素取法二王，超逸激越為一變；王獻之書出其父，外拓壯闊為一變；楊凝式師法顏真卿，縱逸流麗為一變；米芾師法二王，超邁勁利為一變。

東晉二王父子，不僅完成了章草向今草的書體轉變，而且從此開創了「內擫」與「外拓」兩種筆法，其中，以小王的外拓筆法影響更為深遠。外拓筆法影響較大的原因，是簡捷流便、符合書法「古質而今妍」的內在規律和時代審美風尚，代表性書家包括顏真卿、米芾、趙孟頫、董其昌等各代書壇聖手。相比之下，大王內擫筆法，只有歐陽詢、楊維楨等少數書家得以繼承。張瑞圖以其強烈的勁健方折內擫筆法運用於草書之中，造就出其特徵鮮明的行草面目。清梁巘《承晉齋積聞錄》評論張瑞圖

張瑞圖，字長公，號二水，別號果亭山人、芥子居士、平等居士，晚年自號白毫庵主道人，晉江（今福建泉州）人。歷官少詹事兼禮部侍郎、禮部尚書，因投靠魏忠賢宦官集團而獲罪，入獄三年，後來被貶為平民。

明張瑞圖行草詩軸

明倪元璐〈七絕詩〉

行草書說：「明季書學競尚柔媚，王（鐸）、張（瑞圖）兩家力矯積習，獨標氣骨，雖未入神，自是不朽。」

倪元璐，字玉汝，號鴻寶，別署園客，浙江上虞人。與黃道周、王鐸同為天啟二年（一六二二）進士，歷

官國子祭酒、兵部侍郎、戶部尚書、禮部尚書兼翰林院學士。他與黃道周性格相投，為人正直，仗義直言。崇禎十七（一六四四）年，倪元璐因得知崇禎皇帝自縊於煤山而懸帛自縊於家鄉上虞。其書法以行草為主，取法蘇軾與二王，後意會顏真卿。風格渾古縱逸而融姿媚，筆法緊勁而又氣韻超然，墨色枯潤，筆勢騰挪，真力瀰漫。

王鐸，字覺斯、覺之，號嵩樵、松樵、癡仙道人等，河南孟津人。王鐸與黃道周、倪元璐為同年進士，歷官少詹事、東宮侍班、詹事、禮部右侍郎兼翰林院侍讀學士。因為對明朝政權的失望和明朝滅亡後自感復國無望，王鐸率兵降清，有違於「二臣不仕二主」的傳統道德規範，所以被世人稱為「貳臣」。這一人品上的「汙點」，使他的書法一度受到輕視。但是或許正因為他「無意於」政治，或者說「有意於」利用政治的有利資源，使王鐸於明末清初亂世之際，成就了他「所期後日史上，好書數行也」的宿願。王鐸的書法以楷書、行書和草書為主，尤以行草著名。其論書云「書未宗晉，終入野道」，「余書獨宗羲、獻」。他十三歲臨習〈聖教序〉，達到「字字畢肖」的程度。之後得見府庫或私人收藏二王墨跡，皆用心臨摹，至死不改其「一日臨帖，一日應請索」的學習與創作方法。在

王鐸
•草書錄語軸（狂草）
•草書詩卷（狂草）
•自作五律詩（行草）
•杜陵秋興詩卷（行草）

214

對二王深入體悟的基礎上，王鐸行草上溯漢、魏，下探唐、宋，以張芝、顏真卿、米芾等書家為主要學習目標。

傅山（一六〇七—一六八四）字青主，號公之它、朱衣道人等，陽曲（今屬山西）人。傅山是一個博學通才，經、史、書法、繪畫、醫術、佛、道無不精擅。傅山與王鐸在政治立場的「大是大非」問題上態度截然相反，清朝入關之後，傅山託病隱居不仕。其書法以草書最為著名。其草書特點是：

感性色彩強烈，氣勢磅礴，尺幅巨大，寫意性造型強烈。

清王鐸草書立軸

清傅山草書詩

傅山

• 草書千字文

• 草書西村漫吟

以徐渭、張瑞圖、黃道周、倪元璐、王鐸、傅山為代表的晚明書法家，將東晉二王以來的帖學書法，從中和溫潤、遒麗的信札、冊頁和雅集圖卷發揮到遒勁、豪放、姿媚的中堂大軸，一方面增強了書寫的表現性和造型空間，另一方面也提出了一個現實性的問題，即如此巨大的尺幅應該如何書寫？書法的當代審美觀念應該如何界定？傅山在書學理論上提出的「寧拙毋巧，寧醜毋媚，寧支離毋輕滑，寧真率毋安排」，既表達了自己的書法美學觀念，也是對晚明書法的總結；既是書法審美的指導，也是書寫經驗的總結，在晚明書壇具有方法論的指導意義。中國古代書法自晚明之後，又開啟了由「審美」到「審醜」、由帖學到碑學、由案頭把玩到廟堂展示的新一輪正、反、合的演變過程。

明黃道周草書軸（左），明倪元璐草書軸（右）

一字千金

據民間傳說，文徵明的書法很有名氣，人們都愛請他寫字，尤其年末歲盡，家家戶戶的大門口、灶上、燈籠上都要寫個「福」字，有求必應的文徵明非常忙碌。不過文徵明寫的「福」字，筆法千姿百態、變化無窮，無人能比。同鄉有個孤苦的牧童，每天早出晚歸放牛，路過文徵明家門口，總是看著大門上的「福」字，十分喜愛，於是依著筆畫練習起來。沒有筆，就用枝條在地上畫；夜晚，睡在牛棚裡就用手指寫。一年四季，從不間斷。有一次，文徵明病了，牧童知道後，就採了些野果去探望，文徵明見了很感動。他看到牧童一直目不轉睛地盯著他那枝筆，就問：「你會寫字麼？」牧童點點頭。文徵明讓他寫個字看看。不料牧童拿起筆，在紙上寫出一個「福」字，真是龍飛鳳舞，頓挫生姿，文徵明見了很吃驚。一問，原來他天天都在學自己寫的「福」字，於是很高興地把筆送給了他，又指點他如何起筆，如何放筆，如何收筆。從此，牧童把「福」字寫得更好了。方圓百里

明文徵明〈詠花詩卷〉（局部）

的鄉親，都來請牧童寫「福」字，牧童總是有求必應，並且一個「福」字，他能寫出幾十種樣子來。後來，牧童的名氣傳到京城，當朝宰相願出千金重酬，請牧童在相府大門上寫個斗大的「福」字。從此，「一字千金」的故事就流傳開了。

碑帖融合的清代草書

清代的書法演變大體分為三個階段：清初帖學延續、清中後期碑學興起和晚清碑帖融合。

清代草書的發展狀況與這三個階段緊密相關。

清初期帖學延續主要包括兩方面：一是明末革新書風的餘緒，代表人物有八大山人等；二是二王帖學書風發展至清初，更為甜俗、軟弱、油滑。清初帖學書法的衰落，引起了書壇的思考，選擇的解決方法是「以碑入帖」，即以唐代楷書的「勁健」，來挽救帖學書法的靡軟。隨著訓詁學和考古學成果的進一步積累，書家們開始將「碑」的視野拓展至秦、漢、南北朝，甚至先秦時期。最終將散落民間、原先不被重視的碑刻作品，發掘為與帖學並重的「碑學」書派，碑學書派的影響甚至一度呈現出壓倒帖學之勢。碑學與帖學的融合，反映在具體書家身上，有以帖融碑（如沈曾植）和以碑融帖（如吳昌碩）兩大類型。

八大山人的草書

八大山人（一六二四—一七○五），俗姓朱，名耷，號雪個，又號八大山人，別號個山、刃庵、個屋、驢屋等，江西南昌人。八大山人為明朝宗室，是明太祖第十六子寧王朱權的九世孫，青少年時期生活穩定優越，受過良好而正規的儒家文化教育。青少年時期書法受歐陽詢、黃庭堅、董其昌等人

清八大山人草書立軸

■ 清

朱耷（八大山人）

・草書唐人七言詩

・草書唐人耿湋舊宅

・源寺詩軸

影響較深，以楷書和行書為主。明朝滅亡後，為逃避政治迫害，八大山人遁跡山中，曾為僧人和道士。面對國破家亡而又復明無望的境遇，八大山人將一腔憤懣與無奈傾注於書畫中。六十歲以後，行草書漸多，署名「八大山人」，書法個人風貌開始形成。至七十五歲左右，八大山人行草書法的個人風格已經成熟：筆法簡潔自然、圓潤流美，點畫中鋒圓實，以圓轉筆法為主，如舒雲聚散；結體欹側錯落，外緊內鬆，有意無意地突出字體外形、大小、體勢以及字內空間疏密等因素的對比與和諧。繪畫擅長寫意山水和花鳥，筆墨簡淡，造型誇張，意境幽遠，將文人寫意畫的意境，提高到了一個新的高峰。八大山人與石濤、髡殘、漸江（弘仁）並稱明末清初「四大畫僧」，具有鮮明的創新意識，書法亦屬於明末革新書風的延續。

清初正統書壇由於康熙喜愛董其昌書法、乾隆推崇趙孟頫書法，形成了自上而下臨摹、研究董書與趙書的時尚，結果是摹仿習氣興盛而創新精神漸衰，進一步導致了清初帖學媚弱、守舊的衰靡局面。帖學的衰靡，促使書家和理論家探尋新的發展方向。乾隆（一七三六—一七九五）和嘉慶（一七九六—一八二〇）時期，大批文人學者為逃避現實生活和躲避「文字獄」等政治迫害，將研究目標轉向整理、考證古代典籍、文物，使文字學、金石學等純學術研究興盛，為清代碑學書法的興盛做好了充分的準備。

清代中後期，碑學書法主要以篆書、隸書和魏碑作為取法對象。如丁敬的書法以隸書最為著名，其取法漢隸，筆法樸實醇厚，近似於漢隸名品《曹全碑》；鄧石如篆書取法先秦石鼓文、秦代小篆和漢代碑刻篆額，隸書則師法漢代《史晨碑》、《張遷碑》、《華山碑》等名品；趙之謙楷書取法北碑《張猛龍碑》和《楊大眼》等龍門造像題記。

清代碑學書法最直接的貢獻在於篆書、隸書和魏碑書體的復興。清代草書繼明末清初的革新餘韻和清初崇尚董、趙帖學書風之後，期待碑學與帖學的融合，並藉以開創清代書法的振興之路。在碑學與帖學相融的過程中，劉墉、阮元、黃慎、包世臣等書家和理論家，以對行書、草書的執著，起到承上啟下的作用。

學書家，早年從趙孟頫入手，有「珠圓玉潤，如美女簪花」之譽。中年以後遍臨各家，以意臨為宗，將自身的儒雅閒淡與果敢勁健融入書中，形成溫柔雅拙、渾厚勁健、雍容清逸的行草書風。其行草內含二王帖學神韻，外融章草體勢和六朝魏碑筆意。徐珂《清稗類鈔》評劉墉書法云：「世之談書法者，輒謂其肉多骨少，不知其書之佳妍，正在精華蘊蓄，勁氣內斂。殆如渾然太極，包羅萬有，人莫測其高深耳。」包世臣《藝舟雙楫》評論劉墉「七十以後潛心北朝碑版」。楊守敬《學書邇言》則評論劉墉「初學松雪（趙孟頫）、晚師鍾（繇）、王（二王父子），用筆如綿裡裹鐵」。

阮元，字伯元，號雷塘庵主、怡性老人等，江蘇揚州人。曾官少詹事、山東學政、戶部左侍郎、浙江巡撫、工部侍郎、漕運總督、湖南巡撫、兩廣總督、體仁閣大學士等。曾參與編纂《秘殿珠林》、《石渠寶笈》等大型內府圖書，公務之餘將感想以《石渠隨筆》命名，付諸刊印。在任職山東、浙江期間，先後編撰《山左金石志》和《兩浙金石志》。乾隆五十八年（一七九三）阮元完成《西清續鑑》，對內府收藏銅器銘文（金文）進行了系統整理。由於得天獨厚的公務便利條件和對書法本能的熱愛，最終促使阮元完成了書法理論力作《南北書派論》和《北碑南帖論》（簡稱阮元「二

清劉墉草書

劉墉，字崇如，號石庵、香岩、日觀峰道人等，山東諸城人。劉墉為人正直，生活簡樸，勤政守法。曾官安徽學政、江蘇學政、太原知府、冀寧道台、江西鹽驛道、陝西按察使、內閣學士、湖南巡撫、都察院左都御史、吏部尚書、上書房總師傅、體仁閣大學士等，出仕乾隆、嘉慶兩朝。他是清代中期的帖學士、體仁閣大學士等，出仕乾隆、嘉慶兩朝。他是清代中期的帖

阮元

・草書七言對聯

・草書扇面水墨金箋

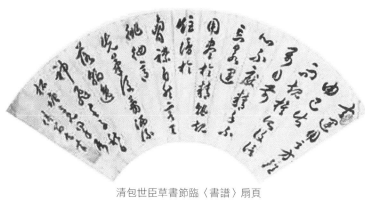

清包世臣草書節臨〈書譜〉扇頁

清包世臣〈臨書譜〉（局部）

論」），大力宣揚北朝魏碑書法的藝術魅力。阮元的「二論」，標誌著清代書法碑學理論的成熟，開啟了碑學書法的序幕。

包世臣，字慎伯，號倦翁、安吳先生、小倦遊閣外史，安徽涇縣人。其初學書法由「館閣體」入手，繼而臨習歐陽詢、顏真卿碑版和北朝魏碑。草書則受孫過庭《書譜》影響較多。他擅長理論思考和著述，著有《歷下筆譚》、《書譜辨誤》等書法理論文章，並收入《藝舟雙楫》。理論著述影響深廣，突破了帖學在審美取向和書寫技法的既成形態，有力地推動了清代碑學思想意識的成熟。書法理論從執筆法到各種書體之間的筆法關係，再到對北朝書法的深入分析，形成了相對完整的理論體系。其論執筆「專求古人逆入平出之勢」，遵循「雙勾執筆法」：以食指和中指第一關節向掌心勾住筆桿，食指呈「仰勾狀」，中指呈「俯勾狀」，以

包世臣

· 小倦遊閣草書卷
· 臨孫過庭書譜
· 臨王羲之堅室帖

拇指肚抵住筆桿，方向與食指和中指相對，高度在食指與中指之間，小指支持無名指並以無名指第一關節由掌心向外抵住筆桿。其要點是「指實掌虛」，並使筆桿向書寫者頭部傾斜，追求逆勢運筆。對於各種書體之間的筆法關係，包世臣認為「秦、漢金石文字，用筆近於篆而結體近於楷者為隸書（古隸），蔡邕變隸而作八分（波磔形態成熟的隸書）……魏、晉又以八分入隸，遂成楷書形」。書體之間的演變相互關聯，因此筆法也具有傳承性，他認為「八分為楷書之本，分書之峻滿足是因為筆毫平鋪低上。他進一步認為：北朝書法直接漢、魏，是楷書和行書的本源。包世臣對北朝書法曾有深刻的分析：「北朝人書，落筆峻而結體莊和，行墨澀而取勢排宕」，「峻」為方筆和尖筆形態。一般書家以偏側筆鋒書寫，而包世臣主張以中鋒與側鋒兼用的「萬毫齊力」來表達「峻」的筆意。「澀」與暢相對，一般呈現為逆勢枯墨用筆，包世臣則以「逆勢雙勾」執筆法書寫「排宕取勢」的筆意。

何紹基，字子貞，號東洲、蝯叟，道州（今湖南道縣）人。曾官四川學政，後被革職，從此遍遊南北各地。書法以行草成就為最高。其行草書以顏真卿《爭座位帖》為基礎，又融入北朝楷書筆法，形成體勢疏放、筋骨縱肆、筆法堅實遒厚、墨法枯濕交合的風格特徵。體勢疏放，既是何紹基行草的結體，也是其整體的布局特徵。清代楊守敬評論何紹基晚年的篆書「純以神行，不以分布為工」，同

清何紹基書法

何紹基

· 行書詩稿卷，穆宗同治二年（一八六三）。

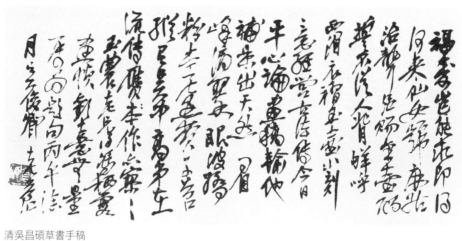

清吳昌碩草書手稿

樣適合對其行草書的評論。

吳昌碩，原名俊，又名俊卿，字蒼石、昌石、昌碩等，號缶廬、缶道人、老缶、苦鐵、大聾等，浙江安吉人。吳昌碩詩、書、畫、印兼擅，尤以書、畫、印名世。其大寫意花鳥畫以篆書和行草書筆意入畫，樸拙、豪放、厚重，墨色古豔而文雅，是晚清、民國時期大寫意花鳥畫的代表性人物。吳昌碩為西泠印社社長，其篆刻宗法漢印，風格古樸、雄渾、厚重、率真，是篆刻史上豪放一路的重要代表。書法涉獵篆、隸、行草、楷諸種書體，尤以篆書和行草名世，能將篆書、行草書融通於書法、篆刻和繪畫作品。

沈曾植，字子培，號巽齋、乙庵、寐叟等，浙江嘉興人。曾官刑部員外郎、總理衙門章京、安徽提學使、布政使等。有別於吳昌碩碑學的「先入為主」，沈曾植初學書法以帖學為主。今人王蘧常在《沈寐叟年譜》中說：「初，公精帖學」，對東晉行草、章草、唐代楷書和宋代行書悉心學習。中年之後，轉向碑學書法，對篆、隸和北朝楷書潛心臨習，如《天發神讖碑》、《張猛龍碑》、《爨寶子碑》、《鄭文公碑》等。他的學書經歷，使其在晚清民國之際完成了帖學與碑學的融合，其行草書恣肆跳宕、奇態橫生。

「濃墨宰相」和「淡墨探花」

清劉墉〈致友人書札〉

說到「劉羅鍋」（劉墉），一定是家喻戶曉，因為他為官「忠君、愛民、勤政、廉潔」，深得老百姓的喜愛，其事蹟廣為流傳。然而，很少有人知道劉墉除了在政治方面有著出色的表現外，還是著名的書法家。他與同時代的書法家王文治齊名，時有「濃墨宰相、淡墨探花」之說。劉墉勤奮好學，師古不泥。其書法擅長行書、小楷，初學董其昌和趙孟頫，因而珠圓玉潤。中年以後受蘇軾等人的影響，形成了雄健堂皇、鏗鏘挺拔的書風。晚年以後，學習顏真卿，對碑學也多有涉獵，達到了爐火純青的境界，形成了敦厚寬博、貌豐骨勁、味重神藏的藝術特色。或謂劉墉書法喜用濃墨，「精華蘊蓄，勁氣內斂。殆如渾然太極，包羅萬有，人莫測其高深耳」。因其曾官體仁閣大學士，故人稱之為「濃墨宰相」。王文治，乾隆三十五年（一七七〇）探花，以書法稱名於世。與劉墉、翁方綱、梁同書並稱「清四家」。王文治書法早年受褚遂良、笪重光、董其昌的影響，再加上其潛心禪理，形成了婉約飄逸、勻淨嫵媚的風格特徵，作字喜用淡墨，以表現其疏朗秀潤的神韻，故被世人稱為「淡墨探花」。

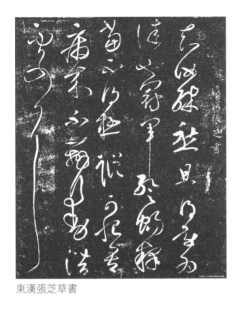

東漢張芝草書

東漢張芝〈終年帖〉

（三）名家述評及名跡賞鑒

唐孫過庭〈書譜〉中說「草以使轉為形質，點畫為性情」，「草乖使轉不能成字」，意思是說草書依憑點畫的筆法變化代表達書寫者的性情，通過筆法的「使轉」完成字體的書寫。當然，點畫與使轉在草書的書寫過程中，究竟誰表現「性情」多一些，誰表現「形質」多一些，無法定量細緻區分，特別是在「大草」作品中，兩者往往融匯交臻，草書的「可讀性弱」或者視覺「抽象性」強烈大概緣於此。

草書萌芽期

東漢張芝的草書

〈芝白帖〉又稱〈八月九日帖〉，是標準的章草體勢，古意較濃，書風與東漢末期近似，但與〈今欲歸帖〉、〈冠軍帖〉和〈終年帖〉三帖風格差異懸殊。

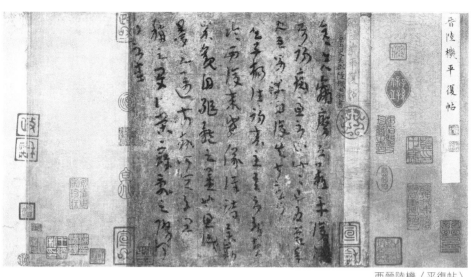

西晉陸機〈平復帖〉

〈今欲歸帖〉、〈冠軍帖〉和〈終年帖〉是成熟的今草字體風格，我們以之與西晉陸機的〈平復帖〉、索靖的〈月儀帖〉和〈出師頌〉、東晉王羲之的〈初月帖〉相對比發現，〈今欲歸帖〉、〈冠軍帖〉、〈終年帖〉與王羲之〈初月帖〉極為相像，而比陸機〈平復帖〉和索靖〈月儀帖〉、〈出師頌〉得多，因此張芝傳世作品可能出於後人偽作，其真實風格面貌應介於〈芝白帖〉與〈今欲歸帖〉、〈知汝殊愁帖〉之間的狀態。

兩晉的章草

西晉時期索靖的〈月儀帖〉、陸機的〈平復帖〉、〈李柏文書〉、〈濟白帖〉反映了西晉行草書的發展和演變狀況。

索靖的〈月儀帖〉，字形趨向方圓，體勢縱向，筆法簡省連筆，但隸書的波磔和捺筆波挑筆法依然明顯，成為章草的標準形態。

陸機〈平復帖〉屬於章草字體，筆力沉雄渾厚，筆勢雄強恣肆，弱化捺筆的波挑特徵，但筆畫內部「S」形起伏筆意強烈，體勢呈明顯縱向態勢，結體欹側，疏密生動多變，已經完全擺脫正體隸書的影響。字與字之間的關係，不是相互獨立，而是明確的「碰接」和強烈的呼應關係，使章草達到全新的藝術形態。〈李柏文書〉表現出相容行書與草書的特點，體勢呈左上至右下斜勢，提按筆法運用豐富，點畫呼應和筆鋒連帶細膩，今草特徵鮮明。〈濟白帖〉右一行文字章草結體特徵明顯，但筆法已是今草筆意，其他三行文字已是純熟的今草形態，只是字與字之間「游絲連帶」不明

226

東晉王羲之〈姨母帖〉

東晉王羲之〈二謝帖〉

顯。

在草書殘紙中，我們可以看到張芝作品呈現的字與字的筆畫連帶，以真實具體的作品呈現出了東漢至魏、晉時期從章草到今草演變形態軌跡的鏈條。每一個書家和作品都是鏈條中的一個「環」，在眾多「環」當中，王羲之可能是光彩最耀眼的一位。宗白華曾說：「漢末、魏、晉、六朝是中國政治上最混亂，社會上最苦痛的時代，然而卻是精神上極自由、極解放、最富於智慧、最濃於熱情的一個時代，因此也就是最富有藝術精神的一個時代。」這一時期，儒家思想受到極大懷疑，人的個性解放意識極度張揚，人們普遍追尋道家、佛家等信念和隱逸思想，風行「痛飲酒，讀〈離騷〉，方得為真名士」的人生價值觀，從百姓到皇帝，普遍將熱情投入到書法撰寫和品評之中。

王羲之就生活在這樣的環境之中。《晉書》記載：「羲之既少有美譽，朝廷公卿皆愛其才器，頻召為侍中、吏部尚書，皆不就。」「吏部尚書」相當於部長、省長一級的職位，而且還是「頻召」，王羲之卻是「皆不就」。後來他雖受人之邀，做過右軍將軍、會稽內史等職，因看透人生與職場，不久便辭官，浪跡江湖，與友人飲酒、賦詩、作書。王羲之曾言「我卒當以樂死」，表現出了他心中的質樸傲岸、清寂野逸之氣。〈姨母帖〉、〈漢時帖〉、〈清和

帖〉和〈行穰帖〉是王羲之遒麗天成風格的代表作。〈姨母帖〉是王羲之的早期作品，質樸圓渾，錯雜欹側，筆勢遒麗，行筆磊落而無瑣碎的筆法變化，純任自然，彷彿天成。作品內含章草筆意而筆勢激宕，因此作品表現出體勢沉靜、古樸、淡定與筆勢遒麗、婉轉的融合，通篇作品體勢從橫到縱、筆勢從舒緩到激宕、筆力從重到輕、字形從大到小，渾然一體。〈漢時帖〉是王羲之比較純粹的草書作品，激越環繞的筆勢，反覆折筆與轉筆的交替運用，點畫方向的複雜多變與抑揚起伏的筆勢諧調，點畫運行中對草書結體的疏擴與凝聚，均納入連貫的行氣和通篇氣韻之中。〈漢時帖〉單字體勢平正，但不覺呆板，原因即在於以上筆法造型因素和字形大小、結體鬆緊和筆勢往復的錯雜變化。

〈喪亂帖〉是王羲之書法中為數不多情感激憤的作品，用筆提按與跳宕強烈，

東晉王羲之〈喪亂帖〉

「墓」、「痛」、「再離」、「修復」、「惟」、「義」、「毒」、「酷甚」、「頓」、「蓋」、「號」、「喪亂」、「極」、「臨紙感哽」、「痛貫心肝」、「頓首」等字，在通篇行氣中濃重醒目，像樂曲中的重音節拍一樣，強化沉痛激憤的色彩。

在中國書法史上，甚至在同時代書法家中，王羲之是第一位將筆鋒的提按、轉折和頓挫進行細膩、深入體驗並且極致化表現的人。其書法隨勢用筆，但起筆和收筆蘊含豐富細膩的運筆動作和筆鋒入紙、出紙懸殊的角度變化。點畫運筆中實，但提按、俯仰、快慢變化多端，行氣欹側變化自然。〈喪亂帖〉通篇正體布局，氣韻生動。首行按筆穩重，第二行開始提筆與按筆兼用。一、二行沒有明顯連帶，第三行開始「酷甚」、「痛貫」、「痛當」、「奈何」、「奈何雖」、「深奈何」、「奈何臨」、「哽不知」、「何言」連筆牽帶明確，書末「頓首」兩字合二為一，簡約成一筆書。〈二謝帖〉、〈得示帖〉、〈頻有哀禍帖〉與〈喪亂帖〉風格相近，差異在於前三者筆勢更加激越跳宕，字與

東晉王羲之〈初月帖〉

字的連帶更加輕鬆而明確。如〈二謝帖〉「羲之女」、「愛再拜」、「患者善」，〈得示帖〉「知足下」、「吾亦劣劣」、「日出」、「乃行」、「不欲」、「義之頓首」等。

王羲之的行草書法，表現出強烈的動靜筆意和空間分割。如〈得示帖〉中「得示」兩字欹側、舒緩，比較安靜，行書筆意較濃，隨後「知足下」三字為標準草書，且連筆書寫，字勢欹側、左右跳宕，疏密感對比增強。〈初月帖〉是草書作品，筆勢更加激越犀利，行氣緊密，字與字之間的空間感更加緊實，連帶筆法更加強烈。作品字形大小、結體疏密、體勢欹側、筆勢抑揚往復、筆法方折圓轉等書寫造型因素變化多姿，而這一系列的變化，是在遒勁激越的運筆過程中，在有意與無意的狀態下表現完成。

〈初月帖〉的行筆變化除相鄰單字欹側之外，整體行氣動態造型特徵明顯。右一行至左一行共八行，其行氣動態為左弧—右弧—右弧—左弧—上右下左弧—下左弧—左弧。行與行的間距（行距）呈現舒朗與密集對比：右一、二行最為舒朗，右二、三行漸密，右三至七行最為密集（五、六行之間稍舒朗），

六、七行又變舒朗。其筆勢連帶包括兩類，即虛連和實連。所謂「虛連」是筆斷意連，是筆意在心理上的呼應關係；所謂「實連」是點畫的連接書寫。實連分兩種形態，即方折和圓轉，如「近欲」、「遣此」、「無人」、「去月」、「諸患」為方折連筆，「之報」、「至此」、「殊劣」為圓轉連筆，「行無」、「雖遠」、「為慰」、「示吾」為方中帶圓連筆。整體行氣動態變化、行間距疏密與局部單字欹側、字形大小，使〈初月帖〉取得「致廣大，盡精微」的書寫效果。

王獻之與其父王羲之的書法各有所長，王羲之是內擫筆法，以楷、行書為主；王獻之是外拓筆法，以行、草書為

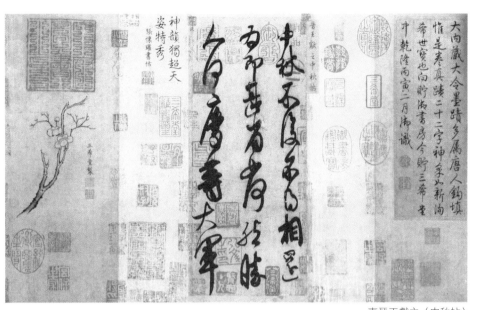

東晉王獻之〈中秋帖〉

主。王獻之所創「一筆書」、「稿草書」，即是自然書寫、筆勢連綿的行草書。相較於王羲之的內擫筆法，王獻之的外拓筆法對後世影響更大一些。這是由於外拓筆法更符合人體的運動規律，有利於行草書的圓轉、快捷、簡宜。其傳世草書作品有〈鴨頭丸帖〉、〈十二月帖〉、〈送梨帖〉、〈悲塞帖〉、〈中秋帖〉等，均表現出勁健、簡潔、宏逸的特點。

〈鴨頭丸帖〉是寫給友人的信札，作品墨色枯潤有致，筆勢激宕環轉，結字左右、大小、展促明顯，行氣欹側變化並且呈現出明顯的弧形動勢。〈十二月帖〉的筆法與結字，均體現出「方」的特徵，筆法以方為主，方中帶圓，轉折處體現出明顯的方折筆意，字形趨方，方圓兼備，因此作品具有勁健清新、灑脫流麗的特徵。〈中秋帖〉傳為米芾臨本，筆法中、側兼用，方折環轉，縱橫激宕，八面出鋒，提按明顯，字距緊密，行距疏闊，給人以痛快淋漓的視覺刺激。〈悲塞帖〉的藝術特點，主要表現在章法上：起首右一和右二行字形比較小，右三至右五行為草書。右一行為行書，右二行為行草書，右三至右五行字形較大。以上兩種變化因素，增強了作品視覺和情感的表現力，再加上筆法的鬆緊粗細、快慢駐留和體勢的欹側變化，使作品的造型內涵和視覺效果更加細膩豐富。

王指的是東晉書法家王獻之，羊指的是南朝宋時書法家羊欣。羊欣少年時期學書於舅父王獻之。

據《宋書·羊欣傳》載，羊欣之父為烏程縣令時，羊欣十二歲，王獻之當時任吳興太守，非常喜歡羊欣。羊欣曾經穿著嶄新的絹裙在白天睡覺，獻之到縣衙見到這一情景，遂「書裙數幅而去」。羊欣醒來，發現王獻之的墨跡，大喜過望，從此加緊練習書法，「因此彌善」。唐陸龜蒙〈懷楊台文楊鼎文二秀才〉詩句有「重思醉墨縱橫甚，書破羊欣白練裙」，便是引用的這個典故。南朝梁大文學家沈約評價：「敬元（羊欣字）尤善於隸書，子敬（王獻之字）之後可以獨步。」梁庾肩吾《書品》謂：「羊欣早隨子敬，最得王體。」當時王獻之的書法作品一紙難求，人們如能得到羊欣的作品也很高興，因此有「買王得羊，不失所望」的諺語。後來，這一典故又常指摹仿名人的字畫雖然遍真然終差一等。如唐張懷瓘《書斷·妙品·羊欣》：「時人云：『買王得羊，不失所望。』」今大令書中風神恬者，往往是羊也。」明潘之淙《書法離鉤·品題》：「宋齊之際人語曰：『買王得羊，不失所望。』」明王世貞〈十絕句詩畫跋〉：「或云趙書有疵筆，出俞紫芝手。果爾，所謂買王得羊耳。」羊欣的書法真跡已無流傳，北宋《淳化閣帖》中有〈筆精帖〉，傳為他所書。另外，傳世的王獻之書跡中，可能混有他的作品，今已難辨。羊欣還撰有〈續筆陣圖〉，已失傳。又有〈采古來能書人名〉一文，是中國早期的書家簡明史傳著作。

東晉王獻之〈十二月帖〉（局部）

唐孫過庭〈書譜序〉（局部）

唐代的草書

孫過庭在〈書譜〉中解釋書風因時代而變化的客觀規律時說：「淳漓一變，質文三遷，馳騖沿革，物理常然。」亦即強調書法的抒情性和作品意境的表達，如王羲之「寫〈樂毅〉則情多怫鬱，書〈畫贊〉則意涉瑰奇，〈黃庭經〉則怡懌虛無，〈太師箴〉又縱橫爭折。暨乎蘭亭興集，思逸神超；私門誡誓，情拘志慘，所謂涉樂方笑，言哀已嘆」。

孫過庭的〈書譜〉為小草書作品。與王羲之的行草相比，八書譜〉延續了王羲之的妍美流便的書風特徵和內擫筆法，發展了王羲之的遒麗中和，變為振速跌宕，筆勢更為簡捷宏逸。在章法和結體上，〈書譜〉也延續了二王行草書風的特點，行間距與字間距明顯，豎有行，橫無列，字形大小相近，體現出感性與理性的巧妙融合：時而感性占優，時而理性為先。書法藝術的抒情性因素，期待更為激動人心的書寫狀態。

張旭的草書作品有〈古詩四帖〉、〈肚痛帖〉、〈心經〉等。張旭對楷書和草書進行過扎實的學習和研究，因其性情豪邁，發諸筆端，所以作品表現為激越癲狂的草書書寫狀態。〈古詩四帖〉的特點為：一、筆勢沉雄，縱橫激宕，連綿不絕，斬釘截鐵，提按轉折，跌宕蒼茫，猶如萬歲古藤盤曲交錯。二、在張旭的潛意識裡，秩序感依然存在，猶如紡織的經緯線，結構穩定而分明。點畫與局部結構的粗

唐懷素〈自敘帖〉（局部）

細變化、傾斜移位、擴展或壓縮，表現出於內在經緯結構的抗爭和對「平正」秩序的破壞與遮掩。三、字間距與行間距被徹底打破。縱向字間關係表現為連接並置、嵌入疊壓，橫向字間關係呈現為親近、避讓與抗爭的嵌入、間隔和碰觸。四、以按筆為主，筆力凝重，點畫兩端與中間部分筆法變化豐富，逆勢因素強烈，作品樸拙渾厚、蒼茫激越。〈肚痛帖〉的特點，是章法上的變化：起首右一行「忽肚」二字緊到鬆、由實到虛的自然變化，充分體現了大草書法的藝術魅力。

是章草筆意，醇厚凝重；「痛」是章草上的變化：起首右一行「忽肚」二字「不可」以後轉變為連綿大草，筆勢流麗，折帶環轉，提按明顯，字形漸大。短短七行文字的書寫，表現出由開始到高潮、由靜到動、由理性控制之中。其藝術特點是：一、書風遒勁清朗，筆法簡潔精微，

懷素的草書不像張旭那樣恣肆外露與癲狂，而是表現出內在的激情和控制之下的書寫熱情。因為懷素自幼出家，思想與言行比平常人多出一些約束，所以作為僧人的懷素，也會比平常人更加參透佛理與人生。其〈自敘帖〉，乍看激情洋溢，細看筆法精妙，而且筆筆都在筆勢環轉圓通，整體布局自然流利，輕重虛實，大開大合。二、高度感性與理性的巧妙結合，理性因素表現得自然而不做作。三、點畫簡捷明淨，似篆書筆意，中鋒運筆。點畫中段變化不劇烈，往往順勢揮毫，呈微弱的提按變化。起筆變化較為明顯：順勢與逆勢、中鋒與側鋒、藏鋒與露鋒、重按與輕提、方筆與圓筆、沉著舒緩與靈動激揚。收筆體現出與下一字首畫的呼應、連帶和對比。四、與張旭的〈古

唐懷素大草〈千字文〉（局部）

詩四帖〉相比較，懷素的〈自敘帖〉提筆書寫，點畫線條感強烈，字形大小變化錯落有致，字間距時而疏朗，時而密集，遒勁、流麗、高華之氣充盈字裡行間。大草〈千字文〉，是懷素更為雄偉激昂的作品，點畫圓實渾厚，筆勢雄強往復，結字開張緊促，但這一切都表現得自然通透。

〈筆陣圖〉

舊題衛夫人撰，後眾說紛紜，或疑為王羲之撰，或疑為六朝人偽託。為論述寫字筆畫的著作，闡述執筆、用筆的方法，並列舉七種基本筆畫的寫法。如書中說「橫」如千里之陣雲、「點」似高山之墜石、「撇」如陸斷犀象之角、「豎」如萬歲枯藤、「捺」如崩浪奔雷、「折」如百鈞弩發、「鉤」如勁弩筋節。把書法用筆之妙，列在「三端」之先；筆勢道勁有力如銀鉤，重於「六藝」奧妙之上。這和鍾繇提出的「用筆者天也」，即通過用筆來體現天道是一個道理。衛夫人提出「每為一字，各象其形，斯造妙矣」，她與蔡邕、鍾繇一樣，提倡「取萬類之象」，如文中所談的七種筆畫，都有所象。

〈筆陣圖〉中最為突出的觀點就是講筆力。她說：「下筆點畫波撇屈曲，皆須盡一身之力而送之。」並進一步論定：「善筆力者多骨，不善筆力者多肉；多骨微肉者謂之筋書，多肉微骨者謂之墨豬；多力豐筋者聖，無力無筋者病。」魏、晉人講「風骨」，講「清奇險峻」，所以以「瘦硬」為美。後代人或崇尚「豐腴」，對「筋」、「骨」、「肉」也就有了不同的理解。但「書必有神、氣、骨、肉、血，五者缺一，不能成書」則是歷代書家的共識。衛鑠的貢獻，在於她把「筋」、「骨」、「肉」之說引入書論，使之成為書法審美範疇，為後世的書法創作和欣賞開闢了新的思路。

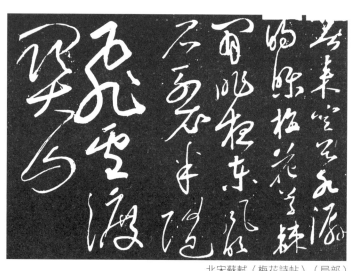

北宋蘇軾〈梅花詩帖〉（局部）

宋元草書

蘇軾的書法作品，以行楷、行書居多，草書較少。其行書夾雜草法，體勢左低右高，行氣欹側，字形大小、筆力輕重變化豐富，縱橫恣肆，以行書字體表達草書沉著痛快的筆意。其行草書〈梅花詩帖〉，由行入草，情緒表達先抑後揚，筆勢連帶忽明忽暗，並且打破意群組合關係。比如「昨夜東」、「風吹」、「關山」為明連，「東風」、「吹石裂半隨飛雪渡關」等字為暗連。再如「昨夜東風吹石裂」正常的意群關係，是「昨夜—東風—吹—石裂」三字、「關山」二字各為一行，「飛」與「關」幾乎占六個字空間，且字形大小、筆勢輕重、凝重與靈動極盡變化。

黃庭堅〈諸上座草書卷〉，約作於元符三年（一一〇〇），是黃庭堅晚年的代表作之一。作品縱橫激宕而又高華流麗，反映出黃庭堅書寫此卷時強烈的草書意識和良好的身心狀態。起首兩行為草書夾雜行書筆意，點畫凝重而靈動；第三行開始轉化為純粹、激越的草書字體和筆法，感情表達漸趨激烈，視覺造型漸趨抽象，點畫的獨立審美意識明顯增強。從第四行下半部分，開始明顯進入主觀「任性」書寫狀態，點畫「使轉」觸碰草書字體的草法底線。而黃庭堅對草法的「忽視」，似乎也基於他對草法的熟習和對草書點畫「抽象美」的追求。與稍晚的《李白憶舊遊詩卷》相比，《諸上座草書卷》氣息更為遒麗流美，明顯地表現在筆氣的流暢、點畫內部書寫動作的乾淨利索

236

北宋黃庭堅〈諸上座草書卷〉（局部）

和行筆的超然無礙。〈李白憶舊遊詩卷〉，約書於崇寧三年（一一○四），是黃庭堅被貶黔中、去世前一年的作品，為其晚年的草書代表作之一。被貶的境遇，讓黃庭堅對此詩作有了更多感想，筆性蒼涼瀟散，筆氣疏緩、淡定從容，表達了一位老者對人生閱歷的不平與無奈之情。運筆過程中，提按、起伏與方折筆法表現豐富。環繞筆勢依舊，但略為沉靜。作品筆氣較為含蓄，行距闊綽明顯。作品意境蒼涼超逸，筆法緊俏瘦勁，結體縱橫奇崛，行氣欹側激宕。明代著名書畫家沈周於其後的題跋中評價說：「山谷書法，晚年大得藏真（懷素字藏真）三昧，此筆力恍惚，出神入鬼，謂之『草聖』宜焉。」

米芾書法的章法處理表現為「構圖」意識較強，不同於一般書法類同於「記帳式」的無意識書寫。其筆法正側、俯仰、向背、轉折、頓挫兼用，呈現出沉著痛快、飄逸灑脫的書風。但學米芾書法者，往往得「狂」與「野」，根源就在於米芾書風的「痛快」、「飄逸」是以「沉著」為基礎的。「沉著」一方面理解為書寫狀態的「沉穩」，一方面是對傳統書法學習的「沉著」。其對書法的態度，並不像他外表的癲狂，而是嚴謹苛刻。明代范明泰在《米襄陽外記》中曾說米芾：「余寫海嶽詩，三四次寫，間有一兩字好，信書亦難事。」米芾又自稱「集古字」，可見他對傳統書法研究的深入程度。傳世的王獻之〈中秋帖〉，有專家鑑定，即為米芾的臨本。其〈論草書帖〉，以二王書風寫成，以實際作品證明「草書若不入晉人格，輒徒成下品」，強調對晉人行草書深入研究的重要性。他將「張顛」（張旭）看作「俗子」，言辭雖過於偏激，但從中也可以看出米芾對二王「古

北宋米芾〈復官帖〉

法」的尊崇。以此看來，懷素是「稍到天成」、「不能高古」，高閑書法只能張掛於酒館了。米芾作為專業行草書家，從行草嚴格規範（晉人格）的角度來品評和取捨本無錯誤；但米芾是一位眼界、修養極高的藝術家，他不會認識不到張旭、懷素大草、狂草）的藝術魅力和歷史意義。米芾此處的評論，可能是針對當時對傳統研究不深而又急於「張狂」的流弊而言的。

宋代以後，書壇對米芾的書法評價很高，極力褒揚。如董其昌在《畫禪室隨筆》中曾說：「吾嘗評米字，以為宋朝第一，畢竟出於東坡之上。」同時，針對米芾書法體勢與筆法的險怪與側鋒，歷來又頗多微詞。其實，米芾書法主張「穩不俗、險不怪、老不枯、潤不肥」，力圖在穩與險、老與潤的對立因素中求得辯證統一或適度變化。

趙孟頫書法的特點：一是中和、平正、秀麗。其為人、為官、行事皆奉行「中和」之義，不知是其品性使然？還是環境所迫不得已使然？二是「熟」，即書寫技藝嫻熟。《元史》載趙氏「日書萬字而神氣不衰」，可見其書寫速度之快、駕馭筆墨造型能力之高。熟與生是相反相成的概念，蘇軾說：「作字要手熟，手熟則神氣完實而有餘。」說「熟」是書家必須達到的狀態，由生而熟，熟能生巧。但「熟而唯熟」，便生概念、油滑之病，因此書法須「熟而後生」，「生」是思考、變化，更是一種新的境界。董其昌也說：「趙書因熟得俗態，吾書因生得秀色。」稍書「因熟得俗態」，雖言辭激烈，但事實的確如此。趙書之「熟」

不是問題，問題是「熟」之後怎麼發展，這可能是趙孟頫本人和元初書壇未及思考和解決的問題。

趙孟頫的草書氣韻清健婉麗，以二王行書之法作草書，其筆法清晰潔淨、勁健流美。但體勢平正端肅，較少牽絲連帶和欹側變化。筆法與結體的任情恣肆，書寫較弱，缺少筆墨情趣的主觀感染力。其行草〈雪晴雲散立軸〉和〈杜甫詩軸〉，是風格灑脫激揚的大字行草作品，筆勢跳宕，字形大小自然變化，行氣欹側生姿，筆法中實、動靜相參，墨色枯潤相間。〈雪晴雲散立軸〉結體舒闊，筆勢開張跳宕，體勢連綿貫通，筆法圓潤遒麗。〈杜甫詩軸〉體勢縱橫相間，欹側生姿，筆法遒勁流麗、婉轉姿媚。〈與山巨源絕交書〉是趙孟頫去世前三年的行草作品，此文為三國魏時竹林七賢之一嵇康所撰。嵇康性情狷介孤傲，因不滿意好友竹林七賢之一的山濤為其謀取職位，而作此絕交書，由此可見魏晉風骨之一斑，亦可見趙孟頫對脫離宦海和隱逸生活的嚮往。作品在二王行草新體中融入章草筆意，通卷筆勢一氣呵成，筆法清勁圓潤、沉著精到，毫無年老體衰之感，而見遒麗、渾厚、老辣之質。章草自魏，晉以後少有人書寫，趙孟頫對章草的自覺吸收，證明他對王羲之書風理解的全面與深刻。其章草直接影響康里巎巎等人的書法作品。

與趙孟頫齊名於元代書壇的鮮于樞，一生官位不高，因常賦閒家中，得以培養、發揮自己的藝術才能。在書法方面，鮮于樞以行草為主，由唐人書法入手而上追二王。明代王世貞評論說「鮮于博學，負材氣……餘見其行草，往往以骨力勝而乏姿態，略如其人，以故聲稱漸不敵趙吳興（孟頫）」。其〈論草書帖〉，將懷素草書的縱橫豪放與二王的流美文雅融匯得天衣無縫，作品跌宕沉雄，筆勢連貫而又筆法遒麗、精妙自然。〈杜甫魏將軍歌詩〉為懷素一路

元趙孟頫〈與山巨源絕交書〉（局部）

元鮮于樞〈論草書帖〉

書風，筆法中鋒含蓄，意在點畫及結體的奔走往復、激宕錯落。王世貞云其「以骨力勝」，蓋指此類作品。《草書冊頁》和草書〈七律〉，是其個性化特徵明顯的書法作品。《草書冊頁》首行「昨」字筆法較沉靜舒緩，「夜」字筆勢輕快，「承」字與「夜」字筆勢欹側加劇，「恩」字以下展促變化多端。第二行筆勢更加激揚環轉，字形大小、欹側變化行比強烈，而筆法提按、轉折變化豐富。草書〈七律〉的特點是明顯弱化對間距，筆勢飛動飄逸，多字呈連綿牽絲書寫。作品表現出「狂而不放」的造型特點，雖為草體，但字的體勢呈現「平正」的較多，如「飛」、「屏」、「聽」、「雖」、「隨」、「見」、「仙」等。相鄰字的相近筆畫，造型變化不明顯，如「共」與「真」縱向筆畫的書寫。王世貞評其「乏姿態」，蓋指此類問題。元至明初書法復古傾向存在的問題之一，是主體情意的扼制，趙孟頫也是「雖已意亦不用矣」。在這種情勢下，鮮于樞行草書在繼承傳統的基礎上，給我們視覺和心靈的激動已經是非常寶貴了。

像其草書〈七律〉這類作品，單字形體較大，筆勢恢宏但筆法精研，豪放中蘊含沉靜，實開明代大幅行草之先河。

張雨的行草書法以〈題畫二詩卷〉、〈登南峰絕頂詩軸〉最為著名。作品行草相雜，筆法沉雄、方折跳宕，體

元鮮于樞草書〈七律〉（局部）

勢緊密而筆勢縱逸。〈題畫二詩卷〉以行雜草，視覺造型對比豐富。〈登南峰絕頂詩軸〉為以草雜行，筆勢更加超逸磊落，險怪之氣疊宕起伏，書家主體、情意表現較為充分。

吳鎮的書法，明顯不同於風靡元代書壇的趙家書風，也有別於以行草書為主的鮮于樞書風。在草書作品中，師古人之心，不師古人之跡，對前代書法不追摹表面的形似，而是痛快淋漓地表現自己的書寫狀態，以書寫心。他以行草或小草筆意寫大草書法，作品筆勢流暢，連綿而變化多端。其作品草書〈心經卷〉，為近似懷素一路的狂草書風，表現出行氣，布白強烈的唐代遺風，點畫起、收筆和轉折處，又可看出對二王行草書法的追溯。作品氣勢磅礡而氣息沉定，筆勢激奮而意念中守，點畫中實圓渾、模拙而又靈動，輕重、枯潤變化自然，整幅筆勢連貫、一氣呵成而又緩急有度、節奏自然。作品一方面體現出吳鎮在隱逸生活中對魏晉風骨和唐代出家人（懷素等）書法的用心體悟和修鍊，另一方面也隱約流露出他內心的激憤和對自我心境排遣中的控制。

楊維楨的行草書法，既有別於趙孟頫的中和、平正，也不同於隱逸書家吳鎮的中實、圓渾、古拙和陸居仁的清新、瀟散、安閒，表現出奇崛、勁健、生拙、豪放、疏宕的品質特徵。作品〈真鏡庵募緣疏卷〉，一掃元代書壇以趙體為特徵中和平正的「和諧」樣式，筆法生拙勁拔，結體傾斜險峻，字間距與行間距因筆法輕重和結字大小而變化，毫不成法，純任感情的起伏跌宕而盡性書寫，表現出了強烈的不同於時流的視覺刺激。仔細體察會發現：作品筆法出人意料的精緻、謹嚴、到位，可謂一筆不苟；在行草筆法中夾雜章草和楷書筆意，因此作品在筆勢連貫、真力瀰漫和姿態瀟灑中，增添了生拙與勁拔的品味。其作品〈題錢譜〉彷彿老者閒庭信步，走走停停，了無目的，又了無掛礙。其書法融草、行、真於

元張雨〈題畫二詩卷〉

元楊維楨〈真鏡庵募緣疏卷〉（局部）

一爐，表現出自然而強烈的造型意識，頗具「現代」感。

陸居仁書法則以行草為主，是隱逸書家中的高手，但書史對其絕少記載，他似乎更像隱居者中的「超人」。其傳世行草作品有〈苕之水行草卷〉和〈跋鮮于樞行書詩讚卷〉，作於明洪武四年（一三七一）是其晚年的書法代表作品。如果說吳鎮的草書〈心經卷〉是畫家作書，那麼陸居仁此兩幅作品則是書家寫畫，全無一般書家寫字時的種種規範與障礙，而是心無掛礙，信筆書寫，洋洋灑灑，氣脈貫通，中鋒側用，中側互用，筆氣從容，婉轉流麗，結體欹側，自然錯落，墨色溫厚，枯潤交融，點畫跳宕，閒適飄逸，表現出不同於吳鎮和楊維楨的另一種情境的隱逸書風。

康里巎巎傳世的行草作品可分兩種類型：

第一種類型的作品如：〈秋夜感懷詩卷〉、〈柳宗元梓人傳〉、〈書顏魯公述張旭筆法記卷〉等。其中〈秋夜感懷詩卷〉小王筆意較濃，外拓筆法明顯。作品風流飄逸，輕鬆適意，筆法虛入虛出，婉轉流美，點畫形如柳葉，秀雅溫潤，結體欹側生姿，行氣舒緩灑脫。〈柳宗元梓人傳〉取法大王內擫筆意，方折筆法增強，點畫形如竹葉，如菱形、三角形，點畫中段依然抑揚起伏、往復呼應，流美之中蘊含勁健爽利。〈書顏魯公述張旭筆法記卷〉行距壓縮，字內空間與字外空間融匯流動，小王外拓筆法較濃，輕鬆暢快，勁健流美，縱橫開合，八面出鋒。

第二種類型的行草作品如〈致彥至中尺牘〉、〈李白古風詩卷〉。〈致彥至中尺牘〉為以行草融匯章草筆意之作，作品表現出較強的大王筆法特徵，遒勁流美而又筆法生拙，筆勢跌宕。與第一種類型的行草作品相比較，〈致彥至中尺牘〉似乎難入時人眼目，使人難以相信風格差別如此之大的作品竟出自同一人之手！然而，這也是康里巎巎人品書品卓越之處。作為元初書法勝手趙孟頫的學生，康里巎巎行草書法的藝術水準，已經超越「理法」的限制，而著

元康里巎巎〈秋夜感懷詩卷〉（局部）

重情意的表現。作為元代中期行草書壇的代表之一，康里巎巎得天時、地利、人和之機，既完成了其自身「熟而後生」觀念與形態的轉變，也深化他對大王行草書法藝術的理解與體現。

〈李白古風詩卷〉為標準的章草字體，字字獨立，捺筆挑筆特徵十分明顯。由於康里巎巎成熟流美的行草書法基礎，使其得以盡情體味章草書法的爽朗、激宕、雅拙和鮮明而又突兀的點畫節奏。

元康里巎巎〈李白古風詩卷〉

巧奪豪取　癲名不虛

北宋米芾〈論草書帖〉

米芾精於書畫鑑定收藏，但他最不足為外人道的地方，就是常常用「掉包」這種欺騙手段，「偷」取名貴字畫。平日，只要聽說誰家有名貴字畫，他就千方百計將其借來，說是觀賞，其實是臨摹。他能臨摹得和原作一模一樣，以假亂真，然後把臨摹品還給人家，自己留下真跡。有時他甚至把原作和臨摹品同時送給原主挑選，原主往往辨別不了，事後大呼上當。米芾非常喜愛唐朝沈傳師的書法，他在長沙做一個小官時，聽說某寺有沈傳師的真跡，便求寺院借觀。不曾想，米芾借到手後，居然乘寺院不備，攜此帖揚帆而去。寺院將他告到官府，米芾仍然抵賴不還。

一日，米芾和蔡京一起乘船遊玩，蔡京取出一幅謝安的〈八月五日帖〉讓米芾看。米芾見了極為興奮，因為十四年前他也曾見過此帖，只是當時囊中羞澀，一直懊悔不已。不曾想今日再次見到，喜不自勝，愛不釋手，當即要求蔡京將此藏品送給他，或與他交換。他苦苦哀求，蔡京面有難色。沒料到，米芾突然躍上船舷，大聲說：「你若不給我，我不如跳江死了算了。」蔡京見狀，只得把此帖送給他。米芾就用這樣的方式「奪」得自己喜愛的書法作品。宋周輝《清波雜誌》中，把米芾的這種伎倆叫做「巧偷豪奪」。就連大文豪蘇軾在〈次韻米芾二王書跋尾〉中，也譏諷他「巧偷豪奪古來有，一笑誰似癲虎頭」。

明宋克〈草書唐宋詩卷〉　　　　　　明宋克〈急就章〉（局部）

明代的草書

隨著時代的變遷和書家個人對行草書法經驗積累與體認的深入，至明代的宋克，在趙孟頫、康里巎巎書法的基礎之上，將行草與章草融匯書寫，表現出行草與章草兩種字體混融無間的草書風格。其行草書可謂獨邁明初書壇，對明初書家學習趙體書法的膚淺模擬，具有警醒意義，影響深廣。《杜甫壯遊詩卷》是這一風格的代表。作品氣象博大，筆勢往復，縱橫激宕，結體欹側、錯位、鬆緊，大小順勢變化，筆法虛實輕重、轉折藏露、抑揚頓挫、展促提按等變化爽利而溫厚。〈急就章〉、〈錄子昂蘭亭十三跋〉同為一三七〇年宋克於六十歲時所書。其中〈急就章〉是純熟的章草作品，字字獨立，氣象高古遒勁，筆勢奇崛激宕，筆法輕重緩急，結體與用筆欹側變化，俯仰生姿，墨色枯潤相間。宋克一生多次書寫章草〈急就章〉，是元初趙孟頫宣導章草之後章草書寫水準最高者。〈錄子昂蘭亭十三跋〉平正秀麗、雍容流美，具有明顯的趙體行草影響，是趙體行草氣韻與章草結體的融合。

祝允明的書法緣自於青少年時期的精深、「工絕」和大半生的失意歷練以及晚年的狂放不恭。因此，其草書氣勢宏闊如癲旭、狂素，而筆法結體仍為二王經脈，其中既包括二王、張旭、懷素、黃庭堅、米芾等之動脈，也包含

智永、褚遂良、趙孟頫等之靜脈。正如其在〈奴書訂〉中所言：「沿晉游唐，守而勿失。」意思是說以晉代二王書法為根基，意會唐代草書，既堅守二王書風，又不迷失其中。對於書學的繼承與創新，祝允明在其岳父李應禎「破卻功夫，何至隨人腳踵」的基礎上，進一步清晰地闡明了「破卻功夫，隨人腳踵」是必經的臨習階段，而「不隨人後」也是必須的書學目標。其草書〈前後赤壁賦〉為長卷，高約三十一公分，寬約一千零一公分，既有手卷把玩的精巧特點，也有超越尋常尺幅的宏闊氣勢。其大草書法更加強了這一特徵，作品整體氣韻沉雄茂密，筆勢激宕，筆法果敢蒼勁，筆氣抑揚流落，點畫輕重大小、長短順逆、轉折開合，盡情揮寫而又合法度。作品的一個細節特徵，是點畫延長與壓縮的極致化表現。在書法尤其是行草書作品中，將筆畫稱為點畫，「點」為筆畫在長、寬兩個維度上的凝聚，「點」包括真實「點類」筆畫和「橫」、「豎」、「撇」、「捺」以及多個筆畫組合的凝縮「點」狀筆畫；「畫」為形體較長的筆畫，包括「橫」、「豎」、「撇」、「捺」、「折筆」等長筆畫和「點」經過連筆書寫或簡省概括而成的形體較長的點畫。因此，與其說行草書具有超越正書（篆、隸、楷）的抒情功用，不如說行草書具有更加主動、自由和不確定的造型空間。主動、自由和不確定的造型空間，是草書神秘性、抽象性和藝術性等因素的生成場所。草書〈杜甫詩軸〉，高約一百零六公分，寬三十七

明祝允明〈前後赤壁賦卷〉（局部）

公分。作品秀潤激宕，更顯縱逸之氣。但字間距與行間距全然「消失」，相鄰字的點畫相互穿插避讓，字內空間與字外空間完全融匯一體。歸納起來，祝允明的草書具有兩個明顯特徵：一是如王世貞所說的「風骨爛漫，天真縱逸」。這是指其筆法（筆勢）而言。但細察其體勢，仍不免「平正」一路。二是草書中蘊含章草的筆意與體勢，只是點畫的激宕迅捷、環繞往復、縱橫展促在表面上起了「遮蔽」的作用。

董其昌行草的特點，從筆法、結體、章法三個方面，可歸納為虛和靈動、欹側取正、疏淡清逸。首先，董其昌行草筆法主張虛和靈動，用筆避免類似臨摹碑版拓片刻、板、

結、實的毛病。筆法在「無垂不縮、無往不復」的自由運動過程中完成點畫的書寫，如其所言「不使一實筆」。但「虛和」不等同於「軟弱」和「模糊」，點畫的起筆、行筆、收筆，筆鋒的提按、順逆、轉折等變化都要交代清楚。如其論藏鋒筆法所說：「書法雖貴藏鋒，然不得以模糊為藏鋒，須有用筆如太阿（寶劍名）剸截之意。蓋以勁利取勢，以虛和取韻。」其中的「虛和」是「綿裡藏針」，勁利為「針」，虛和為「綿」，進而達到「綿」即是「針」、「針」即是「綿」的化境狀態，此時的虛和與勁利取勢連的深刻認知與實踐，「妙」得力於主體虛和氣息對精緻筆法的融匯。其次，在結體上董其昌追求攲側取正，反對簡單呆板的「橫平豎直」，而是筆取「險勢」，並且通過相關「險勢」之間的均衡，達到整體態勢的「平正」。其結體的攲側取正與筆法的虛和靈動一脈相承，結體的攲側不是隨意歪斜，而是隨其精妍而虛和的筆法自然而成，正如其所言：「作書最重要泯沒稜痕，不使筆筆在紙素成刻板樣。」最後，董其昌行草章法的疏淡清逸，得力於筆法、結體、布白和墨色的綜合效應。其布白表現為字距與行距的疏朗，大草作品也是如此。字距與行距的增大，在客觀上增強了書家把握行氣韻的難度，即氣息不易暢通。但董其昌將「不利」化為優勢，以舒緩的虛和之氣充溢其間，表現為筆斷意連的「空」和筆線牽連的「虛」，空、虛、單字內部的虛和筆法與攲側結體以及字間、行間的大面積「空白」，共同呈現為作品意境的疏淡清逸。「淡」還反映在墨色的濃淡變化，董其昌作為明代一流的山水畫家，對墨法體味極深，運用更加隨意自如而又精妙。其論墨法云：「用墨須使有潤，不可使其枯燥，尤忌濃肥，肥則大惡道矣。」潤與枯是相反相成的一對概念，潤為筆含墨適度，枯則含墨少。筆潤則行筆宜快，過慢則易成「墨豬」（點畫過度漲

董其昌草書〈七絕詩軸〉

墨」）；筆枯則行筆宜慢，過快則飄滑無力。墨水含量、筆力輕重和筆速快慢的變化，可以產生濕潤和枯潤的效果。董其昌此論中「濃肥」為濕，潤與濕的區別在於墨行筆內為潤，墨行筆外為濕。

徐渭的藝術特色，清晰地反映出王陽明「心學」和李贄「童心說」的影響，詩文、書法、繪畫皆如其人，如其本心。其書法以行草為主，或行中雜草，或草中雜行。其在〈題楷書楚辭後〉中稱：「余書多草草，而尤劣者楷。」此論應當是徐渭的自謙，實際上其小楷靈動可愛，其行草絕非「草草」，而是深悟草書真諦而又才情橫溢，非草書而無以抒發其情。徐渭題自書〈一枝堂帖〉稱：「高書不入俗眼，入俗眼者必非高書。然此言可與知者道，難與俗人言也。」說明書法的境界（或內涵）有「高」、「低」之別，高境界的書法絕非一般人理解的將寫字看作「小道」那樣輕鬆，而是追求「心為上，手次之」，是要「頌千秋」。這可以看作是徐渭的書學宣言。他主張書法寄興己意，其在〈書季子微所藏摹本蘭亭〉中說：「非特字也，世間諸有為事，凡臨摹直寄興耳，銖而較，寸而合，豈真我面目哉？臨摹〈蘭亭本〉者多矣，然時時露己筆意者，始稱高手。予閱茲本，雖不能必知其為何人。然窺其露己筆意，必高手也。」

徐渭治學給人們的表面印象，是恃才傲物、殺人自殘和患有精神病。但其嚴謹中肯，實出乎我們的想像。如其評論「宋四家」書法：「黃山谷（黃庭堅）書如劍戟，構密是其所長，瀟散是其所短；蘇長公（蘇軾）書專以老樸勝，不似其人之瀟灑，何耶？米南宮（米芾）書一種出塵，人所難及……蔡（襄）書近二王，其短者略俗耳。」又如評論

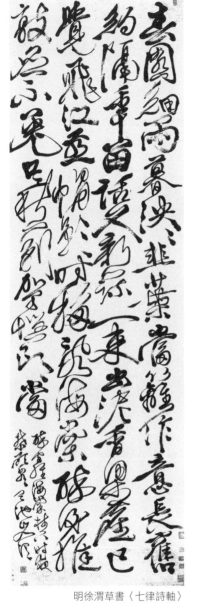

明徐渭草書〈七律詩軸〉

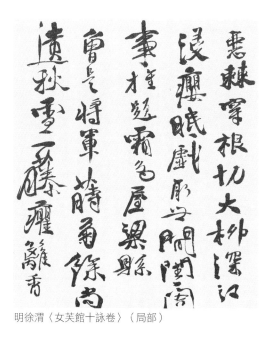

明徐渭〈女芙館十詠卷〉（局部）

明徐渭草書〈杜甫詩軸〉

趙孟頫和倪瓚書法：「勁淨而勻，乃其所長，孟頫雖媚，猶可言也……倪瓚書從隸入，輒在鍾元常〈薦季直表〉中奪舍投胎，古而媚，密而散，未可以近而忽之也。」再如其評論索靖章草和自己的學書感悟：「吾學索靖書，雖梗概亦不得。然人並以章草視之，不知章（草）稍逸而近分（隸書），索靖超而仿篆，分間布白，指實掌虛，以為入門。迨布勻而不必勻，筆態入淨媚，天下無書矣。」徐渭為「史翅」畫百花卷中題畫詩有「世間無事無三昧……不求形似求生韻……」，說明其理解的書法與繪畫匯「三昧」（事物的本質和精義）是「求生韻」。

徐渭的草書融匯二王筆法之精妍流美，張旭、懷素筆勢之恣肆縱逸，宋人之意態，明人之心學以及一己之才情而入化境。其行草書〈女芙館十詠卷〉，字形呈不規則的三角形和四

明黃道周草書軸

邊形，部分字形呈扁方形，縱向壓縮感強烈。行氣欹側變化，字間距大且自然變化。筆法出入二王，意參米芾，作品有「古而媚」的特點。〈杜甫詩軸〉為大草，作品如千軍萬馬勢不可遏，如千年古藤縱橫環繞。筆法勁疾跌宕而又樸拙渾厚，結體鬆緊開合，以斜取正，字距行距幾盡消失，字內外空間相生相融而只見點畫流動。袁宏道評徐渭草書是：「蒼勁中姿媚躍出」，「不論書法而論書神，先生者誠八法之散聖、字林之俠客也」。

張瑞圖的行草書書法尖鋒偏側，率直硬朗，筆勢俯仰生姿。入筆多尖銳直露，筆力勁健，橫向行筆左低右高，變圓轉為方折，單字體勢橫展，行氣折帶欹側，字距緊密而行距開闊。同一行中筆法提按折帶，跳宕感強烈，行與行之間則不太明顯。張瑞圖行草的特點也是其不足之處為：筆法尖鋒、偏側、方折，而少含蓄之韻。

黃道周行草書宗二王，風格遒勁姿媚。如他在〈與倪鴻寶論書法〉中所言：「書字自以遒媚為宗，加之渾深，不墮佻靡，便足上流矣。」其行草的字距與行距布置如張瑞圖，但整體布局的節奏變化豐富，主要表現在行草正文與題款字形大小、筆氣強弱的對比變化，筆法上則是折筆與轉筆相結合，筆勢雄強而氣韻遒媚。

倪元璐書法以行草為主，取法蘇軾與二王，後意會顏真卿。其書法風格渾古縱逸，而融姿媚，筆法緊勁而又氣韻超然，墨色枯潤，筆勢騰挪，真力瀰漫。在明代書壇上，倪元璐的草書具有比較明顯的理性色彩，感性色彩內含在理性色彩之中，大王內擫筆法強烈，書法具有較強的古意。

唐懷素〈自敘帖〉（局部）

狂草是草書中最放縱的一種，是在今草的基礎上將點畫連綿書寫，形成的「一筆書」，在章法上與今草一脈相承。筆勢連綿回繞，字形變化繁多。相傳狂草創自東漢張芝，至唐張旭、懷素始臻妙境。清馮班《鈍吟書要》中云：「雖狂如旭、素，咸臻神妙。古人醉時作狂草，細看無一失筆，平日工夫細也。」清高士奇〈藏真自序帖跋〉中云：「唐草的成就，是唐代書法高峰另一方面的表現。代表人物是張旭和懷素，懷素書，奇縱變化，超邁前古。其〈自敘〉一卷，尤為生平狂草。」狂草的成就，是唐代書法高峰另一方面的表現。代表人物是張旭和懷素，張旭史稱「草聖」。在中國古代書論中，不論是對篆、隸、行、楷，還是對草書的論述，大多是以自然景觀或某些現象作比，加以形容和描述，讀者要靠一種很玄奧的藝術，尤其狂草，書寫者往往是充滿激情，處在一種亢奮的狀態下完成的，所以讀者從墨跡中能隱隱地感受到書寫者的某種情緒。

清代的草書

明末清初的王鐸是繼董其昌之後的「專業」書家，他廣泛涉獵傳統經典，尤精於二王和米芾等書家作品。其行草書特點：首先是「入古」極深。表現在對二王書法的深入體悟與二王流脈的廣泛意會。與張瑞圖、黃道周、倪元璐和傅山行草相比較，其作品表現出強烈的書法「專業性」和繼承傳統意識；其次是「以古為新」。王鐸臨習傳統書法，既能「字字畢肖」，又能「不規規模擬」，在書法中表現出獨立思考和自我神采。傅山評王鐸行草，云其「四十年（歲）前字極力造作；四十以後，無意合拍，遂能大家」。

清傅山草書〈七絕詩〉

清王鐸草書〈錄語〉

傅山也是明末清初的草書大家，其草書特點是：感性色彩強烈，氣勢磅礡，直吐胸臆。筆勢激宕而環轉，筆氣緊密而縱逸，筆法姿肆而內含豐富，提按變化自然而無強烈粗細對比，起筆與收筆、藏鋒與露鋒、折筆與轉筆，都在激宕、快速的運筆中順勢寫出，率直而無做作。作品巨大的尺幅，使筆法、結體、布局表現出書寫的寫意性造型特徵，造成對視覺與心覺強烈的衝擊力。

八大山人則是行草大家。點畫圓實，是八大山人行草的第一個顯著特點。「圓」表現為起、收筆較少出鋒和點畫視覺的圓渾。起、收筆的「圓」，並不是由於藏鋒的緣故，而是八大山人使用的毛筆是「禿筆」，即尖銳的筆鋒經過長時間書寫磨成的「圓鈍」狀。「實」表現為起筆、行筆、收筆猶如篆書一樣「勻實」，無激烈跳宕與飄浮之感。實外虛內，是其第二個顯著特點。一是指注意文字外輪廓形狀、錯落、展促和字內空白的疏密變化；二是指相對淡化對點畫本身的關注，而同時強化對點畫外空間（整體布白與字內、字間空白）的表現。尤其是第二層含意的「實外虛內」，實得力於道家文化「陰陽相生相剋，陰即是陽、陽即是陰」的啟發。八大山人行草的第三個顯著特點，是牽絲連綴較少。即使是在大幅草書作品中，一般也只出現二至三處連筆書寫。憑藉舒緩、抑揚的運筆節奏和字體的欹側錯落、大小鬆緊等造型因素，形成了作品連綿的行氣和整體氣韻。

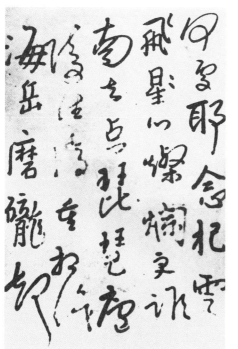

清八大山人行草冊頁（局部）

何紹基以篆、隸、楷書的組織方法表現行草，字字獨立，豎有行，橫無列，極少連綴，也沒有明顯的疏密對比。筋骨縱肆、堅實遒厚，是指何紹基行草中鋒筆法、筆力堅實而筆勢通達。其行草「縱肆」甚至有「險怪」之嫌的撲拙之氣，緣自於他「回腕高懸」的執筆法：即胳膊懸空而無倚靠，胳膊和手腕彎曲如半圓形，虎口（大指與食指連接處）水平。客觀地說，「回腕高懸」執筆法，有違於人體機能的自然運動規律，大大降低了腕部與手指的書寫靈活度。但何

永和九年歲在癸丑暮春之初會于
會稽山陰之蘭亭脩禊事也群賢畢
至少長咸集此地有崇山峻領茂林脩
竹又有清流激湍暎帶左右引以為流
觴曲水列坐其次雖無絲竹管弦之盛
一觴一詠亦足以暢叙幽情是日也天朗
氣清惠風和暢仰觀宇宙之大俯察品

清何紹基〈臨蘭亭序〉（局部）

紹基經過艱苦的練習，將「有違於」變為「有助於」：有助於其行草書整體氣息和筆力的表達，有助於體勢疏放、筋骨縱肆的形成。

為避免呆板的弊端，何紹基在草書作品中，主動利用欹側、大小、提按和墨色枯濕變化。其中墨色枯濕變化，得力於何紹基使用的長鋒羊毫筆。長鋒羊毫筆有蓄墨量大、下墨慢的特點，因此蘸飽墨之後按筆濃重，之後隨著筆毫含墨量減少，筆鋒逐漸提起，點畫變得纖細而墨色趨向於乾澀，從而形成強烈的濃淡乾濕對比。

「神筆」王鐸

清王鐸〈杜陵秋興詩卷〉

書法史上被譽為「神筆」的，是明末清初的書法家王鐸。王鐸，字覺斯、覺之，號嵩樵、松樵、癡仙道人等，河南孟津人。明天啟二年（一六二二）進士，清順治二年（一六四五）仕清後，官至禮部尚書，掌管弘文院事，後任太宗實錄總裁並加太子太保。王鐸博古好學，工詩文、書畫，是明末清初書壇革新派的中堅人物。他自幼學書，從〈聖教序〉入手，在此基礎上，廣採博取，尤對二王書派情有獨鍾。曾云：「〈淳化〉、〈聖教〉、〈褚蘭亭〉，予寢處焉。」王鐸由於供奉翰林院，得以飽覽內府收藏，經過長期研習，對魏、晉書法，尤其是二王書法，甚至能做到「如燈取影，不失毫髮」的地步。王鐸在學習二王書法的同時，發現最深得二王精髓的是宋人米芾，從此以米字作為切入點和樹立自己個人風格的突破口，藉以直窺二王堂奧。在師米的同時，王鐸悟到米芾以「刷」字為特徵的用筆，並將之納入到自己中鋒絞轉的用筆之中，以墨的流動來製造點線與墨塊的對比，縱而能斂，勢若不盡。五十歲時，王鐸的書風已逐漸趨於成熟。晚年的王鐸，書法已達到爐火純青的境界。王鐸所能的各書體中，以行書、草書最為世人矚目。書跡甚多，可謂件件精品，其代表作有〈自作五律詩〉、〈杜陵秋興詩卷〉等等。

（四）草書實作入門

對草書的理解

草書有兩種運用狀態：一是「草寫」，即快速、簡潔地書寫。這種書寫狀態，主要運用在章草與今草的書寫中，也常與行書結合，形成介於草書和行書之間的行草書法的書寫狀態。二是快速、簡潔書寫的藝術化與規範化。這種書寫狀態，可以運用於任何字體的書寫過程中。

〈草字彙〉內頁

草書分為章草和今草。根據草寫的程度不同，今草又分為小草（行草）和大草。章草的特點是：單字獨立，前後字筆勢沒有明顯的連帶關係，往往表現為筆勢的內在呼應。字間距與行間距均勻安排。

早期章草點畫，中鋒、平實、重按筆；束漢隸書形態成熟以後的章草，點畫中、側鋒兼用，提按變化明顯，行筆速度相對較慢。今草的特點是：字與字之間的連帶關係明顯增強，表現出點畫之間的牽絲連帶。根據書寫節奏的變化，字與字之間形成明顯的「組群」關係，即字形大小、筆勢緩急、筆氣鬆緊、筆力輕重等造型內容，呈現出「線段化」或「版塊化」的組合關係。行筆速度相對較快。字間距與行間距的處理方法變化多端，表現為疏闊（如董其昌草書）、密集（如徐渭草書）和穿插（如黃庭堅草書）等不同狀態。

草書的造型基礎是簡牘隸書，即隸書的快速日常書寫，促成了草書的產生。

從晉、唐開始，楷書和行書成為日常書寫的主要字體，人們由此得到一種誤解，認為草書的基礎是楷書。但從現存的秦、漢簡牘書跡可以看出，隸書的快速日常書寫，直接催生了章草，同時醞釀了行書

與楷書的筆法與結字等造型因素。草書在東漢末期就開始了古草（章草）向今草形態的轉變，如東漢張芝的〈冠軍帖〉等。今草形態的成熟，則是在魏、晉時期，代表人物是東晉的王羲之和王獻之父子。

範本的選擇

初學者適合選擇王羲之、王獻之行草以及孫過庭〈書譜〉和懷素小草〈千字文〉等作為草書入門的學習範本。臨寫東漢碑刻隸書一段時間之後，可以選擇漢代簡牘墨跡作為學習草書的過度範本，如居延漢簡、敦煌漢簡等。這樣做的好處是，既可以繼續深化對隸書的理解，又可以比較輕鬆地掌握早期草書的書寫技巧，並且能夠體會草書產生的淵源。

通過對以上草書範本的臨寫，初步理解、掌握了草書的書寫基礎之後，就要求學書者要向草書的「源」與「流」兩個方向拓展和探索。

所謂「源」，是指今草成熟之前的篆書、碑刻隸書、簡牘隸書和章草。在草書初級訓練之後，對以上書法重新臨寫，有助於對以上書法的深化認知，如懷素大草〈自敘帖〉的篆書筆意、張旭〈古詩四帖〉的隸書筆意等。

所謂「流」，是指今草成熟以後的演變發展，如晉代的行草以及唐、宋草書、元代行草和明、清草書。初學者對草書的演變發展，既要知道每一個時期的共性規律，又要細察代表書家及其作品的個性造型特點。

晉代行草範本以羲、獻父子的行草作品為主，兼涉王氏家族其他成員或後人（如王導、王慈）的行草作品。唐代草書範本，以張旭和懷素的作品為主。

唐張旭草書〈古詩四帖〉（局部）

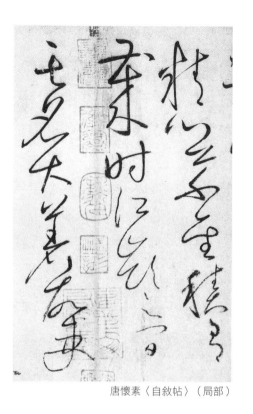

唐懷素〈自敘帖〉（局部）

書寫工具和材料

元代以前的書法，用筆形制比較小，而且多為彈性較強的兔毫和狼毫等。明代以後的書法，尺幅明顯增大，尤其是清代碑學書法興起之後，毛筆的形制比以往增大，而且長鋒羊毫筆得到廣泛運用。因此，對於毛筆的選擇，要視具體臨寫範本而定，

主要考慮毛筆的彈性、圓徑粗細和出鋒長短三個要素。

臨寫晉、唐行草和草書，可以選擇大小適中、彈性適度的狼毫筆和兼毫筆（狼羊兼毫、兔羊兼毫等）。如果是臨寫〈古詩四帖〉和〈自敘帖〉〈李白憶舊遊詩卷〉一類「線性」特徵明顯的草書範本，毛筆的形制可以稍大，出鋒稍長，但彈性也要略強。臨寫宋黃庭堅〈諸上座帖〉一類的大草範本，應該選擇彈性較強、出鋒較長的狼毫筆和兼毫筆。臨寫明末清初的草書範本，可以選擇形制略大、出鋒略長的狼毫筆和兼毫筆。臨寫清代碑學書法範本，適宜選擇形制較大、出鋒略長、彈性適中的兼毫筆。

明代中期以前的書法用紙，大多是洇水，而且紙張表面經過塗漿、砑光等技術處理，因此紙質堅韌、細膩，在作品點畫墨跡中，能夠清晰地觀察到筆鋒的運動軌跡。明代中後期開始，除了洇水性不強的用紙之外，書法開始大量使用未經加工處理的「生宣紙」，書法作品的墨色變化較以往豐富起來。

對於初學者來說，選擇不洇水的「熟宣紙」和介於「生」與「熟」之間的毛邊紙、元書紙、皮紙和麻紙，能夠降低書寫難度。選擇紙張的另一個標準，還要考慮到與範本的氣息和墨色效果相符。

宋代草書書範本，以黃庭堅的草書和米芾的行草為主。元代行草，以趙孟頫、康里巙巙、張雨、楊維楨等為主。元代草書範本以董其昌、徐渭、張瑞圖、王鐸、八大山人等為主。明、清草書範本以董其昌、徐渭、張瑞圖、王鐸、八大山人等為主。

何謂「結字」

所謂結字，指的是書法創作中字的筆畫安排及形態布置。漢字各種字體，皆由點畫連結，搭配而成。筆畫的長短、粗細、俯仰、縮伸、偏旁的寬窄、高低、欹正、構成了每個字的不同形態，要使字的筆畫搭配適宜、得體、勻美，研究其結體必不可少。東漢蔡邕的〈九勢〉說：「凡落筆結字，上皆覆下，下以承上，使其形勢遞相映帶，無使勢背。」元趙孟頫在《蘭亭十三跋》中云：「書法以用筆為上，而結字亦須用工。蓋結字因時相傳，用筆千古不易。」清王澍的《論書剩語》云：「結字須令整齊中有參差，方免字如運算子之病，逐一排比，千體一同，便不復成書。」又說：「結體欲緊，用筆欲寬，一頓一挫，能取能捨，有何不到古人處？」清馮班在《鈍吟書要》中所云：「先學間架，古人所謂結字也；間架既明，則學用筆。間架可看石碑，用筆非真跡不可。結字，晉人用理，唐人用法，宋人用意。」可見，結字在書法中佔有的重要地位。傳歐陽詢寫有〈結字三十六法〉，其中記有排疊、避就、頂戴、穿插、向背、偏側等結字法。明人李淳〈大字結體八十四法〉中則記有天覆、地載、讓左、讓右、分疆、三勻、二段、三停等，皆是對書法漢字造型結體的總結。不過，對結字方法要靈活運用，不可以生搬硬套。

元趙孟頫〈蘭亭十三跋〉殘紙

五

五種字體的流變：行書

行書是在楷書的基礎上，為彌補楷書的書寫速度太慢和草書的難於辨認而產生的，是介於楷書和草書之間的一種字體。「行」是「行走」的意思，因此它不像草書那樣潦草，也不像楷書那樣端正，實質上它是楷書的草化或草書的楷化。楷法多於草法的叫「行楷」，草法多於楷法的叫「行草」。行書的起源，歷史上有兩種說法：一是據張懷瓘〈書斷〉，認為起自東漢潁川劉德昇所造；二是據羊欣著，王僧虔錄之〈采古來能書人名〉，認為始於三國時期的鍾繇。行書到王羲之手中，將實用性和藝術性完美地結合起來，從而創立了光照千古的南派行書藝術，成為中國書法史上影響最大的一宗。

東晉王羲之《蘭亭序》

〈蘭亭序〉被譽為「天下第一行書」。東晉穆帝永和九年（三五三）三月初三，王羲之與一群文人雅士會於山陰（今浙江紹興）之蘭亭「修禊」，飲酒賦詩中趁興寫下〈蘭亭序〉。全序二十八行，共三百二十四字。情文並茂，心手合一，氣韻生動，被歷代學書者奉為學習行書的典範。唐太宗李世民視〈蘭亭序〉為至寶，命人摹臨了許多副本分賜給近臣，最後正本〈蘭亭〉據傳說則成了他的殉葬品。較好的摹本有唐馮承素的雙鈎摹本，稱為〈神龍本蘭亭〉。其他如歐陽詢、虞世南、褚遂良的臨本，則多少摻雜了各人自己的筆意，與原跡精神難免有差異。就布局來說，〈蘭亭序〉縱有行，橫無列，字與字大小參差，不求劃一，長短相配，錯落有致，而點畫皆映帶而生，氣脈順暢，千姿百態，婀娜多姿，可謂「得其自然而兼其眾美」。

（一）行書概說

行書是篆、隸、草、行、楷五種書體中最符合日常書寫要求的一種書體。與楷書相比，行書簡易流便；與草書相比，行書便於識讀。行書沿用至今而不衰，恐怕離不開其自身的這種優勢。

行書自經東晉二王父子「新體」變革後，就開啟並參與了書法史上一千多年的「帖學」時代，幾經創新，造就了一大批行書書家和代表作品。從人體運動規律和情感抒發的角度看，行書是除草書之外最為自然、簡易和快捷的書寫狀態。隨著歷代書家群體的不斷探索和積累，行書書寫技巧雖然趨向複雜和精微，但總體傾向依然是自然、簡易。

行書的產生得力於篆書的「草寫」、漢代隸書草變過程中，就已表現得很明顯了。如前所說，隸書的書寫狀態在秦代篆書「隸變」、「草寫」的要求是自然、簡易、快捷，這恰恰也是行書的本質特徵。現存的秦、漢簡帛筆墨書跡說明，當時不論是官方書寫，還是民間日常書寫，都充溢著濃郁的「行書」筆意。行書或者行草筆意，應該體現在所有書體的日常書寫中。換個角度說，相對靜態的篆、隸、楷書，都應該體現出一定程度的行書書寫筆意。

欣賞行書作品或選擇行書字帖時，行書與楷書或草書的界線有時往往不是十分清晰，可以稱為「行書類」書法作品。如行書與楷書兼融稱為行楷，行書偏向草書融稱為行草。

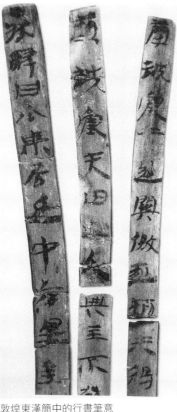

敦煌東漢簡中的行書筆意

法書

古代將寫於縑楮紙帛之上且有法度的書法作品皆稱作法書，《書法三昧》中曾描述：「作字之要，下筆須沉著，雖一點一畫之間，皆須三過其筆，方為法書。」由此可見，將一件書法作品中稱為「法書」，是對其藝術價值的肯定。因此現今將他人的書法作品通稱為法書，是對作者表現出尊敬之意。

稱為行草。當然書法史上還有稱之為「草篆」和「草隸」的作品，實質上是篆書和隸書作品對「行草書」筆意的吸收和運用。

行書最早由何人所創？是一個有意思但不會有確切答案的問題。古代文獻最早提及「行書」概念的，是西晉衛恒的《四體書勢》，書中記載：「魏初，有鍾、胡二家為行書法，俱學之於（東漢）劉德昇……今盛行於世。」後世書家、理論家，大多遵從衛恒的說法。

其實，從出土的秦、漢簡帛墨跡中可以看出，在東漢劉德昇之前的日常書寫中，就已經有了字形形體趨方、點畫簡省而自然的「行書」的初始形態。況且衛恒在《四體書勢》中僅明說是「學之於劉德昇」，而沒有確切資訊證明是「劉德昇始創行書」。因此，後世傳說劉德昇首創行書，缺乏有力的實證。

行書起源於何時

行書的起源有兩種說法：一是東漢劉德昇說。唐張懷瓘的《書斷》中說：「行書者，乃後漢潁川劉德昇所造，即正書之小訛，務從簡易，故謂之行書。」明白告訴我們，「行書」是由「正書」轉變而成的。二是鍾繇說。據羊欣《采古來能書人名》云：「鍾繇書有三體：一曰銘石之書，最妙者也；二曰章程書，傳秘書，教小學者也；三曰行押書，相聞者也。河東衛凱子，採張芝法，以凱法參，更為草稿。草稿是相聞書也。」由此可知，行書亦稱行押書，起初當由畫行簽押發展而來，最早的書寫者為三國時期的鍾繇。

法帖

名人的墨跡法書，摹刻或製成拓本後稱作法帖。這樣的名稱始於北宋。宋太宗命侍書學士王著編輯古代法書，共收有十卷秘閣中所藏的歷代法書真跡，通稱為《淳化秘閣法帖》，此後這類書法作品摹本常多被命名為某某法帖。

（二）行書的流變

行書的萌芽與規範

行書的萌芽階段，包括東晉成熟、規範的行書之前的所有時期。這可以從兩個意義上去理解：一是遵循東漢末年「劉德昇初創行書」的說法，行書的初始階段起於東漢末期，止於西晉時期；二是伴隨文字的產生而開始。在文字書寫（尤其是自然書寫）過程中，始終存在樸素、潛意識的「行書」書寫。也就是說，行書中內含的自然、簡易、流便的本質特徵，一直隱含在篆書和隸書的書寫過程中。

對行書初始階段的第二種認識，雖然理解上有一定難度，但意義重大，它反映出對宏觀書法系統和具體書寫規律全面深入的認知。隨著考古出土資料的逐漸豐富，從秦、漢竹簡到戰國帛書和金文，再到西周金文，乃至商代甲骨文墨跡和刻畫痕跡，越來越證明這一認識的合理性。

處於萌芽時期的行書，其主要特點：一是從隱藏到顯露。從隱藏於篆書或隸書的書寫之中，到主動、率直的顯露書寫，隨著篆書和隸書的演變，這一特徵也越來越明顯。二是「行書」在參與篆書、

長沙馬王堆漢簡（部分）

隸書的書寫過程中，為其生成、規範奠定了基礎，並為其發展提供了參照。如「行書」參與篆書和隸書書寫過程中，錘鍊出縱向靈動和橫向延展兩種主要的體勢結構；在筆法方面，積累了中鋒與側鋒、藏鋒與露鋒、勻實與跳宕、折筆與轉筆、沉著與呼應等經驗。這些經驗，不僅為促成東晉王羲之變古體為新體做好了歷史性準備，還為清朝初期由於帖學衰落而引發的碑學運動以及帖學與

碑學的融合提供了技術支援。三是文字書寫在實用性書寫的基礎上，凸顯對點畫、結體、氣韻等藝術性審美的渴望。對文字書寫實用性的追求，是早期書法的必然要求，也是行書或草書能夠產生的先決條件。字體結構和點畫，逐漸擺脫對客觀物象的模擬，轉化為表達主觀情意的筆墨符號，最終使文字書寫進入主動抽象審美的書法藝術境地。

行書的成熟與規範發生在東晉。這一時期的社會發生了翻天覆地的變化，「漢末、魏、晉、六朝是中國政治上最混亂、社會上最痛苦的時代，然而卻是精神史上極自由，極解放，最富於智慧，最濃於熱情的時代」（宗白華《美學散步》）。「人」的意識的覺醒，究其社會根源，是連年戰亂動搖了儒家思想的統治地位，否定了以往人們注重對社會秩序和「共性」人性的遵從，而改為信奉具有某種「超現實」色彩的佛教與道教，追求獨立個性的張揚。突出的例子是「竹林七賢」，他們崇尚自然，隱居山林，飲酒服藥，言行怪誕，狂放縱欲，藉以實踐其「自然」人生觀。但「竹林七賢」們並不是完全脫離現實社會，如「七賢」之一的阮籍為獲罪朋友仗義執言、從容赴死，成就了「竹林七賢」乃至「魏晉風流」獨立、個性、豐滿、自信的人性內涵。

從東漢末期開始，社會就興起崇尚「翰墨之道」的書法熱。「從東漢到南朝的宋、梁、陳共四十八帝，就有二十八帝是書法家」（張國宏〈二王風流〉），如漢明帝、漢章帝和曹操等皆喜歡書法，尤其喜歡草書，於是開始出現一批專業的行草書法家，如杜度（生卒年不詳）、崔瑗（七八─一四三）、梁鵠（生卒年不詳）、劉德昇（生卒年不詳）、張芝（生卒年不詳）等。雖然當時「鄉邑不以此較能，朝廷不以此科吏，博士不以此講試，四科不以此求備」，但書家們依然「專用為務，鑽堅仰高，忘其疲勞，夕惕不息，仄不暇食。領袖如皂，唇齒常黑。雖處眾座，不遑談戲，展指畫地，以草劀壁，臂穿皮刮，指爪摧折，見鰓出血，猶不體輟」（趙壹〈非草書〉），表現出了極高的熱情。雖然漢末行草書家的作品大多遺失或為後世偽作，但從出土簡帛書跡和〈非草書〉的記述中，仍然可以想見當時行草書創作的狂熱狀態和藝術風貌。

東晉王獻之〈廿九日帖〉

漢末興起的「翰墨之道」，發展至東晉依然強勢。當時除皇室司馬氏之外，輔佐東晉政權的王、謝、郗、庾四大名門望族，其家族成員大多擅長書法，所以帶動了當時社會上興起了崇尚書法的熱潮。唐代的竇臮在〈述書賦〉中，就盛讚東晉名門書法說：

「博哉四庾，茂矣六郗，三謝之盛，八王之奇。」其中的「四庾」，是指庾亮（征西將軍、王羲之好友）、庾懌、庾翼、庾准；「六郗」是指郗鑒（太尉、王羲之岳父）、郗愔、郗曇（王羲之的岳父、舅舅）、郗超、郗儉之、郗恢；「三謝」是指謝尚、謝奕、謝安（王羲之好友）；「八王」是指王導（王羲之叔叔）、王劭（王導第三子，王羲之堂弟）、王洽之子，王珣（王導之孫，王羲之之弟，王羲之之侄）、王薈（王導之子，王羲之之子，王羲之第七子）、王廞（王導之孫，王薈之子，王羲之之子）、王瑯濛、王述。王氏家族在王敦（王羲之伯父）叛亂之前權勢極大，當時流傳有「王與馬，共天下」的諺語。

促成東晉行書成熟的第二個原因，是社會審美思潮的變化。這種變化，表現為由外而內，由動而靜，由粗而細。即由外在的觀察、描述，轉向內在的省察、表現；由狂熱、躁動，轉向理性思考；由粗淺、豪放，轉向精深、細緻。這種變化充分證明東晉時期人性意識的覺醒，這表現在當時社會生活的各種面向，當然也包括書法藝術。需要說明的是，這種變化只是「開始轉向」，不是完全成熟後的定型和規範。因此東晉行書具有後一種品格特徵，但並沒有完全放棄前一種品格特徵。如王羲之的行書作品，從〈姨母帖〉到〈喪亂帖〉、〈蘭亭序〉，表現出從遒麗，到遒勁，再到秀麗

北宋《淳化閣帖》中西晉索靖的〈七月帖〉（局部）

師承鍾繇，「尤善隸書（楷書）」。相傳衛夫人是王羲之的書法啟蒙老師。傳為衛夫人撰寫的〈筆陣

衛夫人，名鑠，字茂漪，河東安邑（今山西夏縣）人，汝陰太守李矩之妻，世稱衛夫人。其書法

理論著述，不僅指導了一個時期的書法創作，並進而開啟了唐代「尚法」的先河。

魏、晉書法創作的耀眼光環，使這一時期的書法論理有些暗淡，但正是這些看似「不成系統」的

欲書先散懷抱，任情恣性，然後書之。若迫於事，雖中山兔毫，不能佳也。」

無使勢背」。除具體論述用筆結構的原則外，蔡邕對書法創作狀態也有論述，他說：「書者，散也。

在用筆上提出「藏頭護尾，力在字中」；在結構上提出「上皆覆下，下以承上，便其形勢遞相映帶，

的品格變化，其「遒勁」氣韻並沒有缺失，而是隱藏或「內化」。

漢末魏、晉時期，開始對書法理論進行研究和總結，出現了崔瑗的〈草書勢〉，趙壹的〈非草書〉，蔡邕的〈筆論〉、〈九勢〉，衛恒的〈四體書勢〉，索靖的〈草書勢〉，衛鑠的〈筆陣圖〉，王羲之的〈筆勢論十二章〉、〈書論〉、〈題衛夫人筆陣圖後〉，王僧虔的〈論書〉、〈筆意贊〉等著作。書法理論的出現，標誌著書法意識的覺醒和書法實踐的成熟。其中蔡邕的〈九勢〉影響很大，他首次針對「落筆結字」、「藏鋒」、「藏頭」、「護尾」、「掠筆」、「疾勢」、「澀勢」、「橫鱗」、「轉筆」九個方面提出書法用筆和結構原則。如，他

行書作品年表

＊行草作品參見第四章草書作品年表

■東晉

衛鑠（衛夫人）
• 筆陣圖

王羲之
• 奉橘帖
• 何如帖
• 蘭亭序，穆帝永和九年（三五三）三月初三，「天下第一行書」。
• 集字聖教序（集王羲之之字拼成）唐高宗咸亨三年（六七二）。

東晉王廙〈廿四日帖〉

北宋《淳化閣帖》中東晉衛夫人的〈近奉帖〉

圖〉，篇章不長，但涉及問題很多，文中論述如何選擇筆、墨、紙、硯和執筆、筆法、結構等基本法則，以及有關書法創作審美方面的問題。

〈筆陣圖〉對點畫筆法的論述採取形象思維描述方法，對後世「永字八法」有啟示意義，如：「一」如千里陣雲，隱隱然其實有形。「ヽ」如高峰墜石，磕磕然實如崩也。「丿」如陸斷犀象。「𠃌」如百鈞弩發。「丨」如萬歲枯藤。「乀」如崩浪雷崩。「乚」如勁弩筋節。

王氏家族成員大多擅長書法，而且其書風表現出一脈相承的特徵。王廙，是東晉王氏第一代著名書家，字世將。其「能章、楷，謹傳鍾法」。王羲之和其從弟王洽為第二代書家。

王羲之，是東晉著名的行草書家，被後人尊稱為「書聖」。王羲之的出現，開啟了綿延至今的「王羲之時代」。在父親王曠和衛夫人的基礎之上，王羲之眼界逐漸大開，廣泛涉獵秦、漢、曹魏時期篆、隸、行草、楷書名跡，博採眾長，融合貫通，把漢、魏以來風格質樸但略顯緊實的書風，創變為筆法精妍、行筆流美的「宏逸」風格。至於號稱「天下第一行書」的〈蘭亭序〉則是王羲之辭官卸任後，與好朋友相聚在會稽山

• 興福寺斷碑（集王羲之字拼成），唐玄宗開元九年（七二一）。

謝安
• 八月五日帖

王獻之
• 地黃湯帖
• 廿九日帖

王珣
• 伯遠帖

唐刻宋拓東晉王羲之〈蘭亭序〉（定武本。局部）

陰一個叫做「蘭亭」的地方，受朋友之託為所作詩賦所作的序，故名〈蘭亭序〉。

王羲之書法的創新，除了歷史積累和個人努力之外，還得力於當時的思想和文化氛圍。一是儒家思想受到懷疑，道家、佛家思想興起，人性得以覺醒和張揚；二是社會興起的書法熱，使書法成為展示品味、個性、才藝的重要媒介。其行書作品主要有〈蘭亭序〉、〈奉橘帖〉、〈何如帖〉、〈快雪時晴帖〉等。

王洽，字敬和，官至領軍將軍，世稱「王領軍」。王羲之曾言：「弟（王洽）書遂不減吾」，兩人在張芝、鍾繇書法藝術的基礎上共同進行了改良創新。

王獻之、王徽之（羲之子）、王珣（王洽子）、王珉（王珣弟）是王氏家庭的第三代書法家，其中王獻之的成就尤為傑出。

蕭翼賺蘭亭

唐太宗熱愛王羲之的書法作品，但無緣得見號稱天下第一行書的蘭亭序，收藏此墨寶的老和尚辨才始終否認擁有蘭亭，也逃避太宗的召見。御史蕭翼因此喬裝為趕考書生，寄宿於辨才的寺廟。他一邊與辨才談書論畫結為知己，一邊拿出王羲之的其他墨寶吹噓，讓老和尚賭氣取出了蘭亭序的真跡向蕭翼展示。數日後，蕭翼見辨才對他漸無心防，便趁隙盜走蘭亭序攜回京城獻予太宗。相傳唐太宗對蘭亭序的真跡至為珍愛，臨終前下命將此墨寶隨他殉葬，蘭亭序的真跡自此消失在世間。

東晉其他善書家族還有庾、謝、郗、衛等。名門望族成員對書法的熱情，極大地提高了書法的藝術表達功用和書法在社會中的地位和影響力。

南北朝時期，社會進入南北對峙，朝代更替、戰亂頻繁的動盪時期。其中，地處江南的南朝，從四二〇年劉裕建立宋代晉，到五八九年陳朝被隋朝滅亡，歷經宋、齊、梁、陳四朝。地處北方的鮮卑族，從三八六年建立北魏政權，到五八一年北周被隋朝滅亡，歷經北魏、東魏、西魏、北齊、北周五朝。書法「南北」差異顯著，進而出現南北交融、南派書風主導的局面。「南北」差異表現在南派二王行草書風與北朝碑版、摩崖刻石書風。南朝書法大體承東晉書法餘韻，代表書家有孔琳之、羊欣、王僧虔、蕭子雲、王慈、王志等，其中孔琳之、王慈和王志均善草書。

王僧虔，字簡穆，王羲之四世族孫，曾仕南朝宋、齊二朝。王僧虔繼承家法（主要師法王獻之），擅長楷書與行書，風格傾向淳樸溫厚，但激宕縱逸之氣略失。其傳世墨跡有〈太子舍人帖〉（又稱〈王琰帖〉）、〈御史帖〉、〈陳情帖〉等。其書法在當時享有盛名，他自己也頗自負。庾肩吾在《書品》中就稱「王僧虔雄發齊代」，史書記載宋文帝（劉義隆）見到王僧虔行書素扇，驚呼「非但筆跡超越王獻之，風流雅致之氣也有過之」，可謂盛讚之極。齊高帝蕭道成也擅長書法，相傳有一次他與王僧虔「比試」書法，高帝問王氏：「誰寫得最好？」王氏巧妙回答說：「我的書法在臣子中最好，陛下的書法在帝王中最好。」王慈和王志兄弟倆是王僧虔的兒子，皆擅長書法。王慈有〈得柏酒帖〉留傳於世，作品磊落灑脫，開張疊宕，筆法緊實，方折圓轉，筆勢與王獻之比較更加沉雄激宕。相傳，謝超宗曾問王慈：「你的書法和

南朝王僧虔〈太子舍人帖〉

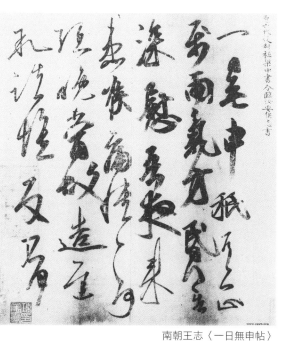

南朝王志〈一日無申帖〉

王志
・一日無申帖（又名喉痛帖）

陳伯智
・熱甚帖

令尊相比怎麼樣？」王慈謙虛地回答說：「比不上，就像雞比不上鳳凰。」其實，王慈和王志兄弟的書法成就遠在其父之上，如王慈〈得柏酒帖〉和王志〈一日無申帖〉，爽朗勁健、恣肆縱逸之氣撲面而來，通透靈腑，深得王獻之外拓、清逸、流美的品格特徵和筆法要點，堪稱東晉二王書法在南朝的正宗嫡傳。尤其是王志的行書，筆勢更加豪放堅勁，筆法提按快慢、順逆枯潤變化自然而豐富。《梁書・王志傳》評價王志的書法「以為楷法（楷模、榜樣）」，甚至「徐希常謂志為『書聖』」。史書對王志言行的記載似乎透露，魏晉風骨所蘊含的特立獨行和反叛精神在逐漸消失，儒家思想觀念已悄然回歸。

與南朝的「帖學」書風截然相反，北朝則延續西晉書風。北朝各代由於寺廟、石窟的大量興建，催生了楷書石刻藝術的繁榮，我們今天稱之為「北朝楷書」，或稱「魏碑」。書法內容包括經文和造像題記兩大類，廣布長江以北廣大地區，尤以河南、山東居多。如河南洛陽龍門造像題記（有〈龍門四品〉、〈龍門二十品〉之稱）、山東萊州〈雲峰刻石〉、山東鄒城〈四山摩崖刻石〉和泰山經石峪〈金剛經〉摩崖刻石等。北朝楷書數量龐大而且造型樣式繁多，雖然稱為「楷書」，但絕大多數作品以楷書為本，靈活兼融篆、隸、行書等其他書體造型元素，呈現出強大的生命力和豐富的表現力，是中國書法寶庫中重要的「民間書法」資源。

南朝與北朝書法在交流的過程中，南朝書法對北朝書法的影響逐漸增大，特別是孝文帝遷都洛陽和西魏末年梁朝書家王褒北上之後，南朝書法形成對北朝書法影響的兩個高峰。北朝楷書後期，作品「俊朗、秀潤、流美」的特徵就得力於此。

五八九年，隋文帝滅陳，終於結束了長達三七○年的南北分裂局面，原南朝書家（歐陽詢、虞世南等）北遷，使南朝書法成為當時社會的主流書風。

隋至初唐，是行書走向規範的時期。書法史上的「唐代尚法」，也主要是指這一時期。唐代尚法即崇尚古法，行書的代表書家有智永、歐陽詢、虞世南、李世民、褚遂良等。

智永，王羲之七世孫，王徽之六世孫，僧人，俗名法極，號永禪師。在山陰永欣寺為僧，活動於梁、陳、隋時期。相傳智永學習書法，先以蕭子雲為師，後以王羲之為宗。張懷瓘《書斷》記載隋煬帝評智永書法為「智永得右軍肉」，「師遠祖逸少……微尚有道（張芝）之風，半得右軍之肉。兼能諸體，於草為優，氣調下於歐（陽詢）、虞（世南）……智永章草，草書入妙，隸（楷書）入能」。

其傳世書法作品有真草〈千字文〉。

隋智永真草〈千字文〉（局部）

相傳智永書藝精熟，曾作真草〈千字文〉八百本贈送給浙東諸寺院，供學書臨習。其真書結體嚴謹，筆法流美遒麗，略具內擫筆法，有〈蘭亭序〉筆意。其章草較皇象〈急就章〉宏逸疏淡，有小王外拓筆法。

歐陽詢，字信本，潭州臨湘（今屬湖南長沙）人。歐陽詢由陳、隋入唐，官至太子率更令、弘文館學士，世稱「歐陽率更」。

■唐—五代

歐陽詢

・張翰帖
・卜商帖
・仲尼夢奠帖

唐歐陽詢〈張翰帖〉

唐太宗李世民設立「弘文館」，把書學（書法藝術）列為國學之一，並且以書取士。歐陽詢與虞世南並在弘文館教授書法。其書法以楷書和行書著稱於世，稱為「歐體」。隨著對王羲之行書認識水準的提高，歐陽詢行書也廣被稱頌。其作品對秦、漢、魏、晉、南北朝的經典書法兼糅並蓄，尤其吸收、融合大王的內擫筆法和北朝質樸、險峻書風，形成謹嚴、剛勁、峭拔的行書風格。傳世楷書作品有〈九成宮醴泉銘〉、《皇甫誕碑》、〈化度寺碑〉、〈溫彥博碑〉等，與虞世南、褚遂良、薛稷並稱為「初唐四家」。《張翰帖》、〈卜商帖〉和〈夢奠帖〉，是歐陽詢行楷書的傳世之作。

虞世南，字伯施，初唐書家，越州餘姚（今屬浙江）人。曾官秘書監，賜爵永興縣子，後封為縣公，世稱「虞秘監」、「虞永興」。後又授銀青光祿大夫，諡文懿。獲陪葬太宗昭陵。唐太宗李世民十分推重虞世南，曾對人說：「世南身懷五絕，有曠世之才。忠直、德行、博文、詞藻、書翰，得其一，便足以稱為名臣，而世南兼之。」深得李世民信賴與恩寵。唐張懷瓘於《書斷》中評論虞世南書法稱：「其書得大令之宏規……姿容秀出，智勇在為……行草之際，有所偏工，及其暮齒，加以遒逸。」其存世書法作品，有楷書〈夫子廟堂碑〉和行書〈汝南公主墓誌稿〉。

唐太宗李世民，是雄才偉略的初唐明主。由於太宗喜愛王羲之書法，並且躬親歷行，在其影響之下，唐代帝王如高宗、中宗、睿宗、玄宗、肅宗、代宗、德宗、順宗、憲宗和女皇武則天皆擅長書

虞世南

• 汝南公主墓誌稿，太宗貞觀十年（六三六）

• 積時帖

太宗李世民

• 晉祠銘，太宗貞觀二十年（六四六）

• 溫泉銘，太宗貞觀二十一年（六四八）

274

法，為唐朝書法的繁榮和發展作出了重要貢獻。太宗生前為促進書法繁榮做過大量工作，如創立弘文

館，委任歐陽詢、虞世南等名家教授書法；把書法作為國學之一，以書取士；在全國範圍內重金搜購

王羲之書法作品，並且派名家臨摹，分賜給王公大臣，以備流傳；親自參與書法典籍的整理和書法創

作。傳世作品有〈溫泉銘〉、〈晉祠銘〉等行書作品。太宗在不同場合都極力推崇王羲之書法，甚至

稱其「盡善盡美」。太宗的行書作品，用筆與結體縱逸、奔放，深受王獻之外拓筆法的影響，這或許

是因太宗自信、豪邁的性格使然。

褚遂良，字登善，錢塘（今浙江杭州）

人。其父褚亮與歐陽詢、虞世南友善，為弘

文館十八學士之一，因此褚遂良少年得以學

書於歐、虞兩位前輩。虞世南去世之後，太

宗缺少書法知己，魏徵即薦舉褚遂良，稱

其「下筆遒勁，甚得逸少體」。褚遂良曾

任太宗侍書、顧命大臣，受太宗之囑輔助高

宗。後為尚書右僕射等，封河南郡公，世稱

「褚河南」。後因反對高宗李治立武則天為

皇后被貶，客死他鄉。褚遂良在師法歐、虞

的基礎上，追摹大王書風，最終形成清虛高

簡、變化多端的書法風格。傳世行書作品有

〈枯樹賦〉、〈褚臨蘭亭序〉等，取法王羲

之內擫筆法而能清新流麗。宋代米芾在〈跋

褚臨蘭亭序〉中，稱其書法「翩翩自得，如

飛舉之仙」。

唐褚遂良〈枯樹賦〉（局部）

唐李世民〈晉祠銘〉（局部）

陸柬之
・文賦
・五言蘭亭詩

褚遂良
・文皇哀冊，太宗貞觀二十三年（六四九）。
・褚臨蘭亭序
・帝京篇
・臨王羲之蘭亭集序
・臨王獻之飛鳥帖

天下第一行書

王羲之的〈蘭亭序〉被稱為「天下第一行書」。〈蘭亭序〉，又稱〈蘭亭集序〉、〈褉帖〉等。東晉穆帝永和九年（三五三），王羲之與謝安等在山陰（今浙江紹興）蘭亭「修褉」。與會者皆賦詩，王羲之即興寫下了這篇優美的序文。傳世法帖共二十八行，三百二十四字，筆法、結構、章法都很完美，被視為王羲之書法成就最具代表性的得意之作，被歷代書家所推崇。趙孟頫《閣帖跋》說：「右軍王羲之總百家之功，極眾體之妙。」唐太宗更是以帝王之力，確立了王羲之的「書聖」地位。關於〈蘭亭序〉的真偽，歷來說法不一。清末廣東順德書家李文田於〈定武《蘭亭跋》〉中斷言「文尚難信，何有於字」，認為晉人的書法不應脫離漢、魏隸書的樊籠，斷定〈蘭亭序〉不可能是王羲之所書，應為後人之偽作。一九六五年，郭沫若在《文物》雜誌上發表了《由王謝墓誌的出土論到蘭亭序的真偽》一文，指出〈蘭亭序〉不僅從書法上來講有問題，就是從文章內容上來看也有問題，斥〈蘭亭序〉為偽作。此後，章士釗、啟功、李長路、高二適等名家都對〈蘭亭序〉引發的疑案進行了公開論辯，這就是著名的「蘭亭論辯」。至今，由〈蘭亭序〉的真偽問題進行了公開論辯，難有定論。但是不論如何，〈蘭亭序〉的書法價值，是值得肯定的。唐太宗極為推崇王羲之的書法，曾命歐陽詢、馮承素、褚遂良等鉤摹〈蘭亭序〉，分賜近臣。相傳真跡被殉葬於唐太宗昭陵（一說被武則天殉葬乾陵）。傳世的〈蘭亭序〉，均為臨本或摹本，有「定武本」、「神龍本」等。

行書的發展

唐朝中期既是唐代書法的鼎盛期，也是中國書法走向「恢宏」、「寫意」的開始，直至晚清碑學與帖學融合。行書在這一過程中得到充分發展：在審美觀念上經歷帖學的長足發展和帖學與碑學的融合；在歷史時間上經歷中唐、北宋後期、元、明中後期、清幾個重要時期。

唐李邕〈晴熱帖〉（局部）

中唐行書

唐代中期，玄宗稟承太宗遺風，勵精圖治，思想開明，經濟繁榮，文藝昌盛，出現了「開元盛世」的強盛局面，也是歷史上的「盛唐時期」。文藝方面，書法、繪畫、詩歌、雕塑等門類全面繁榮，名家輩出。書法家如顏真卿、張旭、懷素、李邕，畫家如吳道子、王維、李思訓、張萱、周昉等，詩人如李白、杜甫、賀知章、孟浩然、王維、岑參等，雕塑家如楊惠之等。

玄宗擅長隸書。在他的影響之下，楷、行、草書各體明顯改變了初唐專精追摹二王的風尚，轉變為參酌篆、隸筆意，從而使楷、行、草各體漸趨雄健豪放。中唐行書的代表書家，有李邕、懷素、顏真卿等。

李邕，字泰和，江都（今江蘇揚州）人。其父李善是博學多才的學者。曾任太子率府錄事參軍充崇賢

李邕

• 李思訓碑，玄宗開元二十七年（七三九）以後。

• 麓山寺碑

• 李秀碑

• 晴熱帖

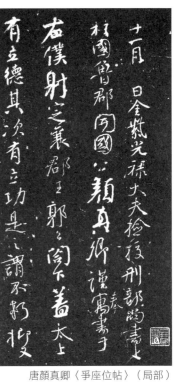

唐顏真卿〈爭座位帖〉（局部）

館直學士、潞王府記室參軍、沛王侍讀、秘書郎等。李邕仕途曲折多艱，最終冤死於青州。生前與杜甫、李白、高適交往密切，賦詩唱和，互為知己。存世的行書作品有〈晴熱帖〉、〈麓山寺碑〉、〈李思訓碑〉、〈李秀碑〉等。

- 夢真容碑
- 田琬德政碑

顏真卿，字清臣，琅琊（今山東臨沂）人。曾官太子太師，封爵魯郡開國公，世稱「顏魯公」。曾任平原郡太守，故又有「顏平原」之稱。顏真卿儒家思想濃厚，為人行事忠直剛烈。同時，他又尊崇佛教，尤其是永泰初年遭貶謫之後，更是兼修戒行，沉湎詩文，深於禪味，以求解脫內心苦悶之情。因此，顏真卿的書法表現出兩方面的突出特徵：楷書顯現端正雍容、古厚宏闊的廟堂之氣，行草書自然流露出清逸恣肆、雄渾勁健的山林之氣。後世稱顏真卿楷書為「顏體」，其行草書〈祭侄文稿〉被後世稱為「天下第二行書」。行書作品還有〈爭座位帖〉、〈裴將軍詩〉、〈送劉太沖序〉，宋代米芾評論其〈爭座位帖〉為「魯公行書第一」。

晚唐五代行書

晚唐朝野混亂，藩鎮割據，朋黨多爭、宦官干政，使國力出現嚴重衰落。隨著顏真卿、懷素等書家的離世，晚唐書法顯現出發展勢頭減弱和創造力缺乏的狀況，於是書壇出現將初唐與中唐書法融合發展的風氣，柳公權是這一時期影響最大的書家。同時，社會的混亂局面，導致晚唐五代時期玄學思想的廣泛萌生，其中以禪家「我心即佛」的思想意識影響廣泛。書家開始思考書法的意義，審視初唐拘於「尚法」的不足之處，追求不以「工、拙」論書和「自適、自為」的「適意」書寫狀態，代表書

蘇靈芝

- 易州鐵像碑，玄宗開元二十七年（七二九）。

顏真卿

- 祭侄文稿，肅宗乾元元年（七五八）。「天下第二行書」。
- 爭座位帖，代宗廣德二年（七六四）。
- 蔡明遠帖，代宗大曆七年（七七二）。
- 劉中使帖（又名瀛州帖），代宗大曆十年（七七五）。

家有張好好和楊凝式。

柳公權，字誠懸，京兆華原（今陝西耀縣）人。其書法正、行兼擅，尤以楷書著稱。其楷書將初唐歐陽詢、虞世南與中唐顏真卿等人的風格熔於一爐，筋骨強健，法度謹嚴，世稱「柳體」，與顏真卿在楷書風格特徵上並稱「顏筋柳骨」。傳世的行書作品有〈蒙詔帖〉、〈謝紫絲靸帖〉等。

「尚意」的宋代行書

宋代以一一二七年為界，分為北宋和南宋兩個時期，期間北方並存遼、金和西夏等少數民族建立的國家。

宋代在前代的基礎之上，文化、經濟、科技等均有提高和創新。尤其是北宋時期，繪畫方面開創「文人寫意」畫風，書法方面奠定了宋代的「尚意」書風，代表書家有蘇軾、黃庭堅和米芾等。北宋初期繼晚唐、五代之後，書壇依舊形勢低靡。當時的中堅力量，均由五代書家匯集而成，比如李建中和王著來自西蜀，徐鉉和徐鍇等來自南唐。他們書法的共同特徵，是細字、圓勁、俊秀、清癯、輕活的秀麗風尚。

由於歷經晚唐、五代連年戰亂，古代書法名帖散佚殆盡，淳化三年（九九二），宋太宗趙光義命王著（時任翰林侍書）將內府所藏歷代書法有選擇性地摹勤上石，刻成《淳化閣帖》十卷，賜給二品以上官員，其中書法選品多半為二王書跡，偏重秀逸並且真偽摻雜。《淳化閣帖》有助於二王書風的傳播，但後來屢經翻刻，愈加失真拙劣。再加上當時書家和書生心存「媚上」心理，不敢越雷池一步，致使北宋初期的書法，很快從秀麗風尚衰變成顏靡風氣。歐陽修對此曾感嘆說：「書之盛莫盛乎

唐柳公權〈蒙詔帖〉（局部）

柳公權
- 送劉太沖序
- 裴將軍詩
- 蒙詔帖
- 謝紫絲靸帖

杜牧
- 張好好詩，文宗太和八年（八三四）。

楊凝式
- 韭花帖

■宋
李建中
- 土母帖
- 同年帖

唐，書之廢莫廢乎今。今屈指可數者，無三四人。」宋高宗趙構在《翰墨志》中也曾說「本朝承五季（五代）之後，無復字畫可稱」，「書學之弊，無如本朝」。

歐陽修，字永叔，號醉翁、六一居士，吉州廬陵（今江西吉安）人。是北宋著名的政治家、文學家、史學家和書法家，曾任翰林學士、參知政事等。歐陽修對宋代書法的發展有不可磨滅的歷史功績：首先，他對宋初書法的頹靡狀況有著清醒的認識，並且率先大聲疾呼，對當時書壇起到了警醒作用；其次，作為一個改革家，歐陽修的改革目標除了政治和文學外還有書法，並付出了實際的努力，編撰《集古錄》和推舉、提拔蔡襄與蘇軾等為宋代書法的繁榮做出貢獻的書家；最後，宣導避免「趨時貴書」，崇尚「自適」、「不計工拙」的書法創作觀念。歐陽修在《筆說·夏日學書說》中稱：「不必取悅當時之人、垂名於後世，要於自適而已。」通過歐陽修的理論感召和蔡襄等人的書法實踐，至北宋中期終於改變了宋初書法近百年的低迷狀況，迎來了宋代「尚意」書法的輝煌時期。

北宋歐陽修〈灼艾帖〉

蔡襄，字君謨，興化仙遊（今屬福建）人。曾官龍圖閣直學士、樞密院直學士、翰林學士、端明殿學士等職。蔡襄的行書清新灑脫、勁健靈動，有晉、唐風神。作品有〈扈從帖〉、〈紆問帖〉、〈腳氣帖〉等。

蘇軾、黃庭堅和米芾生活的北宋中後期，正是禪宗成熟和發展的重要時期，文人士大夫深受禪宗思想的影響，宋代「尚意」書法的理論基礎正源自於此。蘇軾、黃庭堅

薛紹彭
- 雜詩帖
- 尺牘

林逋
- 自書詩帖
- 雜詩卷

蔡襄
- 紆問帖
- 虛堂帖
- 京居帖
- 澄心堂紙尺牘
- 致安道侍郎尺牘

和米芾的出現，代表了北宋「尚意」書風的成熟和輝煌。

宋代「尚意」書法的思想基礎，是唐代中後期成熟的「禪宗」，其核心思想是「不立文字，教外別傳，直指人心，見性成佛」。不立文字，是指通過語言傳播教義、教化眾生，而不著書立說；教外別傳，是指修行的場合、方式自由；「直指人心，見性成佛」，是指禪宗主張人人是佛，但前提是要了解自己的本心。禪是梵語的音譯，意思是放鬆身心，進入靜思，原本是一種修行方式。

南北朝時，印度達摩禪師來中國弘法，之後其弟子逐漸將達摩禪師的教義與當時的儒教、道教融合，成為徹底漢化的佛教宗派。禪宗成熟於唐代中後期，當時有南、北兩宗：南宗以慧能禪師為代表，主張「修心」和「見性成佛」，表現為頓悟；北宗以神秀禪師為代表，主張「修身」，表現為「漸修」。慧能禪師與神秀禪師號稱「南慧北秀」，但以南宗慧能禪師的影響更大。如其主張：一切萬法，盡在自心中，何不從自心頓現真如本性；佛是自性作，莫向身外求；我心自有佛，自佛是真佛。

蘇軾，字子瞻，號東坡居士，眉州眉山（今屬四川）人。著名的「唐宋八大家」之一，文風以豪放、雄邁見長。在繪畫方面，蘇軾宣導文人寫意畫風，其論畫詩云：「論畫以形似，見與兒童鄰。賦詩必此詩，定非知詩人。」這種文人寫意繪畫以神寫形、暢達胸臆的造型觀念，對宋代以後的寫意繪畫產生了重要影響。蘇軾的書法世稱「蘇體」，對宋代「尚意」書法及其理論貢獻巨大。其書法以行楷和行書為代

陽修之後，蘇軾成為北宋文壇的領袖，是著名的「唐宋八大家」之一，文風以豪放、雄邁見長。在繪畫方面，蘇軾宣導文人寫意畫風，其論畫詩云：「論畫以形似，見與兒童鄰。賦詩必此詩，定非知詩人。」

北宋蘇軾〈黃州寒食詩帖〉

蘇軾

- 黃州寒食詩帖，北宋神宗元豐五年（一〇八二）「天下第三行書」。
- 前赤壁賦
- 一夜帖
- 人來得書帖
- 遊虎跑泉詩
- 洞庭春色帖
- 中山松醪賦

表，偶爾涉獵草書，最能代表蘇軾「尚意」書風特點的是其行書。蘇軾的行書融會二王和顏真卿，最終形成「端莊雜流麗，剛健含婀娜」的書風特徵。《黃州寒食詩帖》是蘇軾行書的代表作，是其被貶黃州時所書，時年四十七歲。《黃州寒食詩帖》是繼王羲之《蘭亭序》、顏真卿《祭侄文稿》之後著名的行書作品，被稱為「天下第三行書」。其傳世的行書還有〈前赤壁賦〉、〈一夜帖〉、〈人來得書帖〉等。

黃庭堅，字魯直，號山谷道人、涪翁，洪州分寧（今江西修水）人。他與米芾一起作為蘇軾宣導「尚意」書法的左膀右臂，為促進書法「文人化」做出了重大貢獻。與秦觀、張耒、晁補之並稱「蘇門四學士」，並開創了「江西詩派」。與蘇軾、米芾、蔡襄並稱宋代書法四家。雖然師出蘇門，但是蘇、黃兩人近距離接觸，卻只有元祐初年在京城為官的三年多時間。期間，蘇軾曾給予黃庭堅仕途上以重要幫助和文學、書法上以重大影響，從而奠定了兩人的師生和朋友情誼。在書法理論和實踐中，黃庭堅大力提倡意會古法、尚韻去俗、自成一家始逼真的「尚意」理念。其書法兼涉篆、楷、行、草，以行、草著稱。早期取法二王、顏真卿的楷書和行書，進而體會顏書中的篆、隸筆意，並在結體上吸收《瘞鶴銘》古樸、雄強和寬博的特點。行書具有強烈的個性特徵：結體欹側變化，展促有致，中宮緊縮而又四維擴張，輻射狀特徵明顯；筆法沉著中突左右延展，縱橫交錯，有如長槍大戟，並於運筆過程中表現出「顫抖」筆法，使點畫形質變化豐富。其好友李之儀曾評價黃庭堅諸書體的優劣，稱其「草第一，行次之，正（楷）又次之，篆又次之」。

北宋黃庭堅〈華嚴疏〉（局部）

北宋米芾〈蜀素帖〉（局部）

米芾，字元章，號襄陽居士、海嶽山人等，祖籍太原，後遷居湖北襄陽，長期居潤州（今江蘇鎮江）。曾任校書郎、書畫博士、禮部員外郎，世稱「米南宮」。善詩，工書法，兼擅篆、隸、行、草等書體，長於臨摹古人書法，可以達到亂真程度。因其言行癲狂，又稱「米顛」。相對於蘇軾和黃庭堅，米芾可以稱為專業書法家。南宋高宗趙構《翰墨志》記載：「米芾得能書之後，似無負於海內。芾於真、楷、篆、隸不

米芾

・蜀素帖，北宋真宗大中祥符元年（一〇〇八）。

・苕溪詩帖，北宋哲宗元祐三年（一〇八八）。

・張季明帖

・珊瑚帖

甚工，惟於行草誠入能品……故沉著痛快，如乘駿馬，進退裕如，不煩鞭勒，無不當人意。……六朝妙處醞釀，風骨自然超逸也。」

米芾初學書法以唐人為主，主要涉獵顏真卿、歐陽詢、沈傳師、段季展和褚遂良。他評論顏真卿書法「行字可敬，真（楷書）便入俗品」，特別推崇顏真卿的行書〈爭座位帖〉，認為該帖是顏氏行書第一作品，行筆「有篆籀氣」，更重要的是作品表現出「忠義奮發，頓挫郁屈，意不在字，天真罄露」。歐陽詢行書對米芾的影響主要是險峻之勢，包括「筆力險勁」和體勢險絕。沈傳師和段季展雖然能書，但影響比較小，其書法多已散失。米芾學習沈傳師，使筆法「勁快」，得「直無縹緲縈回飛動之勢」；學習段季展，「得其刷掠奮迅」。從米芾對沈、段的學習經驗中，我們能夠看出其善於學習的能力。除顏真卿之外，唐人書家對米芾影響較大的則是褚遂良。米芾自稱「慕褚而學最久」，其評論褚遂良書法「如熟馭陣馬，舉動隨人，而別有一種驕色」（米芾〈書評〉）。元豐五年（一〇八二），米芾拜訪蘇軾於黃州，得蘇軾勸導，開始潛心研究晉人法帖，其中王獻之書風的風流瀟灑、自然天真和外拓筆法對米芾影響巨大。魏、晉書風表現出來的平淡清逸，遂成為米芾一生追慕的目

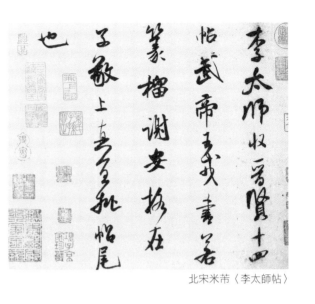

北宋米芾〈李太師帖〉

標。其書法結字體勢展拓，筆致渾厚爽勁，自謂「刷字」，與蘇軾、黃庭堅、蔡襄並稱宋代四大書法家。米芾對書法的分布、結構、用筆均有獨到的體會，要求「穩不俗、險不怪、老不枯、潤不肥」，即要求在變化中達到統一，把裏與藏、肥與瘦、疏與密、簡與繁等對立因素融合起來，也就是「骨筋、皮肉、脂澤、風神俱全，猶如一佳士也」。章法上，重視整體氣韻，兼顧細節的完美，成竹在胸，書寫過程中隨遇而變，獨出機巧。用筆特點主要是，善於在正側、偃仰、向背、轉折、頓挫中形成飄逸超邁的氣勢和沉著痛快的風格。字的起筆往往著重，到中間稍輕，遇到轉折時提筆側鋒直轉而下。捺筆的變化也很多，下筆的著重點有時在起筆，有時在落筆，有時卻在一筆的中間，對於較長的橫畫還有一波三折。勾也富有特色。其行書作品存世量較大，有〈蜀素帖〉、《苕溪詩帖》以及〈元日帖〉、〈李太師帖〉、〈珊瑚帖〉等。

北宋蘇軾、黃庭堅和米芾開拓的尚意書風，隨著三人在不到十年的時間裡相繼謝世而漸入低谷。政治上內有宋徽宗治國昏庸，奸相蔡京專權，外有北方金國入侵，最終導致北宋政權結束。南宋政權歷一五二年，偏安江南，風雨飄搖。其間雖有前期宋高宗趙構、吳說等人宣導的復古思潮和承襲之風，但書法藝術成就對後世影響不大。南宋中期略有興盛氣象，代表書家有陸游、范成大、朱熹、張孝祥、吳琚等。南宋後期內憂外患、動盪危急的局勢，嚴重影響了書法藝術的發展，這一時期的代表書家有趙孟堅、文天祥等人。

蔡京

· 徽宗十八學士圖跋

南宋吳說〈門內星聚帖〉

南宋早期書法的復古思潮和承襲之風，表現在吳說、趙構等人向晉代書法的回歸和趙令寺、米友仁等人對北宋「尚意」書風的承襲。但由於北宋後期金兵入侵，京師陷落，古代書畫作品蕩然無存，正如宋高宗趙構所說：「余自渡江，無復鍾、王真跡，間有一二，以重賞得之。」此時能夠取法的晉代書法作品數量已經少得可憐了。同時，在南宋國家危亡的形勢下，高宗宣導的書法復古思潮見效甚微。

吳說，字傅朋，號練塘，居錢塘（今浙江杭州）之紫溪，人稱吳紫溪。吳說行草書取法唐孫過庭和東晉王羲之，其書法風格流麗、秀美而嚴謹，表現出中和溫潤的審美傾向。其書楷、行、草及榜書均佳，小楷有「宋時第一」之稱；榜書深穩端潤，行草圓美流麗，深入黃太史之室，而得其精髓。又時作三國魏鍾繇之體，頗有新致。其獨創的游絲書頗負盛名。宋高宗趙構〈翰墨志〉稱：「紹興以來，雜書游絲書，惟錢塘吳說。」傳世簡札，多為一行，游絲連綿。其信手而書，無拘無束，自由揮寫，不計工拙，自然而又合理地與抒情達意緊密結合。傳世書跡有〈門內星聚帖〉、〈三詩帖〉、〈敘慰帖〉、〈行藝詩帖〉、〈千字文〉等。

米友仁，字元暉，米芾長子，世稱「小米」。

吳說
- 門內星聚帖
- 三詩帖
- 敘慰帖
- 行藝詩帖
- 明善宗傳帖

米友仁
- 蘭亭修禊序

南宋米友仁〈動止持福帖〉

米友仁書畫皆得家傳，山水畫表現江南煙雨意象，創宋代山水畫新境界。書法專學其父，岳珂〈寶真齋法書贊〉中記載友仁學書自述稱：「僕宣和之末與道山二國士同修於寶堂，兼掌書學二年餘，是時日得親筆硯，如《蘭亭修禊序》，為諸生迫使臨寫百餘本，至今有出以示者，稍亦可觀。爾後邅邅奔走，營哺之不暇，豈復與管城氏（毛筆別稱）周旋？獨書簡不得已而事之，所作字多不足觀。交遊見迫，寫成往往自擲去。」從米友仁自述我們可以得知，米友仁在翰林院教授書法期間，對王羲之《蘭亭序》曾下過很大的功夫，至於《蘭亭序》為何種版本尚不得知。在以後的時間裡，他對書法用心不足，「獨書簡不得已而事之」，自己也不滿意。在視野開闊、理解傳統深入和下苦功夫方面，米友仁都無法與其父相比，書法成就自然也就不可同日而語。

陸游、范成大、朱熹和張孝祥世稱書法「南宋四家」，其中以陸游和范成大書名最著。

陸游，字務觀，號放翁，山陰（今浙江紹興）人。曾任樞密院編修官、寶謨閣待制等。是南宋著名的愛國詩人，詩風沉雄鬱勃，是「南宋四大家」之一。一生主張抗金，反對議和，晚年作詩〈示兒〉有云「王師北定中原日，家祭無忘告乃翁」。陸游亦工

陸游

- 自書詩卷
- 苦寒帖
- 懷成都詩帖
- 致仲躬侍郎尺牘

范成大

- 荔酥沙魚帖
- 明州贈佛照禪師詩碑

朱熹

- 秋深帖
- 卜築帖
- 賜書帖

286

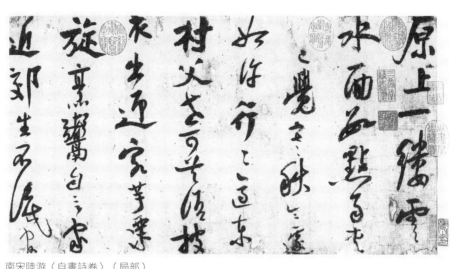

南宋陸游〈自書詩卷〉（局部）

書翰，精行書草和楷書，但書名為詩名所掩。在《劍南詩稿》中他自稱「草書學張顛（旭），行書學楊風（凝式）。學生江湖心，聊寄筆硯中」，「學書當學顏（真卿）」。書法以行書和行草為主，行書清健峻逸，書法簡札，信手拈來，飄逸瀟灑，秀潤挺拔，晚年行草書如同詩歌的沉雄鬱勃，在樸拙、自然、圓厚的點畫中表達遒勁、灑脫的氣息。朱熹稱其筆札精妙，遒嚴飄逸，意致高遠。遺留書作不多，書論有〈論學二王書〉、〈懷成都詩帖〉等。

朱熹，字元晦，號晦庵、雲谷老人等，徽州婺源（今屬江西）人。曾任同安縣主簿、秘閣修撰等。朱熹為南宋理學大家，在程顥、程頤、周敦頤等人的基礎上創立「閩學」或稱「程朱理學」，提倡秩序、規範和正心誠意，因此其書法主張實用、平正，符合儒家中和、溫潤的美學思想。

朱熹認為歐陽修的書法「作字如其為人，外若優遊，中實則勁」；蔡襄的書法「字字有法度，如端人方士」，在書法藝術審美中，表現出強烈的理學思想意識。對於北宋富有創新精神的蘇、黃、米三家，朱熹則極力否定。其在《晦庵論書》中云：「今本朝如蔡忠惠（襄）以前，皆有典則。乃至米（芾）、黃

（庭堅）諸人出來，便不肯恁地。要之，這便是世態衰下，其為人亦然！」「字被蘇（軾）、黃（庭堅）胡亂寫壞了！」朱熹存世的書法作品多為行草書，有〈秋深帖〉、〈卜築帖〉等。

搖搖欲墜的南宋政權，並沒有因為端平元年（一二三四）金國的滅亡有所改觀，而是更直接地受到強大的蒙古軍事力量的威脅。南宋國內的情況愈加糟糕，皇帝荒淫無道，奸臣專權誤國，內外交困的局勢，決定了南宋滅亡只是個時間問題。書法藝術繼陸游等「南宋四家」的短暫中興之後，也步入奄奄一息的狀態，其中行書較為可觀者有趙孟堅、文天祥等。

文天祥，字宋瑞，一字履善，號文山，廬陵（今江西吉安）人。寶祐四年，由理宗親點為狀元。南宋國家危亡的局勢，造就了文天祥的民族英雄氣節，文天祥力主抗擊敵軍，誓死不屈，後慷慨就義。其存世的書法作品為行書和草書，書風特點是緊勁從容，一絲不苟，字距緊密，行氣舒闊，明人書法與之相近。其用筆多出於閣帖，而又接近王獻之、懷素，字與字之間相互呼應，行筆流動，以中鋒為主，間施側鋒取勢。清阮元在《石渠隨筆》中說其：書法「極摹懷素」。明人張丑評其書則為：「書體清疏挺辣，其傳世六歌等帖，今人起敬起愛。」的確，文氏之書因其人品高而廣受後人珍視。現存的書跡除《謝昌元〈座右自警辭〉卷》外，尚有〈小青青詩卷〉、〈端陽帖〉、〈木雞集序〉、〈虎頭山詩〉等傳世。其中〈木雞集序〉是文氏咸淳九年所書，與〈自警辭卷〉同出一年。章法似王羲之、懷素，線條瘦硬，收放自如，體勢通達，可以說是〈自警辭卷〉的「姊妹篇」。另有草書名作〈虎頭山詩〉是文氏被執後書於元大都，其作筆觸偏細，用筆多有牽連，清疏可人，款署：「天祥泣血。」此書極具儒家風度，書法洋溢著很濃的書卷氣，精緻脫俗，後人跋此書為：「其筆意乃雍容開雅，無一毫驚懼荒迫之狀。……然非素存素養之，孰能如是乎？」此語道出文氏臨危不懼、面對生死泰然處之的儒生本色，此作是其高尚人格又一次昇華的外在體現。

王庭筠，字子端，號黃華山主、黃華老人。別署雪溪，遼東熊岳（今遼寧蓋縣西南）人。曾任在北方，與宋朝對峙的遼、金書法家普遍受到蘇軾、黃庭堅和米芾的影響，其中聲名最大的是王庭筠。

王庭筠，字子端，號黃華山主、黃華老人。別署雪溪，遼東熊岳（今遼寧蓋縣西南）人。曾任

金王庭筠〈跋幽竹枯槎圖〉（局部）

元趙孟頫章草冊頁

恩州軍事判官、館陶主簿、翰林修撰等，曾因遭彈劾隱居黃華山（今河南林州市境內）。其行書專學米書，行書有恬淡變化的傾向，筆法率性隨意。

「以古為新」的元代行書

元朝歷時九〇年，隨著政治的逐漸鞏固，經濟穩定發展，文學和書畫藝術也獲得長足進步，表現出繁榮氣象。行書表現出強烈的「以古為新」的復古主義傾向，代表人物是趙孟頫以及受其影響的鮮于樞、鄧文原、虞集、張雨、柯九思等人。

趙孟頫是一位全才型的文人學者和書畫藝術家，能詩善文，工書法，精繪藝，擅金石，通律呂，解鑒賞，特別是書法和繪畫成就最高，開創元代新畫風，被稱為「元人冠冕」。繪畫提倡「以書法筆意入畫」，宣導文人畫審美意識，人物、山水畫兼擅，工筆、寫意皆能；書法主張「貴有古意」，崇尚二王，篆、隸、楷、行、草諸體兼擅，尤以行書和楷書名世，世稱「趙體」。《元史》本傳說，「孟頫篆籀、分、隸、真、行、草無不冠絕古今，遂以書名天下」，讚譽很高。明人宋濂雲，趙氏書法早歲學「妙悟八法，留神古雅」的思陵（即宋高宗趙構）書，中年學「鍾繇及羲、獻諸家」，晚年師法李北海。王世懋云：「文敏書多從二王（羲之、獻之）中來，其體勢緊密，則得之右軍；姿態朗逸，則得之大令；至書碑則酷仿李北海〈嶽麓〉、〈娑羅〉體。」於篆書，他學石鼓文、〈詛楚文〉；隸書學梁鵠、鍾繇；行草書學羲、獻，能在繼承傳統上下苦功夫。誠如文嘉所說：「魏公於古人書法之佳者，無不仿學。」虞集稱他：「楷法深得〈洛神賦〉，而攬其標。行書詣〈聖教序〉，而入其室。至於草書，飽〈十七帖〉而度其形。」堪稱集晉、唐書法成就之大成的書法家。明代書畫家董其昌認為，他

元趙孟頫〈臨蘭亭序〉（局部）

的書法直接晉人。明代何良俊評價趙孟頫書法稱「自唐以前，集書法之大成者，王右軍（羲之）也；自唐以後，集書法之大成者，趙（孟頫）也」，將趙孟頫與王羲之相提並論，可謂推崇至極。

趙孟頫在中國書法藝術史上不可忽視的重要作用和深遠的影響力，不僅在於他的書法作品，還在於他的書論。他有不少關於書法理論的精到見解，認為：「學書有二，一曰筆法，二曰字形。筆法弗精，雖善猶惡；字形弗妙，

■元

趙孟頫
· 洛神賦
· 歸去來辭
· 赤壁賦
· 玄妙觀重修三門記
· 臨黃庭經
· 四體千字文
· 蘭亭十三跋、武宗至大三年（一三一○）。

鮮于樞
· 跋陸柬之文賦卷
· 蘇軾海棠詩卷
· 王安石詩卷
· 自書透光古鏡歌

元李倜〈跋陸柬之文賦卷〉（局部）　　　　元柯九思〈老人星賦〉（局部）

雖熟猶生。學書能解此，始可以語書也。」「學書在玩味古人法帖，悉知其用筆之意，乃為有益。」對於臨寫古人法帖，他指出：「昔人得古刻數行，專心而學之，便可名世。況〈蘭亭〉是右軍得意書，學之不已，何患不過人耶？」這些都可給我們以重要的啟示。傳世書跡較多，有〈洛神賦〉、〈道德經〉、〈玄妙觀重修三門記〉、〈臨黃庭經〉、獨孤本《蘭亭十一跋》、〈四體千字文〉、章草冊頁等。

趙孟頫書法的藝術成就和復古思想，深深影響了他的同輩和學生們，書名顯著的有鮮于樞、鄧文原、虞集、柯九思、張雨、黃公望、朱德潤、俞和、康里巎巎、王蒙（趙氏外甥）、饒介等，他們受趙孟頫影響，大多擅長楷書、行書和草書。

鮮于樞，年長趙孟頫八歲，兼擅楷、行、草書，以草書成就最高。其草書以懷素為根柢，融匯二王和其他書家筆法。行書與趙孟頫較為接近。鄧文原

中峰明本
· 幻住庵觀緣疏

柯九思
· 獨孤僧本蘭亭序跋

擅長楷書、行書和章草，早期師法二王，後期取法李邕，鄧氏書法與趙孟頫旨趣相合，書法多受趙氏影響，尤其是行書風格極為相似。李倜的傳世作品不多，現僅存其行書〈跋陸柬之文賦卷〉，筆法遒勁流麗，結體敧側、展促多姿，可謂深悟晉人書法真諦。虞集是趙孟頫學生輩中深得晉人書法韻味的代表。其行書採取行、草雜糅的組合方法，跌宕恣肆、勁健古樸的氣息強烈，有別於趙孟頫行書的溫潤平正。柯九思擅長繪畫、書法、詩文、鑒賞，書法被畫名遮掩。其行書在元朝復古潮流中，表現出鮮明的個性特點，將鍾繇、二王的遒麗瀟散與歐陽詢的險峻融為一體，創造出「中和恬適」而又「峻逸」的行書風格。康里巎巎是元代少數民族書法家，其地位僅次於趙孟頫。康里書法受趙氏影響，上追魏、晉，下探唐、宋，但能在遒勁中表達自己縱逸的特點，於趙氏書風之外別開生面，對元代後期書法有較大影響，其存世書法作品以行草、今草和章草為主。楊維楨少年勵志苦學，但出仕後仕途不順，並遭遇元末農民起義，於是有歸隱之心，縱情詩詞書畫。書法主要是行草和楷書，其行草在元末明初承襲趙孟頫書法而產生的甜媚書風中，具有強烈的奇崛冷峭特徵，同一行草作品中楷、行、草三種書體雜糅合一。

明代行書

趙孟頫宣導的元代復古主義書風，並沒有因為明朝的建立而受到扼制，相反，趙氏書法秀潤清麗、平和沉穩的特點，符合明朝統治者鞏固政權的需要，也與明初重新興起的程朱理學相適應。但是隨著時間的推移，明初書法逐漸形成嚴謹、規範、缺乏生氣的「台閣體」，造成這一結果的原因有三：一是明初殘酷的文化鉗制政策；二是程朱理學的抬頭和朱熹書法觀點的影響；三是對趙孟頫「以古為新」復古主張的膚淺理解和表面摹擬。

明初書家多擅長楷書與草書二體。代表書家有三宋（宋克、宋廣、宋璲）、二沈（沈度、沈粲）、陳璧、解縉、張弼、陳獻章、徐霖等，其中宋克是實力最強、影響最大的書家。宋克是由元入明的文人書家，其書法曾得到元末名家饒介的親授，詩詞、書法深獲楊維楨、倪瓚等前輩的賞識。進

■明

徐渭

·女芙館十詠卷

入明朝中期，吳門書派使書壇出現生機，祝允明、文徵明、陳淳、王寵世稱「吳中四名家」，其中文徵明的影響最為深廣。祝允明傳世的書法作品主要是行草書，尤以狂草名世。其早年楷書筆法、結體「精緊」。中年以後「漸見行草」，五十歲以後主要是草書作品。

文徵明，衡州府衡山縣（今湖南衡陽市衡東縣）人。明代中期最著名的畫家、大書法家，號「衡山居士」，世稱「文衡山」。官至翰林待詔，私諡貞獻先生。「吳門畫派」創始人之一。與唐伯虎、祝允明、徐禎卿並稱「江南四大才子」（「吳中四才子」），與沈周、唐伯虎、仇英合稱「明四家」（「吳門四家」）。年輕時曾師從沈周學畫，師從李應禎學書，師從吳寬學文。沈周是吳門畫派的代表人物，擅長山水畫和書法。李應禎與文徵明之父文林曾是同事，其書法由台閣體而上追晉、唐，反對「隨人腳蹤」，主張個人意趣的表達。吳寬擅長詩文，亦擅書法，三十六歲時會試、廷試皆得第一名，曾為翰林院修撰、吏部右侍郎、禮部尚書。文徵明詩文、書畫名重海內，但先後十次鄉試皆落榜。後經人舉薦，於五十三歲時得授翰林待詔，出仕五年即請辭官，專心於書畫、詩文，對吳門畫派和吳門書派有重大影響。在書法史上文徵明以兼善諸體聞名，初師李應禎，後廣泛學習前代名跡，篆、隸、楷、行、草各有造詣。尤擅長行書和小楷，溫潤秀勁，法度謹嚴而意態生動。雖無雄渾的氣勢，卻具晉、唐書法的風致，也有自己的一定風貌。小楷筆畫婉轉，節奏緩和，與他的繪畫風格諧和，有「明朝第一」之稱。他的書風較少具有火氣，在盡興的書寫中，往往流露出溫文的儒雅之氣。也許仕途坎坷的遭際消磨了

明文徵明〈山靜日長詩卷〉（局部）

他的英年銳氣，而大器晚成卻使他的風格日趨穩健。王世貞在〈藝苑卮言〉中評論說：「待詔（文徵明）以小楷名海內，其所沾沾者隸耳，獨篆不輕為人下，然亦自入能品。所書〈千文〉四體，楷法絕精工，有〈黃庭〉、〈遺教〉筆意，行體蒼潤，可稱玉版〈聖教〉。隸亦妙得〈受禪〉三昧，篆書斤斤陽冰門風，而楷有小法，可寶也。」傳世作品有〈醉翁亭記〉、〈琵琶行〉、〈山靜日長詩卷〉、〈漁父辭〉、〈離騷〉、〈北山移文〉等。

唐寅，字伯虎，一字子畏，號六如居士、桃花庵主、魯國唐生、逃禪仙吏等，吳縣（今江蘇蘇州）人。據傳於明憲宗成化六年庚寅年寅月寅日寅時生，故名唐寅。他玩世不恭而又才華橫溢，詩文擅名，與祝允明、文徵明、徐禎卿並稱「江南四才子」。畫名更著，與沈周、文徵明、仇英並稱「吳門四家」。唐寅是明代中期重要的行書家，雖書法不及繪畫、詩文出名，但天分也極高。書風不離趙孟頫的影子，故王世貞在《弇州山人稿》中評說：「伯虎書入吳興堂廟，差薄弱耳。」其實，唐寅的書法與繪畫一樣，均注意廣涉諸家，融會貫通，面貌也很多樣，只是享年不永，尚未達到「通會之際，人書俱老」之境界。他曾泛學習趙孟頫、李邕、顏真卿、米芾各家，並在不同時期呈現不同的側重。青年時期書法俱從趙孟頫入手，均結體端麗，用筆秀潤，其〈高人深隱圖〉上款字，即極似文徵明。中年書法上追唐人，力求規範，尤宗尚

明唐寅〈焚香默坐歌〉

唐寅

顏真卿的楷書，用筆凝重，圓碩多肉，結體偏於長方，雄強茂密，點畫橫細豎粗，並吸納隸法，橫筆收尾似「蠶頭」，捺筆收筆中途之頓近「燕尾」，極富力度。壯年階段書法重又歸返趙孟頫，並上追唐代李邕，遂形成了自身的成熟風貌，以結體俊美婉媚、用筆娟秀流轉的趙體為根基，並融入李邕斜長的字姿，有力的筆法和生動的布勢，於秀潤中見遒勁、端美中見靈動。晚年，尤其是自四十五歲從江西寧王處裝瘋迴後，他進一步看透世事，思想更加消沉，行為也更頹放，書法亦變為率意，並吸取了米芾求意取勢的書風，用筆迅捷而勁健、沉著而痛快，八面出鋒，率真自如，追求力量、速度和韻味。同時又融諸家筆法於一體，使結體、用筆均富於變化，並達到了揮灑自如、神機流走的境地。其繪畫以宋代院體畫為根基，融會、吸收元代文人寫意畫筆墨技法，形成嚴謹灑脫、形神兼備的繪畫特點。

明代中後期的書法有兩個明顯傾向：一是董其昌的出現，標誌著自元代至明初的復古思潮在經歷吳門書派的刺激之後，走向深入帖學傳統與抒發書家性靈的綜合表現；二是徐渭、黃道周、張瑞圖、倪元璐等人的出現，標誌著明代後期改革新風的興盛。

董其昌，字玄宰，號思白、香光居士，南直隸松江華亭（今屬上海）人。他雖出身貧寒之家，仕途卻一直春風得意，青雲直上。他才溢文敏，通禪理、精鑒藏、工詩文、擅書畫及理論，號海內文宗，執藝壇牛耳數十年，是晚明最傑出、影響最大的書畫家。他修養全面、深厚，書畫兼擅，一生的書法作品，以楷、行、草書各

明董其昌〈跋蜀素帖〉

董其昌
• 琵琶行
• 李太白詩
• 岳陽樓記
• 書輞川詩帖

明董其昌〈白羽扇賦〉

體作品為佳，其書風大致可分為三個階段：一、勤學期。五十歲以前，分從數家入手，不離傳統之二王、懷素影響，書風於摸索中成長。二、變化期。五十歲至七十歲之間，博採諸家，而後以素、顏、楊、米為依歸，個人風格逐漸成形。三、大成期。七十歲以後，融諸家為一體，筆無定跡，無門無徑，質任自然，生秀雅淡，自成董氏一家面貌。老年的董其昌，書藝達到爐火純青的地步，「漸老漸熟，歸於平淡」。行書在董其昌傳世作品中占大多數，也是對後世影響最為顯著的書體。董氏行書風格在五十歲以前，以〈蘭亭序〉與〈聖教序〉風格為主導，結字純正，字形大小相近。五十歲至七十歲兼採諸家，除二王外，更鑽研懷素、顏真卿、楊凝式與米芾等名家，個人風格逐漸成形，作品結字欹側，筆勢外放，筆法多變，墨色濃淡相雜，行氣漸疏。七十歲以後，融諸家為一體，筆無定跡，自成董氏風貌。至此返璞歸真，火氣盡消，結字以欹為正，筆法自然含蓄，寓變化於簡淡之中，終成書史一代大師。可以這樣說，其書法綜合晉、唐、宋、元各家書風，自成一體，書風飄逸空靈、風華自足。筆畫圓勁秀逸、平淡古樸，用筆精到，始終保持正鋒，少有僵筆、拙滯之筆。在章法上、字與字、行與行之間，分行布局疏朗勻稱，力追古法。用墨也非常講究，枯濕濃淡，盡得其妙。書法至董

其昌，可以說是集古法之大成，「六體」和「八法」在他手下無所不精，在當時已「名聞外國，尺素短札，流布人間，爭購寶之」（《明史·文苑傳》）。一直到清代中期，康熙和

徐渭
・雨中醉草詩冊
・行書煙雲之興
・野秋十一
・墓表賦

張瑞圖
・夢游天姥吟留別
・李太白詩冊
・後赤壁賦
・行楷書詩翰

296

乾隆皇帝都以董書為宗法，備加推崇、偏愛，甚而親臨手摹董書，常列於座右，晨夕觀賞。康熙帝曾為他的墨跡題過一長段跋語加以讚美：「華亭董其昌書法，天姿迥異。其高秀圓潤之致，流行於楮墨間，非諸家所能及也。每於若不經意處，豐神獨絕，如清風飄拂，微雲卷舒，頗得天然之趣。嘗觀其結構字體，皆源於晉人。蓋其生平多臨《閣帖》，於《蘭亭》、《聖教》，能得其運腕之法，而轉筆處古勁藏鋒，似拙實巧。……顏真卿、蘇軾、米芾以雄奇峭拔擅能，而要底皆出於晉人，趙孟頫尤規模二王，其昌淵源合一，故摹諸子輒得其意，而秀潤之氣，獨時見本色。」

董其昌的出現具有多方面意義：一是如前文所述，董氏借用禪宗「南北宗」理論，在繪畫領域提出「南北宗」論，褒南貶北，提高文人繪畫的社會地位和藝術價值；二是身體力行宣導了清麗精秀、瀟散淡遠的「雲間書派」；三是將文人畫與文人書法達到高度統一。

與董其昌虛靈、淡遠的行草書風相對應的，是明代晚期恣肆雄強表現主義書風的興起，書法史稱之為明晚期書法革新。代表人物有徐渭、黃道周、張瑞圖、倪元璐、王鐸等。

清代行書

（1）帖學書風的翻覆和明末寫意書風（也稱表現主義書風）的餘韻

清代早期帖學書風的翻覆，主要是指康熙時期追崇董其昌書法、乾隆時期推崇趙孟頫書法。其實趙書與董書都是二王帖學的重要代表，對趙書、董書的崇尚，實質是對二王帖學的崇尚。在清代早期行、草書法媚弱之習愈演愈烈之時，就有人主張「學假晉字，不如學真唐碑」，企圖以唐碑的勁健克服行、草書法媚弱的弊端，於是興起了復興唐碑的風氣。明末寫意書風的餘韻，主要體現在王鐸、傅山、朱耷等由明入清的遺民書法作品中。王鐸是明末清初書家中能夠將性情與理法處理得最為和諧的一位，其作品既能充分肯定地表現輕鬆自得、氣韻生動、筆法精妙，又符合經典法則的要求。不論是小行書，還是連綿大草，王鐸都能表現得輕鬆自得、氣韻生動、筆法精妙，這得力於他對傳統法帖的「博覽群書」、深入體悟和勤奮練習。入清以前，王鐸即是明朝弘光政權的禮部尚書兼東閣大學士。降清的第

倪元璐
・金山詩軸
・杜牧詩軸
・書詩軸

黃道周
・山中雜詠
・黃石齋先生尺牘
・自書詩

王鐸
・擬山園帖
・行書詩冊

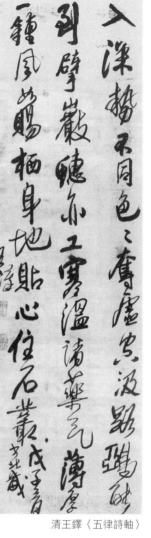

清王鐸〈五律詩軸〉

二年，即被朝廷任命為禮部尚書，之後任太宗實錄副總裁並加太子太保。如此高顯的身分和地位，有助於王鐸接觸到更多的古代法帖，開拓視野，提高見識。與王鐸相比，傅山則表現出更強烈的激情與浪漫，而恰恰是這一感性特點，卻掩蓋了傅山書法深入傳統的不足。在這一點上，傅山與徐渭有相似之處。

（2）館閣體的氾濫和碑學的興起

清初由於康熙和乾隆皇帝對董其昌和趙孟頫書法的推崇，導致朝野風行館閣體。乾、嘉以後，館閣體更加氾濫，遍布政府官員和科舉學子，書法趨向光滑方正、均勻平板，嚴重阻滯了書法藝術創作，帖學書法已呈強弩之末。

所謂館閣體有狹義與廣義之別。狹義的館閣體起源於北宋時期，北宋沈括在《夢溪筆談》中就提到過「三館楷書」的概念，其特點是「精麗」。北宋「三館」，是指皇家設立的昭文館、史館和集賢院，主要掌管圖書史籍的編纂工作。因為工作性質，就決定了其書體以楷書為主，而且要求嚴謹、規範。沈括所說的「三館楷書」，在當時稱為「院體書」，與皇家畫院的「院體畫」相對應。「三館楷書」或「院體書」在明代稱為「台閣體」，因為明初內閣宰輔大臣皆擅此種書體，當時人們稱內閣宰輔大臣為「台閣」，「台閣體」因此而得名。清代時，翰林院兼具宋代館閣的圖書典籍編纂職能，因

■清
傅山
· 詩軸
· 丹楓閣記

此也將翰林院通行的書體稱為館閣體。廣義的館閣體，範圍要大得多。從人員來看，除「館閣」成員的書法作品外，還包括人數眾多的科舉生員。因為在科舉考試評判中，書法是否符合規範是一項重要內容。從書體來看，除楷書之外，行楷、行書也是館閣體的主要書體。如清初康熙皇帝喜歡董書，乾隆皇帝宣導趙書，刺激了行楷、行書在館閣體中的運用。從更大的時間範圍來看，秦朝和東漢時期通行的標準化、規範化小篆和隸書，以及唐代整齊劃一的楷書是否都有「館閣體」的因素呢？從對傳統法帖的理解和學習看，一味承襲和表面摹擬，是否也籠罩在「館閣體」的影子之中呢？

清代帖學的衰微，不能簡單地全部歸咎於館閣體書法，館閣體書法對於它的本職任務來說，只是做了它該做的事，至於書家們非要用它去創作時受其影響，那是書家們自己的事。但由於權勢和名利的雙重作用，館閣體的負面效應愈演愈烈，最終使帖學陷入低谷，並促成了碑學的興起。

清代碑學書法的成就，主要體現在篆書、隸書和楷書的創作，行、草書的成就相對較弱。行、草書的進一步提高，有待於清代晚期碑學與帖學的融合。

清代碑學行書書家的主要代表有金農、何紹基和趙之謙。

何紹基是清代碑學書法撰寫者中影響最大的書家之一，他精通金石書畫，並以書法著稱於世，被譽為清代第一。一生用功勤奮，他自己曾說：「余學書四十餘年，溯源篆分。」楷法則由北朝求篆分入真楷之緒。」學書早年由顏真卿、歐陽詢入手，後致力分隸，上追秦、漢篆隸，漢、魏名刻，無不深研。進

清何紹基〈臨爭座位帖〉（局部）

鄭燮
・七律詩軸（六分半書）
・行書聯（六分半書）

何紹基
・行書詩稿卷
・黃庭堅詩
・題陽明先生造像詩稿

趙之謙
・行書臨米帖
・顏世家訓歸心篇
・行書聯

清趙之謙行書信札（局部）

而「草、篆、分、行熔為一爐，神龍變化，不可測已」。他臨寫漢碑極為專精，〈張遷碑〉、〈禮器碑〉等竟臨寫了一百多遍，不求形似，至今存其臨本仍然不少。偶為小篆，不顧及俗敷形，必以頓挫出之，寧拙毋巧。中年潛心北碑，博習南北朝書，筆法剛健，用異於常人的回腕法寫出了個性極強的字，此期作品傳世甚少。晚年眼疾，作書以意為之，筆輕墨燥，不若中年之沉著俊爽，每有筆未至而意到之妙。因年尊望重，求書反多，故其晚年作品傳世較多。行草書熔篆、隸於一爐，駿發雄強，獨具面貌。他的篆書，中鋒用筆，並能摻入隸筆，而帶行草筆勢，自成一格。行書以顏書〈爭座位帖〉為基礎，融入北魏碑版楷書筆法，以長鋒羊毫、濃墨和生宣紙書寫，形成奇崛、開張、沉厚、多變的碑學行草書風。

趙之謙是晚清著名的書法家和篆刻家，清代碑學書法的重要書家之一。其書法兼擅篆、隸、楷、行四種書體，行書體現出更鮮明的碑學特點。如果說何紹基行書體現的是一種整體氣質和點畫中段行筆的碑學特點的話，那麼趙之謙的行書，從結體到點畫的起收筆，都表達出對碑學特點的追求。趙氏行書主要吸收、消化北魏楷書結體的整飭嚴密和筆法的勁健峭拔，並且能夠兼融篆、隸筆意，從而形

成了自己勁健方峻、質樸開張的碑學行書風格。

（3）碑學與帖學的融合

「碑學」與「帖學」概念，最早是康有為在《廣藝舟雙楫》中提出來的，清代碑學書法在先期的理論和實踐中，並沒有明確的「碑學」、「帖學」概念。隨著碑學書法實踐的深入，包括康有為在內的理論家和書法家，越來越認識到片面重視「碑學」而忽視「帖學」的弊端。但此時的康有為已近晚年，於是「碑學」與「帖學」融合的重任，就歷史地落在了吳昌碩和沈曾植等人的身上。

吳昌碩是晚清民國初期「以碑融帖」的書家代表，篆書是吳昌碩最擅長的書體。他最重臨摹石鼓文字，畢生精力盡瘁於此。他寫石鼓常參以草書筆法，凝鍊遒勁，氣度恢宏，每能自出新意，耐人尋味。晚年篆書古厚大氣，雍容端莊，取得清代篆書遒古、雄強一路書風的最高水準。所作隸、行、草，也多以篆籀筆法出之，別具一種古茂流利的風格。偶作正楷，挺拔嚴毅，自始至終一筆不苟，尤見功力。他的楷書，始學顏魯公，繼學鍾元常，隸書學漢石刻，篆學石鼓文。用筆之法初受鄧石如、趙之謙等人的影響，以後在臨寫石鼓中融匯變通。沙孟海評論說：吳先生極力避免「側媚取勢」、「捧心齲齒」的狀態，把三種鐘鼎陶器文字的體勢，雜糅其間，所以比趙之謙高明得多。其行書在篆書的基礎之上，吸收北碑的雄肆奇崛、顏真卿行草書的雄厚古樸，得黃庭堅、王鐸筆勢之欹側，黃道周之章法，勁健跌宕，大起大落，遒潤峻險，形成氣勢奔放、筆勢連綿、筆力沉雄的強烈

清吳昌碩行書詩軸

清沈曾植行書詩軸

行書風格。

沈曾植是晚清民國初期「以帖融碑」的書家代表。他早年學書從帖學入手，取法對象主要是二王一路行草、唐楷和章草，這為沈氏後期「以帖融碑」打下了堅實基礎。中年之後，沈氏改學北魏碑版楷書和漢代隸書，對漢、魏碑刻書法進行深入的研究和實踐。晚年的「以帖融碑」主要體現在兩個方面：一是早期帖學底蘊與中期漢、魏碑刻體驗。沈氏行草有別於其他碑學書家作品的重要原因，是得力於他帖學底蘊的深度，因此沈氏有效地吸收漢、魏石刻筆法的稚拙、雄強與沉厚，用以豐富沈氏對章草的長期實踐和對新出土漢、魏時期簡牘書法的關注，拓寬了其對傳統帖學的認識，因此在沈氏的行草書作品中，二王一路帖學的用筆特徵逐漸隱褪，變化成一種內含的品質，隨之而出的是更加樸拙自然的章草和簡牘形態的帖學筆法。

二是拓展對帖學的體悟。沈氏對章草的長期實踐和對新出土漢、魏時期簡牘書法的流麗、圓通。

何為「天下第二行書」

唐顏真卿〈祭姪文稿〉

王羲之〈蘭亭序〉、顏真卿〈祭姪文稿〉、蘇軾〈黃州寒食詩帖〉被稱為「三大行書」。按時間排序，顏真卿的〈祭姪文稿〉名列第二，故稱「天下第二行書」。

顏真卿〈祭姪文稿〉又稱〈祭姪季明文稿〉，書於唐肅宗乾元元年（七五八），全文共二百三十四字。〈祭姪文稿〉是顏真卿為祭奠安史之亂中英勇就義的姪子顏季明所作。唐天寶十四載（七五五），安祿山反叛，顏真卿、顏杲卿討伐叛軍。次年正月，叛軍攻陷常山，顏杲卿及其少子季明被捕，英勇就義。乾元元年，顏真卿命人到河北尋訪季明的屍骨，並揮淚寫下了這篇祭文。此帖為草稿，字跡倉促，塗抹刪補之處甚多，本無意於書法。然而不求工而自工，無意於佳乃佳。此作中，顏真卿將悲憤之情流淌於筆端，充滿了對親人的哀悼和對叛賊的仇恨。元代張敬晏跋云：「以為告不如書簡，書簡不如起草。蓋以告是官作，雖端楷，終為繩約；書簡出於一時之意興，則頗能放縱矣；而起草又出於無心，是其手心兩忘，真妙見於此也。」元代著名書法家鮮于樞跋曰：「〈祭姪季明文稿〉，天下行書第二。」

（三）名家述評及名跡賞鑒

東晉南朝

這一時期的行書創作，主要是以王羲之為代表的王氏家族書法家。

王羲之的書法成就，主要體現在行草書法的創新方面。其行書已完成從古質到新妍的轉變，創作了遒勁流美、文雅灑脫的行草書風。代表作品有〈蘭亭序〉、〈奉橘帖〉、〈何如帖〉、〈快雪時晴帖〉等。書法真跡今多已不存，其傳世作品多為唐人臨摹。馮承素摹〈蘭亭序〉清新流麗，筆法勁健精妙，布局自然、欹側生姿。雖是臨摹作品，但仍能從中感受到創作者對筆鋒和點畫輪廓的精細控制。〈奉橘帖〉和〈何如帖〉的風格和筆法特徵比較接近，但前者布局自然鬆動，後者較為緊密，右行字體端正，重心左右擺動，中行至左行欹側感逐漸增強。〈快雪時晴帖〉布局平正，筆法圓勁，渾厚凝重。

東晉王羲之〈何如帖〉

南朝王慈〈得柏酒帖〉

對於書法創作，王羲之強調「意在筆前」和對書法作品整體性的「抽象視覺形式」因素的考慮。王羲之在〈題衛夫人筆陣圖後〉論述「意在筆前」的書法觀念說：「夫欲書者……凝神靜思，預想字形大小、偃仰、平直、振動，令筋脈相連，意在筆前，然後作字。」他主張，書法的新意與個性源自「古」與「今」的融合，即唐代孫過庭所言「古質而今妍」、「古不乖時，今不同弊」。王羲之說：「夫書先須引八分（隸書）、章書入隸字（楷書）中，發人意氣，若直取俗字，則不能生發。」他在〈書論〉中進一步說：「作一字，橫豎相向；作一行，明媚相成。」王羲之論述的宗旨，一是說明點畫之間、字與字之間自然書寫的呼應關係；二是突出強調點畫之間、字與字之間整體、抽象的對比和構成關係。對於第二層含意的認識和理解十分重要，因為它是書法藝術從潛意識日常書寫，向藝術書寫轉變的重要標誌。從此，書法藝術從實用性書寫，轉向了以藝術行為為目的的書法創作。

王慈和王志兄弟的書法成就遠在其父王僧虔之上，如王慈的〈得柏酒帖〉、王志的〈一日無申帖〉，爽朗勁健、恣肆縱逸之氣撲面而來，通透靈腑，深得王獻之外拓、清逸、流美的品格特徵和筆法要點，是東晉二王書法在南朝的正宗嫡傳。尤其是王志的行書，筆勢更加豪放堅勁，筆法提按、快慢、順逆、枯潤變化自然而豐富。

何謂「萬毫齊力」

南朝梁王僧虔在〈筆意贊〉中說：「剡紙易墨，心圓管直，漿深色濃，萬毫齊力。」萬毫齊力是指墨色飽滿、運筆沉著的藝術效果。近代書法家沈尹默說：「運筆時，要使筆穎的每一根毫毛都發揮出作用，不能有一根『賊毫』。」他說的「賊毫」就是那些翹起來、絞起來或扭曲的筆毛，不能和其他毫毛一起接觸紙面。萬毫齊力的要求，是把筆毛理順，調動副毫的作用，使筆毛一無扭結地聚結運動，從而使筆力貫注下去，發揮出毫毛的彈性特性。如果在行筆時筆頭提不起按不下，則無法表現出沉著有力的筆道。因此，萬毫齊力是書法用筆的一個基本要求。要做到萬毫齊力，使每一根毫毛都能接觸紙面發揮作用實在是太難，首先要在筆毫落紙之前理順筆毛，然後在行筆過程中不斷提按頓挫，保持毫毛的彈性，特別在轉折的過程中，必須在提按時轉換運行方向，否則難免出現筆毛絞起來或扭曲，「萬毫」便無法「齊力」了。

唐代

歐陽詢的行書以二王為宗，將大王內擫筆法與小王險勁筆勢融為一體，其行書較之於楷書欹側險勁、跳宕爽利，內擫特徵更加明顯。其運筆轉折處，多以折代轉、以方代圓，結體縱逸，左低右高，中宮緊收並且注意疏密變化。如作品從〈卜商帖〉、〈張翰帖〉到〈夢奠帖〉，險峻勁健之勢不減，但用筆虛實、提按和墨色變化明顯，逐漸步入「人書俱老」的穩健、超逸、自由境界。

唐歐陽詢〈夢奠帖〉

歐陽詢可以稱得上是集博覽與專精於一身，並能持之以恆、極致化表現的書家。其視野開闊，通會古法，兼擅諸體，但又能從自身本性出發，有選擇性的目標專一、局部突破，雖不被當時欣賞，但最終實現了自己剛正、險勁的書法美學品格，為後世學書者楷模。

虞世南比歐陽詢年少一歲，兩人曾同為弘文館書法教師。但與歐陽詢剛正、險勁的書風不同，虞世南的書法趨於平和、靜穆而舒展，俊朗而圓潤。其早年與智永交往密切，從智永處認真學習二王書法傳統。〈宣和書譜〉對此評論道：「虞則內含剛柔，歐則外露筋骨。君子藏器，以虞為優。」評論透露出來的資訊說明：儒家思想在書法評論中占據主導地位。虞世南在與歐陽詢共同促進初唐時期的書法繁榮和行書的規範化過程中，其「俊朗而圓潤」、「內含剛柔」的書風，似乎更容易被理解和接受。〈汝南公主墓誌稿〉是虞世南晚年的行書作品。汝南公主是唐太宗李世民的第三女，於貞觀十年（六三六）早逝，其年虞世南七十九歲。〈汝南公主墓誌稿〉用筆、結體和布局從容流麗，彷彿天

唐李邕〈李思訓碑〉（局部）

唐虞世南〈汝南公主墓誌稿〉（局部）

成，筆氣清逸瀟散，虛和圓潤，體勢縱橫交錯，行氣左右擺動自然。以七十九歲高齡而筆力不減，確如張懷瓘在〈書斷〉中所稱的「及其暮齒，加以遒逸」。墓誌行文有讚詞曰「天潢疏潤，圓折浮夜光之采」；若木分暉，穠華照朝陽之色」，「聰穎外發，閒明內映」，同樣適合用來概括此作品的風格特點。

中唐時期的李邕，也以行書見稱。《舊唐書》稱李邕「早擅才名，尤長碑頌」。李邕生前並不以書法名世，大概如晚唐柳公權所言，其「以侍書見用，頗偕工祝，心實恥之」，不想讓書名遮蔽文名。但李邕行書為中唐高手，其師從二王而能變通，五代時的《論書》以此將李邕與智永、虞世南、褚遂良、顏真卿等人並稱。南唐後主李煜說李邕的行書「得右軍之氣而失於體格」，雖然對其「失於體格」略有微辭，但還是將李邕與唐代其他書法大家並稱。其實，李邕行書「得右軍之氣而失於體格」的創新之處，也可作為「師二王之心，不師二王之跡」的成功例證。此後，書壇對李邕愈來愈推崇，明代董其昌即有「右軍如龍，北海如象」之說，「北海」即是李邕。「北海如

象」，乃形象地讚喻李邕行書沉厚、樸拙、豪勁的特點，將李邕與書聖王羲之並

稱，可謂推崇至極。其存世的行書作品有〈李思訓碑〉、〈晴熱帖〉、〈麓山寺

碑〉、〈李秀碑〉等。

顏真卿的書法作品，呈現出明顯的發展脈絡：從早期「清健、細勁」（如

〈多寶塔感應碑〉）到中期「樸厚、圓勁」（如〈顏氏家廟碑〉、〈顏勤禮

碑〉），再到晚期「無意於工而工」（如〈祭侄文稿〉、〈爭座位帖〉）。恰恰

是「無意於工而工」的〈祭侄文稿〉和〈爭座位帖〉，奠定了顏真卿在中國書法

史上僅次於書聖王羲之的地位。北宋黃庭堅在〈山谷題跋〉中認為，顏真卿與

張旭，是二王之後「能臻書法之極者」。相較之下，初唐名家歐、虞、褚、薛等

「皆為法度所窘」，而顏真卿書法能夠「瀟然出於繩墨之外」。〈祭侄文稿〉是

顏真卿於乾元元年（七五八）為祭奠其亡侄顏季明而書。顏季明在安史之亂中被

叛軍抓獲，英勇不屈，慘遭殺害，身首異處。顏真卿性情忠直剛烈，聽到其侄慘

慨赴死的壯舉，既覺欣慰，又心情激憤。寫〈祭侄文稿〉時，他心情沉痛，撫今

追昔，援筆而書，悲憤填胸，情不自禁，祭奠亡侄，痛斥叛賊，激憤之情顯於毫

端，忠義之氣躍然紙上。〈祭侄文稿〉的寫作正如顏真卿文論所言，在於「導達

心志」，無意於書之工拙，「發揮性靈」，純任自然。後世評論〈祭侄文稿〉為

「天下第二行書」，認為其影響僅次於王羲之的〈蘭亭序〉。

相傳張旭曾在洛下向顏真卿請教書法，從顏真卿處得悟「屋漏痕」筆意。所

謂「屋漏痕」，是指點畫圓實，運筆不飄滑，行筆路線有自然的扭錯感覺。顏真

卿的楷書和行書，應該是受到了唐玄宗宣導「肥厚」書風的影響，從而改變了初

唐的「瘦硬」書風（杜甫曾總結初唐書法特點為「書貴瘦硬方通神」）。實際

上，其書法作品都是因「實用」而書寫。所謂「實用」書寫，是指以記事記言為

唐顏真卿〈祭侄文稿〉

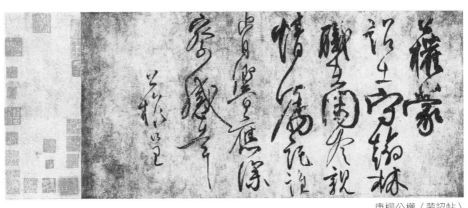

唐柳公權〈蒙詔帖〉

目的，而不是純粹的藝術性創作。但顏真卿在「實用」書寫中表現出來的高超的藝術水準和強烈的藝術感染力，卻是令一般書家望塵莫及的。同時，他又是位善於學習的書家，宗法二王而能創新，其書法的外拓特徵，明顯受小王影響更多一些，雖然險勁流麗不及小王，但雄闊樸厚勝之。

以柳公權為代表的晚唐書家，書法與前賢相比已經現出衰弱氣象。這種衰弱氣象反映在柳公權心理上，表現出一種強烈的「糾結」情緒：一方面是以道德為先的「心正則筆正」，而另一方面又以「中禁」為恥。其根源在於個人才情的不足和書壇形勢的衰落，憑藉柳公權一己之力，已經無法力挽狂瀾。其行書代表作如〈蒙詔帖〉、〈謝紫絲鞋帖〉，明顯地吸收了二王筆法和顏真卿的結體。

杜牧行書作品如〈張好好詩〉，特點是二王書風氣息強烈，但逸筆草草，結體開合錯落，展促對比明顯，起收筆含蘊而運筆激宕。楊凝式，字景度，曾任太子少師，世稱「楊少師」。又因其行為佯狂，人稱「楊瘋子」。楊凝式兼擅行、草，傳世的行書代表作是〈韭花帖〉，為行楷書。筆法結體融合二王與顏真卿書法的特點，風格傾向於疏朗、靜宓而激情內含。杜牧、楊凝式行書顯現出的書家自主書寫的表現意識，既不同於初唐書法對二王的單向學習和臨仿，也有別於中唐書法的沉重責任感。書風或恣縱或內斂，但主體審美意識和趣味十分強烈，反映出了晚唐五代書壇開始向宋代「尚意」書風的轉變。

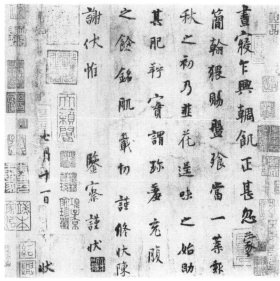

五代楊凝式〈韭花帖〉

唐杜牧〈張好好詩卷〉（局部）

虞世南的「五絕」

虞世南是初唐時期的書法家，他師承智永禪師，在書法上非常用功，成就突出，同歐陽詢、褚遂良、薛稷並稱為「唐初四大家」。後世對他的評價很多，如李嗣真〈書後品〉列其書為「上之下品」，評云：「蕭散灑落，真草惟命，如羅綺嬌春，鵷鴻戲沼，故當（蕭）子雲之上。」張懷瓘認為：「虞則內含剛柔，歐則外露筋骨，君子藏器，以虞為優。」（張懷瓘〈書斷・妙品〉）虞世南還擅長詩詞，很多詩詞被千古流傳，例如他的作品〈蟬〉：「垂緌飲清露，流響出疏桐。居高聲自遠，非是藉秋風。」

傳說唐太宗擅長書法，但每遇到帶「戈」腳的字就束手無策，總也寫不好。有一次，他要寫一個「戩」字，但一看到右邊的「戈」不禁感嘆，突然心生一計，把「戈」部空下讓虞世南來補上。寫好後拿給大臣魏徵看，沒想到魏徵看了看回答道：「只有那『戈』字寫得好。」唐太宗聽後不禁大笑。雖然是傳說，但我們也能從中領略到虞世南書法的高妙。唐太宗曾評價他身兼「五絕」，也就是五個天下第一：

「一曰忠謹，二曰友悌，三曰博文，四曰詞藻，五曰書翰。」（張懷瓘〈書斷・妙品〉）

宋代

宋初行書水準較高的書家是李建中、林逋等。李建中行書名重當世，但宋人對其評價褒貶不一：歐陽修評價李建中及其行書「清慎溫雅」，但也批評其取法不高、視野不寬。蘇軾推崇林逋而否定李建中，批評李建中行書「格韻卑濁」，「捨險瘦，一字不成」，言辭激烈致極，有批評過激之嫌。黃庭堅評論李建中的行書「少（稍）病韻」而「字中有筆」。「稍病韻」與蘇軾所言的「格韻卑濁」相近，意思是格調不高；「字中有筆」，則是對其行書點畫有主筆與輔筆、能以主筆帶動輔筆優點的稱讚。李建中傳世的行書作品有〈土母帖〉、〈同年帖〉等，風格茂密樸拙，筆法平實圓厚，結體錯落欹側。

林逋隱居西湖孤山二十年，種梅養鶴，人稱「梅妻鶴子」，其詩詞與書法表現出孤寂清逸的品格，如其著名的詩句「疏影橫斜水清淺，暗香浮動月黃昏」。有別於李建中行書的茂密圓厚，林逋的行書清逸、瀟散、勁健，其書法學李建中而能旁涉諸家，發乎本心。傳世的行書作品有〈自書詩帖〉、〈雜詩卷〉等。

蔡襄的行書清新灑脫，勁健靈動，有晉、唐風神。他作為「宋四家」中的年長者（比蘇軾年長二十五歲），書法藝術成就應該從當時的具體時代環境中去評說。

蔡襄出生的次年（一○一三），李建中等書法名家相繼去世，一時間書壇群龍無首，時風更趨媚弱。蘇軾曾評論蔡襄年少時「天資既高，輔以篤學」，進而「心手相應，變態無窮，遂為本朝第一」。歐陽修也評價蔡襄「字尤精勁，為世所珍」。但歐陽修在與兒子歐陽發的交流中，也真切地表露出對蔡襄書法不足之處的看法：「蔡君謨性喜多

北宋李建中〈土母帖〉（局部）

北宋蔡襄〈紓問帖〉

北宋蔡襄〈澄心堂帖〉

學，是以難精。古人各自為書，用法同而字異，然後能名於後世。若夫求悅俗以取媚，茲豈復有天真耶！」歐陽修與蘇軾皆為當世學者和書法名家，他們的評論足以證明蔡襄書法「本朝第一」的歷史地位和深入研究傳統書法的「精勁」水準。歐陽修所說的「性喜多學，是以難精」、「豈復有天真」，的確是在宏觀視野中對蔡襄書法的審視。其實蔡襄本人對此也有覺察，如他在論書時就曾這樣說：「張芝與（張）旭變怪不常，出於筆墨蹊徑之外，神逸有餘，而與義、獻異矣。襄近年粗知其意而力已不及，烏足道哉！」

書法藝術中「宋四家」的排名順序，早在南宋時期就已經確定，即蘇軾、黃庭堅、米芾、蔡襄，簡稱「蘇、

北宋蘇軾〈黃州寒食詩帖〉

黃、米、蔡」。這一排名，一方面肯定了蔡襄在北宋初期書壇的歷史地位，另一方面突出了蘇軾、黃庭堅、米芾對宋代「尚意」書法的創新性功績。客觀地講，蔡襄自身的書法狀況和所處時代的書壇環境，與元代的趙孟頫有許多相似之處：一是崇尚晉、唐法帖，希望以古出新；二是篆、隸、楷、行、草書諸體皆能，尤以行書與楷書名世，書法入晉、唐格調，傳統功力深厚；三是所處時代書壇處於低迷狀態，身為書壇領袖，對書法的發展功不可沒。但蔡襄與趙孟頫的不同之處在於：蔡襄鋪墊了宋代的「尚意」書風，雖與蘇軾、黃庭堅、米芾並稱「宋四家」，但他「恪守古法」的書法形態和顯赫書名，很快就被隨後具有創新精神的蘇軾、黃庭堅和米芾超越和遮掩。趙孟頫則引領了有元一代的復古主義書風，始終是元代書法的領軍人物。蔡襄行書的代表作品，有〈紓問帖〉、〈澄心堂帖〉、〈腳氣帖〉等。

蘇軾的行書〈黃州寒食詩帖〉被後世稱為「天下第三行書」。其書法作品表現出強烈的「尚意」書法思想。「尚意」書法的表現，是擺脫書法法則的束縛，不趨時媚，不以工拙論書，追求書家主體、性靈、情意的通暢表現。其書法特點有三：

首先是崇尚意趣。蘇軾的書法創作，注重直抒胸臆，表達書家主體的性情和意趣。他有詩云：「我書意造本無法，點畫信乎煩推求。」「意」有意念、情意、意氣、意境的意思，是書法創作前的主體精神因素。所謂「意造」，是尊從「意」的內容，並且把「意」的表達放在首要位置，任何書寫技法都為「意」的表達服務。因此，在這樣一種「意造」的書寫過程中，以往任何「成法」都只能退居次要位置。蘇軾對此表現得十分清醒和自信，他在〈評草書〉一文中說：「吾書雖不甚佳，然自出新意，不踐古人，是一快也！」蘇軾「尚意」的書法理論，

北宋蘇軾〈前赤壁賦〉（局部）

主要反映在對精神因素的強調，其論書云：「書必有神、氣、骨、肉、血，五者闕一不為成書也。」一般學書者論書，大多僅涉及「骨、肉」，即筆力的強弱和顯露程度，而蘇軾此論將「神、氣」放於首位，突出書法創作時精神因素的作用，以書家主體抽象化的「神」、「氣」、「血」，帶動具象化「骨」與「肉」的表現，意在筆先，以意運筆，從而取得了「氣韻生動」（東晉謝赫論畫語）的「尚意」書法境界。所以，蘇軾作書十分注重靈感，猶如禪宗主張頓悟，靈感一來，勢不可當。宋人著《道山清話》中記載了這樣一則趣事：「蘇子瞻一日在學士院坐，忽命左右取紙筆……大書小楷、行草書，凡寫七八紙，擲筆太息曰：『好！好！好！』散其紙於左右給事者。」其存世的書法作品多為行書和楷書，史書記載其書法創作的速度很快，應該就是指的行書。如黃庭堅在《山谷題跋》中就說蘇軾作書「落筆如風雨」，葉夢得在《石林避暑錄話》中也曾記載蘇軾一頓酒宴前後的時間，作書用紙三百紙，兩個人為其磨墨卻「幾不能供」，可以想像蘇軾作書時的振奮狀態。

其次是超越成法。超越成法是指不盲從既成的書寫法則，在心理上擺脫「成法」的束縛。蘇軾執筆方法是「三指單鉤」法，執筆位置低，並且手腕依靠在桌面上。「三指單鉤」法，是拇指與食指捏住筆管，中指第一節抵住筆管，使運筆手指自然彎曲，食指呈向掌心鉤曲；執筆位置低，是執筆位置靠近筆毫。如果是右手執筆，這種執筆法必然使筆管

向右後方傾斜，故稱「偃筆」。手腕依靠在桌面上，使運筆動作更多地借助於「運指」，因為腕部運動受到約束。蘇軾「三指單鉤」、低執、枕腕執筆法，明顯不同於唐代以後逐漸成熟的「五指雙鉤」、高執、懸腕的執筆方法。他主張執筆應「虛寬」，即自然、放鬆，如此才能夠運筆靈活。並對世代相傳的王羲之從獻之背後「取其筆而不可，知其長大必能名世」的誤導進行了批判，認為「知書不在筆牢，浩然聽筆之所之不失法度，乃為得之」（《蘇軾文集》卷六十九）。其後期書法的審美取向以「肥圓、扁闊」為趣，這明顯地有別於傳統的「書貴瘦硬方通神」（杜甫評書語）的審美觀點。在〈孫莘老求墨妙

亭詩〉中，蘇軾明確表明了自己的審美主張：「杜陵（杜甫）評書貴瘦勁，此論未公吾不憑。短長肥瘦各有志，玉環

飛燕誰敢憎？」表現出對書法審美演變規律和自我「本心」的洞悉。

其三是鑑古創新。蘇軾宣導的「尚意」書法，並不是完全否定傳統書法，而是要求深入研究、理解書法經典，不

能被其束縛手腳或深陷其中不能自拔。實際上，他對於傳統書法目標堅定、用功勤奮，是常人難以想像的。如《蘇軾

文集》中的〈題二王書〉，就記載了其年輕時對前賢的敬仰之情：「筆成塚，墨成池，不及羲之即獻之；筆禿千管，

墨磨萬鋌，不作張芝作索靖。」因此，蘇軾所言的「我書意造本無法，點畫信手煩推求」，實質上是在繼承古法的基

礎上自我意念「我用我法」的表現。對於傳統書法的學習，蘇軾主張遺貌取神、重在讀帖，即理解書家的精髓。元代

王惲在《玉堂嘉話》中，也曾總結了蘇軾的學書體會：「學書時，臨摹可得形似。大要多取古書細看，令入神，乃到

妙處。惟用心不雜，乃是入神要格。」身為文壇領袖的蘇軾，自然

是「胸有丘壑千萬」，其「尚意」書風也自然受其豪放文風的影

響，蘇軾曾有詩云：「退筆如山未足珍，讀書萬卷始通神。」「退

筆如山」都不算什麼，讀萬卷書才「始通神」。所謂「通神」，就

是書法創作時書家意念、感悟等精神因素的萌生。

黃庭堅書法以草書為主，其行書作品有〈惟清道人帖〉、〈致

景道使君書〉等。其「尚意」的書法思想主要表現在：

一、意會古法。有別於蘇軾的「我書意造本無法，點畫信手煩

推求」，黃庭堅卻說：「嘗自謂後來之字，方近古人。」（李之儀

〈跋山谷書〉）一方面表達了對先賢古法的崇敬之情，另一方面體

現出其「人書俱老」之際對先賢古法的深入理解。對於學習方法，

黃庭堅與蘇軾同樣主張讀帖。所謂讀帖是用心體會書法範本的意

境、氣息、性情等抽象因素和布局、結體、筆法等具象特徵。他在

〈山谷題跋〉中說：「古人學書不盡臨摹，張古人書於壁間，觀之

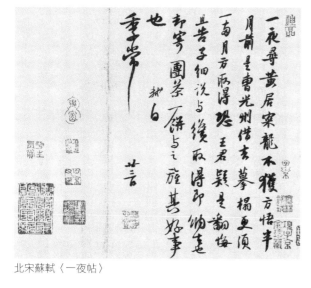

北宋蘇軾〈一夜帖〉

北宋黃庭堅〈惟清道人帖〉

入神，則下筆時隨人意。」「不盡臨摹」不是否定臨摹，而是主張「觀之入神」，然後進行目標明確、有選擇的「意臨」。對於「天下第一行書」〈蘭亭序〉，黃庭堅同樣表達了「意會」的觀點：「〈蘭亭序〉，王右軍生平得意書也，反覆觀之，略無一字一筆不可人意，摹寫或失之肥瘦，亦自成妍，要各存之，以心會其妙處爾。〈蘭亭〉雖是真行書之宗，然不必一筆一畫以為準。」

二、尚韻去俗。所謂「俗」字有三層含意：一是通俗、風俗、便易。如漢代日常生活中的隸書草寫，相對於官方隸書字體來說可以稱作「俗書」，但其所指與雅俗無關。二是成法或習氣的氾濫。蘇軾曾說：「智者造物，能者述之。」所謂「能者述之」，就是智者創造的事物開始變為後世的成法。至於「俗者」如何，蘇軾未說。但是通過分析歷代書壇，會發現普遍存在的「俗者趨之」的現象。對「習氣」表現出來的「俗」，黃庭堅曾針對自己學習周越書法而產生「顫抖」的毛病總結說：「予學草書三十餘年，初以周越為師，故二十年抖擻俗氣不脫。

（黃庭堅《山谷題跋》）三是人格、修養和文學水準低下。黃庭堅在表揚學生王觀復書法時曾說：「此書雖未及工，要是無秋毫俗氣，蓋其人胸中塊磊，不隨俗低昂，故能若是。今世人字字得古法而俗氣可掬者，又何足貴哉」（黃庭堅《山谷題跋》）他把顏真卿的書法作為學習的目標，即是對歐陽修「愛其書者兼取為人」說的實踐，力倡「學書要須胸中有道義，又廣之以聖哲文學，書乃可貴。若其靈府無程政，使筆墨不減元常、逸少，只是俗人耳！余嘗為少年言：士大夫處世，可以百為，唯不可俗，俗便不可醫也」。如何去除俗氣？黃庭堅主張通過讀書提高人的修養、陶

冶人的情操，即：「士大夫下筆，須使有數萬卷書氣象，始無俗態。不然，一楷書吏耳！」他在蘇軾書法理論的基礎

上，主張進一步加強文人書法的觀念和歷史地位，對後世書法的發展方向有重大影響。

所謂「韻」也有三層含意：一是聲音婉轉變化，與節奏、節拍對應，俗稱韻律；二是指詩歌的韻腳，即劉勰在《文心雕龍‧聲律》中所說：「異音相從謂之和，同聲相應謂之韻。」三是藝術作品的內涵、韻味。這是藝術家主體精神的外在表現，這個意義上的「韻」，有神韻、氣韻、韻味、風韻、韻致的意思。黃庭堅曾經評論宋初王著的書法「筆法圓勁」，唯獨缺乏神韻。而解決的方法則是多讀書，「胸中有書千卷」，不輕易隨世俗忙碌碌，書法則有韻。所以，「韻」是一種感覺，更是一種境界，黃庭堅說：「見楊少師（凝式）書，然後知徐（浩）、沈（遼）有塵埃氣。」（黃庭堅〈山谷題跋〉）。「韻」與「工」（功力）對應，專注功力者往往乏韻，追求韻味者又往往缺乏功力，兩者選其一，黃庭堅以追求韻味為先。他說：「觀魏、晉間人論事，皆語少而意密，大都猶有古人風澤，略可想見。論人物要是韻勝，為尤難得。」（黃庭堅〈山谷題跋〉）。近代馬宗霍對「宋四家」的書法理解頗為深刻，認為：「蔡（襄）勝在度（法度），

北宋黃庭堅〈華嚴疏〉（局部）

北宋黃庭堅〈致景道使君書〉（局部）

蘇（軾）勝在趣，黃（庭堅）勝在韻，米（芾）勝在姿。」

三、自成一家始逼真。黃庭堅是一位主張認真、功力扎實而又「尚韻」的書家，他最終的目標是「自成一家始逼真」。所謂「始逼真」，是既符合書法發展的基本規律，又有個人面目。也就是說，黃庭堅認為只有創造出自己書法的個性面貌，才能在書法發展史中占有一席之地。因此，黃庭堅從執筆、筆法到結體，均形成了自己系統化的理論成果。黃庭堅執筆是五指「雙鉤」、高執、懸腕，明顯不同於蘇軾的三指「單鉤」、低執、枕腕的執筆法。如他所言「凡學字時，先當雙鉤，用兩指（食指、中指）相疊，蔽筆壓無名指。高提筆，令腕隨己意左右」（黃庭堅〈山谷題跋〉）。執筆無定法，關鍵要看是否適合表達自己的意韻。黃庭堅的執筆法適合其縱橫開合、連綿勁健的書法特點。其筆法有三個特點：其一是顫抖筆法，以此來表現書法點畫形質的豐富變化和對「中實」古法的追求；其二是「意之所到，輒能用筆」（黃庭堅〈山谷題跋〉）。經過基礎訓練之後，從較高層次來回顧筆法，我們將體會到，筆法不是簡單臨摹所能獲得的，成熟的筆法乃純由意得，以意運筆；其三是「字中有筆」。如黃庭堅所言：「蓋用筆不知擒（擒）縱，故字中無筆耳。字中有筆，如禪家句中有眼，非深解宗趣，豈易言哉！」所謂「擒縱」，有收放、緊鬆之意，既涉及筆法，又關聯結體。

米芾行書作品存世量較大，有〈蜀素帖〉、〈苕溪詩帖〉以及〈元日帖〉、〈伯充帖〉、〈珊瑚帖〉等。其書法理論有兩個特點：

一是與蘇軾、黃庭堅同道，為「尚意」書風的開拓不遺餘力。米芾在〈海嶽名言〉中說：「學書須得趣，他好俱忘，乃入妙。別有一好縈之，便不工也。」此處的「趣」，與蘇軾之「意」、黃庭堅之「韻」意思相通。「工」是指「自然、隨意」，而不是「工拙」之「工」。米芾在給朋友薛紹彭的信中，更加明確地表述了其「尚意」的書法思想：「要知皆一戲，不當問工拙。意足我自足，放筆一戲空。」其早期學習書法的方法是「集古字」，體現了對古代法帖的用心摹寫和追憶。後期主張的「書可臨而不可摹」，乃是提倡對字帖意會、神通之後的意臨，既要捕捉原作作者的神氣、情意，又要認識自我的狀況。

二是體現出「專業書家」的務實和明晰。米芾從「尚意」的審美角度出發，評論顏真卿書法「行字可教，真更入俗品」，認為導致「俗」的原因，乃是因唐代碑版楷書普遍呈現的「如印板排算」的弊端所致，即過分模式化的繁瑣

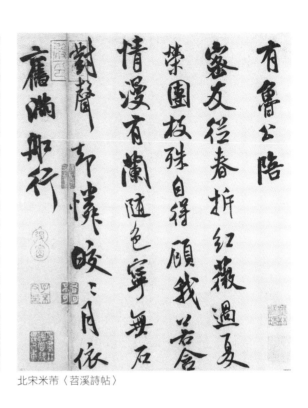

南宋吳琚〈望君詩帖〉　　北宋米芾〈苕溪詩帖〉

筆法和均勻分布。對於執筆與書寫的關係，米芾認為：「學書貴弄翰，謂把筆輕，振迅天真，出於意外。」關於筆法與結體，米芾認為：「字要骨格，肉須裹筋，筋須藏肉，貼（妥貼）不肥。變態生。布置穩，不俗。險不怪，老不枯，潤不肥。乃秀潤貴形不貴苦（粗劣），苦生怒，怒生怪；貴形不貴作（做作），作入畫（筆法、點畫），畫入俗，皆字病也。」（米芾〈海嶽名言〉）

在南宋書家中，吳琚是專學米芾而能入帖最深的一位。吳琚並沒有因為皇親國戚的身分而沾染不良習氣，而是謹慎處事，言行溫和，心地善良，這與他師從一生的米芾癲狂、怪誕和為達目的不擇手段有天壤之別。因此，吳琚無法比擬米書的縱橫、灑脫和八面出風，字形和結構也缺少米書的豐富變化，而是趨向平和、溫潤和秀美。

金朝王庭筠的行書也專學米書，這一點與南宋吳琚相同。但不同的是，王庭筠缺少吳琚閒雅、溫潤的生活境遇，因此，王庭筠行書「勁厲」不及米芾，溫雅不敵吳琚。在仕途挫折而有歸隱之意後，王庭筠的行書產生了向恬淡變化的傾向，筆法率性、隨意，圈轉的因素也多了一些。

是蔡襄還是蔡京

蘇、黃、米、蔡被稱為宋代四大書法家，蘇是蘇軾，黃是黃庭堅，米是米芾，這都沒有異議。只是「蔡」到底指誰，歷史上有不同的說法。因為宋代有兩位姓蔡的書法家，所以有人說是蔡京，也有人說是蔡襄。最通常的說法是，本來這個蔡應該是蔡京。在宋哲宗元祐年間，他為排除異己，把司馬光等人稱作「奸黨」，並親自寫碑文，刻上他們的「罪狀」，刻成碑立在全國。當時有許多石匠拒絕刻碑，結果都被砍頭處死。等到蔡京一死，人們馬上把那座「元祐黨人碑」砸了個粉碎。人們還把他和當時把持朝政的高俅、童貫、楊戩，並稱為「四大奸臣」。

北宋蔡襄〈扈從帖〉

雖然他的書法造詣在當時獨步書壇，但由於人們特別憎惡他的人品，所以不願意承認他的書法家地位，又怎能容忍他列於「四大書法家」行列之中？所以就把他開除了。可「蘇、黃、米、蔡」又說順口了，於是就讓蔡襄取而代之。

蔡襄善於學習前人精華，又特別刻苦努力，書法很有特色。他不僅書法造詣很高，而且人品極好。在朝為官時，他敢於直言，連一些權臣都怕他三分。在福建泉州做官時，他主持修建了後來非常著名的洛陽橋，又修建了七里的林蔭大道，為當地百姓所愛戴。所以人們認為他應該排在「四家」之首，而不應該受蔡京的連累排在最後。由此可見，人品比書品更重要。

元明清

趙孟頫行書的特徵，是秀潤清麗、平和沉穩。書法史上，對趙孟頫書法的評價，歷來存在兩種截然相反的態度：一是褒揚。認為趙書能入二王堂奧，擁護者上自帝王下至文人百姓。二是貶低。或者以其趙宋宗室身分而出仕元朝，從道德的角度否定其人品與書品。或者以其書法平正、秀媚，而攻擊其為「奴書」。對此我們認為：首先，書法演變遵循「古質而今妍」的一般規律，趙書也不能避免於此。趙書體現出來的秀潤清麗、平和沉穩的風格特徵，正是當時的「今妍」書風；其次，南宋至元初的戰亂局勢已使書法遭受嚴重創傷，書法審美和水準陷於低迷狀態，而趙書有助於書法的普及和推廣；最後，趙書的總體特徵傾向於「陰柔」。陽剛與陰柔是中國文化中的兩種極端化的審美取向，而趙孟頫的行書確使中國書法的陰柔審美提升到了一種嶄新的境界。

趙孟頫學習前賢書法不僅勤奮，而且悟性極高，並有大量臨仿作品傳世。如後人跋趙氏臨〈十七帖〉有云：「於一日之間，所聞見者，已得三本，乃知此帖蓋為公平日書課。」他對書法的悟性，體現在對前賢書法的深入理解，正如時人黃溍在〈跋趙公臨右軍書〉中所說：「今人臨二王書，不過隨人作計，如賣花擔上看桃李耳。若趙乃枝頭葉底親見其活精神者，此未易俗子道也。」所謂「活精神」，是說趙氏能探知二王書法之「基」以及創變之「機」，並且能夠轉化為自己的創作素養。他於〈蘭亭十三跋〉中說：「書法以用筆為上，而結字亦須用工。蓋結字因時相傳，用筆千古不易。」前一句意思應該沒有疑義，趙氏將筆法列於句首，足以見其對筆法的重視。後一句中的「結字因時相傳」也沒有疑問，關鍵是「用筆千古不易」容易引起誤解。所謂

元趙孟頫〈蘭亭十三跋〉（殘紙）

「用筆千古不易」，應該是指用筆的基本規律千古不易，但用筆的形態會因人、因時而易。由此可以理解，上文所述趙氏以「活精神」臨習二王書法的含意。意會於此，也有助於將趙氏「以古為新」的復古主義，與表面、機械、拘泥的泥古習氣區別開來。

楊維楨書法以行草和楷書見長，他生活在元末大亂之際，浪跡在山水之間，行為放蕩，與陸居仁、錢惟善並稱為「元末三高士」。楊維楨的書法也如他的詩一樣，講究抒情，尤其是草書作品，顯示出放浪形骸的個性和抒情意味。

其傳世墨跡約十餘件，且都是五十歲以後所書，故無法探求他早年時學書的來龍去脈，但從其楷、行草諸體具備的遺作來看，其書法取法很高，追溯漢、魏、兩晉，融合漢隸、章草的古拙筆意，又汲取二王行草的風韻和歐字勁峭的方筆，再結合自己強烈的藝術個性，最後形成了他奇崛峭拔、猖狂不羈的獨特風格，與趙孟頫平和、姿媚、秀美、典雅的風格形成了鮮明的對比。他的字，粗看東倒西歪、雜亂無章，實際骨力雄健、汪洋恣肆。因其書不合常規，超逸放軼，故劉璋在〈書畫史〉中評曰：「廉夫行草書雖未合格，然自清勁可喜。」吳寬的〈匏翁家

元楊維楨〈城南唱和詩冊〉（局部）

明文徵明〈山靜日長詩卷〉（局部）

324

明陳淳〈春夜宴桃李園敘卷〉（局部）

藏書〉則稱其書如「大將班師，三軍奏凱，破斧缺箋，倒載而歸」。他晚年的行草書，恣肆古奧，狂放雄強，顯示出奇詭的想像力和磅礴的氣概。如果說把趙孟頫比作優美的代表，那他則是壯美的典範。書法的抒情性在他這裡得到充分的張揚，這從他的作品〈城南唱和詩冊〉，〈真鏡庵募緣疏卷〉中可以看出。

文徵明的行書由趙孟頫入手，參悟宋人筆意，繼而「專法晉、唐」。趙孟頫是文徵明一生仰慕的書法前賢，其子文嘉曾記述說：「公（文徵明）平生雅慕元趙文敏公（趙孟頫），每事多師之。」同時兼善篆、隸、楷、行、草諸體，融通字體演變的基本規律和技法之間的相互關係。有別於趙孟頫的「貶低」唐、宋書法，文徵明採取意會兼融的態度。尤其是中年以後，他以二王書法為基本，融匯歐陽詢、蘇軾、黃庭堅、米芾和趙孟頫等人的筆意，形成了秀麗清健而又遒勁舒放的行書特點。

陳淳書畫受業於文徵明，後不拘師法，行草書於文徵明之外更受到五代楊凝式、宋代米芾和蔡襄等人的影響，筆勢連綿、往復、激宕，筆法遒勁、方圓相間。草書風格與祝允明接近。晚年書法風貌以中鋒運筆，使轉圓潤，偶有偏鋒鉤拒，剛柔互濟，書勢飛動雄傑，結體疏放恢張，欹側多姿。書家這種近似狂草的行書，雖然用筆上仍有文徵明的影響，但風格上則更類似祝允明的奇縱。可見他已在老師的基礎上，將楊凝式、米芾等的書體融合變化，形成了自己獨特的風貌。該行書卷讓我們能明顯地感受到他那筆勢迅捷飛動、字體蒼勁、氣勢縱橫的書法特色。

董其昌走上書法藝術的道路，出於一個非常偶然的機會。起因是他在考試時因書法不好而難遂其願，遂發憤用功，自成名家，其書法以行草書造詣最高。他雖處於趙孟頫、文徵明書法盛行的時代，但並沒有一味受這兩位書法大師的左右。他的書法綜合了趙孟

晉、唐、宋、元各家的書風，自成一體，書法至董其昌，可以說是集古法之大成，「六體」和「八法」在他手下無所不精。其行書的主要特點：

一是筆法追求「勁利」與「虛靈」的辯證統一和相反相成。這得力於董其昌對傳統筆法寬博而深入的研究和對禪宗、「心學」等思想的深入體悟。所謂追求「勁利」，包括筆意、筆力、筆跡的肯定、強健和明確，這是初學書法者應追求的目標。如董氏論藏鋒稱「書法雖貴藏鋒，然不得以模糊為藏鋒」。但筆法一味「勁利」，則會產生枯硬、呆板、缺乏生氣的弊病，因此在「勁利」的基礎上，董氏主張「虛靈」與「勁利」的融合，這是學書者對筆法較高層次的追求。所謂「虛靈」，包括心性和情意的鬆動、筆法「起─行─收」的微妙變化，以及筆毫在空中運行過程中意會的暢通。總之，關注點在於作品意境的表達。董氏論「勁利」與「虛靈」的關係，提倡「以勁利取勢」、「以虛和取韻」，我們由此不難理解其「綿裡藏針」、「以奇為正」、「似奇返正」、「以錐畫沙」、遒勁等書法評論術語的含意。

二是結體與章法，主張「以奇為正」。反對橫平豎直的平正、呆板。董其昌書法的結體呈「左低右高」之勢，與之相對應的是橫向點畫也呈左低右高的傾向。字與字之間的動態變化，也呈左右欹側對比，並在連續的欹側對比中取得「行氣」的和諧。在宏觀章法方面，董氏通過點畫的疏密、粗細和墨色的乾濕、濃淡，造成視覺的輕重、虛實、動靜等藝術效果。趙孟頫書法雖是董其昌一生學習和超越的對象，但他也批評趙書的結構「微有習氣」。所謂「微有習氣」，是指趙書結體過於平正，並且造型雷同，缺乏變化。而董氏推崇二王書法，其原因也正是其「以奇為正」、「似奇返正」的緣故，故他評論王羲之〈蘭亭序〉說：「古人論書，以章法為第一大事。右軍〈蘭亭序〉，章法為古今第一，其字皆映帶而生，或小或大，隨手所如，皆入法則，所以為神品也。」認為五代楊凝式較

明董其昌〈跋伯遠帖〉

為端莊、靜雅的〈韭花帖〉「略帶行體，瀟散有致，比楊少師（凝式）他書敧側取態者有殊，然敧側取態，故是少師佳處」。其書法在章法上的「以奇為正」，還表現在字距、行距的疏朗，而有別於以往行草書字距緊實、密集，這也是造成董其昌書法虛靈品格的一個重要原因。

晚明時期的書家徐渭、黃道周、張瑞圖、倪元璐、王鐸等在行草書上的共同特點：一是行、草雜糅，或以行書筆法入草，或草書夾雜行字，生動自然，變化豐富；二是直抒性情，使書法擺脫實用性書寫和超越傳統法則的束縛，傾向於表現書家主體的審美情趣和性靈；三是感染力強，書法創作採用超大尺幅、縱向構圖形式，以較大尺寸的行草字體書寫，從而造成視覺與心理的強烈刺激，突出了晚明行草書法的表現主義審美傾向。

學習傳統到底應該深入到什麼程度，的確是一個很具體的問題。相對於趙孟

明董其昌行書冊

清王鐸行草詩卷

頻、董其昌等先賢對晉、唐書法的精深鑽研，傅山與王鐸（當然王鐸比傅山入帖的程度要深）採取了臨帖與創作相結合的方法，創新趨勢明顯增強，對傳統的深入也相對較弱。但對傳統書法的選擇和對基本規律的學習又是必須的，晚年的傅山在回憶其早期學習書法時，雖然有「不似」、「無一近似者」之說，但也表露了對基本規律的用心體會。如他說：「又溯而臨〈爭座〉，頗欲似之。進而臨〈蘭亭〉，雖不得其神情，漸欲知此技之大概矣。」「大概」在這裡是自謙的表述，應該是「概要」、「精髓」的意思。由於身分、地位和財力等多種條件的制約，傅山在廣泛涉獵傳統法帖方面，無法與同時代的王鐸相比，因此其學書範本除楷書之外，行草書主要是趙孟頫、顏真卿和《淳化閣帖》。但有限的範圍和不算精深的入帖，卻使傅山取得了較大的書法藝術成就，這不能不歸功於其才學的高深和修養的全面。

八大山人朱耷是明末清初書家中早期與後期風格變化較大的一位。其中年以前取法歐陽詢、黃庭堅、董其昌等，歐陽詢的險峻中實、黃庭堅的奇崛和董其昌的虛靈，對朱耷後期書法的影響巨大。朱耷後期書法成形於六十歲左右，到七十五歲左右基本成熟。作品點畫質樸圓實而又靈動流麗，布局疏闊舒緩，不激不勵；結體端莊沉穩，而又內含欹側變化，大小相間，字體外形與內部點畫結構極盡展促變化，體現出鬆緊、疏密、虛實的誇張藝術處理。

金農的書法以號稱「漆書」的隸書最為著名，其行草書隨意樸拙，貌似落落踏踏，實質是大巧若拙。其行書的筆

清八大山人〈送李願歸盤谷詩軸〉

清金農行書信札

清何紹基〈題梅花詩軸〉

法依然保留一定程度的帖學特點，但起、行筆的沉實和稚拙感，又表現出碑學的審美傾向。其行書以及更為著名的隸書，都將風格特點做到了極致，令後人難以模仿，更難以超越。

何紹基的書法成就很高，各體書法熔鑄古人／自成一家。草書尤為擅長。其書以顏書〈爭座位帖〉為基礎，又融入北魏碑版楷書筆法，以長鋒羊毫、濃墨和生宣紙書寫，形成了奇崛開張、沉厚多變的碑學行草書風。

趙之謙的行書體現出更鮮明的碑學特點。如果說何紹基行書體現的是一種整體氣

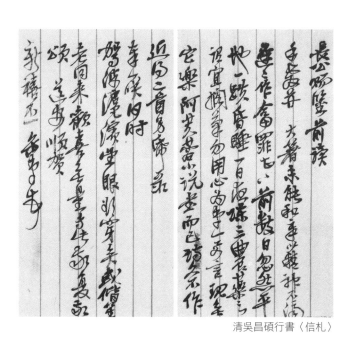

清吳昌碩行書〈信札〉

質和點畫中段行筆的碑學特點的話，那麼趙之謙的行書從結體到點畫的起、收筆，都表達出對碑學特點的追求。趙氏行書，主要吸收、消化北魏楷書結體的整飭嚴密和筆法的勁健峭拔，並且能夠兼融篆、隸筆意，進而形成了自己勁健方峻、質樸開張的碑學行書風格。

在吳昌碩的書法創作中，無疑以篆書、行草為主，但他學習隸書的時間並不短，在青年時期便曾臨習漢碑，如〈張遷碑〉等，同時又受到鄧石如、吳讓之、楊見山等人的影響，如〈張遷〉碑，結體方正，用筆拘謹、小心。他在三十五歲時寫的一幅隸書，筆法近似楊見山。其行書在篆書的基礎之上，吸收北碑的雄肆奇崛、顏真卿行書的雄厚古樸和王鐸行草書的勁健跌宕，形成氣勢奔放、筆勢連綿、筆力沉雄的強烈行書風格。

沈曾植晚年「以帖融碑」的書法特點可以概括為：一是早期帖學底蘊與中期漢、魏碑刻體驗。沈氏行草有別於其他碑學書家作品的重要原因，是得力於其帖學底蘊的深度。他極有效地吸收了漢、魏石刻筆法的稚拙、雄強與沉厚，來豐富晉、唐行草書風的流麗、圓通。二是拓展對帖學的體悟。沈氏對章草的長期實踐和對新出土漢、魏時期簡牘書法的關注，拓闊了對傳統帖學的認識，所以在沈氏以帖融碑的行草書作品中，二王一路帖學的用筆特徵逐漸隱褪，從而變化成一種內含的品質，二、隨之而出的是更加樸拙自然的章草和簡牘形態的帖學筆法。

清沈曾植行書〈手札〉

「八大山人」到底有何寓意

八大山人是明末清初著名的書畫家朱耷的自號。朱耷生於一六二五年，本是明朝的貴族。他天賦異稟，八歲能作詩，十一歲能畫青綠山水，少時能懸腕寫米家小楷。他十九歲時，明朝滅亡，他不願效忠清朝，為了逃避朝廷的迫害，就出家做了和尚，不願和富豪權貴交往。後來還俗，又曾做過「道士」。

也許是亡國後受到的巨大刺激，所以他常佯裝瘋癲，莫名哭笑；或突然沉默，一言不發。由於時代特點和身世遭遇，朱耷抱著對清廷誓不妥協的態度，把滿腔悲憤發洩於書畫之中，題在畫上的總是「八大山人」四個字。這個稱號十分奇特，因為將「八大」二字連寫，看起來有點像「哭」字，又有點像「笑」字；而將「山人」二字連寫，看起來則像「之」字，是「哭之」？或是「笑之」？由此透露出他在故國淪亡後痛苦悽楚的心情。另一種解釋是，「八大山人」四個字，表達了他對清廷迫害明朝遺民的做法感到哭笑不得。

（四）行書實作入門

對行書的理解

行書是隸書成熟規範和章草形成之後出現的一種字體，它與楷書基本同時出現。從魏、晉開始，行書和楷書分別成為日常書寫和正式書寫中最重要的兩種字體。其造型基礎，為漢代簡牘隸書和刻石隸書，是在漢代簡牘隸書書寫過程中形成的。從造型形態上來看，行書介於簡牘隸書、章草和今草之間。從理論上可以說，行書是簡牘隸書通往章草和今草的橋梁，所以魏、晉以後的行書或草書作品，往往出現行、草夾雜的情況。

相對於其他字體，行書筆法複雜而又靈動。其複雜，體現在筆法的變化多端：筆勢的順逆、強弱，筆鋒的中側、藏露、提按，筆速的駐留、緩急，方向的縱橫交錯。其靈動，體現在這些複雜筆法是以自然而遒勁的狀態書寫出來的。

行書筆法的變化多端，是外在的筆墨效果。而行書筆法的內在要素，是內擫與外拓。王羲之行書以內擫筆法為主，源自於他的隸書基礎；王獻之行書外拓筆法明顯，源自於他的楷書基礎。相比較而言，外拓筆法比內擫筆法更趨向於簡潔、流美、宏逸，因此王獻之的外拓筆法對後世書法的影響更大一些，如蘇軾、黃庭堅、米芾、趙孟頫等人均受其影響；而王羲之內擫筆法則相對傳承較少，如歐陽詢、董其昌、張瑞圖等人受其影響。

行書的分類

實際上，行書的界線是很難簡單廓清的，一方面行書作品中往往夾雜著楷書和草書字體，表現為行楷和行草書法；另一方面，行書又經常隱含在楷書或草書的書寫之中。行書可以簡單地分為：一、行楷書。其特點是以楷書結字為體、以行書筆意為用，將端莊、凝重與靈動融為一體，魏、晉、南北朝時期的行楷和元代以後尚意書風的行楷大都有此特點。如北朝造像題記和墓誌書法以及楊凝式的〈韭花帖〉等。二、行書。其特點是結字與筆法都趨向簡易、流行，是行書類書法的成熟與規範樣式。如王羲之的〈蘭亭序〉、蘇軾的〈黃州寒食詩帖〉、米芾的〈蜀素帖〉等。三、行草書。其特點是行草夾雜，或者行書雜草字，或者草書雜行字，亦或以行書筆意入草，或以草書筆意入行。行草

書和行楷書是最常用的書寫狀態，前者主要運用於書法創作，後者運用範圍更廣，包括書法創作和日常書寫。

範本的選擇

一是要選擇行書法則規範的書家或書家的規範行書作品，如王羲之的〈蘭亭序〉等。王羲之是行書成熟與規範的代表，〈蘭亭序〉號稱「天下第一行書」，是王羲之眾多書法作品中相對更加規範的行書作品。再如宋代米芾和元代趙孟頫的行書作品，直接取法晉、唐、「二王」一路書風，都可以作為學習行書的入門範本。

二是要深入對書家其他作品和相關書家作品的學習。深入對書家其他作品的學習，如王羲之行書類書法，〈蘭亭序〉只是體現了王羲之整體書風清新、遒麗的特徵，而王羲之其他行草尺牘書法，則是其更高水準的代表和醇古、遒勁特徵的體現。相關書家作品的學習，可以分為兩條線索來看：一是橫向的，即同時代書家作品比較。以王羲之為例，可以通過閱讀與其年代相近的作品，來深入理解王羲之行書的特點，如索靖的〈月儀帖〉、王獻之的〈廿九日帖〉、王珣的〈伯遠帖〉等。二是縱向的，即書風相近的作品比較。以二王書法為例，可以通過閱讀王慈的〈得柏酒帖〉、虞世南的〈枯樹法〉、歐陽詢的〈夢奠帖〉、顏真卿的〈祭侄文稿〉、米芾的〈苕溪詩帖〉、趙

唐歐陽詢〈卜商帖〉　　　　東晉王羲之〈快雪時晴帖〉

孟頫的〈蘭亭十三跋〉等行書作品，進一步深化對二王書法的理解。

書寫工具和材料

臨寫晉、唐至元代時期的小行書範本，應該選擇形制較小、製作工藝精良的狼毫筆和兼毫筆（兔狼毫、狼羊毫）。臨寫宋代尚意書風和明、清行草範本，毛筆選擇的範圍比較大，形制較大、彈性適中的毛筆都可以選擇。

何謂「中鋒」用筆

「中鋒用筆」是書法創作中較為常用的一種用筆方式。漢代著名書法家蔡邕在〈九勢〉中這樣描寫中鋒：「令筆心在點畫中行。」即在書寫過程中，應該使筆鋒始終處於筆畫的中央。在宣紙上書寫時，墨向筆畫兩邊滲透，其滲透的程度相同。這樣的筆畫線條品質較高，看起來有立體感，筆畫的色調保持一致。如果使用了偏鋒，那麼出現的情況就是線條的一側厚實，另側單薄。清代著名的書法理論家笪重光曾云：「能運中鋒，雖敗筆亦圓；不會中鋒，即佳穎亦劣，優劣之根，斷在於此。」中鋒用筆的好處是，可以使線條厚實凝練，筆力飽滿充實，蘊含豐富，外柔內剛，富有變化，有著極強的表現力。古代書論中所說的「錐畫沙」、「印印泥」、「屋漏痕」等，就是強調的中鋒用筆。除「中鋒」以外，筆法中還有「側鋒」、「藏鋒」、「露鋒」之說。

五種字體的流變：楷書

楷書也叫正楷、真書、正書，有楷模的意思。這種字體是從隸書逐漸演變來的，是將隸書更趨簡化，字形由扁改方，筆畫中簡省了隸書的波勢，橫平豎直。楷書最早出現於漢末。在東漢末、三國時期，隸書在書寫中逐漸變「波」、「磔」為「撇」、「捺」，產生了楷書的「側」（點）、「掠」（長撇）、「啄」（短撇）、「提」（直鉤）等筆畫，使結構上更趨嚴整。東晉以後，南北書法也分為南北兩派。北派楷書，帶著漢隸的遺意，筆法古拙勁正，風格質樸方嚴，長於榜書，即所謂的魏碑。南派書法，多疏放妍妙，長於尺牘。北書剛強，南書蘊藉，各臻其妙，無分上下。唐代的楷書，如唐代國勢的興盛局面，盛況空前，書體成熟，書家輩出。唐初的虞世南、歐陽詢、褚遂良，中唐的顏真卿、晚唐的柳公權，楷書作品均為後世所重，奉為習字的楷模。

黃庭經

上有黃庭下關元後有幽闕前有命門呼廬吸廬外出
入丹田審能行之可長存黃庭中人衣朱衣關門注籥
盖兩扉幽闕俠之高巍巍丹田之中精氣微玉池清水上
生肥靈根堅志不衰中池有士服赤朱橫下三寸神所居
中外相距重閉之神廬之中務脩治玄雍氣管受精符
急固子精以自持宅中有士常衣絳子能見之可不病橫
理長尺約其上子能守之可無恙呼噏廬間以自償保守

東晉王羲之〈黃庭經〉

王羲之〈黃庭經〉，一百行，原本為黃素絹本，至宋代曾被摹刻上石，有拓本流傳。此帖筆法極嚴，其氣亦逸，有秀美開朗之意態。關於〈黃庭經〉，還有一段美妙的傳說：據說山陰有一道士，極想得到王羲之的書法，因知其愛鵝成癖，所以特地準備了一籠又肥又大的白鵝，作為寫經的報酬。王羲之見鵝，欣然為道士寫了半天的經文，高興地「籠鵝而歸」。原文載於南朝〈論書表〉，文中敘說王義之所書為〈道〉、〈德〉之經，後因傳之再三，就變成了〈黃庭經〉，因此，又俗稱〈換鵝帖〉，無款，末署「永和十二年（三五六）五月」，現在留傳的全是後世的摹刻本。

（一）楷書概說

楷書的概念

楷書的「楷」字有楷模、範式、規範、標準、正式的含意，因此，楷書也有「正書」、「正楷」、「真書」的別稱。楷書的概念有狹義與廣義之別。狹義的楷書是指由隸書演變而成，成型於魏、晉、南北朝時期，興盛於唐代的楷書字體。宋代以後的楷書，除清代碑學楷書之外，基本上是承襲魏、晉至唐代楷書的審美規範。廣義的楷書涵蓋歷史上各個朝代官方規定的通用正式字體，包括商代甲骨文篆書、周代金文篆書、秦代小篆、漢代隸書以及唐代以後的楷書和行楷書。廣義的楷書概念，有助於我們認清各個時期的正式字體以及它們演變、傳承的規律和具體形態變化特點。

當然，我們這裡所言的楷書，還是遵從狹義的楷書概念，以避免概念的混亂，從而保證我們對楷書的認識由淺到深、由小到大、循序漸進。

楷書的產生

秦、漢時期是書法史上字體演變最為激烈的時期，不僅直接催生了小篆和隸書，也為後來楷書的生成做了長時間的醞釀和準備工作。楷書逐漸產生於小篆和隸書簡省、快寫的實踐過程中，在東漢末期和三國時期基本成形，到唐朝時，對楷書進行了深入、系統的規範和整理，從而達到書法史上楷書的興盛時期。

從東漢末年到唐代大約七百年間，楷書經歷了從初成到發展再到興盛的三個時期，是楷

三國魏鍾繇〈賀捷表〉（局部）

唐褚遂良〈陰符經〉（局部）

書演變的輝煌時期。從北宋到清代的大約九百年間，楷書主要經歷了帖學書風的完善和碑學書風的崛起，表現出不斷的創新和「以古為新」的探索。

楷書的名稱

唐代以前，人們習慣上多稱楷書為「隸」。主要是由於處於草創時期的楷書，仍然較多地保留了隸書的筆意以及人們對隸書概念習慣的延續。如在《隋書》中就有「又聚魏以來古跡名畫，於殿後起二台，東曰妙楷台，藏古跡；西曰寶跡台，藏古畫」的記載，其中的「楷」字就與楷書無關，是楷模、範本的意思，泛指當時所存的一切書法字帖。

所以，歷史上不同時期，對楷書的稱謂也不相同。如魏、晉、南北朝時期的南朝稱楷書為正書、細書和細楷。唐代稱楷書為「真」、「正」，但在書法評論中，學者則自然大量使用「隸」、「正」來指代楷書概念。這一現象一直到北宋時期還有出現。因此，我們在閱讀北宋以前學者撰述的書論時，應該弄清楚文中所言的「隸」，還是指的是漢代的隸書，還是指的魏、晉以後的「楷書」，以避免因概念混淆而引起的認識上的錯誤。自南宋高宗趙構明確提出「篆、隸、真、行、草」五種字體的稱謂以後，「隸」則專指漢代的標準字體隸書（也稱「八分」書），「真」則是專指由隸書直接簡省、快寫演變而成的楷書（又稱正楷）。

楷書的分類

根據字形的大小，楷書可分為小楷、中楷、大楷、榜書楷書和摩崖楷書等。根據時間的先後，可分為魏晉楷書、南北朝楷書、唐代楷書、元代楷書等。根據書寫工具和材料，可分為墨跡楷書、石刻楷書等。

340

歷代書法家為何愛寫〈千字文〉

〈千字文〉是南朝梁周興嗣集王羲之字編寫而成的。此文一出，很快引起人們的普遍關注，成為人們學習書法的範本。古往今來眾多書法家均學習〈千字文〉、書寫〈千字文〉。如智永、趙佶、趙孟頫、祝允明等人都有〈千字文〉書法作品存世。唐朝以後，也出現了一大批以〈千字文〉為名的作品。如唐義淨編纂有〈梵語千字文〉，宋胡寅著有〈敘古千字文〉，元夏太和有〈性理千字文〉等等，可見〈千字文〉影響之大。那麼〈千字文〉為何有如此大的魅力呢？首先，識字是讀書、明道的前提條件。中國古代十分重視「小學」教育，而〈千字文〉字字不同、形體各異，幾乎涵蓋了漢字中所有的結構、偏旁，是識字的理想範本。其次，〈千字文〉中包含了大量的天文、地理、歷史和人文資訊，是古代儒家思想的教科書，在識字之餘，可以達到啟發蒙童的作用。第三，〈千字文〉辭藻華麗，文筆優美，韻腳分明，琅琅上口，適合背誦。〈千字文〉在一千四百多年的流傳過程中，內容也有所改動，版本不一，還遠涉重洋影響到了日本、朝鮮等國家，對中華文明的傳播功不可沒。

隋智永〈真草千字文〉（局部）

（二）楷書的流變

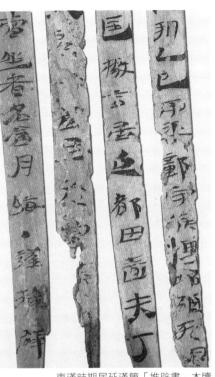

東漢時期居延漢簡「推辟書」木牘

楷書是中國古代社會中最為流行的一種書體。在楷書產生之前，中國的書法已產生了大篆、小篆和隸書三種書體。大篆是相對小篆而言的，現在一般把小篆以前所有的古文字統稱為大篆，包括甲骨文、金文和戰國時期除秦國之外的六國文字。小篆是秦統一中國之後通行的文字，它是以秦國的文字為基礎，參照其他諸侯國文字，為便於書寫而刪繁就簡、規範統一的，這是中國書法史上最初的規範化書體。隸書是繼小篆之後出現的又一代表性書體，它是在小篆的基礎上產生的。隸書的產生是漢字的一次大革命，其意義不僅在於漢字從此走向了符號化，更重要的是它改變了漢字的書寫方式和審美趨向，從而為楷書書法藝術的產生奠定了基礎，並進而為中國書法藝術的發展和繁榮開闢廣闊的天地。於是在漢代千姿百態的隸書園地中，就直接孕育出了楷書書法藝術。我們遵循其規律，將中國楷書的發展史分為四個時期：即楷書的萌芽期——兩漢，楷書發展期——魏、晉、南北朝，楷書繁榮期——隋、唐、五代，楷書守成期——宋、元、明、清。

兩漢──楷書的萌芽期

據考古資料和碑帖文物可以考知，楷書無疑萌芽於西漢，從這一時期的帛書和竹木簡牘書跡中，

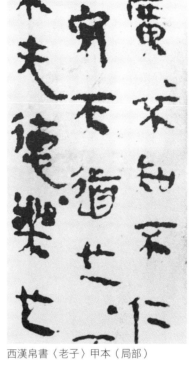

西漢帛書〈老子〉乙本（局部）　　西漢帛書〈老子〉甲本（局部）

我們能發現許多楷書的元素。如一九七三年在湖南長沙馬王堆漢墓中出土的帛書〈老子〉甲乙本，兩者雖同為古隸，但其風格各異，有許多字的筆畫已具有了楷書的筆意。其中甲本的抄寫年代據專家考證，當在西漢高祖時期，其字形已趨方正，章法安排靈活，如「之」和「宗」等字的點畫，和現在楷書的點畫已十分相似，有些字的撇畫一改隸書上細下粗並尾部上卷的形狀。這種藝術資訊，也反映在漢初期其他竹簡中，如漢初的張家山漢簡「闔廬二」中就有很多「短撇」形態一如楷書中的「啄」法，像「不」、「則」、「莫」等字，力貫之於端起而注之於出鋒處，甚為勁健、爽爽如有神力。抄成於西漢文帝時期的〈老子〉乙本，則更具有楷書的藝術情趣，楷書筆畫也較為突出，捺畫和今楷一模一樣，如「共」、「具」、「責」等字的右

楷書作品年表

• 東漢（隸書至楷書之過渡期）

• 賈武仲妻馬姜墓記，殤帝延平元年（一〇六）。

• 王君平闕側銘，桓帝永壽元年（一五五）。

• 張壽碑，靈帝建寧元年（一六八）。

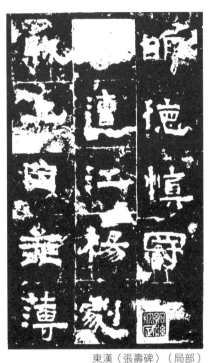

東漢〈張壽碑〉（局部）

下點，上尖下大似有頓筆回鋒之筆法，其結體嚴密、布局靈活合理。西漢的瓦當文字和刻石中，也能看出隸書向楷書過渡的文化資訊，隸書中夾雜著楷意的點畫。這些作品的作者大多是不知名的民間作者，因而他們在書寫時往往不受當時隸書規矩的限制，自由性較大，其作品中往往出現一些隸書的變體筆畫，久而久之，楷書的成分越來越多。

東漢中期，開始了由隸書向楷書的轉變。如東漢延平元年（一○六）刻成的〈賈武仲妻馬姜墓記〉，其字體已由隸書向楷書過渡，結構已由取橫勢為主，發展到有橫有縱，豐富多彩，用筆也漸次豐富起來，隸書用筆的一大特點——波磔則漸漸消弱。這種趨勢在東漢永壽元年（一五五）刻成的〈王君平闕側銘〉中看得更清楚，其筆畫中最具隸書藝術表徵的波磔已基本消失，橫畫的表現起筆處方圓峻嶒，不復作所謂的「蠶頭」，收尾處也多不作所謂的「雁尾」，而用楷法向下回抱；撇畫當中的短撇，不作彎腰大尾狀；字的轉角處，也不盡用翻筆，已採用了絞轉和頓轉，甚至還出現了鉤趯筆跡，從而為我們研究中國書體的演變提供了新的線索。它證明了任何一種書體的產生，總是以深厚的民俗文化為基礎的。至東漢晚期的〈張壽碑〉，清代的楊守敬就直

接說：「書法開北魏楷書先路。」這些民間書家，並無意創造一種新的書體，而是為了書寫方便，簡化了隸書中的一些複雜難寫的筆畫，但正是這些無意的書寫，卻給書壇帶來了新的生機，從而孕育了一種新的書體——楷書。

「臨池學書」說的是東漢書法家張芝（字伯英）刻苦練習書法的故事。張芝是中國最早的一位今草大師，敦煌酒泉（今甘肅酒泉）人。他擅長草書中的章草，將原來字字區別、筆畫分離的草法，改為上下牽連、富於變化的今草新寫法，富有獨創性，在當時影響很大。書跡今無墨跡傳世，僅北宋《淳化閣帖》中收有他的〈秋涼平善帖〉等刻帖。《後漢書‧張芝傳》注引王愔《文志》曰：張芝「尤好草書，學崔（瑗）、杜（操）之法，家之衣帛，必書而後練（煮染）。臨池學書，水為之黑」。晉衛恒〈四體書勢〉中記載：張芝「凡家之衣帛，必先書而練之。臨池學書，池水盡墨」。後人稱書法為「臨池」，即來源於此。唐張懷瓘的〈書斷〉稱他「學崔、杜之法，因而變之，以成今草，轉精其妙。字之體勢，一筆而成，偶有不連，而血脈不斷；及其連者，氣脈通於隔行。」三國魏書法家韋誕，更對其推崇備至，稱其為「草聖」。

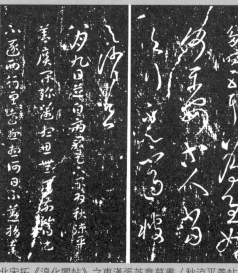

北宋拓《淳化閣帖》之東漢張芝章草書〈秋涼平善帖〉

魏晉南北朝——楷書發展期

魏、晉、南北朝時期，是書法史上第一個書法藝術的高峰期，一方面草、行、楷各種書體交相發展，日趨完善；另一方面書家輩出，各領風騷，不同流派、不同風格的書法作品大量出現，呈現出一派百花齊放、爭奇鬥豔的局面。中國的書法作為一門獨立的藝術種類，嚴格的說正是從這一時期才真正從自發進入自覺的。這時期，在不同的政治經濟狀態、社會風俗、民族文化等各種因素的制約和影響下，出現了兩種不同的書法藝術潮流。北碑是由民間書手和刻石匠師合作創造的，其字體介於漢代分隸和魏、晉真書之間，同時又具有外方內圓、華美堅挺的書法造型，多呈現「關西大漢之雄放」的總體風格。南方書法，則逐漸形成了「吳越少女之婀娜」風韻。

楷書自漢代萌芽後，到這一時期隨著隸書的不斷僵化，便脫穎而出，獲得迅猛發展。這一時期又可分為兩個階段：第一階段是魏、晉時期，為楷書的完善定型期，其代表人物為鍾繇、二王。第二階段則是南北朝時期，是楷書的百花齊放時期，代表人物有陶弘景。

鍾繇（一五一—二三○），字元常，潁川長社（今河南長葛）人。他是由隸向楷過渡時期的關鍵人物，唐張懷瓘〈書斷〉云：「鍾善書，師曹喜、蔡邕、劉德昇，真書絕世，剛柔備焉。點畫之間，多有異趣，可謂幽深無際，古雅有餘，秦、漢以來，一人而已。」唐孫過庭的〈書譜〉中亦云：「夫自古之善書者，漢、魏有鍾、張之絕，晉末稱二王之妙。」

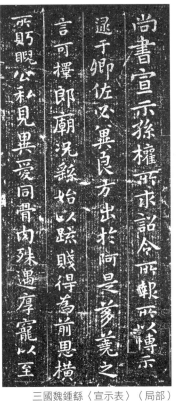

三國魏鍾繇〈宣示表〉（局部）

三國吳〈谷朗碑〉（局部）

三國吳〈葛府君碑〉（局部）

總起來說，鍾繇的書法把兩漢以來散布於民間的楷書萌芽因素集中起來，在筆法上改革了隸書「蠶頭雁尾」的書寫方式，從而創造出了一種新的筆畫變態：頭部圓潤，尾部頓筆回鋒，點畫已備盡楷書法度。從結體上，改扁平為大致的方形，使楷書基本定型。故宋代的〈宣和書譜〉稱鍾繇為「正書之祖」。從整體上看，鍾繇的書法雖未脫盡隸書筆意，但無疑已屬於楷書，羊欣在〈采古來能書人名〉中將其稱之為「八分楷法」。其代表作有〈宣示表〉、〈賀捷表〉、〈薦季直表〉等。

由隸入楷的著名碑刻還有三國吳的〈谷朗碑〉和〈葛府君碑〉，兩者雖然皆被列為楷書碑刻，但〈谷朗碑〉無論結體，還是用筆，都還具有濃郁的隸意，而〈葛府君碑〉雖不失漢隸樸厚凝重的風骨，但漢隸那種橫扁而勢呈八分的形態卻已蕩然無存。此石十二字中的「故」、「衡」、「守」、「葛」、「府」等字，字形方長，結體嚴謹，間架微向右上斜聳；「故」字左右揖讓、和諧默契，可以說楷書的某些風貌與布局，正是從〈葛府君碑〉這樣一路書風中得到啟迪的。魏、晉是隸書向楷書過渡演變的時期，純粹的隸書已成為不太流行的書體，而被所謂的行楷、行草書以及「隸楷體」所取代。雖在一定範圍內仍使用隸書，但已是一種受到楷書影響和衝擊的不純粹的隸書。所謂隸楷體，是由兩個途徑演變而成：一是由隸體變形，一是由楷體變形。同為變形，前者是由隸書成熟之後，在實

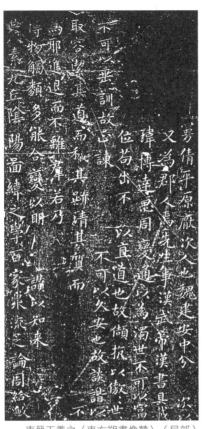

東晉王羲之〈東方朔畫像贊〉（局部）　　　東晉王羲之〈黃庭經〉（局部）

用書寫時將隸書體導向楷書體發展過程中，隸書體自然解體發展的一種態勢。後者則是楷書體作為流行書體以後，時人為追求昔日隸書的莊重風範而造就的一種刻意姿態。

晉朝的書法尚韻，即注重氣韻、神采，但由於晉人的思想觀念、生活情趣等文化因素的影響，就決定了他們書法藝術中的尚韻必然是「流美」、「清和」一派。楷書入晉，經王氏父子的艱苦努力，獲得進一步的完善，其中最具代表性的當屬王羲之的〈黃庭經〉、〈樂毅論〉及〈東方朔畫像贊〉，其特點是清勁秀麗，俐落開闊，是楷而不呆板，成法而又多

王獻之

・洛神賦十三行

■北朝

・嵩高靈廟碑，北魏文成帝太安二年（四五六）。

・暉福寺碑，北魏孝文帝太和十二年（四八八）。

・吊比干文碑，北魏孝文帝太和十八年（四九四）。

・元顯儁墓誌，北魏宣武帝延昌二年（五一三）。

・元珍墓誌，北魏宣武帝延昌三年（五一四）。

・皇甫驎墓誌，北魏

變化，各盡字之真態，使鍾楷中尚存的隸意全部脫盡，至此楷書完全定型。後人對其楷書評價甚高，清康熙皇帝云：「清圓秀勁，眾美兼備，古來楷法之精，未有與之匹者。」其子王獻之能突破乃父的成法束縛，「別創其法，率爾師心」，其代表作品有〈洛神賦〉等，其特點是點畫勁健，體勢峻拔奇巧，風神秀逸瀟散，是楷書中追求寫意書風的經典作品，在楷書發展史上占有重要地位，也產生過廣泛影響。後世楷書對所謂晉人格調的追慕，無不以王獻之的此帖為圭臬。第二階段的南北朝時期，楷書作品百花齊放。南朝書風沿襲二王之書韻，最具代表性的是陶弘景的〈瘞鶴銘〉。作品用筆隱通篆意，橫、撇、捺等畫盡情伸長，支撐起整個字的框架，造成一番「舉止俐落，氣體宏逸」的氣勢，特別是篆書中鋒用筆的滲入，更增加了字體線條的韻律感。從結體上看，核心凝聚，體勢開張，富有偏旁部首的易位誇張。在章法上，又表現了對大面積對稱、平衡的追求，這是之前碑刻所少有的。其特點是因山刻石，自然瀟灑，筆勢正動，方圓兼備，為歷代書家所重視。此外，南朝比較著名的書家還有羊欣、王僧虔、蕭子雲等。

北朝盛行碑刻，故在北朝二百多年的時間裡留下了大量的碑刻和造像題記，出現了一批有名的書法家，如崔浩、鄭道昭、趙文源等人。其前期的楷書是繼漢隸而

東晉王獻之〈洛神賦〉

宣武帝延昌四年（五一五）。

• 崔敬邕墓誌，北魏孝明帝熙平二年（五一七）。

• 張猛龍碑，北魏孝明帝正光三年（五二二）。

• 高貞碑，北魏孝明帝正光四年（五二三）。

• 張玄墓誌（又名張黑女墓誌），北魏節閔帝普泰元年（五三一）。

• 敬使君碑，東魏孝靜帝興和二年（五四〇）。

• 魏開府參軍事崔府君墓誌銘，北齊文宣帝天保四年（五五三）。

來的橫扁之勢，風格方勁古拙，多存隸意，如〈中嶽嵩高靈廟碑〉等。龍門造像，結體緊密，多取斜勢，風格雄強，以〈始平公造像記〉等造像題記最精。中期以後，字多以方勢出之，書法風格逐漸多樣，如百花爭豔，光怪陸離，目不暇給。或雄強奇肆，富於變化，如〈張猛龍〉一派；或清婉秀美，纖勁巧麗，如〈敬使君〉一派；摩崖石刻則以〈石門銘〉、雲峰山石刻最為著名。尤以北魏的「經書體」最具代表性，它處於隸書向楷書過渡的中間形態，在形態上仍然保留著漢、晉簡冊書法中沉雄樸茂的氣質和揮灑自如的簡率風格。由於紙張的普遍使用，書寫不再拘泥於簡牘窄長有限的書寫面積，不用再強行拉寬字形、誇大挑法，或相反地承受左右迫阻而無法盡舒橫勢。寫經者不求用筆的沖和回護，不講究藏鋒逆入，除豎與撇用搶鋒落筆外，尖鋒直入這一方法被普遍地用之於一切點畫。收筆鋪毫重按，保存了極濃的隸捺餘韻，但也不作挑勢；折筆處很少見到楷書那種鮮明的調鋒提頓的成熟風韻，而是一彎帶下，自然疾勁；在寫點時，一點即到，迅起猛收。由於紙平筆利和快速的書寫，其豎筆末尾被淡化作懸針，鉤趯向右的大加誇張，向左的則極力化小。這是在長期書寫過程中形成的一種符合腕指運動規律，並能夠增強書法節奏感的風格。

南北朝後期，南北藝術交流日多，彼此的影響逐漸加深，筆法方圓妙合，結構秀正，在北魏優秀碑版所共有的質樸之中，又顯示了鍾、王真書的嫻靜風度。自北魏孝文帝遷都洛陽（四九三）後，北魏的書法藝術逐步形成獨特的風格流派，成為上承漢、魏，下啟盛唐的魏碑體。結體大都左低右仰，筆畫或舒放縱長，或綿密橫短，往往欹而能正、化險為夷。用筆則方圓間出、剛柔相濟。這時的魏碑已在早期〈龍門十二品〉的基礎上有了新的發展，神態中既有諸家造像碑版的方正斬截之趣，又能繼承鍾、王高雅自然的藝術風度。稜角崢嶸的方筆中，時有圓筆糅運其間，剛毅豪放的氣勢與嫻靜秀美的筆意相結合，形成了一種獨具一格的美姿。至北魏晚期的墓誌書法中，已趨於華美婉約，東魏、北齊、北周之書，往往又多有篆、隸、草摻雜。

數量眾多的北碑，若單從線條受工具影響程度的輕重來劃分，則大致可以劃分為三大類：一是刻工自由發揮，刀鑿痕跡明顯倒壓毛筆書寫痕跡。這類的碑刻大都呈現方筆折鋒、稜角分明的藝術特

- 泰山經石峪金剛經，北齊年間（五五〇—五七七）。

- 四山摩崖刻石（如是我聞、刻經題名、楞伽經、觀無量壽經）。

龍門廿品

- 長樂王丘穆陵亮夫人尉遲造像記，北魏孝文帝太和十九年（四九五）。

- 一弗造像記，北魏孝文帝太和二十年（四九六）。

- 洛陽刺史始平公造像記，北魏孝文帝太和二十二年（四九八）。

- 北海王元詳造像記，北魏孝文帝

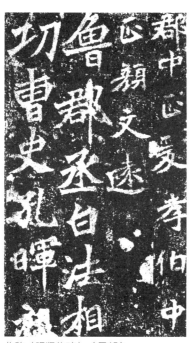

北魏〈張猛龍碑〉（局部）

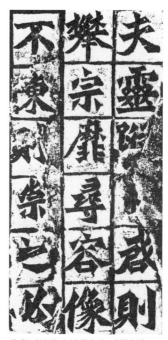

北魏〈始平公造像記〉（局部）

徵；二是刻工完全按照書丹鑿刻。這類碑刻大都毛筆意味濃，線條自然圓暢；三是介於上述兩者之間，既有明顯的毛筆書寫意味，又有刻工再創造的斧鑿刀痕。所以，清代的阮元就曾用「拘謹拙陋」來概括北碑的藝術特點。總之，北碑書體面目繁多，其中數量最大、藝術價值最高的，除了那些亦隸亦楷的過渡性書體外，要數那些完全脫離隸意的楷書了。而且這些楷書碑刻的面目也是多種多樣，以至於後來唐代楷書的各派風格，幾乎都能從中找到影子。如〈高盛碑〉，在風格上就與歐陽詢的楷書極為相像，書風瘦硬清寒，由此我們可以看到唐代瘦硬、方正一路楷書的淵源，也看清了北碑書風發展的必然趨勢。

這一時期堪稱書法史上的第一個黃金時期，上承兩漢，下啟隋、唐，發展並完善了楷書書體，產生了一批書法家，創作出大批光輝燦爛的書法作品，並留下了一批書學論著，對後世產生了極為深遠的影響。

太和二十二年（四九八）。

•比丘尼道匠造像記，北魏宣武帝景明元年（五〇〇）。

•楊大眼造像記，北魏宣武帝景明元年（五〇〇）。

•鄭長猷造像記，北魏宣武帝景明二年（五〇一）。

•孫秋生造像記，北魏宣武帝景明三年（五〇二）。

•高樹造像記，北魏宣武帝景明三年（五〇二）。

•廣川王賀蘭汗造像記，北魏宣武帝景明三年（五〇二）。

何謂「魏碑」

魏碑是指北魏時期的碑誌造像等刻石文字。現存的魏碑書體都是楷書，因此有時也把這些楷書碑刻作品稱為「魏楷」。魏碑原本也稱北碑，因在北朝中以北魏的立國時間最長，後來就用「魏碑」來指稱包括北魏、東魏、西魏、北齊和北周在內的整個北朝的碑刻書法作品。這些碑刻作品，主要以「石碑」、「墓誌銘」、「摩崖」和「造像記」等形式存在。其中僅龍門石窟的造像題記就有三千餘品，而著名的則是〈龍門二十品〉。墓誌在南北朝時十分盛行，其中北魏的墓誌銘比前代尤多，書法中帶有漢隸筆法，結體方嚴，筆畫沉著，變化多端，美不勝收。康有為稱魏碑有十美：「古今之中，唯南碑與魏為可宗，可宗為何？曰有十美：一曰魄力雄強；二曰氣象渾穆；三曰筆法跳躍；四曰點畫峻厚；五曰意態奇逸；六曰精神飛動；七曰興趣酣足；八曰骨法洞達；九曰結構天成；十曰血肉豐美。是十美者，唯魏碑、南碑有之。」（《廣藝舟雙楫》）較全面地概括了魏碑書法雄強樸拙、自然天成的藝術特點。

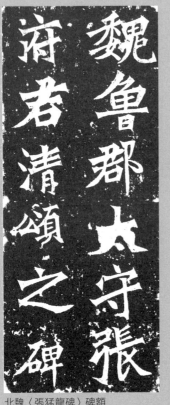

北魏〈張猛龍碑〉碑額

隋唐五代——楷書的繁榮期

隋、唐時期，經濟和文化出現了空前的繁榮，楷書也進入了鼎盛期。隋朝存在的時間雖短，但在中國書法史上卻是一個承先啟後的重要時期，書法藝術開始出現了南北交融、相互滲透的趨勢。早在南北朝後期，由於當時各種社會政治、經濟、文化等原因的相互激盪，南北書法藝術的交流日益增多，彼此影響逐漸加深，筆法方圓妙合，結構秀正，在北朝優秀碑版所共有的質樸之中，又顯示了鍾、王真書的嫻靜風度。隋朝的統一，更加速了這種交流、融合的趨勢，使得北朝豪放粗獷的書法風格，與南朝溫柔綺麗的書法風韻交匯在一起，逐漸形成了隋朝疏朗峻整的楷書風格，代表作品如隋開皇十七年（五九七）刻成的《董美人墓誌》。此碑在楷書書法藝術發展史上具有承先啟後的作用，故有隋朝楷書至《董》而大備之說，有人將其稱之為「隋軒」。其他的如《龍藏寺》、《賀若誼》、《孟顯達》等，或端麗典雅，或嫵媚俊美。故康有為在《廣藝舟雙楫》中云：「隋碑內承周、齊峻整之緒，外收梁、陳綿麗之風，故簡要清通，匯成一局，淳樸未除，精能不露……薈萃六朝之美，成其風會……大開唐風。」正是這個短命的朝代，促進了規矩一路的楷書書法向著精熟發展，楷書已完成了它的最後嬗變。如果沒有隋朝楷法的大行，也就不可能產生唐代的那幾位楷書大家。

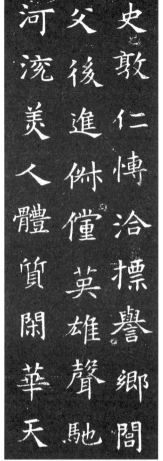

隋〈董美人墓誌〉（局部）

• 比丘尼香造像記，北魏孝明帝正光元年（五二〇）。

王遠
• 石門銘，北魏宣武帝永平二年（五〇九）。

鄭道昭
• 鄭羲下碑，北魏宣武帝永平四年（五一一）。
• 論經書詩，北魏宣武帝永平四年（五一一）。
• 觀海童詩

■ 南朝
• 爨龍顏碑，劉宋大明二年（四五

初唐書法由於唐太宗的大力宣導，立朝之初便呈現出一派繁榮景象。唐初楷法大行於世，其中歐陽詢、虞世南、褚遂良、薛稷號稱「初唐四家」。同時隨著唐朝國力的強盛，經濟的繁榮，自唐初就出現的南北文化融合的趨勢，自然也影響了當時的書法藝術。初唐四家儘管其藝術成就可分高下，藝術風格有所不同，或以險峻見長，或以穩健著稱，或筆法圓潤，或結體優美，但其共同特點就是將南朝楷書與北朝碑書熔為一爐，其書學思想也從崇尚意韻，轉向追求新的法度，終於開創了我國古代書法史上的全盛時期。

歐陽詢正是處於這一轉變過程的代表人物，他雖列為唐四家，但他歷仕三朝，主要活動於隋朝，其書法兼南北，融為一體，形成了自己骨硬肉豐的藝術風格，成為由隋入唐、承前啟後、開唐楷之先河的一代宗師。其楷書被譽為唐代楷書第一，是楷書結字的最佳楷模。由於唐太宗李世民酷愛王羲之的書法，並大力提倡，所以「世人競學〈蘭亭〉面」，帖學之風大盛，這時只有歐陽詢將北碑與南帖兼收並蓄，融為一體，從而創造出一種既不同於魏碑、又不同於二王的具有獨特風格的「歐體」。虞世南在二王的基礎上結合隋楷，創造了外柔內剛、圓潤遒逸的楷書風格，和歐陽詢的險峻書風有根本的區別。褚遂良楷法直接從歐、虞書中吸取營養，兼收魏碑，容納漢隸，集古生變，銳意出新，形成了自己疏瘦勁練、豐豔暢達的褚家書風。自中唐而後，唐代書風大變，其楷書以歐、而薛稷正處於這一轉變時期，其楷書以歐、虞為基礎，重點吸收褚書特點，獨樹一幟，以實筆寫楷，字字楷格，成為由初唐入盛唐的主要橋梁。

總的來說，初唐四家在書法藝術上均充分體現了「中和」之美的思想，強調表現一種平衡之美、秩序之美，其突

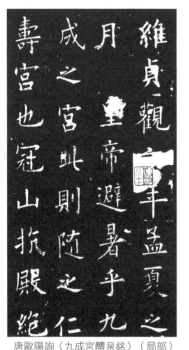
唐歐陽詢〈九成宮醴泉銘〉（局部）

唐顏真卿〈顏氏家廟碑〉（局部）

唐虞世南〈夫子廟堂碑〉（局部）

出特點是平正有序，代表作品有〈化度寺碑〉、〈九成宮醴泉銘〉、〈卜商帖〉、〈夫子廟堂碑〉、〈陰符經序〉、〈信行禪師碑〉等。清人郭尚先在〈芳堅館題跋〉中，對初唐楷書這樣評述：「唐初人書皆沿隋舊，專為清勁方整……率更、中令獨能以新意開闢門徑，所以為大家。」馮班在《鈍吟書要》中說：「虞世南能整齊不傾倒，歐陽詢四面停勻、八方平正，此是二家書法妙處。」劉熙載在《藝概》中也說：「論唐人書者，別歐、褚為北派，虞為南派。蓋謂北派本隸，欲以此尊歐、虞、褚也。然虞正自有篆之玉箸意，特主張北書者不肯道耳。」又說：「歐、褚兩家並出分隸，於遒逸二字各得所近，若借古書評之：歐其如龍威虎震，褚其如鶴遊鴻戲乎？」

中唐時期，中國社會經過貞觀、開元八十多年的休養生息，民富國強，文化繁榮昌盛。唐朝的強盛，造就了其恢宏大度、相容並蓄的文化情懷。反

・蘇孝慈墓誌，文帝仁壽三年（六〇三）。

・宰賛碑，煬帝大業五年（六〇九）。

・太僕卿元公墓誌，煬帝大業十一年（六一五）。

智永
・真草千字文

張公禮
・龍藏寺碑，文帝開皇六年（五八六）。

丁道護
・啟法寺碑，文帝仁壽二年（六〇二）。

唐顏真卿〈多寶塔感應碑〉（局部）

新。顏真卿出生於一個重視書學的傳統士大夫家庭，他稟承家學，後又拜褚、張為書法老師，深得其法。在廣泛吸取前人成果的基礎上，又吸取民間書法樸拙自然的成分，可以認定他是當時從精英文化圈突圍出來，把書法根植於平民中的第一人。因為他的書法具有雅俗共賞的特徵，同平民的欣賞層次相吻合，具有很強的社會實用功能，也被廣泛地應用於榜書，故他被譽為中國楷書第一人。唐開元以來，中國一千多年的書法史，也基本肯定顏真卿楷書的宗師地位，為後世習楷書者提供了極其完美的範本。

顏真卿的楷書雄強茂密、渾厚剛勁，並有意識地將篆書筆法運用於楷，以正面視人，溫柔敦厚。

這種對於雄強渾厚的崇尚，與儒家「我善養吾浩然之氣」的思想影響是相協調的，而顏真卿似乎正是將儒家思想的這種理想人格氣度在其書法中作了絕妙的反映。對於這種涵養「正氣」的要求，顏真卿恰好具備了人格的高尚，書法之筋的謀求，使他又具備了厚度。故宋歐陽修在《集古錄》中云：「斯人忠義出於天性，故其字畫剛勁，獨立不襲前跡，挺然奇偉，有似其為人。」朱長文在〈續書斷〉中也說：「其發於筆翰，則剛毅雄持，體嚴法備，如忠臣義士，正色立朝，臨大節而不可奪也。揚子雲

映在藝術上，由此而孕育出了「以肥壯為美」的審美情趣，書法藝術上也出現了以肥厚取代初唐「瘦硬通神」的新書風，主要代表人物是顏真卿。以顏真卿為代表的書法革新家，一掃籠罩書壇日久的崇王風氣，以圓轉渾厚的筆致，代替了方折巧勁的晉人書法；以平穩端莊的結構，代替了欹側秀美的二王書體，古法為之一變，面目為之一新。

■唐

虞世南

・夫子廟堂碑，高祖武德九年（六二六）。

歐陽詢

・化度寺碑，太宗貞觀五年（六三一）。

・九成宮醴泉銘，太宗貞觀六年（六三二）。

・溫彥博碑，太宗貞觀十一年（六三七）。

・皇甫誕碑，太宗貞觀十四年（六四〇）。

以書為心畫，於魯公信矣。」米芾也評價其書「如項羽掛甲，樊噲排突，硬弩欲張，鐵柱將立，昂然

有不可犯之色」（《海嶽書評》）。其傳世的楷書碑帖很多，比較著名的有〈多寶塔感應碑〉、〈麻

姑山仙壇記〉、〈顏氏家廟碑〉等。

安史之亂嚴重破壞了唐朝發展的軌跡，國勢日衰，社會急劇動盪不安，嚴重地影響文化的發展。

書法藝術的發展，也同樣受社會政治環境以及思想文化的制約。如徐浩、顏真卿變初唐的方正勁健為

圓潤厚重是這樣，而沈傳師、蘇靈之變盛唐之肥厚雄闊為瘦勁挺健也是如此。大曆之後，雖然進入了

唐代書法的蕭條期，但以沈傳師為代表的「矯肥派」，顯然也給當時沉悶的書壇帶來了一些活力，為

稍後的柳公權銳意改革、脫穎而出做了很好的鋪墊。進入晚唐，唐代書法的大氣已過，書體皆備，名

家眾多，左規右矩，森嚴並立，使後代難以企及。而生活於此時的柳公權卻不甘寂寞，自理門戶，獨闢蹊

徑，自成一體，以楷書名世，繼顏真卿之後，成為唐代書壇第二位革新家，光照晚唐書壇。其楷書學

習王羲之，得之遒媚；學習歐陽詢，得之嚴謹；學習顏真卿，得之勁拔。並且能習古而不泥古，取人

之長為己所用，形成了自己剛健道

唐柳公權〈神策軍碑〉（局部）

媚、瘦硬清勁的風格，被後人稱之

為「顏筋柳骨」而顏、柳並稱。其

用筆最講法度；筆畫粗細勻稱，方

圓兼施，規矩森嚴；用筆講究藏鋒

逆入，回鋒收筆，含蓄而又外露，

可以說柳公權是唐代楷書書法集大

成者的典範，成為魏、晉至唐楷書

的總結者，其代表作品有〈金剛

經〉、〈神策軍碑〉等。

褚遂良

• 枯樹賦，太宗貞觀
四年（六三〇）。

• 伊闕佛龕碑，太宗
貞觀十五年（六四
一）。

• 孟法師碑，太宗貞
觀十六年（六四
二）。

• 房玄齡碑，太宗貞
觀二十二－二十三
年之間（六四八－
六四九）。

• 雁塔聖教序，高宗
永徽四年（六五
三）。

薛稷

• 信行禪師碑，中宗
神龍二年（七〇
六）。

唐代是楷書的成熟和規範化時期，也是楷書的鼎盛期，書家們在嚴正雄強的風格內做出了種種探索和微調，不僅名家輩出、高手如林，並且形成了一個同樣達到高度成就的楷書家群。唐代楷書的極盛，一方面是因為唐朝統治者對書法的高度重視，唐太宗和唐玄宗在位期間都大力提倡書法，當時科舉考試也十分重視字體，而楷書又是其標準的書寫體。另一方面，楷書正處於其自身發展的極盛階段，它徹底蛻盡了篆、隸古質，建立了全新的法度，打開了一種藝術式樣的新領域，各種風格任意開拓，並沒有發展為過度的因襲和僵死的規範。

在唐代楷書繁榮的同時，書家更注意對「法」的追求，書法美學從魏、晉開始，便一直在尋找規律、探索法則，到了唐朝，規律、法則得以確定，楷書最後定型並為後世提供了幾種範型：虞之俊朗、歐之峭勁、褚之流美、顏之雄強、柳之瘦勁，所以自唐以後，人們便一直學習、遵循唐法。在唐代的書法理論中，也充滿了對「法」的強調，如李嗣真的〈書後品〉、孫過庭的〈書譜〉、張懷瓘的〈書斷〉、韓方明的〈授筆要說〉，在這種尚法思想的支配下，人們不斷地探索法則、規律，撰寫出了眾多的論「法」著作。如歐陽詢的〈八決〉、〈三十八法〉、〈用筆論〉，李世民的〈筆法論〉，張懷瓘的〈論用筆十法〉，顏真卿的〈述張長史筆法十二意〉等，都是在規定、闡述書法創作的法則、規律。宗白華先生對唐代「尚法」思想給予了很高的美學地位，認為

唐褚遂良〈伊闕佛龕碑〉（局部）

唐人尚法，所以在字體上真書特別發達，他們研究真書的字體結構也特別細緻。

進入五代以後，一方面，由於唐末以來喪亂頻仍，人物凋零，文采風流，掃地盡矣；另一方面，由於楷書在唐朝諸法備盡，再難發展，書家只是在臨摹當中流連。只有楊凝式筆勢雄傑，有二王、顏、柳之餘，可稱書之豪傑。所以清人吳德旋在《初月樓論書隨筆》中云：「二王之後，趣莫深於少師（楊凝式），韻莫勝於東坡，刻補唐人不足。」其代表作品有〈韭花帖〉。

如何理解「唐書尚法」

唐書尚法是後人對唐代楷書藝術風格的高度概括。董其昌在《容台集‧論書》中說：「晉人書取韻，唐人書取法，宋人書取意。」馮班在《鈍吟書要》中說：「晉人盡理，唐人盡法，宋人多用新意。」真正把「晉尚韻」、「唐尚法」、「宋尚意」明確界定下來的，要到清乾隆年間的梁巘，其在《評書帖》中說：「晉尚韻，唐尚法，宋尚意，元、明尚態。」這裡的「法」，應為法度、技法之意。唐代的楷書非常注重法度，就像唐代的詩歌重視格律一樣。這一時期是南北書風大融合時期，此前書風南北差距較大，且經歷了數百年的戰亂，文化破壞嚴重，急切需要統一的秩序。書法風貌是在崇尚以二王為代表的晉人書風的基礎上形成的，這種追求晉人的風氣，促使唐人在法度的繼承和完善上形成了新目標，雖比之晉人書韻不足，但技法卻大大向前推進了一步，諸如唐人對晉人法帖的複製和集字等，都體現了其對技法傳承的重視。

・顏氏家廟碑，德宗建中元年（七八〇）。

・自書告身，德宗建中元年（七八〇）。

鍾紹經

・靈飛經

國詮

・善見律卷

徐浩

・不空和尚碑，德宗建中二年（七八一）。

沈傳師

・柳州羅池廟碑，穆宗長慶元年（八二

買褚得薛，不落其節

褚指的是唐代書法家褚遂良，薛指的是唐代書法家薛稷，兩人均為「唐初四大家」之一。薛稷為隋代著名文學家薛道衡的曾孫，唐太宗名臣魏徵的外孫。薛稷書學虞世南和褚遂良，是褚遂良的高足。張懷瓘〈書斷〉中稱其：「書學褚公，尤尚綺麗媚好，肌肉得師之半，可謂河南公之高足，甚為時所珍尚。」又說：「稷外祖魏徵處獲觀所藏虞、褚書法，臨習精勤，薛稷的書法終於與褚遂良相去不遠。」豐富的家藏，得天獨厚的學習條件，再加上從魏徵處獲觀家富圖籍，多有虞、褚舊跡。」董逌《廣川書跋》卷七評曰：「薛稷於書，得歐、虞、褚、陸（陸柬之）遺墨至備，故於法可據。然其師承血脈，則於褚為近。」

故在唐中宗、睿宗之時，便流傳有「買褚得薛，不落其節」之說。薛稷書法出自褚氏，雖有新意，然並未能盡脫褚氏之風而獨張一軍。

唐薛稷〈中嶽碑〉（局部）

王敏，書偕褚薛能。」

「書中仙手」李北海

在唐代，不論書法創作還是書法理論，都是人才輩出，人們還結合他們自身的特點給了他們特有的暱稱，如「顛張醉素」是說張旭和懷素，「顏筋柳骨」是指顏真卿和柳公權等，而「書中仙手」則是專指李邕。李邕字泰和，廣陵江都（今江蘇揚州）人。曾任汲郡、北海太守，故人稱「李北海」。李邕善碑頌之文，常有人攜巨金來求其文，當時認為，從古以來賣字得錢的人沒有能超過李邕的。他又是一位性格豪爽、仗義疏財的人，常把自己的錢財，送與貧窮人家，所以到頭來仍是家中毫無積蓄。在書法上，李邕兼善行、草，其書以二王為宗，用筆厚重堅勁、爽邁凌屬而不失法度，李陽冰稱他為「仙手」。他對書法力主創新，反對模仿，曾說：「似我者俗，學我者死。」作品以〈李思訓碑〉和〈嶽麓寺碑〉最為有名。

誰知洛陽楊瘋子，下筆便到烏絲欄

五代楊凝式〈韭花帖〉

楊凝式是五代時期著名的書法家，身處王朝更迭頻繁的五代時期，混戰不斷，政治不穩，民不聊生。他歷仕後梁、後唐、後晉、後漢、後周五代，在傳統儒家忠君思想的影響下，他思想極度痛苦，裝瘋度日。這種放蕩不羈、瘋傻癲狂，正是對當時社會和自己命運的有力反擊，佯狂的背後，隱藏著脆弱的內心。由於行為放蕩，故人稱其為「楊瘋子」。《五代史》本傳稱「凝式雖歷仕五代，以心疾閒居，故時人目以風子。」由於他喜歡遨遊佛寺，又特別喜歡書壁，據說他居洛陽的十年間，兩百餘所寺院的牆壁，幾乎都讓他題寫遍了。而各寺僧人，也以能夠得到他的題壁墨書為榮耀。為此，寺僧們見有可題寫的牆壁，就先將其粉飾一過，專等他到來。楊凝式或乘興遊到此處，見牆壁光潔可愛，乃信筆揮灑，且吟且書」，直到粉壁書盡才肯作罷。其代表作是行楷書〈韭花帖〉，黃庭堅讚以詩云：「世人盡學〈蘭亭〉面，欲換凡骨無金丹。誰知洛陽楊瘋子，下筆便到烏絲欄。」

■宋

蔡襄

・謝賜御書詩表，仁宗皇祐四年（一○五二）。

・蒙惠帖

・萬安橋記

・持書帖

蘇軾

・醉翁亭記

・豐樂亭記

・題林逋自書詩卷

宋元明清──楷書守成期

楷書在唐代取得了極其輝煌的成就，建立起了森嚴的法度，再加上雕版印刷術的推廣和廣泛應用，楷書成為標準的印刷體。自宋代以後雖也出現了幾位比較有名的楷書家，但總的來說不外乎對前代楷書的繼承，沒有多大的創新。

宋代在書法美學上尚意，而重視人品又是宋代尚意書法的重要內涵之一。由於崇尚顏真卿的高風亮節，所以顏體楷書在宋代書壇的大部分時間裡占據主導地位。同時宋代開始盛行帖學，《淳化閣帖》首開官刻匯帖之風，這對於書學雖有一定的推動作用，但總的來說，功不掩過。再加之當時盛行的書法干祿之風，學人盲目趨炎當政者的書法愛好，這就抹殺了書法的天性，因而整個宋代，楷書沒有什麼突破和創新，善書楷書者既少，而書家中以楷書傳世者更不多見，整個宋代兩百餘年的時間裡，僅有蘇軾、黃庭堅、蔡襄、趙佶等數人而已。

其中宋徽宗趙佶在繼承褚遂良、薛稷瘦硬書法特點的基礎上，創立的「瘦金體」楷書流派頗

〈淳化閣帖〉之〈王羲之書二〉（安思遠藏本）

宋徽宗〈千字文〉（局部）

千字文
天地元黃宇宙洪荒
日月盈昃辰宿列張
寒來暑往秋收冬藏
閏餘成歲律呂調陽

- 宸奎閣碑，神宗元祐六年（一〇九一）。

黃庭堅

- 伯夷叔齊墓碑
- 狄梁公碑
- 遊青原山詩
- 龍王廟記

宋徽宗

- 穠芳詩帖
- 楷書千字文（瘦金體）

米友仁

- 吳郡重修大成殿記，南宋高宗紹興十一年（一一四一）。

元趙孟頫〈洛神賦〉（局部）

有影響，算是這一時期楷書藝術中的唯一亮點。

元朝在蒙古貴族的高壓政策下，大部分漢族知識分子蒙受了巨大的委屈，許多人被迫放棄學優致仕之路，即使在懷柔政策下被招撫的部分文士，也如籠中之鳥，他們雖心懷不滿，但又無力反抗，只好埋頭於藝術之中緬懷古代藝術，在純形式美的玩味中寄寓情懷，因而元代書法美學崇尚陰柔之美，追求沖和之趣、秀潤之姿、妍媚之態，其典型代表者為趙孟頫。所以總的來說元代楷書書法藝術進展不大，除趙孟頫外，僅有康里巎巎、鮮于樞等人，即便是他們，充其量也僅是沉醉於學唐而已。

明代楷書沿襲宋代，一是帖學大盛，二是由干祿書法變種而成的「台閣體」占據書壇的主導地位，因而字體千篇一律，毫無生機，趨時貴書，嚴重地限制了楷書書法藝術的發展。明朝前期的楷書沿襲元朝趙孟頫，中後期轉向唐、宋諸家，以楷書見長的書家主要有宋克、沈度、祝允明、文徵明、

張即之
• 王禹偁待漏院記卷
• 汪氏報本庵記
• 度人經

■元

趙孟頫
• 仇鍔墓碑銘
• 汲黯傳
• 洛神賦
• 膽巴碑
• 歸去來兮辭

■明

祝允明
• 前後出師表

明祝允明〈東坡記遊卷〉（局部）

董其昌等人，但他們大都拘泥於前人，毫無特色。

清代雖是書學中興的一代，書法藝術有了很大的發展，但就楷書而論，仍未擺脫舊習，明代盛行的「台閣體」，入清以後發展變種為「館閣體」，更加講究楷書方正、光潔、烏黑的原則，使得楷體書法愈愈失去其生命力。清代楷書較具代表性的有劉墉、金農、鄭板橋、鄧石如、何紹基等人。至清代後期，由於碑學興起，楷書追求雄強茂密的書風，其風格才勉強為之一轉，但由於此時社會文化已走入窮途末路，故而其很難再有作為。

文徵明
• 千字文
• 太上老君說常清淨經
• 歸去來兮辭
• 赤壁後賦
• 老子列傳

董其昌
• 東方先生畫贊碑，神宗萬歷三十四年（一六○六）。
• 三世誥命卷，熹宗天啟五年（一六二五）。
• 法衛夫人楷書冊

何為館閣體

館閣體之意有兩種：一是文體名。指流行於館閣中的力求典雅莊重的文體。館閣指掌管圖書、經籍和編修國史的官署，明、清兩代，翰林院也稱館閣。館閣體的前身，是宋代的院體，淵源可以追溯到中唐以後被異化的唐楷。二是書體名。指流行於館閣及科舉考試中的書寫風格，方正光潔，拘謹刻板，是明、清科舉取士逐漸僵化的產物。明代稱「台閣體」，清代稱「館閣體」。其特點是字體整齊規範，字跡清晰工整，不能塗改勾畫，不能使用異體字。此書體主要是為宮廷、皇室服務，其表現為點畫圓潤光潔，字形方正整齊，墨色濃重黑亮。宋沈括《夢溪筆談》中云：「三館楷書作字，不可不謂不精不麗，求其佳處，到死無一筆。」清洪亮吉《北江詩話》記載：「今楷書之勻圓豐滿者，謂之館閣體，類皆千手雷同。」這種字體千篇一律，狀若運算元，毫無生動氣息可言，既束縛了人的個性，也阻礙了書法的創新和發展。

（三）名家述評及名跡賞鑒

魏晉南北朝時期

傳為鍾繇的存世楷書作品有〈賀捷表〉、〈宣示表〉、〈薦季直表〉、〈力命表〉等，均為小楷石刻作品，其筆法與結體特徵差異較大，但整體風格特點是古雅溫厚、遒勁質樸。張懷瓘的〈書斷〉中云：「鍾……真書絕世，剛柔備焉。點畫之間，多有異趣，可謂幽深無際，古雅有餘，秦、漢以來一人而已。」〈宣示表〉與〈薦季直表〉風格比較接近。

〈宣示表〉古拙、圓渾，〈薦季直表〉略顯古厚、圓潤，體勢多變化，行書筆意較濃。〈賀捷表〉結字開張，筆法勁健、跳宕。在保留了許多隸意的線條中，行書的用筆方式極為明顯，從總體上看尚未脫盡隸書的筆意，但已屬於楷書，或即羊欣〈采古來能書人名〉中所說的「八分楷法」。宋〈宣和書譜〉中評論說：「鍾繇〈賀捷表〉備極法度，為正書之祖。」

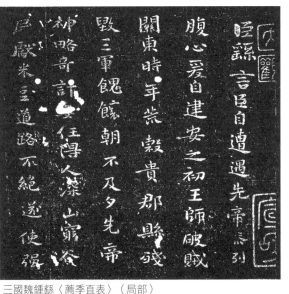

三國魏鍾繇〈薦季直表〉（局部）

王羲之小楷有〈黃庭經〉、〈東方朔畫像贊〉、〈樂毅論〉等。〈黃庭經〉字形趨方，筆法遒勁自然，結字敧側變化，行氣流麗，有秀美開朗之意態。關於〈黃庭經〉，還有一段有趣的傳說：山陰有一道士，欲得王羲之書法，因知其愛鵝成癖，所以特地準備了一籠又肥又大的白鵝，作為寫經的報酬。王羲之見鵝欣然為道士寫了半天的經文，高興地「籠鵝而歸」。原文載於南朝的〈論書表〉，文中敘說王羲之所書為〈道〉、〈德〉經，後因傳之再三，就變成〈黃庭經〉了。因此，〈黃庭經〉又俗稱〈換鵝帖〉，無款，末署「永和十二年（三五六）五月」，現在留傳

東晉王羲之〈樂毅論〉（局部）

東晉王羲之〈黃庭經〉（局部）

的乃後世的摹刻本。〈黃庭經〉有諸多名家臨本傳世，如智永、歐陽詢、虞世南、褚遂良、趙孟頫等，他們均從中探究王書的路數，得到美的啟示。然而也有人認為小楷〈黃庭經〉筆法不類王羲之，因此亦有真偽之辨。王羲之用小楷書寫的〈東方朔畫像贊〉是書法史上的名作，又稱〈像贊〉、〈畫贊〉。〈東方朔畫像贊〉字形趨圓，點畫含蓄內斂，呈現出強烈的圓渾氣息。關於其來歷，唐張懷瓘在《書斷下》記載：「王修，字敬仁，濛之子也。著作郎。善隸，求右軍書，乃寫〈東方朔畫贊〉與之。」孫過庭《書譜》中說：「〈樂毅論〉、〈黃庭經〉、〈東方朔畫贊〉、〈太師箴〉、〈蘭亭集序〉、〈告誓文〉，斯……真行絕致者也。」孫過庭還推斷，王羲之「寫〈樂毅〉則情多怫鬱，書〈畫贊〉則意涉瑰奇，〈黃庭經〉則怡懌虛無，〈太師箴〉又縱橫爭折。」〈樂毅論〉是王羲之楷書中的名帖，創作於永和四年（三四八），歷代名家對此讚不絕口。隋智永在《題右軍《樂毅論》後》中說：「〈樂毅論〉者，正書第一。梁世模出，天下珍之。自蕭、阮之流，莫不臨學。」唐褚遂良

拓本《樂毅論》記〉指出：「（〈樂毅論〉）筆勢精妙，備盡楷則。」北宋黃庭堅有詩詠〈樂毅論〉為：「小字莫作瘂凍蠅，《樂毅論》勝《遺教經》。」清人錢泳的《書學》，對〈樂毅論〉更是大為推崇：「昔人謂右軍〈樂毅論〉為千古楷法之祖，其言確有理據。蓋《黃庭》、《曹娥》、《像贊》非不妙，然各立面目，惟〈樂毅〉沖融大雅，方圓適中，實開後世館閣試策之端，斯為上乘。」〈樂毅論〉外標沖藹之容，內含清剛之氣，遒勁之中不失婉媚，端莊之中不失姿態。精淳粹美，清雄雅正，意境高遠，靜氣迎人，所謂「不激不厲，而風規自遠」。其橫畫延展，體勢姿媚，字形大小、欹側變化，筆法勁健。空靈淡宕，高懷絕俗，真大雅不群之作也。〈樂毅論〉是學習小楷的上乘法帖，從其學起，定能獲益匪淺。

王獻之小楷〈洛神賦〉應該是承襲家學。南朝梁陶弘景在〈與梁武帝論書啟〉中說：「逸少有名之跡，不過數首，《黃庭》、《勸進》……〈洛神〉，此等不審猶得存否？」自宋代以來，〈洛神賦〉僅殘存中間十三行，所以一般人都簡稱為〈十三行〉，真跡已不復存在。該書體勢秀逸，虛和簡靜、靈秀流美，用筆挺拔有力，結體寬敞舒展。「字之秀勁圓潤，行世小楷無出其右」。從〈洛神賦〉中可以看出，王獻之的楷書筆法不再帶有隸意，字形也由橫勢變為縱勢，已是完全成熟的楷書之作。〈洛神賦〉墨跡在宋、元時流傳有兩本：一為晉麻箋，在元代初期歸書家趙孟頫所得，定為王獻之真跡。一為唐硬黃紙，後有柳公權等人題跋，趙孟頫定為唐人摹本，後人疑即柳公權所臨。這兩本在宋代都曾刻石，明、清兩代輾轉翻刻，但基本上還是出自這兩個底本。

南朝時期的楷書以〈瘞鶴銘〉為代表，堪稱中國南北朝

東晉王獻之〈洛神賦〉（局部）

北朝〈岡山摩崖石刻〉（局部）

南朝〈瘞鶴銘〉（局部）

摩崖書法藝術的瑰寶，對後世影響較大，在書法史上具有座標意義，被譽為「大字之祖」，其藝術影響力綿長悠久，遠及海外。

〈瘞鶴銘〉屬於摩崖刻石，其風格迥異於南朝承襲二王書法的秀潤、流美氣息，也有別於北朝楷書的冷峻方整，而是表現出樸拙而高華、圓渾而清逸的審美品格。

通篇書法充盈文士氣息，結字率真自然，瀟疏淡遠，簡約古拙，渾樸厚重，沉毅中含逸致，雍容處顯蒼茫。原書依崖而作，隨形就勢，故字大小不一，參差錯落，意態別致，饒有奇趣。雖是楷書而筆貫篆、隸，點畫映帶處彰顯行書意韻，舉重若輕，寬博鬱昂，方圓並用，極盡變幻，歷代文士不乏讚譽。宋黃庭堅詩曰：「大字無過〈瘞鶴銘〉，小字莫學癡凍蠅。隨人學人成舊人，自成一家始逼真。」南宋曹士冕《法帖譜系》云：「焦山〈瘞鶴銘〉筆法之妙，為書家冠冕。」清劉熙載《藝概》中曰：「〈瘞鶴銘〉剝蝕已甚，然存字雖少，其舉止歷落，氣體宏逸，令人味之不盡。」

北朝楷書形態多變，數量繁多，是書法史上楷書發展的重要內容，藝術成就主要體現在刻石楷書。北朝的刻石楷書依形制，可以分為摩崖和碑誌兩大類。

摩崖是刊刻在山崖石壁上的書法作品，以期達到「金石難滅，托以高山，永留不絕」之效。摩崖楷書傾向於博大雄強、恣肆圓渾、樸拙的風格。如現存於山東鄒城市的〈四山摩崖刻石〉。〈四山摩崖刻石〉是指刻於山東鄒城市鐵山、尖山、葛

北朝〈葛山摩崖石刻〉（局部）

山、岡山的作品。此刻石為一幅佛教刻石的組詩，包含有〈如是我聞〉、〈刻經題名〉、〈楞伽經〉、〈觀無量壽經〉等，字體強調提按，撇捺粗細變化明顯。康有為的《廣藝舟雙楫》評價云：「四山摩崖，通隸楷，備方圓，高渾簡穆，為臂窠書之極軌也。」

相對於摩崖楷書，碑誌楷書趨向精緻勁健、秀麗方整，如〈張猛龍碑〉、〈元楨墓誌〉等。〈張猛龍碑〉全稱「魯郡太守張府君清頌碑」，北魏正光三年（五二二）正月立。楷書，無書寫者姓名，現存於山東曲阜孔廟。此碑是北朝碑刻中最有代表性的碑刻，自古以來為書家推崇。碑文書法用筆方圓並用，結字長

北魏〈元楨墓誌〉（局部）

方，筆畫雖屬橫平豎直，但不乏變化，自然合度，妍麗多姿。歷代名家對此碑評價甚高，清康有為在《廣藝舟雙楫》中將〈張猛龍碑〉列為「精品上」，並稱「〈張猛龍〉如周公制禮，事事皆美善」，「為正體變態之崇」，「結構精絕，變化無端」。認為其結字緊密，奇正相生，長短俯仰各隨其體。收筆皆凝重，雖有縱逸之筆，但增秀挺，不失其厚。筆畫組合，了無規繩，隨心所至，皆得其宜。在北碑中獨具清雅雋逸之氣韻，有諸碑之冠一說。楊守敬的〈學書邇言〉說，該碑「書法瀟灑古

淡，奇正相生，六代所以高出唐人者以此」。沈曾植在《海日樓札叢》中則說該碑：「風力危峭，奄有鍾梁勝景，而終幅不染一分筆，與北碑他刻縱意抒寫者不同。」清代至今，學習此碑而受益者眾，如趙之謙、弘一大師等，足證康氏推崇之不虛。然而，初學魏碑者卻不宜由此入手，因它規律性不夠明顯，不如臨寫方整、縱逸兩種風格的魏碑之後，再以此為綜合，可望在氣息、神韻上能有層次上的飛躍。

造像題記則是介於摩崖和碑誌之間的一種書法表現形態，往往以碑誌楷書精緻、勁健的特點為主，兼有摩崖楷書博大雄強、恣肆樸拙的品格。如河南洛陽的《龍門造像題記》等。

何謂章程書

章程書作為書體的一種，最早見於南朝宋羊欣〈采古來能書人名〉中，云：「鍾書有三體……二曰章程書，傳秘書，教小學者也。」對於「章程」二字，歷來有多種解釋：一種認為章程書是專指寫公告、律令、奏章的條理分明、法則嚴格的書體；另一種則認為章程書指的就是八分書。如張懷瓘《書斷》認為「楷隸初制，大範幾同，故後人惑之，學者務之，蓋其歲深，漸若八字分散，又名曰為八分，時人用寫奏章或法令，亦謂之章程書。」梁鵠云：「鍾繇善章程書也。」韋續在《五十六種書並序》中也說：「八分書，漢靈帝時上谷王次仲所作，魏鍾繇謂之章程書。」

唐朝五代

歐陽詢的楷書作品，以〈化度寺碑〉和〈九成宮醴泉銘〉為代表。其總體風格特點是，理性色彩強烈，法度嚴謹，結體方整，骨力勁峭，點畫勻稱，於平正中見險絕，於規矩中見飄逸。〈化度寺碑〉字形方正，筆法略顯含蓄，長橫和捺筆增強體勢的橫向延展，「主筆」明顯，行氣敧側。〈化度寺碑〉的成功在於，歐陽詢能將「情」與「理」對立的兩極有機地結合在一起，在僵硬的法則中注入了溫情脈脈的人性。正是由於這一點，才使歐楷在大家林立的中國文人書法史上異軍突起，確立了自己無可動搖的地位。它以自身的規範，劃定了藝術與非藝術的最後界線，成為整個楷書的極則。歐陽詢在中國古代書法史上的地位與影響，自古及今能與之相較者不過數人而已。中唐以後，大凡學書而學歐者是少之又少。〈九成宮醴泉銘〉，撰作和書寫於唐貞觀六年（六三二）。字形方整，縱向體勢明顯。筆力勁健，點畫雖然瘦硬，但神采豐潤飽滿，向上的挑筆出鋒含蓄，帶有隸書筆意。字體結構典雅大方，法式嚴謹，看似平正，實則險勁。字形採用長方形態勢，字距、行距都較大，章法顯得寬鬆而清晰。

虞世南師從王羲之的七世孫、隋朝書法家智永禪師學習書法。他的字用筆圓潤，外柔內剛，結構疏朗，氣韻秀

唐歐陽詢〈化度寺碑〉（局部）

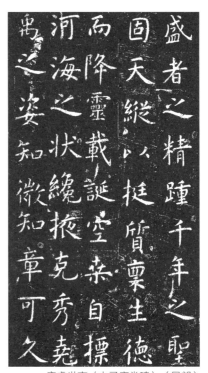

唐褚遂良〈雁塔聖教序〉（局部）　　　　唐虞世南〈夫子廟堂碑〉（局部）

健，與歐陽詢、褚遂良、薛稷並稱「唐初四大家」。傳說唐太宗學書就以虞世南為師。其楷書「平正和美」、溫潤遒麗，相較於歐陽詢的「筆力勁險」，更易於受到時人的喜愛，何況還有皇帝李世民的推重？唐張懷瓘的〈書斷〉評論說：「虞則內含剛柔，歐則外露筋骨，君子藏器，以虞為優。」表明了明顯的儒家審美取向和評判標準。傳世作品有〈夫子廟堂碑〉、〈汝南公主墓誌銘稿〉等，為虞世南撰文並書寫。

〈夫子廟堂碑〉原碑立於唐貞觀初年。楷書三十五行，每行六十四字。碑額篆書陰文「夫子廟堂之碑」六字。碑文記載唐高祖五年，封孔子二十三世後裔孔德倫為襃聖侯，及修繕孔廟之事，為虞世南六十九歲時所書。此碑書法法度嚴謹，但結字和筆法均體現出自然與輕鬆、雅致與流美。用筆俊朗圓潤，字形稍呈狹長而尤顯秀麗，橫平豎直，筆勢舒展，一片平和潤雅之象。宋黃庭堅有詩讚曰：「虞書廟堂貞觀刻，千兩黃金那購得。」

褚遂良早期楷書風風影響，如〈伊闕佛龕碑〉，點畫細勁平直，結體疏闊平展，具有北齊、北周遺風。後期楷書受虞世南、太宗李世民書法和追慕晉代書法思想的影響，風格逐漸轉向「寬

綽疏逸、豐潤勁練」，其具體變化是點畫輕細，融合二王行書筆法，自創一格，開創唐代楷書新風，與歐、虞、薛並稱「唐初四大家」。明項穆的《書法雅言》中稱：「褚氏登善，始依世南，晚追逸少，遒勁溫婉，豐美富豔。第乏天然，過於雕刻。」清包世臣《藝舟雙楫》中云：「河南如孔雀飯佛，花散金屏。」梁巘的《承晉齋積聞錄》中說：「褚字瘦硬少沉著，然自是各成一家之極品，褚字生動處，即其輕飄處。」傳世作品有〈房玄齡碑〉（永徽初年）、〈雁塔聖教序〉和墨跡行楷書〈陰符經〉等。〈雁塔聖教序〉用筆方圓兼施，滲入隸法，並以行書入楷。運筆流利飛動，猶如入空靈無跡之境。巧妙地將虞、歐融為一體，又加入了濃厚的隸味，使筆畫粗細有變、方圓有度，既瘦勁飄逸、渾穆圓潤，又綽約多姿，和諧自然，韻味無窮。結字於緊密中求變化，中宮收緊，四方散開，舒展大方，落落有致，俯仰有情。結體比歐體舒展，用筆比歐、虞含蓄，氣韻直追二王，既不是歐字的險勁，也不似虞體的渾厚，完全是自家的清俊飄逸。筆勢容易婉暢，以極富彈性的筆法寫得流暢飛動，有很強的節奏感。

然而，褚遂良畢竟是初唐率先變法者，故雖欲一掃隋碑的一統天下，卻也未盡能如意，而且過分追求清勁婀娜，故又有「鉛華綽約」、「不勝羅綺」之譏。

如果說歐、虞還保留著隋楷風格的士大夫家庭，他的父、祖、曾祖均以善書聞名，書法初自家學，後又從褚遂良、張旭學書，一變古法，自成一格，稱為顏體。他生活於盛唐民富國強、文化繁榮昌盛時期，宏闊的時代就要求與之相適應的書法藝術表現手法。於是時代要求，使他成了盛唐時期書法革新的代表者。他的楷書反映出了典型的「中和」之美，代表了儒家的風格，最能體現盛唐的氣象。蘇軾在《東坡題跋》中評論他的楷書：「雄奇獨出，一變古法，如杜子美詩，格力天縱，奄有漢、魏、晉、宋以來風流，後之作者，殆難復措手。」宋《宣和書譜》評論說：「論者謂魯公書點如墜石，畫如夏雲，鉤如屈金，戈如發弩，此其大概。至其千變萬化，各具一體。」他的書法對後世產生了極

如果說歐、虞還保留著隋楷風格的早的代表，雖然他的變法並沒有引起大的變革，但已開後來顏真卿變法的先聲。所以，他也被清朝的劉熙載稱為「唐之廣大教化主」。確實，褚對後世楷書書法的影響是極為深遠的，「顏平原得其筋」，「徐季海得其肉」，薛少保更是直接繼承褚遂良的流派。後世得力於褚的，米芾以下更是不勝枚舉，凡屬二王一派書法者，幾乎沒有不從褚書中得益的。

顏真卿出生在一個重視書學的

褚的變法，實際上是唐人楷法變革最早的代表，雖然他的變法並沒有引起大的變革，但已開後來顏真卿變法的先聲。所以，他也被清朝的劉熙載稱為「唐

山過吳蔡經
家教其尸解
如蚍蟬也經

唐顏真卿〈麻姑山仙壇記〉（局部）

顏君神道碑
曾孫魯郡開
國公真卿撰

唐顏真卿〈顏勤禮碑〉（局部）

為深遠的影響，其原因是多方面的：一是人們對其忠正、英烈道德品質的崇敬；二是顏氏楷書書端莊、謹嚴的特點，既可作為學書入門的規矩，又可適用於官場、著述的需要。其雄渾、寬博的書風，也適用於榜書、匾額等大字書寫；三是顏氏行書與楷書的交相輝映，便於人們有系統地深入學習，其書法也有利於人們體悟「技進乎道」、「無意於佳乃佳」的審美境界。其前期楷書特點是筆法「清勁腴潤」，結體「勻穩謹嚴」，理性色彩較濃，書風較為內斂，如〈多寶塔感應碑〉。後期楷書逐漸趨向圓勁、雄渾、寬博、虛和，「忠正」之氣不減，後世評為「廟堂氣」。顏氏這一時期的楷書作品有〈麻姑山仙壇記〉、〈大唐中興頌〉、〈李玄靖碑〉、〈宋璟碑〉和〈顏氏家廟碑〉。〈麻姑山仙壇記〉創作於大曆六年（七七一）四月。是時，他再次登麻姑山，書興大發，揮筆寫下了記述麻姑仙女和仙人王方平在麻姑山蔡經家裡相會的神話故事，及麻姑山道人鄧紫陽奏立麻姑廟的經過，全稱為「有唐撫州南城縣麻姑山仙壇記」。顏真卿撰書〈麻姑山仙壇記〉時，已是六十二歲的老人，同時也是他書法成熟後的輝煌時期。全文九百餘字，筆力剛健渾厚，開闊雄壯，布局充實，大氣磅礴，被

唐柳公權〈玄秘塔碑〉（局部）

歷代書家譽之為「天下第一楷書」。這篇佳作，成為歷代書家臨摹研習的範本，柳公權、蘇軾、黃庭堅、蔡襄等一代名家，都受過其較深的影響。

柳公權的書法在唐朝當時即負盛名，民間更有「柳字一字值千金」的說法。《舊唐書》記載：「公權初學王書，遍閱近代筆法，體勢勁媚，自成一家。當時公卿大臣家碑板，不得公權手筆者，人以為不孝。外夷入貢，皆別署貨貝，曰此購柳書。」其楷書「初學王氏（二王），遍閱近代筆法」，其書學淵源實際上主要是來自家學，進而對歐陽詢、虞世南、顏真卿、褚遂良等楷書加以吸收、變通，形成骨力勁健、方拓峭險的個人面貌，在低迷的晚唐樹起正體楷書的一座山峰。

清梁巘在《承晉齋積聞錄》中評價說：「歐字健勁，其勢緊；柳字健勁，其勢鬆。歐字橫處略輕，顏字橫處全輕，至柳字只求健勁，筆筆用力，雖橫處亦與豎同重，此世所謂『顏筋柳骨』也。」康有為也評價說：「唐末柳誠懸……以遒勁取勝，皆有清勁方整之氣」，其「清勁峭拔，等出於齊碑為多」（《廣藝舟雙輯》）。

代表作有〈玄秘塔碑〉、〈金剛經〉、〈神策軍紀聖德碑〉等。〈金剛經〉為柳書早期的代表作。其下筆精嚴不苟，筆道瘦挺遒勁。結體縝密，以縱長取形，緊縮中宮，開展四方，清勁而峻拔，「柳骨」於此可初識，而柳集眾書於此亦可知。宋董逌的《廣川書跋》云：「誠懸書〈金剛經〉，柳玭謂備有鍾（繇）、王（羲之）、歐（陽詢）、虞（世南）、褚（遂良）、陸（柬之）之體。今考其書，誠為絕藝，尤可貴也。」

〈玄秘塔碑〉骨力矯健，筋骨特露，剛健遒媚；結字瘦長，且大小頗有錯落，巧富變化，顧盼神飛，行間氣脈流貫。全碑無一懈筆，可謂精絕。明王世貞《弇州山人稿》評價云：「此碑柳書中最露筋骨者。」清王澍《虛舟題跋》也評價說：「誠是極矜鍊之作。」

〈神策軍紀聖德碑〉又稱〈神策軍碑〉，記唐武宗李炎巡幸左神策軍之事，創

五代楊凝式〈韭花帖〉

作於八四三年，柳公權時年六十六歲。由於碑立於皇宮禁地，不能隨便傳拓，因此流傳較少。此碑和〈玄秘塔〉相隔兩年，總體風格相近，法度謹嚴，精魄強健，然而也有細別：〈玄秘塔〉極勁健，此碑則雄厚；前者極露筋骨，後者凝練溫恭；前者較遒媚，後者則較端重。此碑刻工也極精，或認為乃柳書傳世最佳者。孫承澤說：「書法端勁中帶有溫恭之致，乃其最得意之筆。」柳公權的楷書中，以〈神策軍碑〉、〈玄秘塔碑〉影響最為深遠。

楊凝式字景度，號虛白、華陰（今陝西華陰）人。生於唐懿宗咸通十四年（八七三），卒於周世宗顯德元年（九五四），年八十二歲。他的書法初學歐陽詢、顏真卿，後又學習王羲之、王獻之，一變唐法，用筆奔放奇逸。無論布白，還是結體，都令人耳目一新。《五代史》本傳稱：「凝式雖歷仕五代，以心疾閒居，故時人目以風子，其筆跡遒放，宗師歐陽詢與顏真卿而加以縱逸，即久居洛，多遨遊佛道祠，遇山水勝跡，輒流連賞詠，有垣牆圭缺處，顧視引筆，且吟且書，若與神會。」存世作品為行楷書和草書，表現出鮮明的個性和書寫意識，開啟北宋尚意書風的先河。其代表作有〈韭花帖〉、〈神仙起居法〉和〈夏熱帖〉等。世人評論楊凝式書法以行草為重，但邵伯溫在《邵氏聞見錄》中評述其書法「自顏、柳入二王，楷法精絕」。從楊氏行楷書〈韭花帖〉能夠看出其楷書的大致風範：筆法秀逸遒勁，筆勢靈動流麗，結體欹側多姿，水準應當在柳公權之上。誠如北宋黃庭堅所言：「由晉以來，難得脫然都無風塵氣似二王者，惟顏魯公、楊少師彷彿大令（王獻之）。」〈韭花帖〉的內容是寫他畫寢之後，腹中甚飢，得韭花珍饈而食的愜意心情。寫此帖時，他大概心情較平靜，以行楷書作之，寫得極為隨意，卻筆力穩

健，於不經意處見其功力。頗似微醉之人，隨意遊走，忘了道路遠近與時辰早晚，或走或停，隨意所適。〈韭花帖〉用筆不失規矩，而結體奇中寓險，險中見奇；章法也很獨特，有意無意將字距和行距拉得很大，使作品給人以清朗寬舒之感。這種布局在楊凝式以前是很少見的，但這又不是他有意要出新，而是他簡淡瀟散精神的自然表現。所以黃庭堅以詩讚〈韭花帖〉云：「世人盡學〈蘭亭〉面，欲換凡骨無金丹。誰知洛陽楊瘋子，下筆便到烏絲欄。」（〈跋楊凝式帖後〉）如果說〈韭花帖〉是他作為正常人、在正常心理狀態之下的神來傑作，那麼他的行草書〈神仙起居法〉和〈夏熱帖〉等的恣肆散逸、恍惚變幻，則可以說是展現了他貌似狂放與怪誕，實則清醒穎悟的精神狀態。

天下第一楷書

即書法家顏真卿所書〈麻姑山仙壇記〉。唐代大曆六年，顏真卿登遊麻姑山，寫下〈麻姑山仙壇記〉，全稱「有唐撫州南城縣麻姑山仙壇記」。這是彪炳中國書法史上的一塊豐碑，是顏真卿書法的代表作，被後人譽為「天下第一楷書」。此碑楷書，莊嚴雄秀，歷來為人所重，是顏真卿的楷書代表作之一，為顏真卿六十多歲時的作品。此時顏真卿楷書風格已基本完善，不但結體緊結開張，一任自然，而且在筆畫上，也從光亮規整向「屋漏痕」的意趣邁進。〈麻姑山仙壇記〉刻成後，後人又在碑背鐫刻了衛夫人、褚遂良、虞世南、歐陽詢、薛稷、柳公權、李邕等人的楷書，安放在仙都觀內。各郡邑名門貴族、文人墨客，以上麻姑山一睹「魯公碑」為樂事。宋代為了保護好這塊碑刻，由仙都觀精心收藏起來，一般不輕易示人。北宋思想家李覯登麻姑山，寫有「惟恐此碑壞，收藏於大府。自非大祭時，莫教凡眼覰」的詩句，足見這塊碑刻受到人們的鍾愛非同一般。南宋紹興二十七年（一一五七），建昌府知軍事胡舜陟建魯公祠，碑刻移到祠內保存。可惜由於時局動亂，這件書法珍品在南宋時不慎丟失，現僅存宋代的拓片。

宋元時期

蘇軾的書法久負盛名，隱密深厚，姿態橫生，自創一體，與黃庭堅、米芾、蔡襄並稱「宋四家」。他曾遍學晉、唐、五代名家，得力於王僧虔、李邕、徐浩、顏真卿、楊凝式，而自成一家，自創新意。用筆豐腴跌宕，有天真爛漫之趣。自云：「我書造意本無法」；又云：「自出新意，掣筆極有力。」黃庭堅說他：「到黃州後，掣筆人。」晚年又挾有南海風濤之勢，加之學問、胸襟、識見處處過人，一生又屢經坎坷，其書法風格豐腴跌宕，而天真浩瀚，觀其書法即可想像其為人。人書並尊，在當時，其弟兄子侄子由、邁、過，友人王定國、趙令時均向其學習。其後，歷史名人如李綱、韓世忠、陸游，以及明朝的吳寬，清朝的張之洞，亦均向他學習，可見影響之大。黃庭堅在《山谷集》裡說：「本朝善書者，自當推（蘇）為第一。」他以行

北宋蘇軾〈醉翁亭記〉（局部）

北宋蘇軾〈滕王閣序〉（局部）

宋徽宗趙佶瘦金書〈穠芳詩帖〉

書筆意書寫大楷作品〈醉翁亭記〉、〈豐樂亭記〉，敦厚樸茂、清雄神逸，與〈東方朔畫像贊〉神理相通。其小楷書法在大楷特點之外，更具有自然、瀟散、簡遠的氣息。蘇軾的過人之處是能夠悟透書理，從較高層次上取法顏書，他針對當時書壇表面臨習顏書的狀況評論說：「鍾、王之跡瀟散簡遠，妙在筆墨之外。至唐顏、柳，始集古今筆法而盡發之，極書之變，天下翕然以為宗師，而鍾、王之法益微。」

宋徽宗趙佶是個失敗的政治家，卻是個成功的書畫家。他早年學薛稷、黃庭堅，參以褚遂良諸家，以挺瘦秀潤，融會貫通，變化二薛（薛稷、薛曜），形成自己的風格，號「瘦金體」。運筆飄忽快捷，筆跡瘦勁，至瘦而不失其肉，轉折處可明顯見到藏鋒、露鋒等運轉提頓的痕跡，是一種風格相當獨特的字體。其特點是瘦直挺拔，橫畫收筆帶鉤，撇如匕首，捺如切刀，豎鉤細長；豎畫收筆帶點，有些聯筆字像游絲行空，已近行書。現代美術字體中的「仿宋體」，即模仿瘦金體神韻而創。其流傳下來的瘦金體作品很多，比較有名的有楷書〈千字文〉、〈穠芳詩帖〉等。楷書〈千字文〉是趙佶二十三歲時寫給大奸臣童貫的，此時的瘦金書體已初具規模。宋徽宗的瘦金書多為寸方小字，而〈穠芳詩帖〉則為大字，用筆暢快淋漓，鋒芒畢露，別有一番韻味，是書法史上的一項獨創，正如《書史會要》推崇的那樣：「筆法遒勁，意度天成，非可以陳跡求也。」僅憑這一方面的成就，趙佶足可列於歷史上的書家之林。宋周密《癸辛雜識·別集·汴梁雜事》中記載：「徽宗定鼎碑，瘦金書。舊皇城內民家，因築牆掘地取土，忽見碑石穹甚，其上雙龍，龜趺昂首，甚精工，即瘦金碑也。」元柳貫的〈題宋徽宗扇面詩〉有：「扇影已隨鸞影去，輕紈留得瘦金書。」

元初最有影響力的書法家是趙孟頫。據《元史》本傳記載：「孟頫篆、籀、分隸、真、行、草無不冠絕古今，遂以書名天下。」明人宋濂說，趙氏書法早歲學「妙悟八法，留神古雅」的思陵（即宋高宗趙構）書，中年學「鍾繇及羲、獻諸家」，晚年師法李北海。王世懋稱：「文敏書多從二王中來，其體勢緊密，則得之右軍；姿態朗逸，則得之大令；至書碑則酷仿李北海〈嶽麓〉、〈娑羅〉體。」他是集晉、唐書法之大成而卓有成就的書法家，同虞集稱他：「楷法深得〈洛神賦〉，而攬其標。」他

時代的書家對他十分推崇，後世將其列入顏、柳、歐、趙楷書四大家。其楷書取法二王和李邕，其特點是：大楷結體端莊、寬博、嚴謹，筆法簡潔、平實、豐腴，內含行書筆意，章法工整、涇渭分明，如〈仇鍔墓碑銘〉；小楷精緻文雅、書卷氣十足，點畫清麗、瘦勁，結體謹嚴而疏朗，如〈汲黯傳〉。趙體楷書的特點，概括起來有三：第一，趙氏在繼承傳統書法的基礎上，削繁就簡，變古為今，其用筆不含渾，不故弄玄虛，起筆、運筆、收筆的筆路十分清楚，使學者易懂易循。第二，外貌圓潤而筋骨內涵，其點畫遒勁，結體寬綽秀美，點畫之間彼此呼應十分緊密。外似柔潤而內實堅強，形體端秀而骨架勁挺。第三，筆圓架方，流動帶行。書寫趙體時，點畫需圓潤華滋，但結構布白卻要十分注意方正謹嚴，橫直相安、撇捺舒展、重點安穩。只有這樣，才能掌握趙體書法的特點。另外，他書寫楷書時略摻行書筆法，使字字流美動人，這也是趙體的特點之一。

元趙孟頫〈汲黯傳〉（局部）

宋徽宗與「瘦金書」

「瘦金書」又叫「瘦金體」或「瘦筋體」，是宋徽宗趙佶獨創的一種書法字體，也有「鶴體」的雅稱，為楷書的一種。宋徽宗書法早年學習褚遂良、薛稷諸家，後融會貫通，變化兩家法度，形成了自家獨特的藝術風貌。其書法瘦勁挺拔、筆力渾厚，筆畫如「鐵畫銀鉤」，橫畫收筆時常常帶有鉤挑，豎畫收筆多帶點，撇如劍，捺如刀，豎鉤細長。有些字點畫之間連綿不斷，運筆快捷，筆跡瘦挺，瘦而有肉，骨而含筋。起筆、轉折之處可明顯見到藏鋒、露鋒等運轉提頓的痕跡，接近行書。其筆畫和用筆之法取法於褚遂良、薛稷，然而又超過褚、薛，寫得更加瘦勁，筋力俱佳，故稱「瘦金書」。宋徽宗流傳下來的瘦金體作品很多，比較有名的有楷書〈千字文〉、〈穠芳詩帖〉等。

明清時期

明初的宋克在書壇卓然為大家，然其未出元人華麗婉媚一路，尤以趙孟頫為依歸。由此也可見明初人崇尚帖學的風氣。從宋克的作品中，我們又分明可以窺見明初書學由元人崇尚嫵媚，向明中期以高古挺拔為尚過渡的痕跡。若我們將宋克置於書法藝術發展的歷史中加以考察，則其自有承上啟下的地位。明朝中葉，之所以出現祝允明、文徵明等振起一代的書家，與「三宋」（宋廣、宋璲、宋克）及解縉等人的開啟之功是分不開的。

明代中期，興起於蘇州地區的「吳門書派」，在一定程度上阻止了「台閣體」書風的蔓延，吳門書派中的祝允明、文徵明和松江書派董其昌，以及張瑞圖、黃道周、王鐸等人皆擅長小楷。

祝允明取法魏、晉、唐、宋、元，通過廣泛涉取，形成個人面目，其小楷創作主要是在青年和中年時期。小楷除「寬綽而有餘」外，還別有峻逸特色。王穉登稱他的小楷：「獨能於矩矱繩度中而具豪縱奔逸意氣。如豐肌妃子著霓裳羽衣在翠盤中舞，而驚鴻遊龍、徘徊自若，信是書家絕技也。」存世作品有〈前後出師表〉、〈千字文〉等。

文徵明書法從宋、元上溯晉、唐，其小楷有「名動海內」之譽。除行草書之外，他一生從事小楷創作，晚年作品漸入化境。在明代書家中，他的小楷是座奇峰突起的靈峰。謝在杭（肇淛）對其小楷推崇備至，云：「古無真正楷書，即鍾、王所傳〈薦季直表〉、〈樂毅論〉皆帶行筆，泊唐〈九成宮〉、〈多寶塔〉等碑，始字畫謹嚴，而偏肥偏瘦之病，猶然不

明祝允明〈出師表〉

明文徵明〈歸去來兮辭〉

免。至國朝文徵仲先生，始極意結構，疏密勻稱，位置適宜。如八面觀音，色相俱足。於書苑中亦蓋代之一人也。」（《五雜俎》卷七）翁方綱說：「文衡山出，而江左字體乃用文家筆意。」文氏歸田後，書風為之一變，其子文嘉評論說：「始亦觀摩宋、元之撰，既悟筆意，遂悉棄去，專法晉、唐。其小楷雖自〈黃庭〉、〈樂毅〉中來，而溫純精絕，虞、褚而下弗論也。」晚年的小楷作品有〈歸去來兮辭〉、〈赤壁後賦〉、〈老子列傳〉等。作品能變革元人秀麗軟媚的習氣，力求古樸蒼勁的審美趣味，接近於魏、晉小楷端莊流利、剛健婀娜相結合的氣韻。因而，在楷書發展史上，有其特殊的地位。

董其昌走上書法藝術的道路，出於一個非常偶然的機會。這在他的《畫禪室隨筆》中有所記述：在十七歲時，他參加會考，松江知府袁貞吉在批閱考卷時，本可因文才將他列為第一，但嫌其考卷上字寫得太差，遂將第一改為第二，同時將字寫得較好的董其昌堂侄董源正拔為第一。這件事極大地刺激了董其昌，自此鑽研書法。

「初師顏平原（真卿）〈多寶塔〉，又改學虞永興（世南），〈宣示表〉、〈力命表〉、〈還示帖〉、〈丙舍帖〉。凡三年，自謂逼古，不復以文徵仲（徵明）、祝希哲（允明）置之眼角。」從這段話中可以看出，董其昌幾乎學習研究了以前絕大部分書法名家，從鍾、王到顏、柳，從懷素到楊凝式、米芾，直至元代的趙孟頫。董其昌的小楷書由唐入魏、晉，主要取法顏真卿、虞世南、王羲之和鍾繇，端莊流麗、精雅疏朗是其特點，存世有小楷〈千字文冊〉等。

生活在清朝康、乾時期的王澍，極為推崇碑版在書學上的重要作用，他曾提出「江南足搨，不如河北斷碑」的觀點，使碑學遂為後世人所重。清代碑學書法中的楷書，主要取法於北朝碑誌石刻，兼融篆、隸、行、草筆意。代表書

清鄧石如楷書立軸

明董其昌小楷〈千字文冊〉（局部）

家有鄧石如、何紹基、趙之謙等。

　　作為碑派書法的先鋒人物，鄧石如楷書以北朝碑誌石刻為取法對象，身體力行，力開碑學之新風，在趙、董帖學式微之際，突發金聲玉振之音，開啟山林，取得了卓越的藝術成就和引領風範之業績。其書筆法方峻、「中實」、豐厚，結體勻整、橫平豎直，並且融合篆、隸筆意，與當時館閣體楷書和臨習唐代楷書作品有明顯的區別。他以一介布衣之身，從純藝術的角度打破了歷來「書家在朝不在野」的傳統，並能獨開生面，引領潮流，尤其是其職業化書家的藝術實踐和楷書創作，由唐楷轉向對六朝楷書的開創性取法，一直對民國及近現代書法發展有著極大的影響。近代書學界亦多有褒揚，如沙孟海在《近三百年的書學》中說：「清代書人，公推為卓然大家的，不是東閣學士劉墉，也不是內閣學士翁方綱，偏是那位藤杖芒鞋的鄧山人。」楊翰在《息柯雜著》中評論鄧氏楷書稱：「真書深於六朝人，蓋以篆、隸用筆之法行之，姿媚中別饒古澤，固非近今所有。」

清趙之謙行楷〈八言聯〉　　　　清何紹基〈鄧石如墓誌銘〉（局部）

何紹基楷書早年從顏體入手，進而融會〈道因法師碑〉，中年轉習北朝石刻，對〈張黑女墓誌〉用功尤勤。他臨習歷代碑帖，均不以形似為目的，而是能夠融通篆、隸和行書筆法來書寫楷書，因此何氏楷書內含篆、隸和行草筆意，是清代碑學書法的代表之一。他一生歷盡千辛萬苦、飽經滄桑，在書法藝術上已臻爐火純青、人書俱老之境，如〈鄧石如墓誌銘〉。此銘書法以顏體為藍本，融會篆、隸、北碑筆法，運筆圓轉，結體渾厚，書風秀潤，迭出新意。

通觀整個作品，取顏字結體的寬博而無疏闊之氣，又有歐陽詢險峻茂密的特點，還兼有〈張黑女墓誌〉等北碑的神韻，又兼取晉法，筆意含蓄。用筆以中鋒為主，摻有篆、隸意趣，點畫遒勁，一筆不懈，使得字字神凝意達、縱逸超邁。時有顫筆出現，給作品平添了幾許蒼勁樸厚的意味；偶有游絲，愈顯意氣暢達，整幅作品剛柔相濟、清勁豪邁。可以說，這件楷書冊，既是何紹基晚年豪邁精神氣質的寫實，又是兩代碑學大家跨越時空心神相通的絕唱，更是歷代文人惺惺

清沈曾植臨〈張猛龍碑〉、〈爨寶子碑〉

容，從而營造出簡遠、虛淨的審美意境。

期的楷書，在整合碑學與帖學，以及融通篆、隸、草、行、楷諸體筆意的基礎上，獲得較大進展，代表人物有沈曾植和弘一法師。沈曾植楷書以北碑為體，以帖學為底蘊，強化章草筆意，表現出方勁、古拙、樸厚而又自然、靈動、瀟灑的書風特徵。弘一法師晚期楷書，保留北碑結字基本特點，筆法簡逸、清麗、圓潤，參以行書筆意，布局疏闊、從

相惜「同命運，共患難」的生命挽歌。從一定意義上說，〈鄧石如墓誌銘〉是中國書法藝術寶庫中不可多得的瑰寶，是後人學習研究鄧石如、何紹基書法的經典文本。

趙之謙的楷書是以北碑為體，兼融行書和篆、隸筆意，既有別於鄧石如以漢碑筆法寫北碑，也有別於何紹基諸體筆法融通，因此其楷書沉雄、方峻、古厚而又跳宕、醇雅、流美。

清代後期至民國時期的書法，傾向於碑學與帖學的融合。這一時

388

何謂奴書

所謂奴書有兩種含意：一是指書體平板，缺少變化；二是指書體毫無己意，純粹依葫蘆畫樣。宋歐陽修〈筆說〉云：「學書當自成一家之體，其模仿他人，謂之奴書。」宋沈括《夢溪補筆談・藝文》曰：「盡得師法，律度備全，猶是奴書。然須自此入，過此一路，乃涉妙境，無跡可窺，然後入神。」

擘窠書

擘窠書，大字的別稱，特別指楷書的大字。清葉昌熾說：「題榜，其極大者為擘窠書。」對於「擘窠」的含意，也有不同認識。一種認為「擘窠」原意指食指與大拇指中間的「虎口」，引申為大字的意思。如清代朱履貞《書學捷要》稱：「書有擘窠書者，大書也。……擘，巨擘也；窠，穴也，即大指中之窠穴也，把握大筆在大指中也。小字、中字用擬鐙，大筆大書用擘窠。」另一種看法認為，「擘窠」最初是篆刻印章用語，古人寫碑為求勻整，有以橫直界線畫成方格者，叫「擘窠」。如唐顏真卿〈乞御書天下放生池碑額表〉稱：「前書點畫稍細，恐不堪經久。臣今謹據石擘窠大書一本，隨表奉進。」

三希堂法帖

《三希堂法帖》中東晉王羲之〈快雪時晴帖〉

《三希堂法帖》是清代由皇帝親自出面組織刊刻的一部書法學習的法帖。乾隆十二年（一七四七），朝廷敕命吏部尚書梁詩正、戶部尚書蔣溥等人，將內府所藏歷代書法作品，擇其精要，由宋璋、焦林等人鐫刻而成。法帖共分三十二冊，刻石五百餘塊，收集自魏、晉至明代末年共一百三十五位書法家的三百餘件書法作品，因其中收有被乾隆皇帝視為希世墨寶的王羲之〈快雪時晴帖〉、王獻之〈中秋帖〉和王珣〈伯遠帖〉等三件東晉書跡，而當時珍藏這三件希世珍寶的地方又被稱為「三希堂」，故法帖取名《三希堂法帖》。

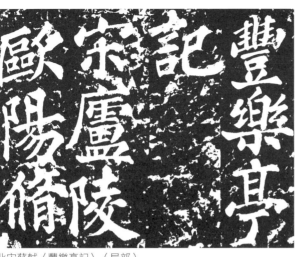

北宋蘇軾〈豐樂亭記〉（局部）

（四）楷書實作入門

對楷書的理解

楷書亦稱正書、正楷，是一種體系完備、造型多變、風格多樣的字體。楷書的基礎是隸書，隸書在日常書寫即隸書草寫過程中產生了草書、行書和楷書。楷書初成於東漢後期，是魏、晉以後的正式書寫字體，興盛於魏、晉、南北朝時期，成熟規範於唐代，之後歷經宋、元、明、清的發展。唐楷只是楷書體系中成熟與規範化的書寫狀態，除唐楷之外，楷書有更多需要我們理性關注和用心研究的內容，比如漢代簡牘中的「楷書」形跡、魏晉小楷、南北朝碑誌和摩崖楷書、元代楷書、明清小楷和清代後期至民國的碑派楷書。

楷書的分類

依據字形大小，可以分為小楷、中楷、大楷、榜書。依據書、刻的表現方法不同，可以分為墨跡和石刻兩大類。依據形制不同，墨跡分為信札、冊頁、手卷等；石刻分為碑刻、墓誌、題記、摩崖等。依據時代風格不同，分為魏晉楷書、北朝楷書、南朝楷書、唐代楷書等。依據字體特點，可分為行楷和正楷。

筆法、結字和章法

小楷與行楷的筆法比較簡潔、輕鬆、自然，沒有太多的「藏頭護尾」書寫動作。唐代楷書以中楷和大楷居多，筆法最為嚴謹、複雜、規範。從歐陽詢、柳公權、虞世南、顏真卿到褚遂良，逐漸呈現出從理性到感性、從嚴謹到鬆動、從冷峻到活潑、從硬朗到勁健的變化。北朝碑誌和造像題記的筆法，表現出野逸氣象，筆法險峻方硬，但也

不乏秀美筆法，臨寫時要體現出書寫筆意。

筆法與結字息息相關，平和的點畫自然書寫出平正的結字特徵。同樣道理，險峻筆法必定書寫出動宕的結字。

魏、晉和南朝的楷書，結字端莊、平和，字形由扁方趨向正方，並且字形出現左低右高，體勢由橫向逐漸變為縱向。

北朝的楷書，結字險峻激宕，部分點畫長度誇張，更加助長了這一特點。其字形呈不規則多邊形變化，點畫安排體現出強烈的疏密對比。唐代的楷書結字嚴謹，似乎經過周密的理性推敲，而且每一位楷書大家的作品都是如此。

小楷章法自鍾繇開始，表現出字距緊密、行距疏闊和有「行」無「列」的特點。以後歷代的小楷，基本承襲了這一特點。晉代楷書章法，基本承襲了鍾繇的章法特點，但字距明顯擴大，行距縮小。南北朝碑誌楷書和唐代楷書的章法，呈現出的特點是字距與行距均等布置，空間流動感幾乎完全消失，僅僅依靠字體、點畫，體現動勢力量。

範本的選擇

初學者適宜選擇成熟規範的唐代楷書作為範本，如歐陽詢的〈九成宮醴泉銘〉、〈化度寺碑〉，虞世南的〈夫子廟堂碑〉，顏真卿的〈麻姑山仙壇記〉、褚遂良的〈雁塔聖教序〉等。

進行一段時間的唐代楷書臨寫之後，可以選擇北朝楷書中的規範作品作為範本，如〈張黑女墓誌〉、〈董美人墓誌〉等。

對以上中楷和大楷進行訓練之後，可以選擇魏、晉小楷和明、清小楷作為臨寫範本。如鍾繇的〈薦季直表〉，王獻之的〈洛神賦〉，文徵明的〈歸去來兮辭〉，趙孟頫的〈汲黯傳〉等。

對以上相對規範的大、中、小楷臨寫之後，可以選擇行楷書法作品作為臨寫範本。如楊凝式的〈韭花帖〉，黃道周的〈孝經〉，倪瓚的〈淡室詩帖〉等。

在這一輪楷書臨寫的最後階段，可以把〈龍門造像題記〉、魏晉殘紙、〈四山摩崖刻石〉等個性強烈、風格獨特的作品作為臨寫範本。

元倪瓚〈淡室詩帖〉（局部）

書寫工具和材料

小楷書法對毛筆的彈性和筆鋒的尖銳要求比較高，毛筆適宜選擇形制較小、彈性較強、筆鋒銳利的狼毫筆和兔羊兼毫筆。中楷與大楷書法對毛筆的要求不是特別嚴格，形制大小、彈性和出鋒適中就可以。

質地光潔、堅韌的紙張，適合用來書寫小楷。大楷和中楷書法，用紙的選擇範圍相對比較寬泛一些，只要不很洇墨就可以。

何謂「永字八法」

「永字八法」其實就是「永」字的八個筆畫：側（點）、勒（橫）、弩（直筆）、趯（鉤）、策（仰橫）、掠（長撇）、啄（短撇）、磔（捺）。唐張懷瓘云：「八法起於隸字之始，後漢崔子玉歷鍾、王以下，傳授所用八體，該於萬字。」

永字八法

關於「永字八法」的起源有很多說法，如源於崔瑗、蔡邕、鍾繇、王羲之或張旭等。因為「永字八法」指的是楷書，據書史資料，楷書定型的年代應在魏、晉時期。崔瑗和蔡邕留下的書法，還見不到楷書。鍾繇的楷書雖已見成型，但隸書的影子還很重。衛夫人的楷書已經很成熟，並傳授給王羲之。所以該法出自崔瑗、蔡邕、鍾繇的可能性都不大，因為當時還是以寫隸書為主。宋周越的《法書苑》說，王羲之專攻「永」字十五年，然後終成大家，這一說法明顯不太合情理。但是〈蘭亭序〉的第一個字是「永」字卻毋庸置疑。

「永字八法」雖然說是學習楷書的「不二法門」，但正如黃庭堅在《豫章黃先生文集》卷二十八所說：「王氏書法以為如錐畫沙，如印印泥，蓋言鋒藏筆中，意在筆前耳。承學之人更用〈蘭亭〉『永』字以開字中眼目，能使學家多拘忌，成一種俗氣。」可見所謂的「法」，不能是死法，而應該是活法才對。

怎樣讀帖

帖，又稱「法帖」，是專供人們學習、臨摹和研究書法藝術的範本。

所謂「讀帖」，就是通過對範本字帖的用筆、線條質感、節奏、空間構成等方面的觀察，然後去臨習。北宋黃庭堅在《續書譜》中引用唐太宗的話云：「古人學書不盡臨摹，張古人書於壁間，觀之入神，則下筆時隨人意。」南宋姜夔在〈續書譜〉中引用唐太宗的話云：「皆須古人名筆，置之几案，懸之座右，朝夕諦觀，思其用筆之理，然後可以臨摹。」這裡所說「觀」、「諦觀」，即是讀帖的意思。讀帖務求精細周到，首先，在讀帖過程中必須對每一點、每一畫、每一行以至通篇認真細緻地讀和體會。其次，研究字的形體結構特徵，如筆畫的粗細、長短、大小、高低、斜正、收放以及曲直剛柔、陰陽疏密、錯落奇正，還要分析帖字的布局和神情、意態等，領會作品的傾向和意趣，進一步探索作者寫此作品時的心境。當然，對初學者來說，讀帖並不是一「讀」就懂，「讀」後也不一定立即奏效。它有一個養成習慣和逐步提高的過程，而且應將讀帖與臨帖緊密結合起來，讀後臨，臨後讀，兩者配合，逐步深化。

主要參考書目

（唐）張彥遠，《法書要錄》，人民美術出版社，一九八四年版。

（明）董其昌著，屠友祥校注，《畫禪室隨筆》，江蘇教育出版社，二〇〇五年版。

（清）王原祁，《雨窗漫筆》，西泠印社出版社，二〇〇八年版。

（清）石濤著，俞劍華注譯，《石濤畫語錄》，江蘇美術出版社，二〇〇七年版。

（清）金農著，閻安校注，《金農題畫記》，西泠印社出版社，二〇〇八年版。

水采田，《宋代書論》，湖南美術出版社，一九九九年版。

王曉光，《秦簡牘書法研究》，榮寶齋出版社，二〇一〇年版。

王鏞等，《中國古代磚文》，知識出版社，一九九〇年版。

朱關田，《中國書法史·隋唐五代卷》，江蘇教育出版社，一九九九年版。

沈尹默，《書法論》，上海書畫出版社，二〇〇三年版。

沃興華，《中國書法史》，湖南美術出版社，二〇〇九年版。

邱振中，《中國書法：一六七個練習》，中國人民大學出版社，二〇〇五年版。

邱振中，《身居何所》，中國人民大學出版社，二〇〇五年版。

邱振中，《書法的形態與闡釋》，中國人民大學出版社，二〇〇五年版。

邱振中，《書寫與觀照》，中國人民大學出版社，二〇〇五年版。

邱振中，《書法·七個問題》，中國人民大學出版社，二〇一一年版。

胡傳海，《法度·形式·觀念》，上海書畫出版社，一九九八年版。

書法編輯部編，《書法文庫》，上海書畫出版社，二〇〇八年版。

曹寶麟，《中國書法史·宋遼金卷》，江蘇教育出版社，一九九九年版。

陳虎，《遠古傳說與史學的產生》，智慧財產權出版社，二〇〇六年版。

陳振濂，《書法學》，江蘇教育出版社，一九九二年版。

華仁德，《中國書法史‧兩漢卷》，江蘇教育出版社，二〇〇九年版。

馮友蘭，《中國哲學簡史》，北京大學出版社，一九八五年版。

黃淳，《中國書法史‧元明卷》，江蘇教育出版社，二〇〇五年版。

劉恒，《中國書法史‧清代卷》，江蘇教育出版社，一九九九年版。

劉濤，《中國書法史‧魏晉南北朝卷》，江蘇教育出版社，二〇〇二年版。

歐陽中石，《書法教程》，高等教育出版社，二〇〇八年版。

潘雲高，《中晚唐五代書論》，湖南美術出版社，一九九七年版。

潘雲高，《張懷瓘書論》，湖南美術出版社，一九九七年版。

潘雲高，《明代書論》，湖南美術出版社，二〇〇二年版。

盧輔聖，《歷史的象限》，上海書畫出版社，二〇〇三年版。

蕭元，《初唐書論》，湖南美術出版社，一九九七年版。

薄松年等，《中國美術史教程》，陝西人民美術出版社，二〇〇〇年版。

（美）H.G.布洛克著，滕守堯譯，《現代藝術哲學》，四川人民出版社，一九九八年版。

（美）詹姆斯‧埃爾金著，雷鑫譯，《視覺研究》，江蘇美術出版社，二〇一〇年版。

（美）魯道夫‧阿恩海姆著，滕守堯譯，《視覺思維》，四川人民出版社，一九九八年版。

（美）魯道夫‧阿恩海姆著，滕守堯、朱疆源譯，《藝術與視知覺》，四川人民出版社，一九九八年版。

（美）魯道夫‧阿恩海姆等著，周憲譯，《藝術的心理世界》，中國人民大學出版社，二〇〇三年版。

（英）佛洛伊德著，楊韻剛等譯，《佛洛伊德心理哲學》，九州出版社，二〇〇五年版。

（英）格裡塞爾達‧波洛克編著，趙泉泉譯，《精神分析與圖像》，江蘇美術出版社，二〇〇八年版。

（英）德波拉‧切利編，楊冰瑩等譯，《藝術、歷史、視覺、文化》，江蘇美術出版社，二〇〇八年版。

一本就通：中國書法

2013年6月初版　　　　　　　　　　　　　　　定價：新臺幣380元
2021年4月初版八刷
有著作權‧翻印必究
Printed in Taiwan.

編　　　著	王　志　軍
	陳　　　虎
叢 書 編 輯	梅　心　怡
校　　　對	吳　淑　芳
封 面 設 計	沈　佳　德
內 文 組 版	翁　國　鈞

出　版　者	聯經出版事業股份有限公司	副總編輯	陳　逸　華
地　　　址	新北市汐止區大同路一段369號1樓	總　編　輯	涂　豐　恩
台北聯經書房	台 北 市 新 生 南 路 三 段 9 4 號	總　經　理	陳　芝　宇
電　　　話	（ 0 2 ） 2 3 6 2 0 3 0 8	社　　　長	羅　國　俊
台 中 分 公 司	台 中 市 北 區 崇 德 路 一 段 1 9 8 號	發　行　人	林　載　爵
暨 門 市 電 話	（ 0 4 ） 2 2 3 1 2 0 2 3		
郵 政 劃 撥 帳 戶	第 0 1 0 0 5 5 9 - 3 號		
郵 撥 電 話	（ 0 2 ） 2 3 6 2 0 3 0 8		
印　刷　者	文 聯 彩 色 製 版 印 刷 有 限 公 司		
總　經　銷	聯 合 發 行 股 份 有 限 公 司		
發　行　所	新北市新店區寶橋路235巷6弄6號2F		
電　　　話	（ 0 2 ） 2 9 1 7 8 0 2 2		

行政院新聞局出版事業登記證局版臺業字第0130號

本書中文繁體字版由中華書局（北京）授權出版

國家圖書館出版品預行編目資料

一本就通：中國書法/王志軍、陳虎編著 .
初版 . 新北市 . 聯經 . 2013年6月
400面 . 17×23公分
ISBN　978-957-08-4200-5（平裝）
［2021年4月初版第八刷］

1.書法　2.歷史　3.中國

942.092　　　　　　　　　　102010458